V 2107

22045

MEMOIRES
CRITIQUES
D'ARCHITECTURE.

CONTENANS

L'idée de la vraye & de la fausse Architecture.

Une instruction sur toutes les tromperies des Ouvriers infidels travaillant dans les Bâtimens.

Une Dissertation sur la formation des Minéraux, leur nature & leur employ, & sur l'abus dans l'usage du Plâtre.

Sur la qualité de la fumée, & des moyens d'y remedier, & sur d'autres matieres non encore éclaircies.

A PARIS,
Chez CHARLES SAUGRAIN, sur le Quay de Gêvres, à la Croix Blanche.

M. DCCII.
AVEC PRIVILEGE DU ROY.

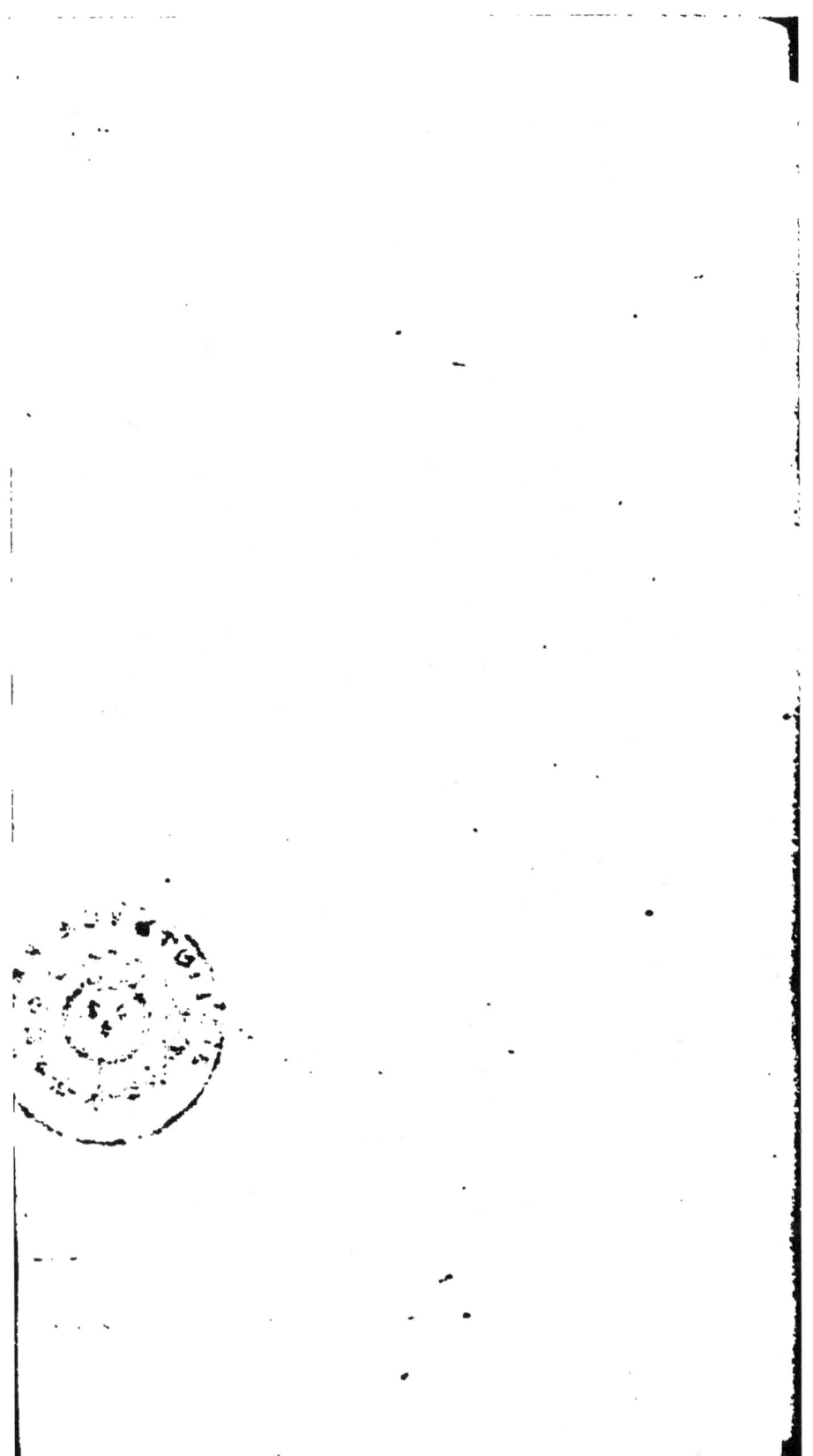

AVERTISSEMENT.

DANS le cours de l'impreſſion de ces Lettres, quelques-uns de mes amis ayant ſouhaitté d'être éclaircis foncierement ſur la nature des Sels, leſquels ſont dans l'Univers les ſeconds Agens de toutes les productions, qui s'y font, j'ay été obligé pour la demonſtrer plus préciſement d'entrer dans le ſecret des operations de la nature, & de faire quelques Traitez où j'ay expliqué ces operations, de maniere que ce que j'ay dit dans ces Lettres, paroiſſant contraire avec ce que j'ay écrit dans ces Traitez, j'avertis qu'avant de ſe prévenir ſur ce qui en eſt écrit dans ces Memoires, il eſt bon d'attendre l'impreſſion de ces Traitez, afin qu'en comparant l'explication que je leur ay donné avec celle qui eſt marquée dans ces Memoires, l'on juge ſur l'uniformité des principes par leſquels j'établis leur exiſtence.

L'on a diſpoſé ces Memoires-cy en maniere de Lettres pour en rendre la lecture plus aiſée : l'on y a fait ſouvent des repetitions, parce que l'on a compris que

AVERTISSEMENT.

ce Livre devant être leû par des personnes d'un genie un peu court, il étoit besoin d'user de ce style là afin que si d'abord ils n'avoient pas conçû une chose ils la comprissent par la repetition : ce n'est pas icy de ces Livres où le style empoulé, fleuri ou laconique est necessaire.

Les cinq premieres donnent une idée du vray & du faux Architecte, elles finissent à la page 18.

La sixiéme qui commence à la page 18. explique les principes de la vraye Architecture, & l'erreur de croire que tout son Art soit renfermé à connoitre simplement les cinq Ordres, lesquels ne sont que la derniere & la moindre partie dans l'Architecture, elle contient des exemples que l'on a choisi pour justifier la verité des principes que l'on propose.

La septiéme qui commence à la page 40.
La huitiéme qui commence à la page 44.
La neuviéme qui commence à la page 57. contiennent les grandes regles qu'il faut suivre dans cet Art.
Elles definissent ce que c'est que la convenance, cet Art qui seul fait le vray de l'Architecture.
La dixiéme qui commence à la page 67. est une Critique du ridicule de quelques Ar-

TABLE.

chitectes qui ne sont rien moins qu'Architectes.

La onziéme qui commence à la page 72. contient l'instruction des tromperies des Ouvriers infideles travaillant dans les Bâtimens.

Une instruction sur la formation de quelques Mineraux sur leur nature, & leur propre usage.

Il y a des avis sur les précautions qu'il faut prendre contre les surprises & les tromperies de ces Ouvriers.

La douziéme qui commence à la page 96. décrit specialement la nature du Plâtre, soit dans sa formation, soit dans sa cuisson pour devenir propre aux usages que l'on luy donne.

La treiziéme qui commence à la pag. 99. contient une Dissertation sur la Chaux, sur sa nature, sur ses qualitez & sur sa difference d'avec le Plâtre.

La quatorziéme qui commence à la pag. 105. explique la nature du Ciment, celle de la Glaise qui est sa matiere principale, quelle est la bonté de son usage.

La quinziéme qui commence à la pag. 110. definit la nature du Sable & de sa bonté, elle éclaircit les erreurs où l'on est de la qualité veritable de ce mineral & du mauvais usage que l'on en fait; elle fait

TABLE

connoître que le Mortier ordinaire, n'est point ce que l'on en pense, & que de là, il s'ensuit la mauvaise construction de beaucoup de Bâtimens.

La seiziéme qui commence à la page 126. est une continuation d'autres tromperies : elle expose le vice des murs que l'on bâtit avec des moëlons piquez, & combien à cet égard le Public est trompé.

La dix-septiéme qui commence à la page 135. instruit de la nature des Bois, de leur formation & de leur consistance ; elle prouve l'erreur de croire que les vers les mangent, elle détaille les tromperies dans la Couverture des maisons. En imprimant l'on a par mégarde compris dans cette Lettre, une autre qui devoit en être séparée, dans laquelle est expliqué la raison pour laquelle de deux Vaisseaux un est meilleur voillier que l'autre.

La dix-huitiéme qui commence à la page 162. contient encore le détail des tromperies de quelques autres Ouvriers non compris dans les precedentes.

Elle découvre celle des Paveurs travaillans dans les maisons & dans les ruës de Paris, la mauvaise maniere de leur travail, & combien le Public souffre de leur conduite, soit du côté de leur mauvais ouvrage, soit du côté des exhausse-

TABLE.

mens qu'ils se donnent la liberté de faire, des ruës de Paris, au moyen de quoy il n'y a plus plus personne qui puisse s'assurer d'un rez de chaussée fixe dans sa maison.

La dix-neuviéme qui commence à la page 170. est encore une suite de quelques tromperies d'autres Ouvriers; elle propose les précautions sur les Marchez qu'il faut faire, & sur le choix des matieres.

La vingtiéme qui commence à la page 190. instruit d'un abus depuis peu introduit entre les Maistres Maçons, de sousmarchander avec des Tâcherons, les Ouvrages qu'ils entreprennent, & combien cet abus est préjudiciable.

Elle justifie la necessité d'un heureux emplacement, par l'effet sensible d'une bonne exposition. A ce sujet elle entre dans la discussion de l'air.

La vingt-uniéme qui commence à la page 197. décrit la raison du sombre qui regne sur la face exterieure des maisons des Quais des Morfondus & des Theatins, pour faire sentir la necessité d'une bonne exposition, & combien celle du Nord est pernicieuse à la santé.

La vingt-deuxiéme qui commence à la page 208. explique encore la mauvaise construction dans les murs par la fausse ma-

TABLE.

niere avec laquelle l'on les bâtit.

La vingt-troisiéme qui commence à la page 208. propose la maniere des bonnes Fondations.

La vingt-quatriéme qui commence à la page 214. instruit d'une nouvelle maniere de faire des cheminées par rapport à leur destination naturelle. A ce sujet il est parlé de la nature du feu ; ce qu'est la fumée, quels remedes on y peut donner contre les incommoditez qu'elle cause.

La vingt-cinquiéme qui commence à la page 227. est une continuation des observations sur le feu, sur la flâme, & sur les humiditez répanduës dans l'air que l'on a compris être la cause de la fumée dans les maisons.

La vingt-sixiéme qui commence à la page 233. est encore une suite des mêmes observations.

La vingt-septiéme qui commence à la page 254. est une Dissertation sur le corps de l'air ; elle contient des reflexions sur le sel, dont l'on fait le second des êtres capitaux, & celuy qui aprés le Soleil contribuë le plus assurément au maintien de tous les êtres qui sont dans la nature.

Le vingt-huitiéme qui commence à la page 275. contient une idée sur la nature de

TABLE.

la fumée, sur sa matiere & sur les moyens d'en prévenir l'incommodité.

La vingt-neuviéme qui commence à la page 273. est encore une suite de la Dissertation sur la fumée & sur l'humidité répanduë dans l'air, laquelle est considerée comme le principe de l'incommodité de la fumée.

La trentiéme qui commence à la pag. 281. est une Lettre de reproche, sur une confidence faite mal à propos.

La trente-uniéme qui commence à la page 285. est une préparation que l'on donne dans la trente-deuxiéme, de la maniere de bâtir des Ponts, & principalement pour le Pont de Roüen.

Dans ces deux Lettres il y a des explications sur les effets des Machines à puiser les eaües, sur l'erreur où l'on est de s'en servir, il y est aussi parlé de la nature du Grais, de sa formation, & du bon usage que l'on en peut faire, & du faux préjugé que l'on a contre son usage dans la bâtisse des Ponts.

La trente troisiéme qui commence à la page 295. est particulierement une description de la maniere de bâtir un Pont à Roüen.

La trente-quatriéme qui commence à la pag. 300. est encore une continuation des précautions qu'il faut prendre pour la

TABLE.

construction des Ponts, & une Dissertation sur les épuisemens des eaües & sur l'inutilité des Machines.

La trente-cinquiéme qui commence à la page 308. est une suite des quatre précedentes.

La trente-sixiéme qui commence à la page 316. est une idée sur la fabrique d'un Port de Mer.

La trente-septiéme qui commence à la page 318. est une pensée sur une Machine propre à remener à la Mer les Sables que son flux amene sur les rives.

La trente-huitiéme qui commence à la page 320. est une instruction sur les bouffemens du Plâtre.

La trente-neuviéme qui commence à la page 326. parle de la nature du feu qu'il faut faire pour cuire les Mineraux ; cette Lettre est faite à l'occasion de la Porcelaine que l'on fait à S. Cloud.

La quarantiéme qui commence à la page 333. est une espece de Dissertation sur la qualité des Bois, pour insinuer la raison de la difference qu'il y a dans le corps du feu.

La quarante-uniéme qui commence à la p. 337. donne une idée de l'usage que l'on peut faire des vieux materiaux, contre le ridicule des Maçons qui les décrient.

TABLE.

La quarente-deuxiéme qui commence à la page 342. parle de Machines nouvellement inventées.

La quarente-troisiéme qui commence a la page 345. confirme le prejugé de la mauvaise Architecture de S. Sulpice.

La quarente-quatriéme qui commence à la page 350. démontre le ridicule de l'opinion que la Lune mange les pierres.

La quarente-cinquiéme qui commence à la page 352. refute l'idée des Machines à tirer les Bateaux.

La quarente-sixiéme qui commence à la page 358. est une Critique des Escalliers & des Corniches qui n'ont pas de rapport au corps du Bâtiment.

La quarente-septiéme qui commence à la page 360. explique l'effet du bon emplacement des maisons.

La quarente-huitiéme qui commence à la page 362. est une réponse au chagrin d'un mauvais Architecte.

Fin de la Table.

APPROBATION.

J'Ay lû par l'ordre de Monseigneur le Chancelier, ce present Manuscrit intitulé *Memoires Critiques d'Architecture*, lequel m'a paru tres-digne d'être imprimé. Fait à Paris ce 30. jour de Mars 1702.

VARIGNON.

PRIVILEGE DU ROY.

LOUIS par la grace de Dieu Roy de France & de Navarre ; à Nos Amez & Feaux Conseillers, les Gens tenans nos Cours de Parlemens, Maistres des Requestes ordinaires de Nôtre Hôtel, Grand Conseil, Prevôt de Paris, Baillifs, Senechaux, leurs Lieutenans Civils & autres nos Justiciers, qu'il apartiendra, Salut. Le sieur FREMIN, President au Bureau des Finances de Paris, Nous ayant fait suplier de luy accorder Nos Lettres de Privilege pour l'impression d'un Ouvrage qu'il a composé, & qu'il desireroit donner au Public, sous le titre de *Memoires Critiques d'Architecture*, Nous luy avons permis & accordé, permettons & accordons par ces presentes, de faire imprimer par tel Imprimeur, qu'il voudra choisir ledit livre en

telle forme, marge, caractere, & autant de fois que bon luy semblera pendant le temps de huit années consecutives, à compter de la datte des presentes, & de le faire vendre & distribuer par tout Nôtre Royaume ; faisant défense à tous Libraires Imprimeurs & autres, d'imprimer faire imprimer, vendre & distribuer ledit livre sous quelque prétexte que ce soit, même d'impression étrangere & autrement, sans le consentement de l'Exposant ou de ses ayans cause, sur peine de confiscation des Exemplaires contrefaits, de quinze cent livres d'amende contre chacun des contrevenans, applicable un tiers à Nous, un tiers, à l'Hôtel Dieu de Paris, l'autre tiers audit exposant, & de tous dépens, dommages & interests; à la charge d'en mettre avant de l'exposer en vente, deux Exemplaires en nôtre Bibliotheque Publique, un autre dans le Cabinet des Livres de nôtre Château du Louvre, & un en celle de nôtre tres-cher & feal Chevalier Chancelier de France, le sieur Phelippeaux, Comte de Ponchartrain, Commandeur de nos Ordres, de faire imprimer ledit Livre dans nôtre Royaume & non ailleurs, en beau caractere & papier, suivant ce qui est porté par les Reglemens des années 1618. & 1686. & de faire enregistrer les Presentes és Registres de la Communauté des Libraires de nôtre bonne Ville de Paris, le tout à

peine de nullité d'icelles, du contenu desquelles, Nous vous mandons & enjoignons de faire joüir l'Exposant ou ses aïans cause pleinement & paisiblement, cessant & faisant cesser tous troubles & empêchemens contraires; Voulons que la copie desdites presentes qui sera imprimée au commencement ou à la fin dudit Livre, soit tenuë pour deuëment signifiée, & qu'aux copies collationnées par l'un de nos Amez & Feaux Conseillers & Secretaires, foy soit ajoûtée comme à l'Original. Commandons au premier nôtre Huissier ou Sergent, de faire pour l'execution des presentes toutes significations, défenses, saisies & autres Actes requis & necessaires sans demander autre permission, & nonobstant Clameur de Haro, Chartre Normande & Lettres à ce contraires; Car tel est nôtre plaisir; DONNE' à Versailles le 11. jour d'Avril l'an de Grace 1702. Et de nôtre Regne le cinquante-neuviéme. Par le Roy en son Conseil, LE COMTE.

Regiſtré ſur le Livre de la Communauté des Libraires & Imprimeurs, conformément aux Reglemens, à Paris ce 28. jour d'Avril 1702.

P. TRABOÜILLET, Syndic.

Et ledit ſieur Preſident FREMIN, a cedé ſon droit de Privilege à Charles Sangrain, Libraire à Paris, ſuivant l'accord fait entr'eux.

MEMOIRES
CRITIQUES
D'ARCHITECTURE.

PREMIERE LETTRE.

QUE d'esprit & que d'art dans la Lettre que vous m'avés fait l'honneur de m'écrire. Si j'écoutois mon cœur, à quoy ne me porteroit-il pas? Des flateries aussi ingenieuses que sont les vôtres, ont un charme qui peut endormir la modestie la plus confirmée ; mais heureusement je suis trop en garde sur moy-même pour m'échapper à ma raison ; elle m'avertit de ne rien croire des douceurs que vous avez si largement répandu dans vôtre Lettre, trouvez donc bon que je ne vous accorde pas tout ce que vous demandez ; encore si

vous vous contentiez de quelques Remarques sur les Bâtimens, on pourroit vous les communiquer ? cependant comme vous êtes un homme d'un grand goût, je ne sçay si cela vous satisferoit : ainsi ce seroit peut-être trop hazarder que de vous les donner, sur ce préjugé, dispensez moy, je vous conjure, de vous les montrer. Je suis,

DEUXIE'ME LETTRE.

IL faut vous sçavoir gré de tout ce que vous faites ; il y a dans vôtre procedé, tant de politesse & de discretion, qu'en verité, l'on ne peut se deffendre contre ce que vous desirez. Je vous ay offert, il est vray, des Remarques sur les Bâtimens ; parce que je m'imaginois que vous ne me prendriez pas au mot, maintenant vous me sommez de ma parole. Sçavez-vous bien que vous m'embarrassez ? car ces Remarques étant des discours qui n'ont point cette saveur, laquelle réjoüit dans la lecture, & la nature de la matiere que j'ay pris pour mon champ de bataille, n'étant que Plâtre, que Pierre, que Grais, que Glaise & Mineraux, il est à craindre que le défaut d'agrément dans une telle lecture ne vous rebutte dés les premieres lignes ; cela sus-

pend le defir que j'aurois de vous fatisfaire: entrez de grace dans mes interêts, & rendez-moy je vou... ...e ma parole; car s'il faut que je vous la tienne, je vas m'expofer à la critique de beaucoup de gens qui fe confondans avec des Ouvriers, dont j'ay obfervé les fauffes marches, s'imagineront que j'ay voulu les décrier; ce feroit un autre mal pour moy, puifqu'il m'attireroit fans doute des ennemis, & je n'en veux point avoir, fur-tout parmy la gent Limofine, de laquelle j'ay encore befoin pour les Bâtimens qui me reftent à achever; je fuis bien-aife de les ménager. Je fuis,

TROISIE'ME LETTRE.

SI vous m'euffiez fait l'honneur de me dire d'abord que vous ne me demandez des inftructions, que parce que vous allez bâtir, je vous aurois parlé autrement que je n'ay fait. Je croyois que fur le recit des notes que j'ay fait fur les tromperies des Ouvriers infideles qui travaillent dans les Bâtimens, un leger mouvement de curiofité vous avoit excité, mais puifque la chofe eft ferieufe, & qu'en effet c'eft parce que vous allez vous y mettre, que vous

A ij

voulez les sçavoir, pour le coup je ne resisteray point. Si l'élegance & la pureté de la diction ne s'y trouvent pas, vous m'excuserez, je ne suis pas né Orateur, & toute l'étude que j'ay fait dans mon jeune âge n'a pû me donner des talens que la nature seule distribuë.

C'est en vous un motif tres-legitime que celuy d'être instruit du fin du métier des Ouvriers, afin de n'en être pas la dupe ; & comme malgré vôtre richesse, plus sage que Manormal, Prodias, Santuple & Dorimon, vous êtes bien-aise de sçavoir où vôtre dépense pourra aller, je vous loüe de desirer sçavoir par où l'on pourroit vous engager, & par où vous pouvez empêcher que l'on ne vous engage, pour ces Seigneurs là, il leur convient de se mettre au-dessus de la dépense, leurs ressources sont journalieres, chaque moment les leur offre, des Sergens ou des Commis ingenieux, que la justice ny la compassion ne touchent point, y sçavent officieusement pourvoir ; ainsi pour eux, dépenser vingt mil écus de plus ou de moins pour une Salle à manger, ou pour changer des Escaliers, dont de grands Princes se sont accommodez, c'est bagatelle, mais pour vous, comme pour beaucoup de gens de condition, ce seroit une affaire

D'ARCHITECTURE.

Pour vous donner ces instructions telles que naturellement elles doivent être, pour vous être utiles ; il sera difficile de vous faire des Lettres aussi courtes que vous pourriez les desirer ; la matiere des Bâtimens est plus étenduë que peut-être vous ne le pensez : Il y a bien des choses à expliquer que l'on n'a pas encore dit ; car pour ne vous dire, que ce qu'en ont écrit beaucoup d'Auteurs (qui plus flatez de se faire imprimer que de se bien faire imprimer) n'ont fait qu'effleurer la matiere, il ne seroit pas necessaire que je me donnasse la peine de prendre la plume & de me ronger les ongles ; il est besoin d'aller plus avant qu'eux, afin que sur les faux dogmes qu'ils ont étably, vous ne tombiez pas dans les inconveniens où tombent beaucoup de ceux qui bâtissent, faute de connoître les veritables voyes qu'il faut prendre, & les ruses des Ouvriers ou ignorans ou méchans.

Je commence d'abord par entrer en matiere ; Voicy ce que j'ay remarqué. Souvent l'on bâtit mal faute d'avoir un bon Architecte, souvent l'on bâtit mal faute d'avoir de bonne matiere, souvent l'on bâtit mal faute de trouver des Ouvriers fideles: sur ces remarques generales je me suis mis en tête de descendre dans l'exa-

men particulier des causes de ces défauts; & afin que rien ne m'échapât, j'ay détaillé tout ce qui se fait dans les Bâtimens, tout ce qui survient à l'occasion d'un Bâtiment fait de telle & telle façon, le bon, le mal, l'utile, l'incommode, l'agreable, le dégoûtant d'où chaque chose reçoit sa consideration ou sa condamnation, & allant de degré en degré, j'ay porté mes reflexions sur les effets que l'air fait sur les maisons & même sur les gens qui les occupent, parce que souvent l'air exterieur fait le bien ou le mal, non-seulement d'un Bâtiment en y rejettant des ombres, mais encore sur ceux qui les habitent, en y remenant des incommoditez, lesquelles rendent les maisons ou mal saines ou inhabitables: vous jugerez si j'ay visé juste: pourveu que vous m'entendiez, je seray content; comme je n'écris que pour vous, je n'auray pas besoin d'une grande correction dans ce que je vous diray, parce qu'asseuré que je suis, qu'en vous expliquant tous mes sentimens avec un grand fonds d'ingenuité vous ne les censurerez point, je n'hesiteray point à vous les dire tels que je les ay; s'ils ne vous conviennent point, je vous donne dés-à-present tout pouvoir de ne les pas suivre.

 La premiere instruction de mes Memoires, c'est de choisir un Architecte égale-

ment honnête & habille homme, & qui soit quelque chose deplus qu'un Maçon, cet avis est tres-conforme au sentiment de Vitruve ; Car quoyque la maçonnerie soit dans l'execution du dessein, la premiere partie de l'Architecture, il est neanmoins vray que sa pratique ne fait pas absolument l'Architecte, c'est l'invention, c'est la précision, c'est la justesse dans l'invention, c'est un jugement guidé par beaucoup de sagesse & confirmé sur beaucoup de docilité, qui peuvent décider du prix de l'Architecte, car pour qu'un Maçon ait construit des maisons, il n'en est pas pour cela toûjours plus habile. L'experience en maçonnerie peut bien instruire du choix & de l'employ des matieres; mais elle n'éclaire pas toûjours l'entendement jusques à l'élever aux grandes idées ; & à moins que la nature n'ait disposé à cet Art, il est douteux que differens Bâtimens rendent un Maçon un bon Architecte vous avez sur cecy pour exemple; les Maisons de Daphné, de Tussilis & de beaucoup d'autres.

En effet, que peut-on attendre de ces hommes qui partis de Limoges ou de basse Normandie, sans habits, sans Chausses, sans Souliers pour arriver à Paris incognito avec plus de legereté & moins d'équipage commencent leur

premiere étude de l'Architecture à tirer de l'eau, porter un oyseau, gâcher du plâtre, délayer de la chaux, nettoyer une truelle, laver un ballet, battre des gravois, écurer des racloirs, éguiser une hachette, caresser par-cy par-là avec une étrille & une brosse un petit cheval, lesquels sortans tous les matins de leur tanniere avant le Soleil levé, & y rentrans aprés le Soleil couché, n'ont jamais pensé s'il faut introduire & menager le rayon du Soleil; qui harrassez du travail du jour, vont le soir se veautrer sur une paillasse sans s'inquieter ni des vents qui entrent dans les lieux où ils couchent, ny des emplacemens des fenêtres & des portes; qui habituez à monter sans cesse à des échelles, trouvent par proportion que des marches d'un escalier sont trop douces quand elles n'ont que sept à huit pouces de haut sur six ou sept pouces de giron; qui par la force de leur temperament, la vigueur de leur âge, & la rudesse de leur travail, bravant les fluxions & les rhumatismes, méprisent les humiditez des lieux où ils se retirent; qui ne sçachans ny lire ny écrire, ne prévoyent point qu'un faux jour sur un Bureau y gâte la veuë; qui n'occupant jamais les lieux où ils travaillent, n'apperçoivent point les incommoditez ou les inconveniens d'une man-

vaise distribution : qui aprés une longue épargne, pour atteindre à l'habit des Dimanches n'ont d'autres endroits à le mettre ou que sur un cloud contre le mur, ou qu'au volet d'une fenêtre ? ainsi qui ne devinent point s'il faut aux autres hommes des garderobbes ; il est difficile de se figurer que ces sortes d'hommes, conçoivent que la fumée d'une cuisine, de laquelle ils convoitent l'odeur, puisse incommoder ; qu'ils comprennent qu'une chambre soit mal éclairée, qui l'est du Soleil couchant, que des lieux communs doivent être écartez, eux qui s'en font du long des murs, ou dans des gravois, & au milieu des ruës publiques, & qu'il faille des Bâtimens selon les differens états des hommes? où prendroient-ils à cet égard les reflexions qu'il faut faire d'eux-mêmes dans les premiers temps de leur travail, toûjours accoûtumés d'être commandez d'une maniere également brute & hautaine, nourris dans l'agitation & le remuëment d'une poussiere & d'une ordure presque continuë, sans commerce avec gens qui pourroient leur inspirer de beaux sentimens, uniquement attentifs à sortir promptement de leur misere, & quand ils en sont sortis, oubliant leur état, & à ce que par rapport à leur état, il leur conviendroit de faire, pour se conduire

avec humilité & avec prudence se donnent des manieres que je vous puis dire insolentes, l'on se persuadera aisement que tels hommes aussi bien que ceux qui dans leur premier âge par la nature de leur employ, portant sous des Maçons qu'ils servoient la toise & les lignes, n'ont appris l'Architecture que dans le roulement des desseins de leurs Maîtres, se proposant pour Architectes sont peu capables de grandes veuës. Si ces sortes d'hommes ne sont relevez par ceux que l'on doit veritablement appeller hommes, c'est à dire, par ces hommes extraordinaires, en qui la preéminence de la naissance a inculqué un genie universel & generalement superieur, ou par ces hommes qui par une heureuse gratification de la nature réünissent en eux & la bonté du goût & l'excellence du goût, & la justesse de l'imagination & l'étenduë de l'imagination, & la force du discernement, & la droiture du discernement. Que l'on cherche tant que l'on voudra, que l'on les excite, & que l'on les retourne, tous les efforts, tous les essais & toutes les tentatives seront inefficaces : ils bâtiront, ils abbattront, ils rééditieront, sans jamais rien produire ou de correct ou d'invariable. Ce n'est pourtant pas qu'entre un aussi grand nombre de ces corps là, il ne puisse

quelquefois s'en trouver d'assez bien organisez pour penser & refléchir, pour voir & comprendre, pour imaginer & decider. Dans ces derniers temps l'on en a veu quelqu'uns, il est vray que cela a paru l'effet du miracle, & qu'il a fallu le doigt du Tres-Haut pour l'operer.

C'est pourquoy comme l'Architecture est un Art qui s'étend depuis la Cabanne du Berger jusques aux Palais des Souverains, & qu'embrassant tous les divers états des hommes, aussi bien que les choses qui servent à leur usage, le raport qu'il a à chacun d'eux, exige dans celuy qui le professe, non-seulement une universalité de connoissance de tous les divers états, & de tous les differens usages des Bâtimens, mais encore une singularité de connoissance de ce qui peut être propre à chaque homme en particulier, & une connoissance des diverses expositions de l'air & des vents, afin de sçavoir introduire la salubrité, & éviter les inconveniens. Il faut que par raport à ces connoissances si vastes & cependant si détaillées, le batisseur se choisisse un Architecte qui les ait toutes.

En Bâtiment il n'y a point de fautes legeres, une mediocre inadvertance coûte cher; la dépense d'un côté qu'il faut faire, & le temps de l'autre côté qu'il faut em-

ployer pour la reparer, sont des attentions qui ne sont pas indifferentes; si l'Architecte ne sçait r'assembler toutes les actions de main qui se font depuis la foüille des fondations jusques au dernier coup de pinceau du Peintre, & de tous les effets que chaque partie de l'ouvrage aura, étant réünie au tout; si sur son papier en traçant son dessein, il ne voit quel effet le jour exterieur & interieur du Bâtiment & des lieux contigus refluera sur son ouvrage; s'il n'entre aussi dans tout ce qui deviendra necessaire non-seulement pour la commodité personnelle du Maître; mais pour celle de tous les hommes qui auront avec luy leurs relations; il est perilleux de s'en servir; je n'ay point encore veu que les Redop, les Broussailles, les Bricolles, les Liballes, les Pinelles, les Rougets & un tas de ces sortes d'hommes ayent arrivé à cette excellence que Vitruve, & les grands Maîtres ont desiré dans l'Architecte; le peu de jugement & le peu d'ordre dans ce qu'ils imaginent, le peu de conduite dans ce qu'ils font, le peu de delicatesse dans ce qu'ils bâtissent, par tout des incongruitez, de fausses constructions, de fausses distributions, tantôt des soliditez où il ne faut que de la legereté, & de la legereté où il faut de la solidité;

tantôt un amas confus de pierres & de matieres sans élegance & sans discretion ; des expositions morbifiques & souvent mortelles ; tout cela m'engage encore un coup à vous répeter que la premiere instruction de mes Memoires tend à se choisir un Architecte d'une categorie plus parfaite que celle de ces Maçons ; afin qu'au moins vous ayez le plaisir de vôtre dépense, & qu'à l'abry de ces chagrins affligeans que cause l'imperitie du dessinateur, vous sentiez la joye secrette que l'on a d'avoir bien réüssi. Je suis,

QUATRIEME LETTRE.

QUOYQUE dans ma precedente Lettre je vous aye, ce me semble, dit ce qu'il falloit sur la qualité de l'Architecte, cependant vous me marquez que vous êtes embarassé sur le choix de deux, dont on vous a parlé. Vous me demandez si je les connois. Pour vous persuader qu'ils sont des plus versez dans cet Art, ils vous ont, dites-vous, apporté des desseins qui vous paroissent fort riches ; ils se nomment, ajoûtez-vous, Sintal & Triglaton. A la veuë d'ouvrages, ce semble si finis vous réjugez de leur capacité : Vous concevez,

que des hommes qui ont eû assez d'étendüe d'esprit pour tracer des Pilastres & des Frontons à une porte, pour figurer des guirlandes & des festons dans des frises, pour charger les clefs des arcades de masques & de consolles, sont des Architectes autentiquez; vous desabuser, l'oserois-je? le trouveroient-ils bon, je vous le demande? car je les connois de reste, & vous-même agrériez-vous que je vous desabusasse? ce sont deux Architectes qui ont des approbateurs; ils ont introduit la mode de faire des tuyaux de cheminées plus larges que le foyer, afin d'y mettre de grandes glaces: N'est-ce pas là un titre des plus formels pour s'assurer du suffrage des Dames, & sous ce bouclier, peut-on les attaquer? ainsi contre le préjugé public me sieroit-il de me declarer? encore un coup, jugez-en vous même; si toutesfois avant que vous les avoüiez, vous voulez me permettre de m'expliquer, non pas contr'eux; parce que ce n'est pas leur faute s'ils ne sont pas du rang que Vitruve a définy: mais contre leurs desseins, je vous diray, que comme dans l'institution de l'Architecture, & par raport à sa premiere fin, ce ne sont pas les ornemens par lesquels il faut commencer un dessein; mais par la sage distribution: je ne puis approuver la methode de ces deux

Architectes qui ne s'occupent dans les desseins qu'ils donnent, qu'à y exprimer mil & mil petits ornemens, afin de séduire la veuë & de surprendre ceux qui ne se connoissent point en Bâtiment ; j'appelle tout cela des colifichets, dés qu'ils deviennent l'ame du dessein. Pour peu que vous entriez dans ma pensée, vous serez assûrement d'accord avec moy ; C'est pourquoy je ne suis point d'avis que vous vous en serviez ; je vous diray à cette occasion ce qui ces jours passez m'arriva avec Rotildan que vous connoissez. Il vint mardy dernier me montrer un dessein que l'on luy avoit donné pour une maison qu'il veut faire faire, rien n'étoit plus lavé. L'encre de la Chine y avoit été choisie ; l'on s'étoit érudié a observer une grande regularité dans les mesures ; l'on y avoit figuré des pilastres d'un ordre Corinthien, où l'on avoit soigneusement tracé les filamens des feüilles d'Acante ; en un mot le dessinateur y avoit empreint la plus naïve expression de tout ce que l'on y pouvoit portraire ; ce petit Tableau le charmoit, & il en étoit si ravy qu'il auroit volontiers negligé d'effectuer le dessein pour avoir le plaisir de le montrer toute sa vie à ses amis. A la veuë de ce dessein je luy demanday si en bâtissant sa maison, il songeoit qu'il devoit & dormir & manger,

ma demande le surprit? Eh oüy, Monsieur, me dit-il, il faut bien que je dorme & que je mange: Est-ce, adjouta-t'il, que quand l'on bâtit des maisons l'on cesse de dormir & de manger? oüy, Monsieur, luy répliquai-je, quand on les bâtit comme celle dont vous me montrez le dessein; ce n'est pas continuai-je, toutes ces gentillesses qui feront vôtre maison; ce seront des chambres pour dormir, & des cuisines pour apprêter à manger: dites à vôtre Architecte qu'il vous place les unes de façon que vous y dormiez sans être troublé ny du bruit des ruës voisines ny des Ouvriers qui y demeurent, ny des vents coulis, ny des mauvaises odeurs; & qu'il arrange les autres, de façon que l'odeur des mets que l'on y preparera, n'infecte point les lieux que vous occuperez; cela vaudra mieux que tout cet appareil ridicule; mais afin que vous ne tombiez pas dans la necessité d'abattre vôtre maison pour la refaire une seconde ou une troisiéme fois. (Car cela ne seroit pas nouveau, & il est souvent arrivé à des Architectes renommez d'en user ainsi.) Mettez-moy Messieurs Tiglaton & Sintal à l'alambic, afin de voir ce qu'ils sont; cette filtration de leur capacité vous rendra seur de vôtre choix; je me défie de ces deux hommes, défiez vous-en de même. Je suis,

Cinquiéme

CINQUIEME LETTRE.

J'Ay eû l'honneur de vous écrire au dernier jour de vous défier des deux Architectes que vous m'avez marquez. Je ne suis pas persuadé, que leurs petites images soient aussi belles en grand & dans l'execution qu'elles le paroissent en papier; un Bâtiment débout & élevé sur terre est bien autrement veu, qu'un Bâtiment couché sur un Carton; du papier déployé sur une table dérobe à la veuë des défauts que le grand jour découvre; premiere réponse à vôtre Lettre; seconde réponse: il faut que celuy à qui vous direz vôtre intention, se l'adopte de façon qu'il vous la rende efficace dans tout ce qu'il distribuera; & il faut qu'en se l'adoptant, il la tourne de maniere qu'elle soit associée au goût de tous les gens qui vous iront voir; vous seriez au desespoir qu'en entrant chez vous, chacun vous interrogeât sur l'Ordonnance de vôtre maison; cet interrogatoire supposant que l'on n'est pas content, attesteroit de soy-même que le Bâtiment est mal ordonné. J'aime que l'on regarde par tout sans rien condamner; le silence en bâtiment est l'effet de la satisfaction; & quand il faut toûjours

comme un Ecolier soûtenant These reprendre l'objection & y répondre, le batisseur & son Architecte deviennent des problêmes.

SIXIEME LETTRE.

VOus voyez bien que ce n'a pas été sans raison que je vous ay écrit sur le choix de l'Architecte ; l'on ne sçauroit trop penser à ce choix ; car vôtre plaisir dépend de là : combien d'hommes ruïnez par l'ignorance de l'Architecte ? combien de gens qui à la veuë d'une petite image bien ombrée, s'imaginant que dans l'execution les choses auroient tout au moins autant de grace, se sont abandonnés à leur Architecte, & qui dans le progrez de l'ouvrage y trouvant des défauts que la noirceur de l'encre leur avoit caché sur le papier, ou que l'art du dessinateur avoit artificieusement ourdy pour dans le mélange des ombres deranger la veuë & la dissiper, sont au desespoir de leur dépense ; consultez la Petardiere & la Marche-Quonant ; demandez leur où ils en sont, ce que le Notaire qui leur a fait prêter de l'argent y a gagné ? ils vous en diront de reste pour ne vous pas fasciner les yeux par un papier volant, où l'on a ingenieusement fait des

divisions, lesquelles dans l'execution seroient abominables. Je suis toûjours irrité contre les laveurs de desseins où il n'y a pas un rapport exact de l'idée avec l'effet. Je ne vois rien de plus pernicieux dans la Police que la liberté que se donnent certains hommes qui affichent au coin des ruës qu'ils apprennent à dessine. Je trouve bon qu'un Maître à écrire dise dans son Tableau qu'il apprend l'Arithmetique, parce qu'en effet il instruit ses Ecoliers des regles de l'Arithmetique ; mais je ne puis souffrir qu'un homme ait la hardiesse de dire qu'il aprend à dessiner, & que de jeunes gens soient assez credules pour se figurer qu'allant chez ce prétendu Docteur en desseins y apprendre à tracer des lignes sur du papier, ils apprendront le dessein ; ma raison se revolte contre cette pratique : car apprendre à dessiner, c'est apprendre à avoir de l'invention, & du discernement dans l'invention ; En un mot à avoir un fond d'esprit & d'imagination, par la force duquel un homme trouve tous les expediens qui deviennent necessaires pour faire toutes sortes de bons desseins ? Eh qui apprend cela hors la nature, & une nature bien cultivée & bien harmonieusement reglée ? Je suis sur cela comme Misantrope sur les mauvais Sonnets: il ██ dire, que l'on apprend à faire les

B ij

profils des moulures dans les ouvrages d'Architecture, & qu'en parlant de bonne foy, ceux qui n'ont appris qu'à tracer ces lignes sans avoir appris à être veritablement habiles, avoüassent qu'ils ne sont propres qu'à suivre les idées d'autruy, sans être assez vains de s'offrir comme des Doctes. Je ne vois encore rien de plus pernicieux que tous les Livres que l'on imprime sur l'Architecture, où d'une part par l'intitulé l'on semble avertir le public que c'est une compilation de toutes les Instructions sur ce qui generalement regarde les Bâtimens, & où d'autre part, par differentes mesures de colonnes, l'on se figure que l'on va inspirer l'art de les placer sagement ; Je voudrois qu'au moins au lieu de les presenter comme le corps unique de l'Architecture & son étude primitive, on avertît les jeunes gens de ne les pas regarder comme les veritables Elemens de l'Architecture, & que sans s'infatuer du préjugé ridicule que c'est un Architecte de nom & d'armes, quand une fois on sçait les noms des differentes moulures d'une corniche & d'un zocle, l'on leur apprît que toutes ces belles images ne sont renduës publiques que pour fournir des idées dans les occasions où il pourra écheoir de se servir de ces exemples.

En effet, si vous y avez pris garde,

vous serez apperçû de ce faux préjugé dans les deux desseins que vous m'avez envoyez; vous y aurez reconnû par tous les Ornemens dont ils sont parsemez jusques où va la predilection des Architectes qui songeans moins à faire une maison commode, qu'agreable ne montrent jamais d'édifice qui ne soit plein de petits ornemens ; il est vray qu'ils ont leurs raisons, ces gens-là plus fins que vous, ne s'attachent qu'à gagner vos yeux, seurs qu'ils vous engageront dés que vous leur marquerez quelque confiance, & comme ils ne visent qu'à vôtre argent, ils parent leur marchandise de leur mieux ; ainsi soyez sur vos gardes. Aprés cet avis passons à ces remarques que vous me demandez.

Il y a dans les Bâtimens, les fautes & les tromperies ; les fautes procedent ou du peu d'experience & de la malhabileté de l'Architecte, ou du desir déreglé d'enrichir l'édifice ; les tromperies ont d'autres principes, il y a des fautes qui s'offrent d'elles-mêmes, d'autres qu'il faut découvrir ; celles qui se presentent se font d'abord connoître ; celles qu'il faut découvrir ne se font connoître que par un examen critique de l'édifice, & de ses parties ; il faut pour celles-cy du discernement, de la discussion, & un fond d'érudition.

Entre les fautes il y en a qui sont contre les regles, d'autres qui ne sont que contre le goût, celles-là sont toûjours fautes, & elles s'étendent à tout ce qui se fait dans les Bâtimens qui s'éloigne & qui contrarie la raison ; celles-cy ne sont fautes qu'en ce qu'elles le paroissent à certains goûts, c'est à dire, que chez certaines gens, elles sont considerées comme fautes, & chez d'autres elles ne le sont pas.

Pour connoître les veritables fautes, il faut sçavoir ce que c'est que la vraye & la saine Architecture : c'est là le grand point de veuë, par lequel l'on connoît à clair l'habilité ou l'ignorance de l'Architecte, & par lequel l'on juge juste de la justesse ou de la fausseté d'un édifice.

L'Architecture est un Art de bâtir selon l'objet, selon le sujet & selon le lieu ; par cette définition, je designe que l'Architecture n'est rien moins que la simple connoissance des cinq Ordres. Je fais entendre que cette connoissance-cy est dans l'Architecture la moindre partie, & qu'un Architecte qui ne sçait parler que des mesures des cinq Ordres est un Architecte tres-petit & tres-mince.

Je dis donc que l'Architecture est un Art de bâtir selon l'objet, selon le sujet & selon le lieu ; cela signifie que le premier

soin d'un Architecte consiste en faisant son dessein de concevoir la fin pour laquelle l'on luy ordonne un Bâtiment; c'est-ce que j'entends par le mot d'objet; il doit ayant bien compris l'usage propre du Bâtiment, imaginer & arranger tout ce qui naturellement doit s'assortir à cette fin; dessiner dans sa tête tout son édifice, examiner si tout ce qu'il pense a une union parfaite; si dans cette union toutes les parties y trouvent leur justeconvenance, & un rapport regulier, c'est ce que j'entends bâtir selon le sujet; & quand il a conçû que tout ce qu'il pense s'approprie à son objet, & y est naturellement affidé; il doit opposer tout ce qu'il a imaginé à la scituation du terrain, observer l'effet qu'aura son édifice dans l'emplacement qui a été marqué, discuter les reflais de la lumiere sur son édifice, aussi bien que l'effet des ombres & des vents que l'édifice pourra recevoir, soit par les Bâtimens voisins, soit par les autres choses qui y pourroient jetter des ombres, & par les tourbillons de vents; sans cette attention, sans cette discussion, tout ce qui se fait en Bâtiment est une fausse Architecture.

Comme dans l'institution de l'Architecture les premiers hommes commencerent leurs Bâtimens selon les usages ausquels ils les destinoient, ils se firent des maisons pour s'a-

briter contre les inclemences des saisons ; dans la veuë de se faire des abris, ils étudierent l'orison & la nature du terrain où ils le vouloient placer, afin de connoître d'où les vents & les exhalaisons les pourroient incommoder : par rapport à cela ils tournerent leurs édifices, ainsi ils bâtirent selon l'objet tout autant de differens ouvrages que leurs besoins particuliers leur inspiroient d'en bâtir ; ils donnerent à leurs Bâtimens tout ce qu'il y falloit pour les rendre commodes & sains, & dans cet esprit ils disposerent tous leurs ouvrages, de sorte qu'ils étoient placez pour leur usage, c'est à dire, qu'ils se servoient du terrain selon leurs desseins : Les hommes de bon esprit ne faisoient pas comme Trahiras qui dans tous les Bâtimens qu'il fait, n'ayant jamais qu'une même tournûre, les fait tous de la même forme, dans quelque exposition qu'il trouve son terrain.

Ainsi selon les premiers hommes qui ont été les inventeurs de l'Architecture, la premiere chose en resolvant un Bâtiment se réduit à faire l'ouvrage selon l'usage propre auquel il doit servir ; si c'étoit un Palais pour un grand Prince, ils songeoient & à la personne du Prince pour luy rendre dans l'idée du dessein & dans la distribution, & le partage du dessein une maison
telle

telle qu'il da luy falloit, & à la personne des domestiques qui par la dignité du Prince luy devoient leur service, tout ce qui devenoit necessaire dans l'effet du service.

Si c'étoit une Maison d'un Seigneur, ils consultoient sa qualité, sa fortune, sa domesticité, afin d'ajuster à ces trois regles leur imagination.

Si c'étoit une maison d'un homme public, ils concilioient l'arrengement des lieux à la necessité du ministere.

Si c'étoit une porte publique ils s'informoient de la raison qui la faisoit ordonner pour allier dans la construction & le motif & l'utilité du motif, & la convenance au motif, ainsi du reste; ces hommes là ne s'occupoient du soin d'enrichir leur dessein, que quand ils l'avoient rendu convenable à leur usage: ç'auroit été dans l'ordre de la raison & dans les principes du sens commun, un crime irremissible de ne pas commencer par rendre un ouvrage commode avant de songer à le rendre agreable. Sur ces regles ils ne répandoient point dans les Bâtimens privez ce qui doit être reservé pour les édifices publics; les Butors, les Ludins, les Butins & les Butinans, & toute cette fourmilliere de mauvais Architectes, alors dans les espaces imaginaires, n'au-

roient servy tout au plus qu'à broyer de l'argile ou couper des chaumes pour bâtir un torchis ; parce que la raison seule guide des operations architecterales, n'auroit pas admis des ouvrages aussi déreglez que ceux qui sortent de la main de ces Architectes.

Quoy qu'à cette exposition vous puissiez entre-voir quelle est la veritable Architecture ; cependant pour vous en donner un sentiment plus effectif & plus palpable, j'estime qu'il est mieux de vous presenter des édifices, où par le détail de leurs parties vous puissiez voir ce qui y est vrayement bon ou entierement mauvais ; cette exposition vous touchera de plus prés que mes définitions & mes raisonnemens.

Entre tous les Ouvrages qu'il y a dans Paris, je choisiray à l'égard de ceux qui sont publics l'Eglise de Nôtre-Dame, la sainte Chapelle, saint Eustache, saint Sulpice. Je ne parleray point des Palais qui y sont ny des autres grands Bâtimens, pour ne pas surcharger ma Lettre, ny me jetter à travers champ dans trop de choses ; les unes sont au dessus de vôtre dépense, & la majesté qui s'y trouve ne vous permettant pas de l'égaler ; la discussion que je vous en ferois ne vous serviroit à rien ; d'ailleurs elle m'engageroit ou dans des Pane-

gyriques sur le merite de ceux qui les conduisent, ou dans des détails sur toutes les beautez qui les enrichissent; & il faudroit pour cela faire des volumes: les autres ont des grandeurs qui ne se proposent point pour modeles de Bâtimens particuliers; ainsi je rabattray tout à coup sur ceux qui proprement peuvent vous servir d'exemples.

Vous verrez dans la conduite de l'Eglise de Nôtre-Dame, & de la sainte Chapelle deux édifices faits selon l'objet, selon le sujet & selon le lieu, & vous verrez dans la conduite de saint Eustache & de saint Sulpice deux Edifices où il n'y a eû ny raison ny jugement ny prudence.

Dans le Bâtiment de Nôtre-Dame, l'Architecte qui en imagina le dessein, prit d'abord sa veüe generale, puis entrant dans chacune des parties qui étoient necessaires pour se conformer à l'objet, il fit sur elles ses reflexions; il songea que cette Eglise, qui selon la conjoncture du temps où il vivoit, ne devoit pas être bien spacieuse, parce que Paris alors étoit fort resserré & tres-petit, devoit cependant l'être un jour, selon les esperances de l'avenir; qu'ainsi il falloit la faire étenduë: il considera que devant être une Metropolle, elle devoit avoir des espaces & des distributions tou-

C ij

tes singulieres, parce qu'il en est autrement d'une Eglise de cette espece, qu'il n'en est d'une Paroisse. Il songea que s'il réduisoit ses idées sur la simple étenduë de son terrain, il ne donneroit pas autant d'espace qu'il étoit à propos d'en mettre pour contenir un plus grand nombre d'hommes; il conçût qu'une Eglise où il y a un chant presque continu, doit avoir une construction qui le renferme, & qui en empêche la dissipation ; il sçavoit que tout le Sacrifice n'est fait que pour être veu, qu'ainsi bien loin de le soustraire ou de l'embarasser par des colomnes, il faut en aider le spectacle & le favoriser. Que fait cet Architecte ? par raport à l'idée sur l'avenir, il fait un grand Vaisseau, il en double le continent par des galeries, par rapport à l'armonie du chant qui devient plus plein & plus melodieux quand il est reconcentré, il abbaisse les voutes des bas côtez, par rapport au besoin de lumiere, en baissant les voutes il agrandit les hautes croisées, & par là il multiplie les jours : par rapport au spectacle du Sacrifice, il reduit ses Pilliers à une grosseur mediocre, il les fait ronds afin de ne pas arrêter la veuë par des angles comme elle s'arrête quand les pilliers sont quarrez.

Cet Architecte sçachant que jamais une

voute qui est arboutée par des contretenans, ne porte à plomb son fardeau sur des pilliers, parce qu'il n'y a jamais une action égale dans le poids de la voute, & dans l'action que ce poids fait quand il tire au vuide; il fait petits ceux qui portent la double voute des bas côtez, & un peu plus gros ceux qui portent les grandes voutes; il fait cependant les uns & les autres de façon qu'ils n'ont que leur grosseur convenable; voilà traiter sçavamment son objet, son sujet, & bien manier son terrain, cela s'appelle la bonne Architecture. Cet homme bâtit deux Tours, il comprend que leur élévation dans la figure qu'il leur donne n'a besoin pour être soûtenuë que de bons angles, il fait sous elle des pilliers qui en formant des doubles portes aux bas côtez de l'Eglise, semblent n'avoir que leur épaisseur necessaire; si bien que sans s'appercevoir de leur grosseur dans la mesure de l'intervale qui les separe, il y met une proportion qui fait plaisir à regarder; ainsi en tout, l'on voit de la tête & du sens: son Portail qui a sans doute sa grace & sa beauté, malgré l'amas confus des figures monstrueuses & déreglées, dont il est chargé; il le dresse suivant le dessein du dedans. Si Paris étoit aujourd'huy ce qu'il étoit lors du Bâtiment de cette Eglise; c'est

à dire s'il étoit aussi bas & aussi enfoncé qu'il étoit; ce Portail paroîtroit autrement qu'il ne paroît: maintenant qu'en y arrivant l'on se trouve élevé en le regardant, le veuë ne s'enfile pas comme elle fait quand l'on la porte du bas en haut de ce Portail; ainsi la rabaissant comme il faut aujourd'huy la rabaisser, elle n'est pas à beaucoup prés aussi gracieuse qu'elle le seroit si en regardant l'on étoit placé plus bas que l'on est: Quand vous irez à Nôtre-Dame, faite cette reflexion, vous reconnoîtrez en vous plaçant devant les dégrez de l'Hôtel-Dieu, que vôtre veuë dans son point direct va droit dans le tiers de la grande porte, & qu'elle souffre en regardant le bas de cet édifice, parce qu'elle se partage à regarder tout à la fois, en haut & en bas; cependant tel qu'il est, en verité à le détailler par partie, à verifier les distances qu'il y a entre chaque partie, à regarder la mignardise des colonnes qui soûtiennent les arcades des Corridors, j'ose dire que sans offenser nos plus beaux Architectes, il y en a peu qui osassent en ordonner de pareilles, ny Tailleur de pierre qui l'entreprît, & de poseur qui les posa.

Quoyqu'il en soit, sans m'étendre sur la venusté, la justesse & la magnificence de ce travail, dont je ne diray rien de plus: Je vous parleray de la sainte Chapelle;

c'est encore icy un modele de la vraye Architecture; c'est à dire un Ouvrage où la conduite avisée de l'Architecte a fourny des leçons pour la maniere de bâtir des Chapelles particulieres; ce Bâtiment est en son genre l'un des plus convenables & des mieux entendus qu'il y ait à Paris; à le considerer par rapport à la fin pour laquelle il fut ordonné; le Prince qui le commanda étoit un grand & un saint Roy; son Architecte qui sçavoit combien un Prince pieux & grand est précieux à ses peuples; ce que d'un côté la pieté exige pour la recüeillir dans le lieu saint, ce que d'autre côté la santé du Maître veut que l'on imagine pour l'entretenir dans ce lieu saint: Les prévoyances que d'ailleurs il faut prendre pour que le Prince puisse dans son premier coup d'œil voir tout ce qui se passe dans tous les lieux où il se trouve partage son édifice en deux; il fait deux Chapelles & les arrange de deux façons, il en fait une basse pour y r'assembler ces sortes d'hommes qui par la vilité de leurs emplois ou de leur naissance peu accoûtumez à la propreté sentent ordinairement mauvais; à celle-cy, il place des Chapelles distinctes pour y faire celebrer en même temps plusieurs Messes, afin de satisfaire à la pieté des differentes personnes: il

en fait une autre presque de niveau à l'appartement de son Maître, soit pour ne pas le fatiguer à monter ou le lasser à descendre, soit pour y admettre un air plus pur & plus net; instruit qu'il est, que dans la recollection qu'inspire une pieté solide, les esprits sont presque amortis, & qu'alors le corps est plus susceptible des mauvaises odeurs, que dans l'agitation & le mouvement; il fait un Oratoire secret, qu'il perce ingenieusement de croisées, où le Prince éloigné des mauvaises halaines ou de ces colonnes d'air, que de forts déjeunés ont infecté, & dans lesquelles le tartre du vin de Champagne venant à s'évaporer des estomachs surchargez, a répandu d'incommodes acides, puisse à l'abry de cette contagion prier avec salubrité; il n'y met point de tribune, non qu'un tel ouvrage n'ait de soy ses utilitez; apparemment que toûjours aussi bon Medecin qu'Architecte, comme Vitruve veut que les Architectes soient, il sçavoit que du bas d'une Eglise, où toutes sortes d'hommes ont droit de s'assembler, l'air mêlé des odeurs des pieds puants, aussi bien que des habits soüillonnez s'agitant par le frottement des particules dont ces odeurs remplissent sa masse, pourroit s'infecter à l'endroit des tribunes & y attaquer son Maître, soit dans l'odo-

rat, soit dans le sentiment du cœur ; il jugea qu'il étoit plus expedient de n'y en pas faire : il porte ses reflexions plus loin, il fait son Vaisseau tout uny, c'est-à-dire qu'il ne l'embarasse point, ny d'une multiplicité d'Autels, ny de Colonnes, ny de Pilliers, ny de bas côtez, ny d'aucuns Ouvrages qui pourroient cacher aux yeux du Prince ou à ceux qui sont proposez à sa garde tous les objets qu'il est toûjours important d'appercevoir.

Il fait de larges Fenêtres, parce que sçachant que l'on doit peindre les vitres, & que les couleurs que l'on y mettra sombrifieront le lieu, il juge qu'il est besoin d'étendre ses Fenêtres, afin que par les échapés de lumiere que les clairs donneront, il puisse entrer plus de clarté. Il fait de petits pilliers pour élargir davantage sa lumiere, ainsi il traite son ouvrage selon l'objet & selon le lieu ; il ne craint pas que les coups de vents viennent abbattre son ouvrage, les pilliers boutans qu'il y met l'en asseure ; & il a la gloire que prés de cinq siecles, n'ont pû malgré la conspiration des ans attaquer ny blesser son Bâtiment.

Voilà ce que j'appelle la bonne & saine Architecture, & sur l'idée que je vous en trace, il vous est aisé de juger des

Ouvrages de la même espece ; mais pour juger de la mauvaise Architecture, prenez comme j'ay dit pour exemple S. Eustache & S. Sulpice, opposez la construction de ces deux Eglises à celle de Nôtre-Dame, & à celle des Bernardins, dans la masse des pilliers qui sont dans celle de S. Eustache vous trouverez une grossiereté, qui malgré la charité qu'il faut avoir pour son prochain, souleve l'esprit contre l'Architecte qui en a fait le dessein : car quel exhaucement affreux dans les voutes des bas côtez, au moyen duquel les croisées des hautes voutes sont reduites à de simples croisillons ? quelle masse énorme de pierre dans les premiers pilliers qui soûtiennent les Orgues, au moyen de laquelle plus de la moitié du terrain est occupé par des pierres ? quel indigne partage de partie qui excede les premieres voutes d'avec les voutes superieures, au moyen dequoy les voutes inferieures sont enfilées, & les superieures sont refferrées, & toutes deux sont sans aucune proportion dans la juste mesure de leur largeur veritable ; quelle mesquinerie dans les Galleries qui sont au-dessus de ces premieres voutes, au moyen dequoy ce corps d'ouvrage qui devroit de soy-même, & par son institution primordialle servir pour r'assembler des Par-

roissiens, leur est inutile. Quelle forme de croisées ? Quelle ordonnance dans le corps du portail, des pilliers boutans dans les angles qui sont moitié plus petits que ceux des faces ? Quelle ignorance sur les effets que font les corps solides, quand ils sont portez sur d'autres corps ? Quelle ignorance dans l'usage naturel d'une Eglise, & dans la fin à laquelle l'on le doit appliquer ? Quelle briéveté de comprehension & de genie ? cependant il est des hommes qui laissent faire cet Ouvrage & qui le payent ; permettez-moy de me récrier, oh Dieu ! quel aveuglement ou quelle indolence.

Si l'Architecte eût été autre qu'un tres-mauvais Maçon, & qu'il eût sçû raisonner sur son objet, il eût sans doute mieux fait, en s'interpellant soy-même sur ce qu'il convenoit de faire, il eût dit, l'ouvrage qui m'est demandé doit être fait, pour y adorer & y prier Dieu ; par rapport à cette fin, il faut que mon Bâtiment soit grand, soit clair, & soit harmonieux, parce qu'il s'y doit assembler beaucoup de personnes ; ainsi il faut ménager mon terrain & ne le pas embarasser : Comment le menager & ne le pas embarasser ? il faut pour cela mettre peu de pilliers, les faire petits ; & les espaçant

les uns des autres, il faut faire des voutes legeres & égayées ; pour faire de ces sortes de voutes il faut les baisser ; en les baissant il faut moins de force à mes piliers, & leur baissement fera deux effets ; le premier il ramenera le chant, & en le ramenant, il le rendra plus sonore ; le second, il me donnera lieu de faire de plus hautes fenêtres, & par là de donner à l'Eglise plus de clarté.

Ces grandes Fenêtres produiront un autre effet, car en produisant un plus grand air, elles introduiront plus de vents qui purfieront plus aisément l'Eglise des puanteurs que les pieds pourris des femmes des Halles y exhaleront, ou que les inhumations des corps morts y ... nt.

2. Cet Ouvrage devant être fait dans un endroit où les maisons forment un couvercle qui serrera beaucoup les jours de cette Eglise ; il faut pour se débarasser d'un couvercle aussi fâcheux, élever le Rez de chaussée de l'ouvrage, de maniere que les appuis des hautes croisées se trouvant superieures dans leur exaucement au sommet des plus hautes maisons, il y ait toûjours un jour superieur par tous les endroits & dans les differentes faces de l'ouvrage.

Ainsi pour faire un ouvrage qui se con-

cilie à ces objets ; il faut imaginer un deſſein où renfermant la commodité des Parroiſſiens avec la majeſté qui doit être répanduë dans un Temple conſacré au culte de Dieu, je donne une aiſance dans toute l'Egliſe, & je force l'air à s'y jetter pour y entretenir la ſerenité, & où d'ailleurs le ſpectacle du ſacrifice ſoit toûjours veu & toûjours libre ; il eût ainſi traité ſon ouvrage, ſelon ſon objet & ſelon le lieu : voilà pour S. Euſtache. Voicy pour ſaint Sulpice ; c'eſt un autre genre de fauſſe Architecture ; mais qui joint au precedent juſtifie que l'amas ou l'aſſemblage des pierres ne fait pas le Bâtiment; car il eſt ſurprenant de voir juſques où va la défiance de nos Architectes ſur ce qu'ils font aujourd'huy ; ſi comme à l'Egliſe des Petits Peres, & à la Chapelle de ils ne ramaſſent des carrieres entieres pour porter un petit pied-d'eſtail, ils tremblent que leur ouvrage ne tombe en ſortant de leurs mains ; ce préjugé eſt ſi grand, & ſi general, que dés que vous propoſez de faire quelque Ouvrage délicat , auſſi-tôt vous vous trouvez affublé d'un grouppe de Maçons qui crient haro ſur vous. Je dis donc que S. Sulpice eſt un autre genre de fauſſe conſtruction ; premierement

dans le gros du deſſein ; ſecondement dans l'execution de ce deſſein : dans le gros du deſſein l'on ne ſçait ce que c'eſt, ſi l'on en avoit ſupprimé les plates bandes que l'on a fiché contre les Voutes, il n'y auroit preſque plus d'agrément ; les Corniches qui couronnent les pilaſtres des baſſes voutes ſont des Ouvrages dont on ne ſçauroit définir la raiſon ; à quoy bon ces yeux de bœuf qui y ſervent de fenêtre ? quelle diſtance racourcie & ratatinée entre les corniches & ces yeux de bœuf, & entre ces corniches & la retombée des Voutes. Cette ſorte d'ouvrage eſt peu naturel en cet endroit, les pilaſtres qui ſont aux corps quarrez pour porter les Arcades, ſont un autre hors œuvre, un pillier quarré de neuf pieds de large eſt ridicule, dans une Egliſe, ſoit à raiſon de ſa figure, qui par ſes angles empêche la veuë de filer, ſoit à raiſon de ſa groſſeur qui prend trop d'eſpace & de terrain, & qui par conſequent dérobe des places qu'il falloit ménager pour les Paroiſſiens, car l'Architecte a trouvé le ſecret avec ces monſtrueux pilliers de priver les Paroiſſiens du plaiſir de voir le ſacrifice dans les endroits par leſquels il devoit eſſayer de le leur faire voir ; en conſiderant ces pilaſtres contre ces pilliers, je m'imagine voir un

homme bien fort, & bien droit sur ses jambes à qui l'on plaqueroit une potence le long du corps pour aider à porter son menton; je ne me donneray pas la peine de parcourir toutes les imperities de cet édifice, je suis indigné toutes les fois que j'y entre; dés que je pense que l'on ait souffert des Voutes & des murs de refans si étoffez, & toutes ces plattes bandes qui sont aux Voutes des pierres d'attente pour une sculpture qui ne devant vray-semblablement être jamais faite ne devoient point conséquemment être permises, & que l'on ait consommé autant d'argent qu'il en a coûté pour cet essay malheureux de la capacité de l'Architecte, lequel argent s'il eût été sagement conduit par un Architecte de prévoyance, auroit suffi à bâtir entierement une plus belle & une plus grande Eglise. Je m'apperçois que je déclame contre ces Architectes: je m'arrête, mon dessein n'est pas de leur faire leur procés, ils ne sont plus, mais de montrer combien ils sont éloignez du merite des Architectes qui ont bâty la sainte Chapelle & l'Eglise de Nôtre-Dame lesquels plus remplis du desir de finir leur ouvrage sur la connoissance qu'ils avoient des fonds que l'on y destinoit, que de commencer un ouvrage pour le laisser impar-

fait par l'impuissance de le jamais finir, preferoient plûtôt la gloire de l'achever dans un goût de simplicité que de le laisser imparfait dans un goût d'une fausse beauté.

LETTRE.

A Travers les idées des Maisons que je vous ay proposé dans ma Lettre du . . . dernier; je croy que vous pouvez vous en ordonner une, ayant autant d'esprit que vous en avez & sçachant mieux que personne ce qu'il vous faut, qui vous empêche de la déterminer; si les regles de l'Art vous manquent, vous n'avez qu'à vous servir de celle de la Physique; elles vous conduiront plus juste, & en vous les r'appellant je vous promets que si vous les consultez bien, vous ferez une distribution toute complette. Vous n'auriez pas crû qu'avec de simples principes de Physique l'on pût bâtir une maison & la rendre absolument reguliere; car suivant cet axiome, vous allez penser qu'un vieux Repetiteur de Philosophie doit être un excellent Architecte; cela cependant est vray, étant pris dans le sens que je l'entends: Nous voyons à Paris une porte d'un College dont m'a-t'on dit, le valet

d'un

d'un proviseur fut jadis l'Architecte, laquelle a vrayement son merite, aussi je prétens que si l'on ne connoît pas bien la nature, il n'est jamais possible que l'on tourne agréablement une maison, je ne dis pas que l'on la bâtisse; car en ce cas il faut d'autres regles; mais que l'on la distribuë & que l'on l'ordonne.

En effet, comment la bien tourner, si l'on ne connoît pas l'air ny sa qualité dans le terrain où l'on veut asseoir sa maison ? comment bien placer un Escalier, des Cuisines & des Escuries, si l'on n'entend rien dans les variations & dans le changement des vents ? comment percer à propos des fenêtres, si l'on ne sçait pas comment la lumiere qui doit entrer, éclairera l'interieur de la maison ; & si certains ombres ne l'offusqueront point, & ne rendront pas cette lumiere fautive. Car comme Verutie, mettre une basse court, qui d'un côté fait un rideau sur la face du Bâtiment & la prive du Soleil, & qui d'autre côté n'est pas à l'arrivage naturel de la ruë, où comme Duniban, planter une aile qui couvre aussi la face de la maison, afin d'y ficher un Escalier où Eole se joüera du cul & de tête pour éventer son Bourgeois; l'on conviendra sans doute que c'est tête baissée donner contre le sens naturel & la raison.

D

Par des principes de Physique les Architectes de Verutie & de Duniban ayant appris que le Soleil est créé pour animer, pour vivifier, pour conserver & pour éclairer, ils eussent songé que c'est heurter la raison que de se priver des effets d'un astre, d'où dépend toute la subsistance du corps humain : sur ces mêmes principes ces deux Architectes devant sçavoir que dans l'ordre naturel, l'endroit le plus beau pour arriver à une maison, doit regler l'emplacement des entrées & décider sur l'aspect ; ils auroient pû par la structure convenable du Bâtiment le faire annoncer dés le bas des ruës de Bourbon & de l'Université; ainsi n'est-ce pas s'égarer dans la voye de la raison que de placer une aîle & une basse-court qui empêche que de ces ruës qui sont l'arrivage naturel de ces deux maisons, l'on ne les apperçoive point, & que l'on soit forcé pour les découvrir, d'attendre que l'on soit placé vis-à-vis d'elles.

Sur ces mêmes principes de Physique, si ces deux Architectes (passez moy je vous prie ce nom) il est maintenant parmy les Maçons, ce qu'est celuy d'Abbé parmy les Vicaires de Village, eussent conduit leurs petits raisonnemens, ils eussent sans doute retourné du côté oppo-

sé, l'un son aîle, l'autre sa basse-court; le premier coup d'œil eût été content, parce qu'il eût été naturel; car vous sçavez bien que naturellement nous tournons plûtôt nos yeux du côté droit que du côté gauche, parce qu'il est dans nôtre cou deux nerfs, l'un du côté droit, qui est tres-flexible, & que la nature a rendu tel pour l'aisance de la veuë, & l'autre du côté gauche, qui est roide & difficile à tourner, parce que la nature n'étant pas inclinée à aller à gauche, a voulu faire sentir que toutes nos actions devoient être à droit.

Faites reflexion, s'il vous plaît, sur cecy; observez vous, quand vous entrerez dans la maison de Tipalle, vous sentirez que pour chercher son escallier qui est à gauche, vôtre tête souffre à le chercher.

Ainsi sur ces principes vous pourrez sans grande peine composer vôtre maison, vous n'avez donc qu'à l'exposer toute au Levant, & un peu au Midy, quelque soit la scituation de vôtre terrain, dés qu'il est étendu vous pourrez vous saisir de ce Soleil. Le dessein que vous suivrez sera toûjours agréable dés qu'il sera bien exposé, jugez-en par l'Hôtel de Morstain, quelle affreuse noirceur regne dans cette maison, malgré tout le grand jour qui la frappe par le devant; aprés cela je croy

D ij

vous en avoir assez dit ; Je finis pour vous dire que je ne cesse point d'être.

LETTRE.

C'EST un inconvenient assez ordinaire aux Ecriveurs de Lettres qui n'en gardent pas de copies, que de repeter ou de ne pas se souvenir de ce qu'ils ont déja dit, & d'oublier des choses qu'ils ont promis. Si je ne vous ay pas proposé les modeles de Bâtimens particuliers que je me suis chargé de vous presenter, imputez-vous-en la faute : ne vous en déplaise, vous m'interrompez si souvent par des demandes nouvelles que ma memoires n'est pas assez juste pour me faire suivre pas à pas les instructions que vous souhaitez. J'en étois demeuré aux édifices publics. Dans l'ordre je devois passer à la discussion de ceux qui sont privez ; cependant sans vous embarasser de mon ordre, vous m'écrivez de vous expliquer ce que c'est que ce que j'ay appellé la convenance en Bâtimens, sauf après à reprendre l'explication que vous attendez : cela vous est bien aisé à demander, mais me regardez-vous comme une navette que l'on pousse & repousse à même temps.

La convenance en Bâtimens est un des soins capitaux de l'Architecte ; c'est

un Art qui regle tout le corps de l'Ouvrage, pour dans chacune de ses parties y placer chaque chose selon qu'elle y convient & naturellement & necessairement.

Cet Art enseigne les emplacemens necessaires, les proportions necessaires, les arrangemens necessaires ; il enseigne le choix des materiaux, leur assemblage & leur travail ; il enseigne à concilier le travail & la fin qui le fait entreprendre; en un mot, c'est par luy qu'un Bâtiment acquiert sa perfection ; si bien que pour le pratiquer dans toutes ses regles, il faut avoir ce que j'ay dit dans l'une de mes premieres Lettres, une vniversalité de connoissance de tout ce qui doit entrer dans le Bâtiment par rapport à l'objet, au sujet & au lieu, mais encore une singularité de connoissance de tout ce qui se doit trouver dans le Bâtiment par rapport à la personne du maistre qui le fait faire à sa famille & à sa condition; voilà quelle est en general la convenance quant au corps des Bâtimens, & en particulier quelle elle doit être par rapport aux personnes qui font bâtir; c'est-à-dire, qu'à leur égard il y a une convenance, qui est une attention sur ce qui peut dans un Bâtiment être veritablement approprié, & rendu convenable à la personne ; ce sera ce que je feray entendre quand

je vous auray parlé de l'art de convenance dans le corps du Bâtiment.

Suivons la methode que j'ay prise sur les Bâtimens publics. Le paralelle en Bâtiment est le moyen le plus palpable, & par consequent le plus efficace pour exprimer sa pensée ; trois ou quatre exemples de maisons, vous diront plus que deux volumes de raisonnement. Je vous avoüeray d'abord que dans Paris je vois peu de Bâtimens privez que l'on puisse proposer pour des modeles de la vraye Architecture, & dans lesquels l'on ait scrupuleusement & exactement observé les regles de la convenance ; je parle de Bâtimens particuliers pour ne pas confondre sous ce nom certains Palais dont j'estimeray toûjours l'Architecture ; ce que j'ay veu dans l'exterieur des Bâtimens particuliers me fait vous dire qu'en effet cette convenance a été mal connuë chez les Architectes qui les ont bâtis. Je voudrois par politique pouvoir me taire à cet égard, si la force de la verité s'ajustoit avec l'adulation & la complaisance : aussi flateur que Termintas j'en sçaurois assez pour encenser les bizareries de Cleodule ; je dirois peut-être avec plus d'esprit que Klismeve, que dans le brutte de la maison de Bazilfude les commoditez en excusent

le ridicule : il ne faut qu'être ou parasite ou faux amy pour donner les yeux fermez dans les imaginations dérangées de certaines gens ; mais par malheur comme je ne connois point la dissimulation, & qu'elle est selon moy incompatible avec la probité, je n'useray point de mots équivoques & artificieux, & ne feindray point des éloges pour faire tomber dans le pot au noir ; je dis à la maniere de Dépreaux qu'un chat est un chat, que le bon est bon, le mauvais est mauvais : c'est sur cette regle que je vous dis, que dans Paris je vois peu de maisons particulieres où la convenance ait été austerement pratiquée.

Que ceux qui auront beaucoup dépensé à enrichir leurs portes de Pilastres, de Frontons, de Renfoncemens en coquille, de Masques & de Consoles gaillardes, & à donner la plus belle portion de leur terrain pour y placer un Escallier à gauche, se récrient de ma critique, j'en suis fâché, mais je ne m'en retracteray point; tous les beaux dehors disproportionnez au-dedans, & tous les superbes dedans disproportionnez au-dehors ne me forceront point à loüer leur labeur. Je garderay mes serviettes pour en faire essuyer le visage de ceux qui se peineront avec plus de justesse.

La Critique est du droit des Gens, quand elle part d'une connoissance seure, & qu'elle est soutenuë sur un examen réflechy. Aussi dés qu'un homme marche à la suite d'une regle, issuë d'une raison épurée, & que sur elle il dirige ses allures, il n'a que faire de se mettre en peine de l'autorité du bras seculier : son innocence alors l'abritte contre toutes les frayeurs que l'on tenteroit de luy jetter, cela soit dit en passant.

Entre toutes les maisons que je vous proposeray pour y trouver un goût sur lequel vous pourrez former le vôtre, le Palais Mazarin, l'Hôtel de la Vrilliere, la porte de l'Hôtel de Cossé, la figure & l'air de l'Hôtel de Chevreuse sont pour des dehors de Bâtimens d'une grace à vous prévenir pour le dessein du vôtre. La maison du President Lambert, & celle du President Tambonneau ont encore une avenance qui peut fort bien vous inspirer. Quant aux dedans, je ne sçay point de Maisons que je vous puisse vrayement annoncer ; comme je n'entre point dans toutes les maisons, je n'en connois point la distribution ny l'arrangement ny l'ordonnance ; ce sont trois mots qui ne font pas sinonymes ; prenez-y garde, s'il vous plaît, la distribution c'est le partage

partage des parties du Bâtiment, l'arrengement c'est la conduite & l'ordre naturel & plaisant de ces parties; l'Ordonnance c'est la mesure dans les espaces des parties du Bâtiment, faute donc de trouver des maisons distribuées, arrengées & ordonnées comme il faudroit qu'elles fussent je ne puis vous en presenter; car par exemple le maison de Prasite vous paroîtra malgré la grande dépense qu'il y a faite hors la convenance; l'escalier qui est à gauche en entrant dans sa court a rendu tout son Bâtiment à gauche, son Architecte en opposant un trumeau à la porte d'entrée par laquelle il faudroit que la veuë s'enfilât jusques à l'extremité de son jardin, a éloigné le point de veuë & culbuté la perspective; faites-y attention vous recomnoîtrez que cela fait au moins autant de peine à voir que la porte que Damiton vient de faire faire à sa maison; Blaise le ballayeur de la ruë n'a pû s'empêcher de la condamner, il me fit rire, quand il dit que cette porte étoit comme la vigne de la Courtille, & que Damiton s'étoit donné au petit Robert pour d'une grande porte passer par un soupirail.

Vous vous appercevrez encore des prévarications contre la convenance dans

E

la comparaison des maisons de Saintie & de Durisfort ; dans celle de Saintie l'Architecte dégagé de tout préjugé des ordres Ioniques ou Corithiens, & uniquement occupé du soin de bâtir pour son hôte, a reduit toutes ses veuës à donner les commoditez ; au lieu que dans celle du Durisfort, l'Architecte la tête remplie des cinq Ordres d'Architecture, & tout attentif à ses arcades, & à espacer également ses croisées a oublié de loger son Hôte, dans celle-là l'Architecte au-dessus des fols entêtemens des Bâtimens anciens, de la veuë desquels il s'étoit fait un amusement & non pas une étude, a crû que s'agissant de faire une Maison à Saintie, il seroit ridicule de la luy tourner à la Grecque où à la Romaine. Dans celle-cy l'Architecte ne démêlant point ce qui dans la lecture des livres, doit y être pris comme un amusement d'avec ce qu'il en faut prendre pour des instructions, s'est fait de ce qui devoit être un amusement, des dogmes & des principes : de sorte qu'au milieu d'un jugement tout dérangé, le bon homme s'est avisé de ne bâtir ny à la Françoise, ny à la Grecque, ny à la Romaine.

Tant il est vray que ce qui est hors le sujet, l'objet & le lieu est toûjours deffec-

tueux ; c'est cette convenance qui fait la vraye Architecture, & c'est la prudence & la sagesse qui la regle ; il n'y a qu'à raisonner ainsi ; j'ay une maison à bâtir, que convient-il de faire ? c'est une maison; voilà mon objet ; comme maison, elle est destinée à me loger ; c'est donc un logement que j'y cherche ? je suis de telle & telle condition ; j'ay tel & tel employ, telle famille, telle & telle domesticité; que convient-il, à ma personne, à ma famille, à ma condition, à ma domesticité ? J'ay telle & telle place où je veux bâtir ; quelle est sa nature, son exposition ; quelle est la qualité de l'air qui y domine ? comment avoir toûjours cet air pur & salubre ; quel arrangement donner à mes pieces, pour n'y pas admettre des tourbillons de vents qui les rendroient mal saines ? iray-je comme Lugere, faire sur mon jardin une face allongée, & n'avoir qu'une petite court avec deux ou trois arcades qui ne disent mot ; en raisonnant ainsi, quels doivent alors être les soins des faiseurs de desseins ? quoy de placer des bains où il faut des caves mettre en gallerie ce qui doit servir en apartemens ? occuper l'espace principal du lieu, à l'emplacement d'un escallier, compartir les faces exterieures en arcades, & m'ôter par

E ij

le compartiment des fenêtres qui dans les dedans me conduiroient à des jours heureux? quoy à l'exemple de Simathie faire une porte superbe à une maison où il n'y a pas de court? quoy, comme Thiridor faire un escallier à tenir six personnes de front pour entrer dans un appartement, où il n'y a point de plein pied? c'est de l'aveu public un excez d'imprudence ; quand mon logement sera reglé, qu'attentif sur moy, sur ma condition, sur ma famille, sur l'idée même que le public a pris de moy ; car c'est encore là une des grandes regles de l'art de convenance, j'auray dessiné ce qui m'est propre, qu'alors mon faiseur de desseins se jouë dans les proportions de ma maison, qu'il la dirige comme les regles & le bon goût déterminent, qu'il adoucisse les marches de mon escallier, qu'il le place ensorte qu'il distribuë à tout ce qui est necessaire pour le dégagement ; cette grace simple & naturelle qu'il mettra dans ma maison ne sera ny contre la bienséance, ny contre la raison ; au contraire portant par sa simplicité ses seuls ornemens, mon Architecte sera loüé, mon Bâtiment sera estimé ; mais de me faire une grande porte & m'élever pour cela les planchers de mon premier étage, de façon que pour y arri-

ver, je suis forcé de souffrir un escallier d'une longueur effroyable & d'une roideur à me casser le cou, & qui fait peur dés que l'on le descend ; tous les hommes raisonnables conviendront avec moy, qu'en cela il n'y a rien de la vraye Architecture, & qu'au milieu de tous les ornemens de sculpture que je sçauray mettre dans les frises de l'escallier & de toutes les riches rampes dont je le pareray, les consoles & les masques dont je le chargeray, bien loin d'inspirer de l'estime de ma conduite, inspireront que je n'ay rien fait de sage, d'avisé & de censé. En effet tout cela vous paroîtra sensible dans les maisons de Vazilmon & de Diralvet. D'abord la veuë éprise de la galanterie que l'Architecte a donné à leur face, s'attend de trouver des maisons ; mais a-t'on visité les dedans, adieu l'idée du plaisir que le premier coup d'œil avoit jetté ; si par la necessité de se loger, un Provincial ou un Etranger les loüe, les incommoditez dont il s'apperçoit incontinent en font donner le congé, & au bout de trois mois l'on est obligé d'en faire des chambres garnies ou des gîtes aux loüeurs de Carrosses à l'heure. Concluez de tout cela ce que c'est que la convenance, afin de ne pas tomber dans

E iij

ces fautes où tant de gens tombent ; Il n'est pas question que vôtre Architecte pour se faire honneur à vos dépens, étalle au public son imagination, & que par des ouvrages superflus, sur le fol espoir de plaire, il vous fagotte mille & mille colifichets ; il vous importe que vôtre maison soit vôtre maison ; c'est à dire qu'elle soit telle que vous la trouviez remplie de toutes vos commoditez, & que contre un usage assez confirmé, par lequel ce qui a paru beau aux peres n'est pas toûjours au goût des enfans, vôtre maison étant bien disposée leur plaise, qu'ils s'en contentent à leur tour sans la changer ; cela sera ainsi, si vous prenez soin de faire à la lettre observer cette convenance. Cette convenance bien observée sera du goût des gens bien raisonnables : s'il en étoit en Architecture comme en Medecine ; je vous dirois de vous livrer à vôtre Architecte ; mais la différence qu'il y a entre l'autorité de ces deux Arts, ne permet pas que l'on s'y soûmette.

Il me reste à vous dire un mot en abregé de ce que j'entends de la convenance pour l'état des personnes qui font bâtir, c'est la science de ne rien mettre dans un Bâtiment qui soit au-dessus de la dignité & de la condition du Maître, quand l'on

le fait c'est une inconvenance, laquelle consiste dans l'oubly de son état ou dans l'obmission des regles de la modestie & de la prudence ; par exemple, la peinture de l'escallier de la Marmiole, les incrustations en marbre du Buffet de Prodias, la multiplicité des appartemens en enfilade & les dorures dans la maison de Canibus, les colonnes & les pilastres des portes des maisons de Turcico & de Grapimon, sont de cette espece.

Je pourois vous dire encore une autre sorte d'exemple de cette inconvenance dans les maisons de certains hommes, qui vains d'une fortune trop prompte pour être legitime, se persuadent que l'ostentation qu'ils feront de leur richesse en la répandant jusques dans les lieux de leur maison où il y a de l'indécence de mettre de la parure, fera méconnoître Champagne & la Verdure ; & que dans le brillant qu'ils se donnent, soit pour triompher de ceux dont jadis ils furent les domestiques, soit pour chatouiller une concupiscence naissante, à laquelle une abondance subite, & naturellement inspirée donne ordinairement de vifs efforts, ils braveront dans le cœur du public & la douleur qu'il a de leur triomphe & le desespoir qu'il a de leur arrogance ; mais

ce n'est qu'une inconvenance comme j'ay dit contre la bienseance, laquelle quant au corps, & à la regularité du Bâtiment, bien loin d'être inconvenance est une convenance des plus parfaites par les dépenses que font liberalement ces sortes d'hommes pour refaire tant de fois leur Bâtiment, qu'il acquiere à la fin toute sa regularité & ses proportions.

Il y a une autre inconvenance qui n'est qu'une dérogeance aux regles de l'Architecture, c'est celle de posticher des frontons gaillards à la fenêtre du milieu d'une face de maison, cette inconvenance est familiere à quelques essains d'Architectes, les plaques-chaux commencent d'en introduire la mode, & je crains qu'à la maniere des Stinquerques qui du dragon, passerent en mode chez le Comte & le Marquis; ces petits frontons ne parviennent dans les maisons de consequence, & que dans le dérangement des regles de l'Architecture l'on n'établisse un usage de mal bâtir, par l'habitude de sçavoir mal bâtir.

LETTRE.

JE veux bien que vous ne vous ennuyez point de la lecture de mes Lettres où je vous redits ce que je vous ay plusieurs fois rebattu. La necessité où vous êtes de bâtir, vous porte volontiers à rechercher les redites afin d'être plus instruit, & que dans les instructions réiterées vous trouviez enfin des ouvertures pour vos Bâtimens; mais à mon égard cela ne m'accommode pas, quand une fois j'ay dit ce que je pense, ce m'est une fatigue assommante de remanier sous d'autres termes ce que j'ay déja expliqué. Le détail des deffauts que je vous ay indiqué dans les Bâtimens que j'ay cité, devoit vous suffire pour vous instruire de la mauvaise Architecture opposée à la vraye; puis donc que vous exigez au moins en general un crayon de la fausse Architecture, je vas donc vous le donner, mais sans esperance de retour; car je vous signifie par cette lettre-cy, que je ne reviendray plus sur cette matiere.

Premierement l'Architecture est un Art qui regle tout ce qui doit entrer dans un Bâtiment; son opposé, c'est de negliger

partie de ce qui y doit entrer, ou manquer à y faire entrer ce qui y devroit naturellement entrer; ainsi quand un Architecte par le desir de prévenir la veuë, charge son dessein de trop d'ornemens; quand ce qu'il fait n'a pas un rapport naturel & convenable à l'usage propre (observez bien mes termes) pour lequel le Bâtiment est ordonné, quand par ses inadvertances, son ignorance ou sa malice, cela se fourre quelquefois dans un dessein; il engage celuy qui bâtit à plusieurs changemens, quand dans l'incapacité de faire un bon dessein, il en fagotte un embarrassé d'ouvrages inutils ou étrangers; quand il place à la gauche les escaliers, & qu'il rend les emplacemens des Bureaux où l'on écrit à contre jour, ce qu'il fait alors est une mauvaise Architecture; les ornemens dans les Bâtimens n'y sont necessaires que lorsqu'ils y sont naturels, & quand ils y sont de maniere appropriez que la veuë s'en trouve entierement satisfaite, sans qu'il naisse dans l'esprit aucun sentiment de repugnance, & dans le cœur aucun mouvement qui oblige d'interroger l'Architecte, sur la raison qu'il a euë de les faire tels qu'il les a fait.

La desunion, ou pour parler plus sim-

plement, le deffaut dans le rapport de chaque partie, avec l'usage veritable du Bâtiment, est aussi une des plus mauvaises Architectures; outre qu'elle déregle un Bâtiment, c'est que l'on se trouve privé par là du plaisir de sa dépence, & du plaisir d'être noblement logé. Que ce deffaut parte de l'ignorance ou de l'inadvertance de l'Architecte, le bâtisseur & sa bourse n'en souffrent pas moins, & comme disoit fort bien Estiop dans le Procez qu'il fit à son Architecte, Ma rage contre ton ignorance, n'est elle pas legitime ? tu te mêle d'un mêtier que tu ne sçais pas ; je t'ay pris sous le nom que tu t'es donné, & tu veux que je paye tes bêtises. Estiop se plaignoit avec raison; il seroit de l'ordre de la justice que l'on fist payer à ces Architectes (qui se le qualifient) toutes les fautes où ils engagent: les ignorans d'entr'eux ne s'y exposeroient pas, & les méchans d'entre eux ne les feroient pas.

Vous trouvez dans le Temple de la Chasteté un exemple d'une Architecture de la premiere mauvaise façon ; les ornemens y sont trop prodiguez, ils y sont il est vray une beauté dans leur espece, mais ils n'y sont pas une grace dans leur ordonnance. Je distingue dans les Bâti-

mens, la grace & la beauté; la beauté est un assemblage de plusieurs choses, riches, magnifiques & superbes; la grace est la repartition & l'arrengement sage de ces choses-là.

Il en est en Bâtiment, comme il en est dans les habits des Dames; dans les uns l'amas des diamans & des riches étoffes y met de la magnificence, mais il n'y met pas de la grace, dans les autres une simplicité, jointe à un arrangement entendu & prudent, y met de la grace, & cette grace y met de la beauté. De même dans ce Temple les Peintures, les Sculptures y sont magnifiques, y sont superbes; cela y donne de la beauté, mais la maçonnerie qui est trop chargée & trop materielle; la multiplicité & la somptuosité des colonnes, passez-moy ce nom, n'y donnent point de grace; le vaisseau est grand, l'idée est noble & intelligente, l'Architecte avoit de l'imagination, mais il s'échappa trop du côté de la beauté qu'il y a répandu, s'il eût été un Architecte categorique; j'entens de ces sortes d'hommes qui envisagent tout dans ce qu'ils pensent, & qui préviennent tout dans ce qu'ils dessinent; son dessein qui avoit sans doute de la grandeur auroit eu de la grace & de l'agrément, en élegissant sa maçonnerie, en reconcentrant & resserrant le

D'ARCHITECTURE. 61

Chœur des Veſtalles, afin de leur donner une meſure d'air d'une étenduë à leurs poulmons & à leur gozier. l eût ſupprimé ou du moins réduit le nombre des colonnes dont il a compoſé le Sanctuaire pour ne pas ſupprimer la veuë du Sacrifice comme elle l'eſt, par l'emplacement de quelques-unes de ces colonnes. Il eût retranché les Architraves, les Friſes & les Corniches, dont il a prétendu couronner ſes colonnes; car à prendre ſelon la deſtination reguliere des Architraves, la reſolution d'en couronner des colonnes, il ne faut jamais en mettre qu'aux endroits, où par la qualité de l'ouvrage il y a une preſomption ideale d'y en mettre. Je m'explique: les Architraves ſont les poutres que l'on met ſur des colonnes; ſelon cette regle il eſt conſtant qu'où il n'y a pas lieu de mettre une poutre, comme il n'y en a pas au deſſus d'une ſeule colonne, l'idée que l'on ſe peut faire qu'il eſt d'uſage d'y en mettre ne peut pas faire préſumer qu'elle ſera en cet endroit reguliere; ainſi dans les regles de la vraye Architecture, dés que par une préſuppoſition l'on ne voit pas qu'en effet, de la qualité qu'eſt l'ouvrage, il n'y a pas lieu de mettre un Architrave; il eſt contre l'intention de ces regles, & c'eſt une licence trop licentieuſe d'en feindre où il

resiste à la raison de n'en pas mettre; en ces cas il faut changer son dessein, afin au moins de s'accommoder à la licence de laquelle l'on s'est fait un usage, & faire un dessein où il paroisse qu'il y a necessité d'y metre un Architrave tel que sont ceux où l'on accolle deux colomes. Ce n'est pas tout en Architecture que de bâtir pour bâtir; c'est de bâtir relativement au pourquoy l'on bâtit, car j'ay veu à propos de ce Temple, quelques autres de cette nature, où les Architectes pour bien promener leur imagination en long & en large, avoient enfin trouvé le secret de rendre phtisiques toutes les Vestalles. Ces Messieurs qui ont des poulmons larges & des poitrines de fer, des goziers à triples échos, s'embarrassent peu que de pauvres Vierges déja accablées sous les austeritez de leur profession s'époumonent à chanter & s'outrent pour chanter ; comme ils ne connoissent souvent d'armonie plus melodieuse que celle qui sort des écus qu'ils se font payer, ils songent peu si le chant des Vestalles aura de leur côté de la douceur sans violence, & du côté des assistans de la sonorité sans aigreur.

J'irois trop loin si je relevois, à l'égard de ces sortes de Bâtimens le peu

d'exactitude & de précision que l'on apporte dans leurs desseins: en general tout homme qui les dessine doit sçavoir que la grosse maçonnerie assoupit toute l'armonie du chant, parce que le retentissement ne se formant que dans les cavitez, l'époisseur de la maçonnerie bouche ce retentissement & empêche l'écho, qu'ainsi il faut une certaine distribution des ouvrages selon l'exposition & les contours de l'air ou interieur ou exterieur, cet air doit être mesuré, c'est-à-dire qu'il faut dans les espaces interieurs y disposer les ouvrages, de maniere que dans l'étendue de l'air, la voix y ait sa mesure, pour qu'elle conserve sa force & sa plenitude & qu'elle entretienne dans les oyans, le plaisir premier qu'ils ont receu dés quelle s'échappe du gozier. Ce genre de fausse Architecture est délicat, mais il est pourtant en soy veritablement un genre de fausse Architecture, à le comparer aux regles & de la vraye Architecture & de la convenance. Ce fut à cette occasion qu'un jour avec feu Monsieur le Brun, il me fit un recit d'une chose que je n'ay point trouvée dans la vie d'Auguste; je ne sçais d'où il l'avoit pris, mais je vous le donne sans aucune garantie. Il me dit que du temps d'Auguste l'en-

droit où l'on immoloit les Victimes à Cerés dans un Temple que Ictinus avoit fait bâtir à son honneur étant tombé, differens Architectes s'offrirent pour le réédifier; un d'eux qui vouloit se faire connoître de l'Empereur imagina un dessein, dans lequel mariant la Sculpture avec l'Architecture, il composa un Edifice superbe. Il le porta à Auguste, qui connoissant le barbarisme du Temple, regarda froidement ce dessein sans rien dire; cet Architecte consterné du silence de l'Empereur s'en hardit à le supplier de luy dire ce qu'il en pensoit : Que vous avez répondit Auguste beaucoup d'imagination, mais peu de discernement; cet Architecte étourdy d'une réponse si inesperée, s'en alla chez un homme de ses amis luy dire ce qui venoit de luy arriver, & luy étallant son dessein : Peut-on luy dit-il, traitter de la sorte un aussi bel ouvrage? Qu'en pensez-vous, luy ajouta-t'il? Ce que j'en pense, reprit son amy? que j'ay oüy dire qu'il faut toûjours mettre la piece de la même couleur que le drap. Que le conte soit conte ou histoire, ou verité, il est tres-vray, car en fait d'ouvrages où l'on veut se surpasser par des élevations trop sublimes, souvent l'on échoüe; il faut qu'un symbole signifie ce

qui

qui doit être signifié, & que les hyero-
glifes indiquent ce que l'on veut signifier:
quand l'on s'échappe en trop d'ornemens
l'on gâte un ouvrage; j'en apperceus ces
jours passez un échantillon dans l'Hôtel
de Un Gentil-homme
de mes amis vint m'enlever pour me me-
ner admirer l'escallier & les beautez de
cette maison, que tout Paris, disoit-il,
avoit été voir. A cette préconisation qui
n'auroit pas été d'abord tout plein d'un
respect profond pour l'Architecte qui en
étoit le pere! J'y allay, mais dés l'entrée
trouvant l'escallier à gauche, une sabliere
de pallier qui tombe sur la tête tant elle
est basse, un prétendu repos au milieu,
une tournure en zigzague, des antichan-
bres en échiquier, & autres inepties,
je me retournay sur mon Gentilhomme
& je me mis à ricanner de sa préven-
tion: Et où, luy dis-je, trouvez vous, Mon-
sieur, qu'il y a dans tout cela, non pas
dequoy admirer; car l'admiration qui est
selon les définitions usitées, la mere de
l'ignorance ne vous convient pas, mais à
estimer? quelle bizarerie dans cet escallier
dont les marches ont six pouces de haut
& dans sa tournure qui est à gauche, &
dans ce prétendu repos, qui ne sert en
montant & en descendant qu'à y met-

E

tre le pied comme à une marche simple; je le convainquîs qu'à cet égard j'avois raison, mais il crût qu'au moins je m'émerveillerois des magnificences des cheminées qui sont en marbre & en glace, & des Frises qui sont comparties de Triglifes, de queuë de Singe, de Magots & de Pampres de Lierre. Je ne pus encore m'empêcher de rire quand il me pria de regarder & d'admirer des Chambranles de marbre & des glaces, & ces badinages d'un Sculpteur plus plaisant qu'habille, je luy dis : Eh ! Monsieur, en verité un homme qui a de la cervelle peut-il marquer le moindre sentiment d'estime pour un Chambranle & des Pilastres où l'on a mis un Zocle de bronze doré, & une glace de six pieds de haut ? le Pont Nôtre-Dame ne seroit plus praticable aux allans & venans si des Miroirs étoient admirables & les environs du Cours qui sont parsemez des plus beaux marbres du monde meriteroient que l'on y échafaudât pour y entretenir sans cesse cette admiration, qui, là, pourroit être tolerée ; mais que vous me prôniez un Architecte qui a employé un Sculpteur à faire son métier ; un Marbrier à vendre son marbre, & un Miroitier à poser sa glace, c'est certes bien prostituer ou bien restrain-

dre la profession de l'Architecte. Allons nous-en, Monsieur, luy dis-je, déja tres-irrité de l'ignorance de celuy qui a fait ces bevûës, sortons, je vous prie, d'icy : j'en sortis. Ah! que si le sçavant Monsieur Perrault, cet homme qui a sacrifié sa fortune pour donner au public la Traduction qu'il a faite où il y a toute l'érudition & la force du raisonnement, entendoit vanter un Architecte ; un homme qui fait mettre une Chambranle à une cheminée, & qui applaudit d'y dessiner trois ou quatre figurines, quel dépit n'auroit-il pas de son travail! aussi en ay-je un si vif, que je n'ay plus de ce jour-là estimé le goût de certaines gens qui se recrient sur une cheminée où par l'exact examen les connoisseurs veritables sont au desespoir du mauvais goût.

LETTRE.

JE finis, il est vray, trop court toutes mais Lettres, mais c'est que je suis presque toûjours las à un certain point d'écriture. Si je coppiois comme bien de gens, les pensées ou les discours des autres, ou si je n'avois qu'à les broder par des commentaires semblables à ceux de Pinaret,

je ne couperois pas mes Lettres si courtes, il est bien facile à beaucoup d'Architectes qui se font relier en veau, de doubler les volumes d'un mauvais ouvrage; quand allant de Boutique en Boutique receüillir le nom de tous les outils, l'un en compose deux in quarto; quand l'autre faisant graver des Bâtimens en rassemble les estampes & y met son nom, avec ses qualitez, comme un Passeport pour en valider l'exposition publique, ou quand un autre sur un extrait qu'il a fidellement fait des pensées de plusieurs bons Maîtres, en fagote un Livre qu'il offre au public, comme des dogmes sous lesquels il prétend faire plier la raison & la liberté. L'on peut être tres-long à juste prix pour soy. Si je n'avois qu'à l'exemple de Ridanelle, vous citer des abregez des Elemens d'Euclide, ou faire des notes sur Savot. Je pourois à mon aise & plein d'un grand calme enjoliver les fins de mes Lettres par de flateurs complimens; mais quand indépendamment d'aucun Livre, je vas chercher dans la seule nature & dans la seule raison ce que je vous écris; il n'est gueres aisé au moins pour moy d'être autrement que court au bas de deux ou trois pages; songez, s'il vous plaît, proportion gardée, que Dame Marguerite la vendeuse de

D'ARCHITECTURE.

Bouquets prés le petit Châtelet a moins de peine à ajancer les feüilles & les fleurs, que Maistre Jacques luy apporte ou qu'elle va choisir dans son Jardin, que Maistre Jacques n'en a à les faire éclore; Voila la réponse à la premiere partie de vôtre Lettre; à l'égard de la seconde, je me récriray toûjours contre les escalliers à gauche, contre tout ce qui se fait à gauche, & contre ces prétendus repos qui n'en furent jamais, de la maniere dont-ils sont faits. Toutes les tournures à gauche m'offencent je les tiens contre l'ordre de la nature & de la raison; & à moins qu'une necessité indispensable n'y force, en nul cas un ouvrage à gauche ne me paroîtra d'un bon Architecte; la reflexion sur l'inflexibilité de la tête du côté gauche, sur sa direction toûjours prévenante pour le côté droit, est une premiere raison de mon irritation : le préjugé de ma jeunesse sur les menaces de m'ôter mon bon-bon, quand je le prenois de la main gauche, la préoccupation aussi que j'ay que c'est une action condamnable que de faire quelque chose à gauche, en un mot le seul nom de gauche est m'indigne, à tel point que jamais Dormino n'en eût d'égale contre ceux de ses Commis qui marchoient trop droit; C'est ma deuxiéme raison, & je n'en

ay point d'autre ; quant aux repos dans les escalliers ils sont apocrifs & impertinens, c'est-à-dire non pertinens, quand ils n'y servent pas en effet de repos ; l'on appelle proprement un repos, un pallier sur lequel par des démarches réiterées l'on délasse ses genoux du refoulement qu'ils ont receu en se pliant pour monter ; comme alors la position d'un seul pied sur une marche soutient tout le corps, tandis que l'autre pied est en l'air, celuy des deux pieds qui soûtient le corps est pressé, & les nerfs du genoüil sont refoulez ; l'on fait donc ces repos pour y faire trois ou quatre pas de niveau, afin de renouveller ses jambes par ce délassement que l'on leur procure si bien qu'où il n'y a point d'étenduë pour faire ces pas là, & où le pied ne fait que poser tout-à-coup comme sur une simple marche pour passer de l'un à l'autre, c'est un ridicule, en bonne Architecture que de mettre de ces repos dans des escalliers, parce que par leur plus grande largeur ils obligent à étendre davantage les jambes.

Les petits Maîtres en Architecture, qui sont des extraits mal dirigez des vrais Architectes s'imaginent avoir atteint au sommet de l'excellence, quand ils ont dit à un Bourgeois qu'il aura des repos à son

escallier ; ce Bourgeois charmé d'avoir un repos qu'il comprend être un trait de beauté, laquelle le diftinguant, luy attirera toute la Bourgeoifie voifine pour admirer fa dépenfe, c'eft en ufage bourgeois un flateur contentement que de dire à fon voifin que l'on fait bâtir, le dit à fa femme & la bourgeoife joüant à la triomphe ches fes voifines, publie fon efcallier & fes repos, & foûtient que fon Architecte eft le plus joly homme de la Ville. Quant à ceux que vous ferez faire retranchez tous ces repos, s'ils ne deviennent vrayement des repos ; faites plûtôt faire un efcallier fans repos, dés que la fabrique d'un repos le pouroit rendre roide, comme je le vois dans beaucoup de maifons. Si vous faites faire des repos, ordonnez-les en forte qu'étant donc des repos ils gratieufent vôtre efcallier, & dans la figure & dans l'ordonnance & dans la douceur des marches. Ne le faites pas tout droit, de peur que comme il arriva chez Dipfilis en prenant du tabac fur la premiere marche du haut l'on ne tombât en bas en roullant d'un bout à l'autre : ce qui eft encore une autre fauffe Architecture, non pas de fe caffer la tête, ce feroit en effet une tres-mauvaife deftructure, mais de faire des efcalliers tout droits; car ces fortes d'efcalliers qui

font droits comme une échelle, étant regardez du haut en bas font toûjours peur, parce que les marches ne paroissent pas avec le même giron qu'ils paroissent quand l'on les monte, sont si étroites que l'on doute si l'on y mettra son pied tout en long; aussi la Marquise de fut fort sage de se faire préceder par son laquais dans celuy de la Maison de . . . pour se dérober l'effroy qu'elle eut de l'enfilade des cinquante marches qu'il y a de droite ligne. Je vas encore finir tout court en vous repetant toûjours que je suis.

LETTRE.

JE vas enfin vous instruire des tromperies des Ouvriers infideles. J'ay assez écrit sur les Architectes, il est temps de parler de leurs œuvres.

Je connois de quatre sortes de tromperies; les unes qui sont de malice, les autres qui sont d'ignorance; les troisiémes qui sont d'inadvertance; les quatriémes, où il n'y a ny malice ny ignorance; quoyque differentes dans leurs principes, elles produisent cependant le même effet; à sçavoir de jetter celuy qui bâtit, dans

une

une dépense plus grande que celle qu'il s'étoit proposé.

Les tromperies de malice se subdivisent en celles par lesquelles l'on fait de propos déliberé un Ouvrage deffectueux ; mais dont l'on sçait ingenieusement cacher le vice. Et en celles par lesquelles l'Ouvrier se prévalant de la confiance qu'a en luy celuy qui bâtit, ou de son ignorance dans les Bâtimens, luy dissimule beaucoup d'ouvrages necessaires à dessein de ne le pas effrayer par la dépense. Les tromperies qui procedent de l'ignorance sont entr'autres celles par lesquelles un Architecte borné dans ses veuës, ou incertain sur la justesse de ses idées, fait un dessein dont il faut dans l'execution changer l'œconomie, ou auquel dans les progrez de l'ouvrage il faut ajouter. Les tromperies d'inadvertances sont, celles par lesquelles des Ouvriers étourdis font en un endroit ce qu'ils devroient faire dans un autre ; les tromperies sans malice & sans ignorance sont celles par lesquelles l'on est obligé de refaire des ouvrages, parce que les matieres crûës bonnes lors de leurs main-d'œuvres sont devenuës mauvaises dans la suite des temps.

Voilà une idée generale, mais qu'il est bon détailler selon chacun des Arts qui

G

entrent dans un Bâtiment, & dans lesquelles les Ouvriers ont une excellence d'imagination pour les mettre plus industrieusement en pratique.

DÉTAIL DES TROMPERIES des Ouvriers.

LA Maçonnerie étant après les foüilles & les excavations des terres la premiere main-d'œuvre du Bâtiment, il s'y fait differentes tromperies ou par la malice de l'Ouvrier, ou par la malice de l'Entrepreneur. L'Ouvrier trompe quand il fait mal, l'Entrepreneur trompe quand il ordonne mal ; l'Ouvrier fait mal ou dans l'employ de la matiere ou dans le choix de la matiere ; l'Entrepreneur fait mal ou dans l'ordre qu'il donne de faire un ouvrage d'une certaine façon, laquelle ne rend pas l'ouvrage bon, ou dans le soin qu'il prend de ne point avertir le Bourgeois sur toute la dépense où il voit qu'il l'engage.

Dans l'employ de la matiere l'on fait mal,

Quand l'on met des fondations sur un fond douteux.

Quand l'on ne pose pas les fondations d'un même niveau.

Quand l'on ne garnit pas tous les oy-

vrages, & quand on laisse des vuides entre les matereaux.

Quand au lieu de mettre des éclats de pierre ou de tuillot ou de cailloux pour remplir ces vuides l'on met des poignées de mortier.

Quand on met en parement les beaux côtez des moëlons, & que derriere eux l'on ne met que de la pierraille pour rachetter l'époisseur des murs, sans ordre & sans union.

Quand l'on met des moëlons & des pierres avec leur bouzin, & tout fraîchement tirées de la carriere.

Quand sous le faux prétexte de faire passer les tuyaux de cheminées dans l'époisseur des gros murs, l'on coupe les murs mêmes.

Quand on met des plaquis de pierre au lieu d'en mettre qui occupent toute l'époisseur des murs.

L'on fait mal dans le choix, quand dans le milieu des murs l'on met de la poussiere ou de la boüe, au lieu de mortier.

Quand arrangeant les moëlons l'on ne leur donne pas une assiette égale, & que l'on laisse aux uns des especes de bosses.

Quand l'on ne met qu'un lait de chaux sur le sable, pour faire semblant qu'il est du bon mortier.

G ij

Quand dans les panneaux des cloisons de charpente l'on met des plâtras, sans les entourer d'un nouveau plâtre pour les faire tenir les uns aux autres.

Quand on diminuë de l'époisseur des languettes des cheminées.

Quand dans les aires de planchers l'on mêle de la poussiere avec le plâtre.

Quand l'on met du plâtre éventé ou humide, ou mêlé de la poudre provenante des gravois qui ont été rebatus.

Quand l'on met de la chaux, qui par le long sejour a été réduite en poussiere.

L'on fait encore mal d'une autre façon, quand ayant fait un toisé aux Us & Coûtumes, l'on fait des corps d'Architecture en autant d'endroits que l'on peut pour multiplier à l'infini le toisé.

Quand de concert avec le Charpentier qui fournit les bois, le Maçon l'engage d'en multiplier la quantité, pour moins mettre de maçonnerie.

Quand au lieu de faire porter les bois sur des sablieres, l'on excite encore le Charpentier à les faire porter dans les murs.

Quand un Maître Maçon sous-marchande les ouvrages avec des Tâcherons.

Quand le Maçon ayant entrepris en

bloc tous les ouvrages, ne met point de fer autant qu'il a promis, ou en met d'un poids moindre & d'une moindre longueur qu'il s'est obligé.

Quand les Ouvriers comme les Manœuvres, espece d'hommes tres-enclins au vol du fer, emportent le cloud, les fantons, les veroüils, & tout ce qu'ils peuvent mettre à part.

Il y en a encore beaucoup d'autres, mais voicy les plus ordinaires.

Quoy qu'elles soient trop intelligibles, cependant vous pouriez ne pas concevoir la raison qui anime l'Ouvrier à faire toutes ces mal-façons, & quel est le fruit qu'un Maçon de mauvaise foy retire à pratiquer quelques-unes d'elles. Des fondations mises sur un fond douteux donnent lieu à l'édifice de baisser. Les Maçons à cet égard peuvent quelquefois n'avoir point de méchante intention ; mais comme l'empressement que souvent ils ont de travailler, passe toute attention à bien travailler, quand ils s'apperçoivent de l'impatience qu'a le bâtisseur d'avoir sa maison, ils posent ces fondations sur un fond suspect, mais ils ne tombent dans ce cas-cy, que quand ils travaillent à la toise, alors appliquez à faire le plus qu'ils peuvent d'ouvrages, ils sont tres-

aises d'avoir un prétexte de réprendre par sous œuvre un mur qu'ils ont à demy élevé ; cela est arrivé à une maison qui est vis-à-vis le Pont Royal ; le Maître Maçon commença de rétablir des murs, & après qu'il les eut reparez il fit entendre que le fonds n'étoit pas seur ; l'on fut obligé de luy laisser bâtir par épaulée d'autres fondations, & cela a ruïné le proprietaire.

Ne pas poser des fondations de niveau cause un mal à l'édifice ; car les parties de terre n'étant pas toûjours également fermes, il arrive qu'un mur qui sera par le haut surchargé par l'emplacement des poutres, aura un appuy inégal ; de sorte qu'en cet endroit le mur baissera. Pour bien asseoir des fondations il faudroit toûjours y mettre des plates-formes.

Le deffaut de garnir les époisseurs des murs, & d'y mettre les moëlons en parpin ; c'est-à-dire des moëlons qui en occupent toute l'époisseur, est une des tromperies des plus ordinaires ; un mur n'étant solide que quand les moëlons sont liez les uns aux autres, & que quand les moëlons le traversent entierement, tous ces murs que l'on fait à moëlons apparens dont on affecte de mettre la belle façon dehors, sont proprement deux murs ap-

pliquez l'un à l'autre ; qui separez les uns des autres, puisqu'ils sont des matieres distinctes, n'ont jamais une consistance assez uniforme pour leur acquerir une entiere solidité : Aussi dés que l'Ouvrier s'occupe à parer bien les dehors de ses ouvrages & à y exposer la plus belle face des moëlons, il est seur qu'il n'a rien obmis pour faire son ouvrage tres-mauvais par le dedans ; Son étude à prévenir la veuë par la beauté exterieure suppose qu'il a negligé la beauté interieure ; & la raison pour laquelle de tels murs ne valent rien est manifeste ; c'est que dés que les moëlons ont dehors leur belle face, c'est-à-dire leur plus grande longueur ; il est évident qu'ils n'ont pas de profondeur pour remplir toute l'époisseur des murs : qu'ainsi l'Ouvrier qui a mis en large ce qui devroit être en profondeur ne pouvant mettre d'autres moëlons assez vîtement appropriez à la place où il a mis ces beaux moëlons, jette à discretion & à boulle-veuë des poignées de terre délayée au défaut de mortier pour remplir le vuide, & afin de cacher ce mauvais remplissage, il met sur ce mauvais mortier de petits éclats plats de pierre, qu'ils appellent des arrases, pour faire croire que le mur est bien plein, encore qu'il

G iiij

n'y ait point d'autres garnis, c'est-à-dire d'autres éclats fichez à plomb entre les moëlons ; cette negligence de garnir les entre-deux des moëlons entraîne necessairement la ruïne du mur : car vous concevez que le mortier étant le lien des moëlons qui ne leur doit servir que comme une colle, avec laquelle l'on assembleroit des cartons, ou autres choses, dés qu'il ne les environne pas dans toute leur face, il n'est pas possible qu'ils ayent entr'eux une vraye liaison ; car vous jugez que si entre-deux cartons l'on ne mettoit pas par tout de la colle, ils se diviseroient par l'endroit où il n'y auroit pas de colle ; de même si l'on ne met pas du mortier tout autour des moëlons, il est évident que les endroits de ces moëlons où il n'y en aura point, étant vuides, les moëlons qui seront posez au dessus ou à côté étans déja détachez faute de mortier & d'autres matieres qui les attachent les uns aux autres, ils ne manqueront pas de boucler & de tasser dés qu'ils seront surchargez par d'autres moëlons, lesquels y feront un bouclement qui deviendra inévitable si les moëlons qui d'ailleurs sont souvent cabosseux se trouvent posez sur l'endroit cabosseux, ainsi qu'il arrive à une boulle sur qui l'on poseroit quelque

fardeau ; l'on fçait que ce fardeau preffant la boulle la feroit rouller & fortir du lieu où elle étoit ; il en arrive autant dans les murs où il y a des moëlons ronds ou caboffeux, car n'étant point contre-tenus par aucune matiere folide, ils fe repouffent les uns & les autres, & puis comme le mortier eft mis par poignée, il fe retire neceffairement dans luy-même à mefure qu'il fe feiche ; parce qu'il eft de la nature des corps échauffez de reporter fur eux-mêmes leur action, lorsqu'il ne trouvent point un fujet fur qui ils puiffent agir.

Le Bouzin étant au moëlon & à la pierre un corps étranger, qui quoy qu'identique dans l'intention de la nature doit neanmoins être regardé comme un corps étranger à raifon de fa difference dans la nature de la pierre & du moëlon auquel il eft attaché.

Il ne doit jamais être admis dans le Bâtiment, tant parce qu'il n'eft en foy qu'une terre indigefte, laquelle n'a pas de confiftance que parce qu'il conferve intrinfequement une humidité ; laquelle empêche le mortier de s'y accrocher. Je vous dis que le bouzin eft une terre indigefte ; cela fe reconnoît par la veuë & par le toucher ; c'eft une terre que la nature avoit

disposé à devenir par le temps un corps de la même solidité que la pierre même, mais qui n'ayant pas eû le temps d'arriver à cet état de dureté, n'a pas reccu tous les sels qui l'auroient rendu un corps ferme. Je vous ay dit aussi que restant toûjours terre, il conserve un fonds d'humidité, laquelle empêche le mortier de s'y accrocher. Je ne crois pas qu'il soit besoin de s'étendre sur cecy, car vous comprenez que ce bouzin ayant en sa qualité de terre un fonds d'humidité, il faut que necessairement il arrête l'activité des sels du mortier, qui seuls font le lien de tous les mineraux; parce que du moment que retenant toûjours son humidité, l'on vient luy opposer la chaleur de la chaux, il ne manque point de l'amortir; ainsi le moëlon où est cette terre ne se trouve point attaché. Il n'est pas que vous n'ayiez veu des moëlons & des pierres s'en aller par feüilles; cela vient de ce que quand ils ont été exposez à la pluye ou à l'humidité, les petits sels qui entretenoient les differentes parties de ces pierres ont été dissous; ainsi toutes les parties de ces pierres qui ne s'étoient attachées les unes aux autres que par maniere de feüilles, se trouvant dessassemblées, comme seroient deux cartons mal collez,

elles se détachent, & la chaleur du Soleil survenant ensuite les desseiche, & en les desseichant les reduit en poudre.

Entre tous les vices des ouvrages, celuy de coupper les gros murs pour y faire passer les tuyaux de cheminées, sous le prétexte d'ôter dans les chambres les saillies qu'y font ces tuyaux, est assurément des plus préjudiciables au Bâtiment. Le préjudice que cause cette maniere de travailler, est bien marqué dans deux maisons nouvellement bâties ruë de Grenelle; les languettes des tuyaux occupent toute l'époisseur des gros murs, sans aucun dosseret qui lie les moëlons les uns aux autres; de maniere qu'il n'y a point entre les moëlons qui forment les gros murs cette liaison qui y est absolument necessaire pour la durée & la solidité des ouvrages.

Les pierres & les moëlons fraîchement tirez de la carriere occasionnent aussi une tromperie dans les Bâtimens; la chaux ou le plâtre qui sert à les attacher les uns aux autres, n'ayant leur action que par l'effet de leur chaleur, dés qu'elle se trouve combattuë par l'humidité ou par la froideur qu'il y a dans ces pierres, il est évident que ce sont deux ennemis qui empêchent l'accrochement du sable & des

sels qui sont dans le sable & dans le plâtre, & que par cet empêchement la chaux perd tout l'effet de son action ; ainsi les pierres & les moëlons ne sont jamais liez quoy qu'apparamment maçonnez avec malice. Comme c'est en maçonnerie l'une des plus importantes connoissances que l'on puisse acquerir que celle de sçavoir à fonds ce qui donne au plâtre & à la chaux, la tenacité qu'ils prennent sur les matieres auxquelles l'on les applique ; je vas vous instruire de la cause de l'accrochement que le plâtre & la chaux se donnent avec les moëlons & les pierres.

Comme je ne sçay aucun Auteur qui ait jusques-icy détaillé la nature de ces deux mineraux, & qui nous ait appris la raison pour laquelle le plâtre fait de soy un corps subsistant, & pour laquelle la chaux n'en fait point ; pourquoy ce premier durcit incontinent aprés qu'il est délayé ? pourquoy le second demeure liquide ? pourquoy celuy-là perd sa chaleur, dés qu'il s'est corporifié ? pourquoy celuy-cy la conserve jusques à ce que l'on l'ait joint à d'autres corps étrangers ? d'où vient que l'un se dissoud en boulie, lorsque l'on le détrempe dans l'eau ? d'où vient que l'autre qui étoit dissoud se réünit & s'affermit quand il est détrempé ?

qu'est-ce qui donne lieu au plâtre de se gerser & de se fendre, quand il est employé d'une certaine façon ? qu'est-ce qui donne lieu à la chaux, tantôt de s'écailler, tantôt de se reconcentrer ? En un mot, qu'est-ce qui par rapport à la fin à laquelle ils servent tous deux, quoy qu'uniformes dans leur effet, ils sont si differens dans leur préparation ; ainsi je croy que la digression que je pourrai faire, pour vous éclaircir de ces choses ne gâtera rien à ma Lettre.

Le Plâtre & la Chaux sont deux mineraux, lesquels ont leur terme à allier les autres mineraux; leur cuisson fait leur vertu, plus elle est parfaite, mieux ils valent : c'est donc le feu qui leur communique cette qualité specifique de s'attacher & d'attacher ensemble les autres corps ; leur action est differente ; celle du plâtre est prompte ; celle de la chaux est lente ; le plâtre de soy se suffit à luy-même pour faire une masse & un corps solide, la chaux ne se suffit pas, il luy faut ou du sable pour la soûtenir ou du ciment, & encore avec l'un ou avec l'autre elle ne fait point un corps solide & subsistant tout seul; le plâtre ne se produit point en autant de lieux que la chaux, les Carrieres où il naît sont rares.

A juger du plâtre par les usages ausquels l'on l'employe, il est un mineral estimable & precieux ; par ses differens effets j'ay compris qu'il n'est qu'un assemblage de sels acres, qui mis en un grand mouvement par la voye du feu, conservent leur principe d'acidité, & que ce sont ces sels qui constituent sa vertu specifique de s'attacher ; De sçavoir pourquoy la cuisson de la pierre à plâtre n'amortit pas cette acidité, & comment au contraire elle l'avive, c'est une recherche que je feray une autrefois ; ce qui me paroît c'est que Dieu en formant toutes les Creatures, a distribué dans les divers endroits de la terre differentes matrices pour la generation de certains êtres qu'il a voulu qui s'y engendrassent, & que par rapport à la difference de ces semences & au suc dont elles doivent se nourrir, pour devenir les êtres qu'elles doivent devenir ; sa Providence a assigné à chacun sa maniere singuliere de se regenerer, & leur a à toute distribué aussi les moyens & la voye propre à leur reproduction.

Je dis donc que le plâtre ne peut être autre chose qu'un ramas de sels qui avant leur cuisson n'ont aucune action ; cela ne peut gueres être conçu autrement, quand on void que tous les gens qui l'employent sans

cesse n'ont jamais de galles aux mains; que quand l'on bouche les endroits où il est employé l'on y sent une odeur tres-piquante & tres-aigre.

Le Plâtre croît dans la terre comme toutes les pierres y croissent : Depuis la surface de la terre jusqu'à l'endroit marqué par le Createur, il se fait une filtration du nitre ou de cet esprit universel de l'air, qui aprés son émission recevant par la chaleur du Soleil sa consistance, devient enfin ce corps uniforme dans ses parties ; & voicy comme je conçois cette generation. Je considere les routes que la nature suit dans la production de tous les êtres. Je vois premierement qu'à l'égard des animaux elle en tient de differentes, & qu'elle en tient aussi de diverses à l'égard des vegetaux. Je voy que dans la propagation d'aucuns animaux elle agit par la voye de la semence; & que cette semence, qui par tous les animaux de la même espece, n'est qu'une liqueur époissie, est cependant ce qui constitüe tous ces êtres merveilleux dans qui nous voyons des ossemens, des nerfs, des chairs, du sang & mille autres parties qui agissent harmonieusement, quoy que distinctes les unes des autres par des actions qui leur sont propre à cha-

cune en particulier. Je voy encore que dans d'autres animaux, le frottement les renouvelle & reproduit. Je conçoy que d'abord les pierres à plâtre n'étoient que des terres, à la verité destinées à devenir plâtre, j'entens des plâtres qui croissent & qui se forment, parce que je sçay qu'il y en a beaucoup qui ont été créées dés la naissance du monde.

J'en voy d'autres qui sortent sans une semence sensible de la corruption même; laquelle leur sert de moyen pour devenir des êtres animez. J'en vois encore d'autres qui s'animent par l'exposition au feu; enfin je vois que dans toutes ces operations primordialles de l'existence des êtres, leur principe ne paroît rien, & j'y voy que la seule chaleur donne à ce principe son premier effet, aprés quoy la nature s'arrange pour produire l'être qui doit être produit, & elle concoure ensuite avec cette chaleur pour operer la perfection de l'être. Je voy donc que cet être vient, qu'il se forme, qu'il croît, qu'il subsiste dans un état different du principe dont il est sorty. Je voy qu'à l'égard des Plantes & des Arbres aucun ne naît, aucun ne croît, aucun ne se fortifie sans l'eau, ou de la pluye ou de riviere. Je vois que cette pluye ne fournit point aux plantes

&

aux arbres, l'aliment dont elles tirent leur accroissement, si elle n'est échauffée par une chaleur interieure qu'elle emprunte du Soleil. Je vois qu'à l'égard des mineraux l'eau les entoure ou les entretient; ainsi de toutes ces reflexions, je forme ce raisonnement à sçavoir que la semence des premiers êtres inanimez, n'est autre que la pluye, laquelle déja teinte de cet esprit universel de l'air s'empreignant ensuite d'un sel répandu dans toutes les terres qu'elle-même y avoit déja déposé, & qui continuellement s'y renferme par l'ordre du Createur, qui a ainsi reglé la succession & la perpetuité de la nature, le transporte sur des terres destinées à la formation des differens mineraux; qu'ils les en abreuve, les en penetre, & enfin qu'il fait que par la cooperation du Soleil, ces terres ainsi abreuvées, ainsi teintes, ainsi pénetrées se durcissent & s'affermissent. Je conçois donc que toute la terre est un genre divisé en plusieurs especes, & les especes divisées en plusieurs individus, lesquels ont chacun leur caractere particulier, qu'ils ont receu dés la creation, & qui ne change point: Sous cette veuë je conçois enfin par les effets du plâtre qu'il est comme je l'ay dit cet assemblage de sels acres & mordicans;

H

ainsi à regarder ces sels tels qu'ils sont, ils sont d'une matiere fixe & subtile, laquelle avant sa cuisson étoit une autre matiere; c'est ce qui me porte à dire que le plâtre par sa cuisson acquiert sa seule vertu, mais de concevoir comment le feu s'y attache & comment s'y étant attaché il s'y conserve tout le temps qu'il s'y conserve, & comment ce feu luy procure la dureté qui luy survient incontinent aprés qu'il est gâché, je n'en puis que conjecturer une chose qui est, qu'il faut supposer que les sels du plâtre sont concaves ; que dans leur concavité la chaleur se renferme comme dans une boëtte, que là, elle s'agite & se meut, & que se mouvant elle s'entretient de la même maniere que nous nous provoquons de la chaleur dans nos mains, quand nous les frottons l'une sur l'autre, aussi cette chaleur ne subsiste-t'elle que pendant tout le temps qu'elle s'agite; car dés qu'elle cesse de s'agiter, & dés qu'en s'agitant elle s'est usée, elle cesse & perit; c'est pourquoy à mesure que le temps s'éloigne du moment que le plâtre a été cuit, l'agitation qui s'est faite de ses esprits en a fait une déperdition; c'est cette déperdition que l'on appelle l'évent du plâtre ; c'est pourquoy le plâtre que l'on employe au sortir du four est infiniment meilleur que celuy qui n'est employé que

quelqne temps aprés qu'il a été cuit. Je ne vous expliqueray point si en effet c'est le frottement de ses esprits qui les usans, les dissipe, ou si c'est l'humidité qui est dans l'air, laquelle les éteint, cela seroit étranger; quelque soit la cause de cet évent dans le plâtre, il est toûjours vray qu'à proportion qu'il y a du feu dans le plâtre, à proportion les pointes de ses sels se dardent dans les pores des autres mineraux ausquels l'on l'applique; ainsi plus ce sel est échauffé, plus son entrée dans les autres matieres est prompte, plus elle est intime, & plus elle y est pénetrante, aussi ne sçauroit-on employer le plâtre ny la chaux trop-tôt, & l'on ne peut leur presenter de matieres trop seiches, afin que se ruant sur elles il ne se trouve point arrêté, où par des humiditez qui sont dans les pierres & les moëlons fraîchement tirées de la carriere, ou par des terestreïtez, qui sont toûjours dans les pierres fraîchement tirées, lesquels ferment leurs pores & deffendent l'ingression de ces sels; c'est donc la cuisson du plâtre qui luy donne l'usage propre auquel il est destiné.

Cette bonne cuisson se connoît au mouïllement du plâtre: quand elle est parfaite, le plâtre a une espece d'onctuosité & de graisse qui le colle aux doigts; quand elle

H ij

est imparfaite, le plâtre a de la rudesse, il ne tient point à la main. La cuisson parfaite consiste à donner un dégré de feu, qui peu à peu desseiche les humiditez qui luy servoient d'alimens quand il étoit en carriere, & qui d'ailleurs fasse évaporer le souffre qui aussi servoit de consistance & de lien à toutes ses parties, qui en outre le purge des parties de terre que j'ay appellé ses cendres; Elle consiste encore à disposer ce feu de maniere qu'il agisse uniformement sur toutes ses parties, autrement s'il n'ôte seulement qu'une partie de cette humidité de ce souffre & de cette terre, sans les ôter toutes, il n'est plus possible qu'il puisse être vrayement embrasé tant qu'il y reste des humiditez, ny qu'il puisse avoir sa vraye activité; Elle consiste encore à arranger dans le four tous les moëlons qui doivent être calcinez; de sorte que les uns ne soient pas absolument embrasez, comme il arrive à ceux qui sont proche le foyer, & que les autres ne le soient pas assez, comme il arrive à ceux qui sont au bout du foyer; enfin elle consiste à ne calciner que des moëlons tirez depuis long-temps de la carriere; ce sont des précautions necessaires & importantes; mais que les Chaufourniers ne considerent pas; aussi disent-ils quand l'on leur en parle qu'ils ne sont pas accoû-

tumez à tant de ceremonies.

Sa cuisson est encore imparfaite quand par la violence de la flamme il a souffert un desseichement absolu, tel qu'il s'en fait un dans du sel commun que l'on fait seicher sur une pelle rouge, car les sels d'un tel plâtre étant trop brûlez, n'ont plus ce que les Maçons appellent l'amour du plâtre ; c'est à dire une qualité anodine par laquelle étant mis en œuvre il pourroit s'accrocher, parce qu'ils n'ont plus que de l'aridité & de la seicheresse ; si ces sels paroissent s'attacher, c'est un reste de quelques bons sels qui les soûtient, mais qui n'ayant pas en eux un fonds de flexibilité, tombent bien-tôt en poussiere ; Ce deffaut dans la cuisson cause un mal irreparable dans les Bâtimens, aussi les moëlons autour desquels l'on met ce plâtre ne sont point liez ensemble ; elle est encore comme j'ay dit imparfaite quand le plâtre n'est pas cuit tel qu'est celuy du haut du four ; parce que ce plâtre n'ayant pas été suffisamment échauffé il y est resté une grande partie de sa verdeur ; de maniere que retenant de sa verdeur & de sa premiere humidité, il n'a pas la même bonté qu'il auroit, s'il avoit receu ce qui peut seul le rendre bon, à sçavoir une inflammation temperée, une seiche-

tesse interne sans mélange d'humide & de terrestre ; ainsi tant que le plâtre n'est pas assez cuit, en cet état le mêlant avec un qui l'est bien, il en altere toute la masse, & c'est une des tromperies de l'ignorance ; car quoy que le plâtre du bas & du haut paroisse se lier aux autres mineraux, il est cependant tres-constant qu'il n'y sert que mediocrement, aussi voyons nous tous les jours les Plafonds, les Enduits & les Corniches s'entrouvrir.

Ainsi pour faire de bons ouvrages, il ne faudroit jamais employer du plâtre que celuy du milieu du four, ou bien faire des fours d'une autre maniere que ceux dont l'on use ; j'en donneray le dessein dans la Lettre que je vous écriray sur la nature des feux.

L'ignorance dans laquelle la plûpart des Maçons vivent sur la nature de ce mineral, jointe au préjugé qu'ils ont de le connoître (parce qu'ils s'en servent sans cesse) leur fera regarder cette Philosophie comme un jeu d'esprit, mais vous en jugerez autrement, & regardant tout cecy comme fondé en principe, vous serez convaincu que par mes réflexions j'ay droit de présumer que vous approuverez ce que je dis : Sur cela deffendez que l'on employe chez vous ny à aucun endroit

le plâtre de la machine, qui dés que l'on l'a gâché doit être vîtement employé, autrement dans le moment il seiche, ce qui venant de son aridité, il est manifeste qu'il ne concoure pas à faire des ouvrages de durée.

Je suis bien fâché de ne pouvoir dire du bien de ce plâtre, & qu'en vertu de ce que je viens d'expliquer concernant la bonté essentiellement necessaire au plâtre; je suis obligé de donner à celuy-là un caractere de reprobation, lequel fâchera sans doute ceux qui ont crû faire merveilles d'imaginer une machine à le battre. Je voudrois que la force de la verité pût s'ajuster à leurs interests; mais comme cela ne se peut, ils ne doivent pas me sçavoir mauvais gré, si obligé de la manifester, je me déclare contre une matiere d'autant plus préjudiciable au bien public, que leur machine peut servir de titre à ne faire que mediocrement cuire le plâtre. J'en ay fait un essay sur des pierres factices, & par l'épreuve, je me suis confirmé dans le juste préjugé que j'ay pris de sa mauvaise qualité; ce préjugé sera commun à tous ceux qui comme moy concevront que tant qu'il y a une cuisson imparfaite dans le plâtre, il n'est pas bon; or dans le plâtre batu à la

machine, tous les gravois y étant pulverisez, le plâtre du haut, du milieu & du bas du four, tout y étant confondu, même les gravois gros & petits; en un mot rien de perdu juſqu'à la cendre même, laquelle eſt reſtée au tour des gravois, tout y étant dis-je reſté, l'on ne peut pas dire que ſa cuiſſon ſoit parfaite au milieu de cette confuſion. Les Maçons qui ont quelque diſcernement dans le plâtre m'ont dit cent fois qu'ils ne pouvoient ſe ſervir de celuy-cy dans les beaux Ouvrages, ils me diſoient cela, ſans ſçavoir la raiſon du deffaut qu'ils y trouvoient; maintenant que je l'ay expliqué, ils s'autoriſeront davantage à n'en plus employer; Je ſuis.

LETTRE.

JE m'étois fait un effort de vous écrire la Lettre que je vous ay écrite au dernier ordinaire, parce qu'elle eſt la plus longue que j'aye de ma vie écrit; qui auroit penſé n'être pas quitte, après une inſtruction ſi longue ſur la nature du plâtre? Dites-moy, je vous prie, ſi vous, ou quelques Maçons ſous vôtre nom me faites la demande marquée dans vôtre

Lettre; l'état veritable où l'on doit prendre le plâtre pour l'employer, qui est ce me semble ce que vous demandez pour qu'il fasse un bon ouvrage, c'est de l'employer au sortir du four & tout chaud, & de ne le jamais mettre dans des lieux humides, ny à un trop grand air, ny dans des endroits où le Soleil puisse l'échauffer, & où la pluye puisse le moüiller ; voicy la preuve de mes propositions. Le plâtre étant cuit il est une espece de chaux dont les esprits ne sçauroient être trop vifs. Pour l'être il faut les fixer au plûtôt ; c'est ce qui se fait en l'employant ; ou au moins les faire fermenter, c'est ce qui ne se peut faire qu'en le couvrant : la vivacité des esprits du plâtre dépend tout de l'ardeur du feu que les sels conservent. Dés que l'air & l'humidité, qui sont les ennemis du feu, l'attaquent, ils affoiblissent & ils amortissent cette ardeur ; ainsi ces sels n'ont plus leur activité ; c'est pourquoy le sejour est pernicieux au plâtre aussi bien que les temps humides par la même raison de l'évaporation de ses esprits. Le Soleil y fait aussi au moins autant de mal par la dessication excessive des esprits du plâtre dont il étend le mouvement & que par consequent il dissipe, de la même maniere qu'il dissipe toute l'odeur du

I

tabac, quand à son rayon, l'on ouvre une tabatiere, alors tous les esprits se répandans dans l'air & s'écartans çà & là par l'action du rayon du Soleil, laquelle tend à exhaler les choses épaises, il ne reste plus au plâtre ny vertu ny bonté, ainsi aprés ce détachement de ses esprits, il n'est plus qu'une cendre, pareille en un sens, à celle qui se trouve aprés la consommation du bois flotté, dans laquelle il n'y a plus rien dont on puisse se servir; il faut que pour que le plâtre puisse être utilement mis en œuvre, il soit pur & dégagé de toute autre matiere, laquelle n'est point comme luy calcinée; parce que ces matieres qui luy sont étrangeres accableroient ses esprits; de sorte qu'il est bien de consequence de n'en point embarasser l'action, & de ne la pas suffoquer en mêlant parmy ces sels, des terres & de la poussiere, comme font les Manœuvres qui en balayant toûjours autour du plâtre y ramenent une méchante poussiere, laquelle ne manque pas de gâter le plâtre. J'ajouteray que dés que la bonté du plâtre consiste dans la vivacité de ses sels, & dans l'activité que les esprits ignez communiquent à ses sels; il n'est jamais possible que des ouvrages de plâtre faits dans les hyvers & dans le

déclin des saisons vaillent; parce qu'alors le froid saisit tout d'un coup le plâtre, & il glace l'humidité de l'eauë avec laquelle il a été gâché, au moyen dequoy cette eauë étant glacée, elle amortit entierement tout le feu qui étoit dans le plâtre, & qui en faisoit toute la vertu; aussi ces sortes d'ouvrages tombent-t'ils par éclats quand ce sont des gros murs; & ils se fendent quand ce sont des enduits.

LETTRE.

JE suis bien-aise que vous ayez lû avec plaisir ce que je vous ay écrit sur la nature du plâtre; vous me faites justice de croire que c'est assurement l'une des plus importantes instructions que je pouvois vous donner; maintenant vous verrez par vous même si les ouvrages que l'on fera dans vôtre maison seront bons; mais comme ce que je vous ay dit du plâtre n'est pas la même chose, que ce qu'il faut vous apprendre touchant la chaux; voicy une dissertation que je vous envoye sur cette matiere; si la connoissance de la bâtisse du plâtre, est necessaire pour juger quelle doit être la bonne construction des ouvrages bâtis avec du plâtre, celle de la

I ij

nature de la chaux n'est pas moins necessaire ; beaucoup d'Architectes ont dit souvent dans les devis qu'ils ont dressé, qu'il faut employer de la chaux, mais qui leur demanderoit quelle elle est ; quel usage il en faut faire ? quelle proportion luy donner avec le sable ? Si tout sable est bon pour la chaux ? à quoy connoître le sable ? J'ose dire qu'ils seroient comme disent les bonnes gens, bien-tôt au bout de leur rolet.

La chaux est une pierre calcinée, elle differe du plâtre & par la matiere dont elle est faite, & par l'usage auquel elle sert ; sa matiere sont les pierres, le marbre, les cailloux, les coquilles ; son usage c'est de la mêler avec du sable ou du ciment, & dans ce mélange trouver un moyen d'assembler toutes les autres pierres.

La longueur du temps qu'il faut à la chaux pour devenir un corps dur & ferme, marque que les sels qui la composent sont doux ; il en faut juger ainsi par la comparaison de ses effets avec ceux du plâtre : Elle est susceptible d'une plus grande chaleur que le plâtre : Le long-temps qu'elle est à la perdre, le justifie ; le bruit même qu'elle fait quand l'on la délaye dans l'eau, en est une autre preuve : Autant

que la pierre à plâtre a de mordacité & d'avidité, autant la pierre à chaux a-t'elle d'onctuosité ; l'on s'apperçoit quand elle est délayée & que l'on la laisse fermenter ; alors quelle n'est point la difficulté que l'on a de retirer un bâton avec lequel l'on l'aura remüé : C'est de là qu'il faut conclure que ses sels doivent être doux & onctueux ; les effets de la chaux sont communs, elle lie, elle attache, elle assemble, elle accroche les pierres ; la chaux est une pierre que l'on a embrasée dans un fourneau fait exprés, l'on en connoît la bonté par la cendre qui en tombe, quand cette cendre étant mêlée avec de l'eaüe en maniere de boüillie & battuë avec un bâton de la même forme qu'un bat-à-beure se peut lier, c'est une marque qu'il y a dans la chaux bien des sels, & dés-là c'est une marque qu'elle est bonne ; quand au contraire cette cendre ainsi mêlée & battuë ne se prend point, c'est une marque qu'il y a peu de sels dans la chaux, & consequemment qu'elle n'est pas bonne ; cette épreuve a été faite par le Frere Romain Jacobin, sur la chaux de Seve, sur l'épreuve qu'il avoit fait de celle de Mastric, laquelle sert à des usages admirables pour les Brasseurs de Flandres.

Pour concevoir comment les feux dont cette pierre s'embrase y restent le long-temps qu'ils y restent ; il faut admettre aussi un principe à sçavoir, qu'il y a des cavitez dans la pierre, dans lesquelles l'air (qui a été échauffé par le feu) se concentre. Que là étant entouré des sels aussi embrasez, mais plus déliez que ceux du plâtre, leur mouvement reciproque entretient leur chaleur : Semblable dans cette action, à la chaleur que l'on entretient dans ses mains quand on se les frotte l'une contre l'autre, ou à celle que l'on procure à ses pieds, quand dans le lit l'on les approche l'un de l'autre ; d'en connoître une autre cause, c'est ce que je ne puis, je borne là mes conjectures ; ce qui m'y paroît, c'est que cette chaleur diminuë peu à peu ; & enfin elle s'exhale, & en s'exhalant, elle réduit cette pierre (qui étoit liée) & qui subsistoit en consistance de pierre, à devenir une simple poudre inanimée, froide & morte ; ainsi en attendant que des esprits plus subtils m'ayent détrompé ; je demeureray persuadé que c'en est la raison ; de sorte que sans m'étendre sur les curieuses questions de sçavoir si l'air est la cause la plus active de l'évapotation de la chaleur de la chaux, ou si seulement cette même chaleur, agis-

fant continûment sur elle même, par la voye de son mouvement, est le principe de sa destruction: Je diray seulement que ce qu'il y a de vray, c'est qu'incontestablement les sels de la chaux sont tous tres-legers & déliez, d'une figure assez approchante de ceux qui sont dans le sucre, que ce qui le fait présumer, c'est qu'en écrasant entre ses doigts une pierre à chaux calcinée, elle paroît douce comme de la farine; c'est cette douceur qui la rend impropre à accrocher toute seule, & qui la distingue du plâtre, dans la poudre duquel il y a une rudesse & une rabotuosité qui luy dénote cette acrimonie qui me paroît faire une principale partie de son existence. La chaux toute seule, comme je viens de dire, ne sçauroit lier les pierres les unes aux autres; l'experience le justifie, & la raison le confirme; comme elle n'est qu'un composé de sels doux, il n'est pas possible qu'elle puisse entrer dans les pores de la pierre, & qui y étant entrée elle y demeure & les lie ensemble.

Deux raisons le démontrent; l'une sa propre douceur, l'autre sa fluidité; sa douceur l'en empêche; parce qu'il est de la nature des sels doux de ne point piquer, cela se voit dans le sucre, sa fluidité l'en empêche aussi, parce que dés là n'ayant

point de consistance ny de fermeté, elle couleroit sous le poids de la pierre & elle se répandroit; s'il y en restoit quelques parties, elle seroit si mediocre qu'elle ne suffiroit point pour tenir les pierres; de sorte que par sa propre nature & par son usage, elle est toute differente du plâtre (qui comme je l'ay dit a en soy & dans la poudre même dont il est fait) un corps subsistant; c'est à raison de la douceur de ses sels & de sa fluidité que la chaux a besoin, ou de sable ou de ciment pour servir dans les ouvrages; de maniere que par cette raison elle est plûtôt ce semble la cause instrumentelle que la cause efficiente de la liaison des pierres; mais quelle qu'elle leur soit, il est constant qu'elle en fait le bon & le mauvais assemblage, & qu'à proportion qu'elle est faite de pierres intrinsequement plus grasses que seiches, meilleure elle est. Voilà ce que je sçay de la chaux, au reste je suis,

LETTRE.

IL me semble que de la maniere que je me suis expliqué sur la chaux, j'en ay nettement designé la nature. Par vôtre Lettre vous marquez que pour vous contenter je vous feray plaisir de vous instruire quel est le ciment & le sable, quel concours il prête à la chaux, pour lier si serrement toutes les matieres. Pour vous rendre une raison exacte, je vous diray que le ciment (comme le sable) dont on fait le mortier sont deux matieres qui tendent à même fin, mais dont les effets sont differens. Je commenceray par le ciment; le ciment est une thuille concassée; la thuille est une matiere faite de glaise desseichée; la glaise est une masse de terre grasse, de laquelle l'on fait tous les ouvrages de poterie : pour connoître le ciment il faut connoître la glaise, qui est sa matiere principale : la glaise est une masse de terre, laquelle par les pluyes a été changée de simple terre qu'elle étoit en un corps lié & visqueux, qui est remply de sels vitrioliques & de souffre. Je dis que c'étoit une terre commune & ordinaire, laquelle a été changée par les pluyes en un corps;

voicy, comme à mon sens, ce changement se fait ; les pluyes tombant sur la terre la pénetrent & l'imbibent : aprés s'y être imbibées, elles détachent des terres qu'elles ont imbibées, tous les sels qui y étoient, & les portent sur les terres qui doivent devenir glaise ; ces terres-cy se teignent de tous ces sels, & l'humidité que les pluyes y ont répandu humectant ces terres déja abreuvées de ces sels, les en chargent ; aprés quoy elles se convertissent en la masse en laquelle nous voyons la glaise ; ce qui la rend massive, c'est d'une part l'assemblage de plusieurs sels, & d'autre part l'action continuelle de la pluye qui en resserre les parties : Il est aisé de concevoir qu'un limon au fond d'un pot, lequel sera tous les jours abreuvé d'eaüe se coagule & s'affaisse, & en s'affaissant qu'il se repénetre luy-même, parce que l'eaüe le purifiant des parties les plus subtiles qu'il avoit, luy laisse les plus grossieres, lesquelles se réünissent en une masse ; la même chose arrive à la glaise ; les terres dont elle est formée ayant été baties par les pluyes, ces pluyes en entraînent les petites & plus legeres parties, aprés quoy ne restant que celles où les premiers sels de l'air se sont jettez, elles forment cette espece de viscosité qu'elle a ; la glaise reste toûjours

humide & fraîche, parce que c'est le premier dépost, ou le premier reservoir des eauës pluviables; comme elle est remplie de sels qui resserrent ses petites parties, ces sels resserrant donc ses parties, de maniere qu'elles sont pour ainsi dire reconcentrées les unes dans les autres, ils empêchent que l'eauë que l'on y met quand elle est hors son lit naturel ne passe à travers; de dire quelle est la nature & la qualité de ces sels, l'on ne la peut connoître que par ce qui arrive aprés que la glaise a été long-temps exposée à l'air; alors si l'on la pulverise, l'on trouve en mettant cette poudre dans l'eauë, un tres-beau vitriol; de là l'on peut juger que les sels de la glaise, comme j'ay dit, sont vitrioliques, & dés-là qu'ils sont tres-piquans & tres-caustiques, & que c'est par cette qualité de corrosion qu'ils s'agraffent plus pénétrativement à tout ce que l'on leur oppose, parce qu'il est de la nature des caustics de se prendre à tout, & d'agir sur tout: cette glaise se cuit pour en faire la thuille, & de la thuille l'on en fait comme je viens de dire le ciment.

Ainsi il est constant que le ciment se trouvant originairement avoir pour principe la glaise, il retient consequemment la causticité de ses sels; c'est de là qu'il est

si tenace, quand une fois l'on l'a collé à des pierres. La pulverifation ou le concaffement du ciment luy donne differente configuration; il eft plein de pointes, fa fubftance eft ferme; c'eft pourquoy il ne s'écraffe point fous aucun autre mineral, il en foutient tout le poids; l'abondance de fes fels & la multiplicité de fes angles luy acquierent fa tenacité, & ils luy fourniffent des moyens plus prompts & plus vifs de s'accrocher, c'eft de cette vive adhefion, qu'eft venu le proverbe, *il bâtit à chaux & à ciment*, parce qu'un ouvrage de cette forte eft éternel : Le concours qu'il préte à la chaux eft l'effet de cette abondance de fels, & de cette multiplicité d'angles & de fa dureté; par fes fels il foutient l'action de la chaux, par fa dureté il conferve cette action; la chaux ayant entourré les fels du ciment s'anime avec eux, alors par fon onctuofité elle conduit & fait entrer les fels du ciment & les fait gliffer dans les pores des pierres; elle y introduit les angles du ciment, aufquels elle fert de vehicule, & les y ayant introduit, elle les y maintient, parce que le poids de la pierre ne pouvant écrafer le ciment, il eft d'une abfoluë neceffité que luy fervant de colle, il s'attache avec les pierres; l'animation que la chaux caufe

aux sels du ciment est assez sensible, dés que l'on conçoit que la chaux n'est pleine que d'esprits ignez, l'on conçoit que leur effet devant être d'échauffer les corps ausquels l'on les attache, ils réveillent les sels du ciment; l'introduction qu'elle procure aux sels du ciment dans les pores de la pierre est encore sensible, dés que l'on comprend que la chaux est comme une huile & une graisse qui sert de guide pour ouvrir. L'on sçait que c'est l'effet des huiles & des graisses de s'introduire dans tous les mineraux & sur les vegetaux, la conservation qu'elle y fait de ses sels, est encore sensible, dés que l'on se represente que la chaux est une espece de gluë & de colle disposée par sa nature symbolique à celle des mineraux où l'on l'attache à s'y aggriper. En voila je crois suffisamment pour aujourd'huy, ces sortes de dissertations quoy que courtes peinent un peu l'imagination; trouvez-vous bon que je finisse, & que je vous dise que je ne cesse point d'être.

LETTRE.

VOus me payez par des remercimens, monnoye des plus generales ; mais non pas du meilleur alloy ; si je m'entêtois d'encens, à quels engagemens ne me livrerois-je pas ? défaites vous, je vous prie, de ces manieres ; leur pratique me persuade moins que vôtre foy : Vous m'avez assuré d'être mon amy, tenez vous-en à vôtre aveu ; il me suffit, pour de ma part vous donner des preuves de ma fidelité : Au surplus vous avez raison, il manque aux éclaircissemens que je vous ay donné touchant la chaux, celuy de la nature du sable dont elle a besoin ; constamment l'on doit s'étonner que beaucoup d'habiles gens ayent proposé de mettre de certains sables dans la chaux, & d'en définir la quantité & la proportion, sans s'expliquer sur la raison de la préference & de la proportion. L'on ne dira pas que d'ailleurs éclairez comme ils étoient, ils ayent méconnu la nature du sable ; ce qu'ils ont laissé d'écrits leur présuppose de la capacité & du sçavoir : il est plus probable, que contens de la connoître, ils ont méprisé de la rendre

intelligible aux autres, ou que la regardant trop au deſſous d'eux, ils ſe ſont voulu épargner le ſoin de l'expliquer; mais plus populaire qu'eux, je vas vous défricher ce champ, puiſque pas un de tant d'Auteurs qui ont ſi abondamment parlé des differens profils d'une Corniche, n'a approfondi cette matiere, laquelle auroit été peut-être plus belle à traiter, que celle de ſçavoir ſi Vignolle a mieux penſé que Scamozzy dans les divers modules qu'ils ont donné aux Pieds-d'eſtaux. Je vas aſſayer de vous le dire; la chaux d'elle-même, comme je l'ay écrit, n'étant pas diſpoſée par l'ordre de la Providence à attacher les pierres enſemble, à cauſe de ſa fluidité naturelle, il étoit de cette Providence de luy ſuſciter des adjonctifs, qui la ſecondant, operaſſent l'effet qu'elle a imprimé dans elle : Le ciment & le ſable ſont dans toute la nature, les deux ſeconds que la chaux trouve, pour ſervir à la fin pour laquelle elle eſt faite : je vous ay rendu compte du concours du ciment avec la chaux, je vous rends maintenant compte de la raiſon du concours du ſable avec elle.

Le ſable eſt une matiere diſtincte des terres, des cailloux & des pierres : Pour parler de luy par rapport à la ſingularité

de son espece, ceux qui parlent juste, l'appellent gravier, il est diafane ou opaque, gros, moyen & petit, rude, aspre, raboteurs & sonore, selon la differente qualité des sels dont il est formé, & des differens terrains où il se trouve. Il y a à mon sens deux sortes de sable, celuy qui dés la creation du Monde a été créé, & celuy qui se fait par l'union de quelques sels ; toutes les terres sabloneuses, comme sont les terres du Faux-bourg saint Germain sont apparemment de cette premiere espece ; partie des sables de riviere sont apparemment de la seconde ; les sables créez se trouvent de plusieurs especes, & ils different & par leur nature & par leur couleur ; les uns sont uniformément graveleux, les autres le sont moins ; je n'en sçay point d'autres raisons, sinon qu'ils ont receu ce caractere differend, selon la nature de la terre dans laquelle leurs veines sont mêlées, ou selon la qualité de l'air qui les environne : car je conçois qu'où le corps de la terre a receu de l'ordre du Createur, un principe de seicheresse, le sable qui s'y rencontre, y a conséquemment receu un principe d'arridité, lequel le rend plus dur & plus sec, & que l'air aux environs étant plus épuré, influë encore un fonds de pu-

reté

reté à ces sables. Je conçois tout cela en regardant qu'où les terres sont graveleuses, l'air y est toûjours plus pur, & qu'où l'air est pur, les arbres qui y croissent ont leur bois plus serré & plus durable, & les fruits qui viennent sur ces arbres ont & plus de saveur & pourrissent moins viste; sur cela même je conçois qu'où les terres sont humides, le sable qui s'y trouve est plus doux, parce que l'humidité attendrissant tous les êtres où elle sejourne, les sables qui sont dans ces lieux-là y ont moins de sels, & par consequent moins d'arridité & de seicheresse. Pour les sables de la seconde espece ce sont ceux qui se forment tous les jours par l'union de plusieurs petits sels qui tombans sur une petie partie de terre s'y rassemblent, & y étans rassemblez, d'autres petites parties de terre y voltigeans, il s'en fait un petit amas qui se lie ensemble; ensuite de quoy le Soleil les desseichant, en compose un corps. Ainsi se forme ce sable, il est répandu dans les terres, mais il n'y est pas en maniere de magazin, comme sont les sablonnieres; il est distribué par-cy par-là, & l'on ne l'a que par la voye des pluyes, lesquelles dans leurs torrens les détachent des terres où ils sont, & les entraînent dans les rivieres: L'on voit

K

cela quand il survient des pluyes extraordinaires, alors ces pluyes frappant vigoureusement sur les terres elles s'amassent dans des sillons, qu'elles élargissent pour s'y donner un passage, & en les élargissant, elles abbatent ou emmenent les terres; de maniere que ces terres entraînées à force de rouller & d'être promenées, se partagent en deux parties, dont une qui est toute de pure terre, se confond avec l'eauë, c'est ce qui la rend trouble, & l'autre roullant avec elle qui est le gravier, se precipite dans les lieux où ces pluyes vont se rendre. C'est-ce que l'on voit au bas des montagnes ou au pied de ces ravines qui sont dans les terres, & ce que l'on voit dans les endroits des rivieres où les ravines vont se rendre.

Entre le sable qui est formé dés la creation, & celuy qui se forme, il y a cette difference, que celuy-là quelque sec qu'il soit a toûjours quelque mélange de terre, l'on s'en apperçoit quand l'on le lave, parce que l'eauë s'en trouble, & que celuy-cy n'en a point, parce qu'il est bien dégorgé par les eauës qui sans cesse le baignent & le lavent.

Ainsi comme le premier a toûjours quelque portion de terre; cela fait qu'aux endroits où il y a, comme j'ay dit plus d'ar-

ridité, le sable y est plus sec & moins terreux, & qu'aux endroits où il y a plus d'humidité, il est plus terreux; sur ce pied là, les Architectes font, selon moy, des fautes, quand sans reflechir sur le sable qui se trouve dans les lieux où il convient de bâtir, ils disent dans leurs devis qu'il n'y a qu'à mettre deux tiers de sable & un tiers de chaux : ils en font encore une, quand indépendamment de cet examen, ils déterminent un sable sans au préalable l'avoir bien consideré.

C'est pourquoy pour que le sable concoure efficacement avec la chaux, il est du soin de l'Architecte de le sonder, de le détailler & de le connoître. Le sable pris comme une matiere sans laquelle la chaux ne peut lier ensemble les mineraux, luy sert ou comme un adjonctif & un medium necessaire, ou comme la partie principale de la liaison des mineraux; si je le considere en soy & dans son action: il est à mes yeux tous les deux; Il est un medium, parce qu'avec luy elle s'attache, & sans elle il ne s'attacheroit pas aux pierres, il est sa partie principale, puisque quand il est tel qu'il doit être il se sert de la chaux comme d'une véhicule pour s'accrocher aux pierres: Et puisque celuy de riviere a obtenu la préférence, il ne

K ij

sera pas hors de raison de vous expliquer pourquoy l'on la luy a donné. Ce qui fait que les sables de rivieres sont meilleurs en mortier ; c'est qu'ils sont plus purgez des terrestreïtez & de limon que ceux que l'on prend dans les terres, cela est aussi concevable qu'évident : Car on comprend bien que du sable qui sans cesse est ou baigné par l'eauë ou promené par le flot de l'eauë, se dégorge & se nettoye, qu'ainsi il doit être plus pur qu'un sable qui n'a pas été lavé : si mon opinion est vraye, il est aisé de tirer de tres-bon sable des terres même, il n'y a qu'à le laver ; ce n'est pas un travail ny penible ny difficile ; il n'y a qu'à faire un grand bassin, y jetter de la terre graveleuse ou du sable que l'on prend dans les sablonnieres & répandre de l'eauë, puis le remuer beaucoup, l'on en fera assurement sortir le limon & en écoulant les eauës, ce qui vrayment est sable, restera au fond ; de là l'on doit donc conclure que tout sable où il y a de la terre mêlée ne vaut rien ; & en effet, il est si peu bon, qu'il n'y a point de bon devis d'ouvrage, où il ne soit absolument deffendu d'employer du sable terreux. Il faut qu'à ce sujet je vous raconte ce qu'un jour M. Bruand me dit : il étoit comme vous sça-

vez homme de bon goût, galand homme, & vrayment Architecte : D'ailleurs homme qui aimoit à connoître la verité & qui la cherchoit toûjours ; il me dit qu'en faisant travailler au Havre, il avoit essayé d'employer dans le mortier du sable de la mer, que sçachant sur la relation de beaucoup de gens que ce sable n'étoit pas propre à faire corps, il en avoit voulu essayer, & qu'enfin l'ayant fait seicher & puis laver dans de l'eauë de puits, il n'avoit pû en faire de bon mortier ; mais que cependant il avoit reconnu aprés l'avoir laissé long-temps dans de l'eauë de puits qu'il se mêloit mieux avec la chaux ; quoy que l'experience de M. Bruand pût me suffire, je voulus y être confirmé par un autre habile homme, ce fut M. Bullet qui a fait la Porte de saint Denis & le Quay Pelletier, il m'en dit tout autant. Raisonnant sur cette experience, je luy dis que je concevois la raison pour laquelle le sable de la mer ne se mêloit point avec la chaux ; qu'il me paroissoit qu'il étoit plus de limon que de gravier ; que proprement ce n'étoit pas un vray gravier ; mais plûtôt un sablon limoneux qui fixoit tout d'un coup les esprits ignez de la chaux & les opprimoit ; que ce qui avoit pû disposer celuy qu'il

avoit lavé à fervir avec la chaux, étoit qu'il s'étoit dégorgé d'une partie de son limon ; mais qu'en retenant cependant toûjours une grande partie, il avoit tout-à-fait engourdy ces efprits, & les avoit empêché d'agir ; que ces fortes de fables n'étoient point raboteux comme eft celuy des rivieres, & que n'étant point affimillez quant à fa nature, à la nature des pierres, avec lefquelles le fable de riviere a plus d'affinité ; il n'étoit pas poffible qu'il fervit à la chaux, & qu'étant même mêlé avec elle, il s'attachât. M. Bruand convint qu'en effet cela devoit être ainfi.

Quand donc le fable eft bien graveleux, il eft feur qu'il empêche les pierres de gliffer, cela établit une verité, à fçavoir, que quand il eft mêlé de terre ou qu'il eft doux, il n'a point cet effet, & que dés-là c'eft-ce qui a obligé les Architectes à le profcrire ; ainfi pour qu'il foit vrayement bon, pour fervir à l'action de la chaux, il faut qu'il foit bien fec, quand l'on le joint à elle; parce que la chaux n'ayant fon effet que felon la vivacité de fa chaleur ; il eft évident qu'un fable humide auquel elle feroit jointe, émoufferoit fes fels, attiederoit fon feu & l'amortiroit, & l'empêcheroit confequem-

ment de s'infinuër dans les pierres. Il est encore évident qu'un sable mêlé de terre n'agraffe pas, parce que les parties de terre dont il est mêlé se jettent sur les pierres comme une espece de colle, & elles en bouchent les pores & leur entrée aux grains de sable & à la chaux qui l'environne ; c'est le même effet dans le sable doux, qui par sa fluidité ne peut pas aggraffer.

Tous ces raisonnemens qui sont peut être trop repetez, prouvent premierement, que bon sable fait le bon mortier : Secondement que la bonne liaison que donne une chaux mêlée avec de bon sable, aux moëlons ou aux pierres aide à la solidité de l'ouvrage, soit pour des fondations, soit pour des gros murs de refands, mais il n'est pas bien ordinaire à Paris dans les Ouvrages des Bourgeois d'y faire de bon mortier, parce que l'on prend le sable à la pleine de Grenelle. Dans les premiers lits où il y a peu de terre les Maçons le preferent, parce qu'il mange moins de chaux ; en effet il est bon, quand il est du bon lit. C'est celuy qui quand on le manie ne laisse rien dans les mains qui marque que l'on la manié.

Il faut que la chaux que l'on apporté soit toute nouvellement calcinée, que dans

l'instant que l'on l'apporte, l'on la détrempe peu à peu dans l'eauë ; Pour la nature de l'eauë, les Auteurs en ont parlé. Il seroit avantageux que comme les Manœuvres sont des Paysans des plus rustres & des plus grossiers, & par consequent des plus têtus, parce que l'opiniâtreté est une des filles de la stupidité, l'on fist faire à ces gens-là un apprentissage, où l'on leur apprît la difference des eauës ; car dire ainsi que ces Auteurs que toute eauë n'est pas bonne, & ne pas marquer ce qui donc y est necessaire pour la rendre bonne, cela ne paroît pas assez instructif, & dans l'embarras de la distinguer, l'on prend toute celle que l'on trouve ; il faut qu'étant toute détrempée l'on la couvre avec des planches ; que sur elle l'on mette du fumier, ou que l'on la fasse comme Philbert de Lorme l'a enseigné ; qu'étant ainsi couverte l'on la laisse un mois ou six semaines fermenter ; qu'aprés ce temps l'on y mêle du sable sans y jetter une goutte d'eauë, que dans le moment l'on l'employe, que l'on ne la laisse point séjourner, qu'en la mettant l'on environne tous les matereaux ausquels le mortier doit servir de lien ou de boëte, s'il n'est pas fait ainsi, il ne vaut rien. Il faut que la chaux soit bien cuitte & dans un juste degré ; une chaux mal cuitte

cuitte est mêlée de terre ; cette terre dont elle est mêlée luy cause un empêchement à prendre au sable, parce que ces terres confondent & embarassent son action; trop mettre d'eaüe, & en mettre sans discernement dissipe tout d'un coup ses esprits, les écarte & les amortit ; l'employer dés l'instant qu'elle est détrempée est un mal, en ce que les esprits agitez par la froideur de l'eau se separent & se perdent ; car vous entendez bien que des esprits qui, pleins de feu, devroient s'attacher au corps de la chaux, dés qu'ayant été écartez par l'eau que l'on vient d'y jetter ils ne se sont pas reproduits par la fermentation, la chaux n'en a plus tant, & le mortier n'est plus si tenace.

Si M. . . . vous a dit que vous vous instruisissiez absolument sur tout ce que l'on peut sçavoir sur le mortier, vous avez à la verité interest de tirer tout l'éclaircissement que vous pourrez ; mais croyez-vous que tout le monde se fasse un plaisir de sçavoir la quintessence des ouvrages ? Pour moy il me paroît que je vous ay à mon sens, suffisamment parlé sur cette matiere, cependant vous me priez de vous dire s'il n'y a point encore quelques précautions à connoître pour faire de bon mortier : vôtre Architecte, à ce qui me pa-

roît, est bien aise que je le soulage, mais en sa conscience il devroit au moins partager avec moy son profit.

Le mortier étant le principe unitif des moëlons & des pierres, il faut pour qu'il soit bon. 1. Que le sable dont l'on le fait soit sec, ainsi c'est le faire mauvais que d'employer du sable tout fraîchement tiré de terre. 2. Que la chaux ne soit pas éteinte par une abondance d'eau, ce n'est pas éteindre la chaux, mais c'est la délayer qu'un bon Maçon doit soigner, l'on l'éteint veritablement quand l'on y jette d'abord beaucoup d'eau, comme font tous nos Manœuvres, & qu'ensuite l'on y jette la chaux, l'extinction de la chaux rend son usage inutile, parce qu'il n'y reste plus les feux dont elle a besoin, la chaleur que le feu a répandu & attaché aux parties de la pierre que le feu n'a pû consumer a plus ou moins d'action selon son differend degré ; ainsi l'on ne peut comme au plâtre la delayer trop tôt pour en retenir les esprits, c'est un moyen necessaire, lequel recombinant tous ces esprits les promene & repromene les uns sur les autres, & en les repromenant, il les oblige par leur mouvement & leur frottement d'irriter leur chaleur, afin de s'atacher à leurs propres sels, tous les pro-

miers feux qu'ils ont receu dans la cuisson.

C'est la raison pour laquelle je vous dis qu'il est d'une extrême consequence de ne leur point opposer de sable humide, car l'humidité des sables affoiblit leur action naturelle, l'on conçoit bien qu'opposer de l'eau au feu, l'action de l'humidité diminuëra ou éteindra le feu ; d'ailleurs cette humidité étant fort contraire à la viscosité qui se trouve dans la chaux, la divise & la couppe, & consequemment elle éteint toute l'action que la chaux auroit, pendant que ses feux sont continus, semblable à de la cire fonduë où l'on jette de l'eau, elle ne se joint plus, si l'on n'en exprime l'eau ; de même ce mortier fait de sable humide & d'une chaux toute éteinte, ne s'attache point à un mur, comme il s'y attacheroit s'il n'eût point été mêlé de beaucoup d'eau & de l'humide du sable.

Pour faire donc un bon mortier, il faut prendre du sable sec & seiché au Soleil, en faire un tas quand on l'a tiré de la sablonniere, le mettre en lieu abritté, l'éparpiller souvent, & quand il n'a plus d'humidité le mettre avec la chaux.

Il faut outre cela que quand on veut le mêler avec la chaux, l'on n'y mette point de nouvelle eau, mais le broyer avec

la seule chaux telle qu'elle est ; c'est ce que les Maçons ne veulent pas faire, afin d'éviter à leurs Manœuvres, qu'ils payent à la journée, la peine qu'ils auroient à ce mélange, & il leur est bien plus aisé de jetter vîtement de l'eau, parce que cela aide à broyer plus aisément leur mauvais mortier ; & comme ils ne visent qu'à leur profit, ils se soucient peu qu'il y ait de la chaux ou qu'il y en ait peu, & que le mortier soit bon ; le mêler c'est une autre tromperie de tous nos Manœuvres qui n'ont ny sens ny cervelle, & qui ont beaucoup de malice. Il faut, je le repete encore, délayer le sable de la seule eau dont la chaux a été détrempée ; c'est-à-dire de n'y en point mettre de nouvelle, la premiere eau luy suffira, car si l'on en mettoit de nouvelle elle y feroit le même effet que celuy que fait une nouvelle eau que l'on jette sur de la vieille colle, elle la délaye, mais elle ne la ranime pas, parce que cette eau est une surcharge, qui devient étrangere, & qui ne fait qu'assoupir & évanoüir les esprits ignez. Il faut mettre de la chaux tant que l'on ne puisse retirer qu'à peine le bâton avec lequel l'on l'a délayée, l'on l'appelle rabot ; & c'est encore une autre ignorance ou plûtôt une stupidité maligne dans les Ou-

vriers de soûtenir que la juste proportion de la chaux & du sable est de mettre une part de chaux sur deux parts de sable, rien n'est plus faux que ce sentiment, non seulement, parce que quelquefois le sable a une telle aridité que moitié par moitié de chaux le mortier n'en seroit pas bon, mais encore parce que la chaux n'est pas toûjours assez bonne pour n'en prendre qu'un tiers, celle par exemple que l'on laisse pulveriser par le long séjour que l'on luy fait faire, auroit beau être mise en tiers, il est sûr que jamais elle ne prendroit ; cependant un Architecte sur la foy de cette traditive fera les devis, & le Bourgeois credule s'en tiendra là.

Mais à vôtre égard faite faire vôtre chaux, n'en envoyez point querir dans ces batteaux qui sont depuis un mois à port ; la poudre où elle est réduite n'est plus que cendre ; les morceaux qui y sont n'ont plus qu'une chaleur languissante ; c'est ce que l'on voit quand on les jette à l'eau, ils jettent une foible fumée laquelle indique le peu d'esprits ignez qui y sont restez.

Faites seicher vôtre sable & le mêlez comme je vous dis, vous connoîtrez au bout de huit jours aprés vos ouvrages finis, combien ce mortier sera, non pas dur en se détachant par morceaux ou par

L iij

écailles, comme il arrive au mauvais mortier, & à celuy qui est fait avec de la chaux toute fraîchement éteinte, mais ferme, en restant attaché à l'ouvrage dont vous ne pourrez le tirer. Si vous m'écrivez ne me demandez plus rien sur cette matiere, car je vous avouë que je vous en ay dit tout ce que j'en sçay. Je suis, &c.

LETTRE.

LEs instructions sur le Plâtre, la Chaux, le Mortier & la Glaise, ont fait une épisode, laquelle a interrompu celles sur les tromperies des Ouvriers, j'en suis demeuré à celle par laquelle les Ouvriers pour montrer un bel ouvrage mettent des pierres en plaquis & de petits moëlons pour faire des alonges; cette sorte de construction ne fut jamais qu'un mauvais ouvrage, la raison en est sensible, c'est que ces moëlons mis en alonges comme des pierres, sont toûjours plus aisez à desassembler des autres moëlons que ne seroit pas un grand moëlon ; d'ailleurs n'ayant pas une solidité aussi stable qu'en a un moëlon qui fait toute l'épaisseur, il ne peut autant durer, non plus qu'un plaquis de pierre peut durer auprés d'une autre pierre où une autre matiere ; Vous

pouvez voir partie de ces défauts au Bâtiment des Carmelites de la ruë de Grenelle, je ne sçay pas qui en a été l'Entrepreneur, mais en verité quel qu'il avoit été, je puis dire qu'il a bien sçeu qu'il travailloit pour des filles, qui n'iroient pas le contrôler, & qu'il a dû gagner beaucoup à l'ouvrage qu'il a fait.

La tromperie par laquelle l'on met de la terre dans les milieu des murs au lieu de bon mortier ou de bon plâtre, est aisée à connoître, cependant c'en est une des plus pratiquées, l'on fait ordinairement cette tromperie en trois sorte d'endroits, dans des murs de fondations & de cave, dans des murs de clôture & dans des contremurs; l'on se sert pour la faire d'un artifice assez grossier, mais cependant specieux ; l'on prend du sable dans les caves sous pretexte que les Auteurs disent que le sable des caves est bon, sans pourtant sçavoir s'il est propre à faire du mortier, où s'il ne l'est pas ; l'on l'arrose avec un peu d'eau de chaux & l'on fait entendre à un Bourgeois ignorant que c'est un bon mortier, parce qu'il a une écume blanche, & avec cette terre l'on érige les murs, puis l'on les crépit où avec de bon mortier pour entretenir l'ouvrage où avec du plâtre. J'ay veu un tres-grand nombre de murs

L iiij

faits de cette sorte, & je me souviens que les fondations des Maisons que les Augustins firent bâtir autrefois dans la petite ruë de Nevers furent faites de cette façon, aussi bien que les murs de clôture des Religieuses de sainte Marie de la ruë du Bac, & ceux d'une Maison toute neuve, ruë de.......Je ne la nomme point, car que sçais-je si la Dame prévenuë de son Architecte & de son Maçon trouveroit bon que je disse qu'elle a été mal servie, & puis aprés tout, que m'importe qu'elle & Virminius, soient bien ou mal bâtis ? chez vous cette tromperie ne se fera pas, mais chez des Religieuses, ou chez de bonnes gens, il est des Maçons qui ne s'en font pas de scrupule.

La surabondance de mortier, même du bon, est encore une tromperie en Bâtiment, quel qu'il puisse être, il n'a jamais une consistance aussi compacte que le moëlon ou le tuillot, ou qu'un éclat de pierre ; ainsi n'ayant pas cette consistance il est plus exposé a être écrasé quand le fardeau le presse & l'accable. Les Limosins sont tres-coutumiers de cette friponnerie, je la qualifie telle, parce qu'en effet, c'en est une qu'il faudroit punir : ils la font, parce qu'ils s'épargnent la peine de bien garnir, à cause que cela leur consomme-

roit du temps, & parce qu'en épargnant leur peine ils gagnent du temps. Ils disent que c'est pour faire diligence, mais quelle diligence que celle qui précipite la ruine de l'édifice : la pose d'un moëlon qui n'est pas équarri sur ses lits est une sorte de tromperie de conséquence ; car premierement si le mur est bâti avec du plâtre, l'Ouvrier se contente, de soûtenir seulement ce moëlon par les côtez ; ainsi au lieu d'être environné de plâtre, il n'en a qu'un tres leger par tout ; Secondement s'il est bâti de mortier, ce mortier ne coulant pas dans tout le pourtour du moëlon, il ne l'entretient pas assez solidement, & il laisse ce que l'on appelle des chambres ; pour servir de reduit aux aragnez & aux souris ; ensuite ce moëlon posé comme une boule, roûle & quitte sa place, quand un fardeau superieur le presse.

Pour le lait de chaux que l'on met sur le sable pour en faire du mortier, c'est la plus hardie friponnerie que je voye. Pardonnez-moy encore ce mot, si dans Richelet ou Furetiere, j'en eusse pû trouver un plus doux pour exprimer la chose que je veux exprimer, je l'aurois pris, mais n'en ayant point trouvé, souffrez-le de grace. Je suis fâché sur cet article d'avancer

sans crainte du contredit, qu'il est peu d'Ouvriers (qui employent du mortier,) qui le fassent tel qu'il devroit être, ceux qui se piquent de probité, s'ils ne le font pas mauvais par malice, il est sûr que quelquefois ils le font tres mauvais par inadvertance & par ignorance, par ce que leurs Manœuvres ne secondent par leur intention.

L'indifference a remplir avec du plâtre les panneaux des cloisons de charpente, & l'affectation de mêler de la poussiere avec le plâtre dans les aires des planchers, & la diminution de l'époisseur naturelle des languettes des cheminées, sont trois autres tromperies. Par la diminution de l'époisseur ordinaire des languettes, l'on expose une maison a être brûlée, parce que dés que l'Ouvrier fripon fait cette diminution, il ne s'occupe gueres du soin d'employer du plâtre & bon & pur ; de sorte que les premiers grands feux que l'on fait dans de telles cheminées les entrouvent & les font fendre ; le mélange des mauvaises matieres avec le plâtre attire aussi une promte dégradation, faute d'union dans le corps de l'ouvrage ; la malice de ne point garnir les panneaux de cloison, sous prétexte que ces sortes d'ouvrages ne soutiennent rien, & qu'ils ne sont que pour la forme, est une friponnerie encore assez

ufitée, (toûjours friponnerie, mot incommode, & qui me revient toûjours ; mais pourquoy me revient-il ? il ne tiendra qu'aux Ouvriers que je m'en corrige.) Les Maçons disent net que c'est pour éviter la charge, & que si ces cloisons étoient vuides en dedans & seulement recouvertes des deux côtez elles ne seroient pas moins bonnes, cela est vray quand c'est une des conditions du marché, mais cela est faux quand ils sont obligez d'ourdir ces cloisons, & de les remplir puisqu'ils en sont payez. Ils tiennent toûjours de plaisans discours pour excuser leurs tromperies, c'est donc un artifice pour gagner davantage ; Je vous observerai en passant qu'avant la signature des marchez les Ouvriers infidels n'oublient rien pour rendre chaque nature d'ouvrage importante, afin d'en obtenir un prix considerable, & aprés la signature ils n'oublient rien pour égayer l'ouvrage, l'aleger & pour retrancher autant qu'ils en peuvent de leur travail ; lors des Marchez ce sont des promesses merveilleuses, l'on est d'une soumission sans reserve, & d'une probité à faire pendre un homme sans seulement parler. Le marché est-il signé, adieu la soûmission, les promesses, la probité ; que ne vous diroit pas, sur cecy, Madame, *** & son No-

taire, le toisé aux Us & Coûtumes est un panneau que l'on tend à un homme qui ne sçait point le Bâtiment, l'on y donne aisément sur la présupposition que vray semblablement, c'est le seul & le meilleur, que l'on puisse suivre : Un homme à la prononciation de ce mot, Us & Coûtumes, s'imagine que le voila en seureté contre toutes les surprises, mais s'il en sçavoit le rituel, il n'y entreroit pas ; ce toisé est devenu le titre de la ruine de bien des gens ; Un Maçon qui a reglé ses prix sur cette maniere de toisé, mange ordinairement l'heritage par les colifichets qu'il distribuë largement aux Bâtimens : depuis l'invention des calibres avec lesquels l'on traîne les moulures des corniches, cette maniere de toisé devroit être proscrite, au moins à l'égard des moulures, & j'oserois dire qu'il faudroit rétablir uniquement celle du bout-avant ; elle étoit bonne lors de la reformation de la Coûtume, mais elle a cessé de l'être depuis cette invention. Dans les travaux que l'on fait pour le Roy, elle est totalement interdite ; ceux qui ordonnent de ces ouvrages, aussi attentifs aux interêts de sa Majesté, que surveillans sur les surprises que l'on pouroit leur faire ne l'admettent point; tout se toise de bout-avant, c'est-à-dire

que l'on ne toise que ce qui effectivement est ouvrage; cela m'oblige de vous dire en passant, qu'il faut toiser les corniches en plâtre sur leur seule longueur, sans aucun égard à la nature de leurs membres, parce qu'en matiere de calibre, il est indifferent d'y mettre ces membres-cy ou ces membres-là. Il faut pour éviter ces tromperies faire des marchez en particulier de chaque nature d'ouvrage; ce seroit un grand bien pour l'instruction publique que l'on reglât une maniere de toisé plus positive que n'est celle des Us & Coûtumes, afin que les moins experimentez en Bâtimens pûssent eux-mêmes sçavoir leur dépenses. Il n'y a que dans les Bâtimens où l'on soit réduit à ignorer sa dépense; en toutes autres choses on marchande & on paye, sans le ministere d'un tiers; mais en Bâtiment, l'Ouvrier n'y admet que du mistere, & aprés le chagrin d'une dépence outrée, il faut avoir encore celuy d'en passer par l'avis de gens qui ne gagnent leur vie qu'avec les Ouvriers. Je n'en dis pas davantage, l'on m'entend de reste.

La tromperie que l'on fait en exigeant d'un Charpentier de mettre plus de bois qu'il n'y doit avoir dans des cloisons, va tres loin, & elle produit aux Ouvriers un

profit considerable. Premierement elle engage a mettre plus de bois qu'il n'en faut, & par là la dépense de la charpente augmente. Secondement, elle soulage le Maçon de la matiere qu'il mettroit à la place des bois superflus, & par là le Maçon gagne ce profit, car dans le toisé tout l'ouvrage étant toisé comme pleine maçonnerie, celuy qui n'est pas, est neanmoins toisé comme s'il étoit.

C'est enfin encore une tromperie terrible que celle des fausses portées des bois. Pour l'entendre, (car elle mene loin un pauvre Bourgeois) il faut sçavoir que dans le toisé il est d'usage de toiser d'abord un mur sur sa hauteur, & puis quand ce toisé est reglé, s'il y a des bois dans les murs l'on donne encore à l'Ouvrier une certaine quantité de pieds pour les scellemens de ces bois ; Or un Ouvrier (qui vise toûjours à ses fins) en faisant son ouvrage, laisse ces trous tous ouverts, par là il fait deux gains, l'un celuy de n'avoir point mis de matereaux dans ces trous & d'en être cependant payé; l'autre d'être ensuite payé d'un prétendu ouvrage qu'il n'a pas fait ; dans l'intention des Coûtumiers, l'on supposoit que pour sceller des bois, l'Ouvrier étoit obligé de rompre son ouvrage & de le rétablir une seconde fois,

& sur cela l'on a ordonné ce double toisé ; mais les Ouvriers plus fins ont imaginé de tromper la Loy & de faire ce que je dis.

Je parle sur cecy par experience aussi bien que sur toutes ces tromperies que j'ay déduites ; ceux qui se fâcheront que je les ay expliqué s'en avoüeront les fauteurs, les honnêtes gens ne s'en offenceront point, & ils en declareront encore beaucoup, qu'ils sçavent, & que j'ay obmis, il faut attendre de leur charité ce bon office, comme j'attens de la vôtre, que vous trouviez bon que je finisse icy ma Lettre.

LETTRE.

J'En suis demeuré dans ma précedente Lettre aux tromperies des Maçons, j'y ay oublié de vous parler des sous-marchez des Maîtres Maçons avec les Tâcherons, c'est une tromperie que la police devroit arrêter. Les Tâcherons sont des Compagnons Maçons qui prennent à certain prix tous les ouvrages de Maçonnerie ; l'on doit juger que les Maîtres Maçons les leur donnent à moindre prix qu'ils les ont pris, Ils les font de maniere qu'ils y trouvent leur compte, ainsi le Bourgeois est terri-

blement trompé ; les Maçons ont depuis peu étably cette odieuse pratique : les Pinelles, les Sansoucy, sont ceux qui des premiers ont introduit ce pernicieux usage, aussi les Ouvrages qu'ils font ne valent absolument rien; maintenant pour suivre l'ordre des actions dans les Bâtimens, il faut vous éclaircir de celle des Charpentiers, lesquels sont les seconds des Ouvriers qui travaillent dans les maisons. J'ay confusément expliqué les tromperies de malice, d'ignorance & d'inadvertance des Maçons pour vous éviter des dissertations qu'il auroit falu faire sur quelqu'unes d'elles ; permettez-moy d'en user de même sur celles des Charpentiers. Ces Ouvriers-cy sont par eux-mêmes moins disposez à tromper, non pas par le défaut d'occasion & peut-être de bonne volonté, car ils n'en manquent point, mais par un principe d'honneur qui est assez connu entre les Maîtres de cette profession, quoy qu'il le soit tres peu entre les Compagnons, ils trompent cependant quelquefois & même par malice ; Premierement, quand dans des lieux cachez, & où ils sçavent que les plâtres couvriront leurs bois, ils mêlent du vieux bois au lieu de neuf, ou du bois plein d'aubier & de flache, au lieu de bois à vive arrête ; Secondement

ment, quand ils mettent du bois qu'ils sçavent être échauffé ; Troisiémement, quand ayant fait un marché au cent, ils mettent du bois plus gros & en plus grande quantité qu'il n'en faut ; Quatriémement, quand ayant fait un bloc, ils mettent du bois d'une moindre grosseur & en moindre quantité ; Cinquiémement, quand ayant fait marché à la toise aux Us & Coûtumes, ils mettent des bois de mesure qui par la nature de ce toisé en augmentent la quantité & la grosseur; mais il ne faut pas sur cecy leur faire des procés ; car comme l'on peut les prévenir & les arrêter sur chaque chose, il n'y a qu'à les observer & ils feront leur devoir, un bon marché & un fidel Inspecteur les dirigeront.

La tromperie que l'on fait en mettant du vieux bois dans des lieux que l'on doit recouvrir, à la place du bois neuf s'entend d'elle même; les deux suivantes sont encore assez claires; l'aubier & le flache sont visibles, l'aubier est un reste de l'écorce de l'arbre, le flache est un vuide qui est le long des arrêtes, les arrêtes sont les rives ; mais celle de mettre du gros bois en plus grand nombre qu'il n'en faut, se voit peu ; Un Charpentier ingenieux fait entendre à son Bourgeois (c'est le

M

mot, eussent-ils affaire avec un Prince, ils n'en useroient point d'autres) que cela sera plus solide ; car de comptes sogornus & d'artifices, ils n'en manquent point. Le bon homme heureusement préparé à tout croire, laisse faire son Charpentier. Il y a celle de mettre du bois plus petit que le marché ne marque ; elle se pratique dans les endroits où les plâtres les cachent ; si l'on s'en apperçoit, le Charpentier plein d'esprit dit, que les murs en sont plus soulagez, & que d'ailleurs le bois ne pliant pas sur une certaine longueur, quand il est debout il l'a mis pour ne point charger le plancher.

Celle de faire des marchez à la toise aux Us & Coûtumes, est des plus gaillardes pour un homme qui n'a jamais bâti. Bon Dieu que j'ay veu à Paris de familles ruinées par ces marchez ! c'est un grimoire que l'on comprend peu, mais dont le livre de M. Bullet instruit à merveille. Ce toisé produit aux Bourgeois deux dépences ; la premiere, tres onereuse, en ce que les Compagnons qui sçavent la nature, à laquelle les bois seront toisez, réduisant autant qu'ils peuvent les bois qui ont douze pieds, à dix & demy, coupent deux bouts de bois qu'ils vendent ; & par là, ils dérobent une grande partie des bois ; la se-

conde, encore plus onereuse, en ce que le Charpentier par cette reduction fournit une plus grande quantité ; aprés cela peut-on s'étonner si bien des gens sont ruinez à bâtir ? comment s'est-il pû faire (me disoit ces jours passez M***) que l'on ait mis les Carmelites du Fauxbourg saint Germain à l'aumône ? comment luy repondis-je ? vous n'avez qu'à voir leur Maçonnerie, leur Charpenterie, leur Couverture, leur Menuiserie ? c'est là, qu'est écrit la raison & la cause de leur miseres ; mais m'ajoûta t'il, pourquoy souffre-t'on cela ? pourquoy luy repondis-je ? Oh ? pourquoy, les Maçons qui feignent d'aller tous les mois en visite, sont-ils visitez le mois suivant ; & pourquoy le visitant & le visité vont-ils dîner ensemble aprés leur visite ? ne voyez-vous pas bien qu'un Barbier raze l'autre. Pourquoy me dit-on encore, Platinelle bâtit-il ses Maisons à si bon marché ? pourquoy, repris-je ? c'est qu'il en sçait plus que les Ouvriers ; c'est que s'il prend un Maître Maçon, il n'en souffre point les avis ; s'il prend un Maître Charpentier, il regle ses bois & leur longueur ; en sorte que tout étant mesuré, les Compagnons n'en peuvent point couper. S'il fait un plancher, une cloison, des Mansardes, s'il met des linteaux, il

M ij

distribuë ses bois selon tous les endroits;
& il n'en a jamais ny d'inutiles ny de
superflus. Ce que je vous dis là, ne vous
regarde pas, parce que vôtre Charpentier,
à ce que vous m'avez dit, est un galand
homme, qui pour servir de modele à ceux
de ses confreres, qui n'ont pas une con-
science aussi timorée que la sienne, a
fait avec vous un marché qui prévient
toute surprise. Il consiste, si je m'en sou-
viens bien, dans une obligation de ne
vous donner que du bois tel que vous luy
ordonnerez; qu'il n'en mettra aucun qu'au
préalable vous ne lui ayiez prescrit par écrit,
en marge de son marché, l'endroit où il se-
ra mis; que le toisé sera fait uniquement
sur leur longueur effective, en sorte que
s'il s'en perd; & s'il s'en coupe, ce sera
sur son compte, & que pour proceder au
toisé sans frais & sans débat, il sera fait
un état fidel, incontinent l'ouvrage ache-
vé, lequel sera verifié par un homme que
vous aurez choisi, dont les vacations se-
ront même payées par vôtre Charpentier;
sur une convention si circonspecte, il n'y
aura pas dans vôtre Maison de tromperies,
au moins pour la charpente, si ce n'est
qu'il en survint, à l'occasion des étaye-
mens pour lesquels si vous n'y avez pas
pensé, il faudra faire une stipulation pré-

cife, que l'on mettra par tout, toutes les étayes qu'il faudra mettre, sans en rien payer de surplus ; ce sera la meilleure précaution que vous pourez prendre ; elle obviera à une contestation qui se presente souvent à l'occasion de ces étayes, pour lesquelles les Charpentiers qui ont fait des marchez, soit au cent de bois, qu'ils fourniront, soit en bloc, ne parlent point, afin d'avoir ce petit subrecot ; alors le Charpentier autorisé faute de stipulation précise sur le nombre & sur la qualité de ces étayes, en met à discretion ; & sa prévoyance charitable pour la seureté de la maison, va jusques à mettre souvent plus d'étayes qu'il ne faudroit de bois pour bâtir la maison, tant ces Officiers ont d'affection pour le bien d'autruy. Ainsi il ne faut pas regarder tout cela avec indifference ; car quoy que ces étayemens se fassent en un quart d'heure, cependant l'on fait souvent trois articles separez d'un même ouvrage, lesquels coûtent plus de dix journées ; par exemple, on fait un article pour l'étaye, un article pour le patin, un article pour la couche, & tout cela qui n'est que la même chose & à même fin, pour allonger un memoire & grossir le partant ; il faut sçavoir tout cela aussi bien que les Etrefillons, ce sont la roquambol-

le & la petite-oye des marchez des Charpentiers : empêchez cette sorte d'entremets, ou du moins reglez-en le prix en tâche & en bloc.

Les Charpentiers peuvent encore tromper quand ils employent du bois coupé plein de sa feve, ou quand ils en employent qui sont nez dans des lieux marécageux & trop abreuvez d'eau. Je vous en donneray un éclaircissement particulier, quand je vous parleray de la Menuiserie.

Aprés la Charpente suit la Couverture, c'est icy qu'il faut bon pied, bon œil ; c'est le troisiéme acte de la Comedie des Bâtimens; en effet les Bâtimens sont une Comedie, & souvent une Tragicomedie; car bien des gens y joüent differens personnages ; le bâtisseur qui étoit le Maître devient quelquefois le Valet, & le Maçon qui étoit le Valet, devient le Heros du Theatre. Demandez à M..... si je dis vray, sa maison avant de la rébâtir étoit sa maison, depuis qu'il l'a rebâtie elle est devenuë la maison de son Maçon ; mais c'est dans la Couverture où Couvielle & Scapin joüent le mieux leur Rôlle ; l'impuissance où l'on est d'aller soy-même verifier la tromperie, enhardissant l'Ouvrier fripon à tout ce que son méchant cœur luy inspire, il n'est friponnerie qu'il ne

pratique, soit du côté de la mauvaise tuille, soit du côté des plombs qu'il coupe, soit du côté de l'ouvrage inutile auquel il engage le Bourgeois ; voilà encore ce mot de friponnerie, quelle fâcheuse habitude pour moy d'être toûjours si sincere & si naturel !

La Couverture comme vous sçavez se fait ou aux ouvrages neufs, ou aux ouvrages vieux ; l'une se fait d'ardoise, l'autre de tuille, & l'une & l'autre se fait à la toise ; il arrive peu de tromperie dans les ouvrages neufs, si ce n'est quand le Couvreur met de mauvaises lattes pleine d'aubier, & des tuilles d'une méchante matiere, telle qu'est celle du Fauxbourg saint Antoine, laquelle est assurément une marchandise à supprimer : j'ay un levain contre cette tuille qui aigrit toutes les pensées que je fais sur elle, la matiere dont elle est composée est si mauvaise & elle dure si peu en ouvrage, qu'il faudroit en bonne police ou pendre cette tuille au col du Couvreur qui l'employe, ou le pendre au comble où il la met. La tromperie des Couvreurs se rencontre seulement dans les reparations & les recherches ; c'est là que ces Alerions en donnent liberalement au proprietaire.

Les ouvrages de Couverture se toisent

aux Us & Coûtumes de Paris, ou à la toise de bout-avant ; par le toisé des Us & Coûtumes, l'on toise tous les plâtres que l'on met le long des tuilles sur le même prix que l'on paye la tuille sur laquelle l'on les met ; dés que la Couverture est toisée aux Us & Coûtumes ; Voicy ce que les Couvreurs ingenieux sçavent faire ; ils ôtent du long des murs les vieilles tuilles & y en mettent de la neuve ; ils en mettent aussi de neuves au haut du faîtage & dans tous les égouts & le long des plâtres ; ils posent la vieille dans le milieu du comble, ils font d'un comble un tableau dont la tuille neuve fait la bordure ; par là, leurs plâtres se toisent par tout où ils sont, pied par pied, & se payent sur le même prix que la tuille le long & autour de laquelle ils sont mis : par cette rusé, ils tirent d'un sac de plâtre qui vaut quatre sols, sept ou huit francs, au lieu que s'ils n'avoient mis que de la tuille vieille dans ces endroits là, ce même sac de plâtre toisé aux Us & Coûtumes ne leur produiroit que trente sols, c'est pourquoy quand une fois l'on leur abandonne le soin d'une Couverture sans leur désigner par un écrit reciproquement signé, ce qu'ils y feront, le Bourgeois n'a qu'à compter que toute sa mai-
son

son sera recouverte, & qu'au lieu de cent sols qui luy en auroit coûté pour boucher un trou, il luy en coûtera deux cens écus. M.. vous pourroit sur cela donner de bons memoires ; ce que son Couvreur luy a fait à sa Maison d'Evry les Châteaux est une instruction salutaire à tous ses amis, & ce que vous voyez à celuy des combles de la Foire, qui est opposé à l'Eglise de saint Sulpice, vous éclaircira sur ce que je viens de vous dire, touchant la maniere de l'ouvrage de Couverture que l'on fait en tableau : quand un Couvreur est assez vain pour vouloir s'égaler dans le public par un dehors d'équipage de Chaise roulante, ou de Carosse aux gens que leur naissance ou la dignité de leurs Charges met en droit d'avoir des domestiques & des Carosses, il n'y a point de propreté qu'il n'imagine dans ses ouvrages ; mais quelle propreté, me répondit dernierement M......., quelle maudite propreté qui m'a, me disoit-il, coûté deux mille écus, au lieu de trois cens francs que le Couvreur m'avoit proposé !

La Menuiserie succede à la Couverture; l'on y peut tromper quand l'on veut en mettant de mauvais bois ; mais la tromperie y paroît bien-tôt ; le mauvais bois

est celuy qui est vert, qui a été coupé dans sa séve, ou qui a séjourné long-temps dans des lieux bas & humides, & qui de soy est noüeux & échauffé.

Un Menuisier pauvre & qui par le malheur de sa fortune n'a pas des amas de bois, tombe souvent dans le cas de ce mauvais bois, à moins qu'il n'ait un Marchand qui luy en fournisse de vieux & de bon; mais quand il échet que l'on luy en donne de coupé dans la séve, c'est alors que s'il trompe c'est sans malice & seulement par ignorance.

C'est icy qu'il est necessaire de vous informer des bois; leur choix ne doit pas être indifferent en Bâtimens: ils y entrent pour une partie assez considerable; ainsi il importe tres-fort de les connoître; M. Daviler dans son Cours d'Architecture n'a pas assez developé la qualité des bois; il faut aller plus avant & la penetrer; car quoy que la nature du terrain & de l'air qui regne sur ce terrain, font incontestablement le bon & le mauvais bois, il est cependant vray que dans un même terrain, de deux arbres d'une même espece l'un sera ou meilleur ou pis, selon les temps dans lesquels il aura été coupé, & selon les lieux dans lesquels il aura été ensuite employé, ou selon les lieux mêmes où on le mettra,

quand il aura été coupé : tout ce que M. Daviler a écrit pour prouver que les lieux où le bois vient, & l'air qui regne fur ces lieux, font les deux caufes de ces differentes qualitez, ne donne pas une idée fort claire de la bonté des bois ; l'on fçait bien que la nature du fel forme inconteftablement la nature du bois, & que la qualité de l'air qui domine fur ce fel, en conftituë neceffairement la qualité ; mais l'on ne fçait pas pourquoy le terrain & l'air le rendent bon.

Ces deux caufes peuvent bien indiquer l'ufage que l'on peut faire des bois, mais elles ne declarent pas bien au jufte leur durée, il faut chercher plus loin, & pour cela il faut neceffairement connoître encore les temps dans lefquels les bois ont été coupez, & le lieu & la place où ils ont été mis aprés avoir été coupez ; hors ces connoiffances toutes les autres font vaines, & ce que dit encore M. Daviler fur la roullure & les cernes, qu'il dit être dans les bois, font des obfervations lefquelles ne font point vrayes ; il en eft de ces prétendus défauts-là comme de celui de fa gliffade dans le grais; aparemment qu'il s'eft rapporté de la connoiffance de ces défauts à des gens qui n'avoient jamais fçeu lire ny écrire : outre la qualité du fel & de l'air,

laquelle a contribué à la formation des bois, les temps dans lesquels l'on les coupe, & les lieux où l'on les met quand ils font coupez, deviennent encore des causes de leur bon ou de leur mauvais usage : car il est constant qu'un chêne coupé, & laissé sur un lieu, exposé aux variations de l'air, & un bois coupé & serré incontinent en lieu abritté, a dans son employ bien des effets opposez, & qu'un bois venu dans un certain lieu humide sera tres-different d'un autre venu dans un autre certain lieu humide ; parce que toutes les humiditez ne sont pas les mêmes, & elles n'influënt pas les mêmes effets ; par exemple, là le sel est humide par le ramas des eauës ; icy il l'est par l'ombre des montagnes, là l'humidité de ce sel rendra les sels de la terre aigre, icy l'humidité de ces sels rendra les sels moins acres ; là c'est un pays uny où il n'y a point ou tres-peu de pente, ou par consequent les eauës entrant necessairement dans les terres s'y perdent, & rendent le lieu humide, mais d'une humidité douce; icy c'est un pays où les eauës courrent & dont le terrain mediocrement abreuvé, conserve un milieu entre l'humide & le sec; là l'air toûjours sec, toûjours pur; icy l'air toûjours broüillé, toûjours épais ; dans

ces differences, le bois ne recevant son aliment & sa force, que du terrain où il est planté, & que de l'air, qui influë sur ce terrain, il est constant qu'il s'y produira selon la qualité & la nature de ce sel, de maniere qu'où les sels par une humidité de corruption, seront aigres, comme dans les lieux bas où les eauës croupissent, les arbres qui y naîtront étans tous formez de tels sels & abreuvez d'une telle eau, auront & des sels d'une autre especes, de plus grands pores que n'en aura un arbre élevé sur une montagne ; ainsi étans formez d'un sel acre & ayant de plus grands pores, ils seront plus disposez à perir & à pourrir, parce que les moindres humiditez soit de l'air ou des lieux où l'on les mettra, s'insinuant plus aisément dans les grands pores, en dissoudront plus facilement tous les sels, & que plus les sels seront aigres, plus l'humidité des lieux dans lesquels l'on employe ces sortes de bois les émoussera, ce qui n'arrivera pas si aisément dans ceux des chênes qui seront venus dans des terrains secs & graveleux : car en ces arbres, les sels étans secs & fermes par la nature des sables & des graviers qui leur servoient d'alimens, ils seront incontestablement fermes & durs.

Ce sera là l'effet des differens terrains & de different air; mais ce ne sera pas l'effet general de cet air & de ces terrains; car par exemple, dans les endroits où les vents battront, & où ils agiteront les arbres, les arbres y seront plus durs & leurs pores seront plus serrez; alors la nature portant aux arbres qu'elle produit des forces pour se deffendre, elle en donnera à ceux qui se trouveront le plus agitez : au lieu qu'où ces vents ne percent pas, les arbres qui en sont abrittez auront & seront moins serrez dans leurs pores, & leurs sels y seront moins roides & moins vifs; enfin les temps des coupes formeront, si je puis me servir de ce mot, toute la bonne complexion de l'arbre, comme le temps de sevrer un enfant forme souvent toute la sienne; je n'entens point parler de la coupe, du côté de l'âge, mais de celle du côté de la seve : celle des coupes qui auront été faites dans des temps où la seve répanduë dans toute la masse de l'arbre sera endormie, seront plus favorables que celles qui seront faites dans des temps où cette seve est encore animée; c'est donc à faux que l'on fixe les mois de Novembre & de Decembre pour couper les bois, parce que souvent un arbre bien nourri, entrant dans un Automne

doux, conservera sa seve, & l'aura toute entiere dans ces mois ; ainsi qui coupera ces bois dans ces mois sur le fondement de la regle, les exposera à tous les inconveniens des pourritures ; c'est donc une erreur que de décider toûjours la coupe des bois en ces temps là ; passe pour les bois à brûler, mais pour ceux de Charpente & de Menuiserie, l'on s'y trompe tres-fort, aussi ces regles generales paroissent-elles tous les jours tres-fausses ; les lieux encore où l'on les met quand l'on les a coupez, communiquent aussi des dispositions aux bois, lesquelles leur nuisent ; une poutre abattuë encore pleine de sa seve laissée sur un terrain où il viendra des pluyes, & où il y aura des humiditez, recevra sans doute des dispositions à pourrir : c'est pourquoy pour bien connoître les bois, & pour en faire l'usage naturel que l'on peut leur donner, il faut quand l'on les achete, les sonder; parce que comme les Marchands ne songent gueres à la durée du Bâtiment, où l'on employe les bois qu'ils vendent, non plus que le Charpentier : il est d'une grande consequence de les sonder ; pour cela il n'y aura qu'à répandre dans l'un de leur bouts un peu d'huile d'olive bien chaude : avec cette épreuve l'on connoî-

tra ce qu'ils font; si l'arbre est venu dans un terrain acre, tel qu'est un fond marécageux, les sels de l'arbre étant acres, l'huile gresillera en la jettant; s'il est crû dans un lieu où le sel soit doux, & qu'il ait été coupé en temps de seve, l'huile ne s'introduira pas toute entierement; c'està-dire qu'elle ne s'imbibera pas toute, il en resortira quelque chose par les côtez; s'il est crû dans un lieu sec & qu'il ait été coupé hors sevé, l'huile s'y imbibera toute entiere & elle s'y étendra sans que rien paroisse; aprés quoy elle se seichera bien vîte. Quand vous aurez connu la qualité des bois, ne permettez point que l'on mette celuy qui sera venu dans le terrain humide & aigre dans les endroits de vôtre maison où necessairement il y aura toûjours de l'humidité comme dans des écuries & dans des reservoirs d'eau: ne le mettez pas non plus dans des endroits où il entre un grand Soleil, parce que d'abord la grande chaleur surprenant cette humidité & leur acreté les ouvrira & les fera fendre, par la raison que déseichant brusquement l'humidité, l'acreté des sels les fera se reserrer eu eux-mêmes, & forcera consequemment les parties du bois à se diviser; ces ouvertures qui sont l'effet d'un bois humide & aigre, sont

regardez par les Charpentiers, comme des effets de la force du bois, c'est par ces comptes borgnes qu'ils se tirent d'affaire sur ces mauvaises matieres: mettez dans des lieux secs & chauds, les bois secs. Je vous donnerois des raisons bien palpables de l'évenement que reçoivent tous les bois que l'on met en œuvre, mais en voicy quant à present de reste sur cette matiere.

Je ne vous dis pas comme bien des gens qui parlent improprement que les vers mangent les bois ; je vous dis qu'ils y naissent par un principe radical que l'acreté des sels du bois & l'acreté de la seve distribuë dans la masse de l'arbre ; j'oseray sur cecy vous dire qu'assurément c'est mal penser que de penser que les vers mangent le bois, comme disent les Charpentiers & les Menuisiers, qui présumez fort intelligens dans la matiere, usant sans cesse de cette expression se la familiarisent, & la font passer aux autres, qui s'accoutumans à la leur entendre dire, la redisent aprés eux ; en effet, à se representer, comment les vers viennent dans le bois, l'on conviendra que c'est un paradoxe de dire qu'ils le mangent, car comme avant de le manger il faudroit qu'ils fussent, il est évident que pour être

il faudroit qu'ils fuſſent des êtres étrangers aux bois où ils ſe trouvent; ainſi à bien conſiderer comment cet inſecte vient au bois, il faut ſuppoſer un principe, qui eſt qu'il n'en naît que par l'effet de la pourriture du bois, & que cet effet part d'une cauſe étrangere au bois : Rêvant donc ſur cela, j'ay compris qu'aparemment un bois aigre & humide ſe trouvant expoſé dans un lieu humide, mais dont l'humidité eſt en ſoy differente, recevoit de cette humidité quelque impreſſion qui alteroit la ſienne, qu'alors les ſels agitez par l'action de l'humidité de ces lieux, ils dépériſſent, & qu'en dépériſſant, les parties de terre qui inconteſtablement font le corps de l'arbre ſe corrompoient, & en ſe corrompant s'amortiſſoient comme eſt cette poudre farineuſe, qui eſt dans un arbre pourry, & que de là par l'effet d'un ferment qui ſe forme dans l'arbre par le mouvement de ſes parties, il en naiſſoit des vers qui ſe nourriſſoient enſuite de l'autre poudre qui tous les jours ſe formoit ; en effet l'on ne voit jamais un bois venu dans un terrain ſec qui a été coupé ayant ſa ſeve aſſoupie, ſe troüer ny être mangé des vers ; comme l'on ne voit jamais ce même bois s'échauffer, c'eſt-à-dire ſe pourrir dans ſes deux bouts, quand ces deux bouts ſont poſez

contre des endroits d'eux-mêmes secs.

Une poutre, par exemple, qui est mise dans deux murs peut se pourrir quand dans ces deux bouts, il s'y rencontre des pluyes ou des humiditez, lesquelles s'insinuënt peu à peu dans ces deux bouts, parce que dans ces deux bouts, toute la masse de l'arbre étant ouverte, ces pluyes ou ces humiditez peuvent en emousser les sels & les dissoudre, de sorte que les parties n'étant plus animées de ce qui les animoit, se détachent, & se déprennent, & se décrochent les unes d'avec les autres, & enfin elles tombent en poussiere; mais cela ne peut arriver si ces deux bouts portent contre des murs bien secs, ce qui fait donc que quelquefois les bois recouverts s'échauffent dans toute leur longueur, ce sont des humiditez qui les environnent, lesquelles bouchant pour ainsi dire leur respiration, reportent sur eux-mêmes leur action en cette maniere-cy : l'humidité qui est restée dans ces bois avant que l'on les employe, ou que des pluyes douces & legeres ont imbibé, n'ayant pas des ouvertures pour recevoir par la voye de la chaleur, la seicheresse qui leur rendroit leur santé, se trouvant combattuë par les humiditez & les aciditez du plâtre s'irritent par le mouvement qui leur cause celles-cy, de manie-

re que les petits sels se heurtans les uns les autres par un frottement continu, ils s'embrasent & brûlent en effet la matiere à laquelle ils s'attachent; de sorte que comme leur action n'a point de relâche & qu'elle s'augmente à mesure qu'elle continuë, elle s'étend & elle attaque les parties qui leur sont voisines, avec lesquelles par aprés elles s'unissent, pour attaquer celles qui les suivent, ainsi continuant jusqu'à ce qu'elles ayent trouvé quelque chose qui les arrête, elles produisent une chaleur dans toute la masse de la poutre, laquelle la réduit en une poussiere morte & jaunâtre.

C'est pourquoy comme cette inflammation ne luy a été causée que par une chaleur intrinseque, cette poudre ne devient pas une cendre, comme celle qu'elle auroit eu si l'on l'eût allumé avec du feu, parce que cette chaleur intrinseque n'ayant pour principe qu'une humidité que le mouvement a échauffé, son effet ne peut être autre, qu'il est luy-même; c'est ce qui fait, qu'aprés l'évaporation des sels qui formoient toute la consistance de la poutre, ou de la solive, cette poussiere qui reste est humide, jaunâtre, maniable & pâteuse, & c'est ce qui fait aussi qu'alors l'air qui est répandu dans le vuide que le dessechement de la poutre fait dans l'endroit où la poutre portoit,

s'étant empreint des petites matieres qui se sont échappées du bois pendant le temps que s'est fait sa pourriture, ayant contracté une mauvaise odeur qu'il a aussi-tôt ramené & recommuniqué au bout pourry, donne lieu à la generation des vers par un principe seminal, qui étoit enfermé originairement dans la masse de toute la matiere dont l'arbre a été formé.

Car c'est une chose merveilleuse que de se representer le travail de la nature, laquelle produit (en paroissant de cesser d'être) de maniere que ce qui semble perir ne fait que changer : la pretenduë corruption, (dont ridiculement des Philosophes ont fait un Sisteme de génération) n'est à le bien concevoir, que le moyen dont la nature se sert pour d'un principe radical, passer à une autre existance. Peut-être serez-vous las de toute cette digression sur la nature du bois de Charpente, ce qui est dit pour l'un peut servir pour celuy de Menuserie : Rentrons, s'il vous plaît, dans le détail des friponneries des Ouvriers infidels.

Je vous avois promis dans ma derniere Lettre de vous envoyer le reste du détail des tromperies des Ouvriers infidels, mais la visite de M....... m'oblige de remettre au premier ordinaire ce détail, com-

me je prévois qu'il vous verra, j'estime devoir vous dire quelque chose de la conference que nous avons eu l'un & l'autre, afin de vous préparer aux réponses que vous devez luy faire. Je m'avisai en badinant de luy dire une vision qui m'étoit venuë sur la raison qui fait que de plusieurs Vaisseaux il y en a quelques-uns de meilleurs voilliers que les autres; comme il m'avoit beaucoup parlé de Marine & qu'il est pressant quand ses inquietudes l'agitent; j'hasarday une vision qui n'a pas encore passé à la coupelle. Je ne doute pas qu'il ne vous en entretienne, de sorte que pour vous préparer, agréez que je vous la dise. Je me suis figuré qu'y ayant dans les bois des qualitez differentes, il se pouvoit bien faire que ces qualitez fussent la cause de cette difference; des Vaisseaux étans construits de bois, je pense qu'il n'est pas impossible que l'on ne prenne tout celuy que l'on trouve sans examiner à fonds ny où il est venu, ny quel a pû être le degré de chaleur qui l'a affermy, ny quel a été le progrez de son accroissement, & que l'on ne le mette en œuvre, par la seule raison quel il est bois; ainsi il n'est pas à mon sens impossible, qu'en negligeant de connoître qu'il est dans son principe & dans sa vraye nature, un bois n'ait en soy quelque vice radical

qui l'empêche de surnager, comme un autre bois qui n'auroit pas ce vice.

Comme je conçois dans les bois d'une même espece des differences ; comme je conçois que ces differences viennent ou du sol different où ils sont nez, ou de l'air different dont ils ont été nourris, ou des temps differens dans lesquels ils ont été coupez ; comme je conçois que dans ceux mêmes qui sont nez dans un même fonds, il peut y arriver de la difference à raison du suc alimenteux qu'ils ont differemment succé ; que de même entre ceux qui semblent avoir été exposez au même air, les uns auront receu des impressions qui les avoient autrement configuré que les autres ; comme je conçois encore qu'au milieu d'une même coupe les uns plus pleins de seve que les autres, les uns déposez sur terre plus long-temps que les autres, auront consequemment quelque chose que les autres n'auront pas ; je conçois que les planches, ou les solives, ou les poutres que l'on a fait, ont des qualitez qui peuvent être differentes, & sur ces pensées, je conjecture qu'un bois crû dans un marais, dont le fond est aigre, nourry dans ce marais à l'abri d'une montagne qui luy a ôté une grande partie du Soleil levant ou du midy, qui n'a receu son

étenduë, que par l'abondance de l'humidité, ainsi que tous les bois d'Aulne, qui croissent en si peu de temps, & si haut & si gros, étant employé en corps de Vaisseau, ne surnagera jamais tant qu'un bois qui sera crû dans un lieu sec, qui y aura été affermy & accru par le Soleil levant ou du midy ; je concevrai que dans ce premier bois, les pores y étant plus abondans, les sels de ce bois étans plus étendus, d'humidité y étant plus acre, l'espalme que l'on y mettra, n'y tiendra jamais tant qu'il tiendra au Vaisseau fait de ce dernier bois ; parce que je concevrai que l'action de l'espalme devant être, de s'insinuer dans le bois, & s'y étant insinuée de s'y étendre & d'y demeurer fixé, elle ne peut jamais être aussi efficace dans ce bois, qu'elle le sera dans celuy-cy ; parce que ce bois là étant donc plus humide, son humidité fixera d'abord, l'onctuosité de la graisse, & l'aigreur de ses sels fera gresiller les sels doux de l'espalme : de plus la largeur des pores réünissant en petite boulette cet espalme (qui devroit uniquement s'étendre & non pas se corporifier) servira de boëte à la froideur de l'eau, laquelle fera tomber ces petites boulettes incontinent aprés qu'elles se seront formées ; ainsi jugeant par la raison contraire,

re, je concevrai qu'un Vaisseau bâti d'un bois bien sec, non pas d'une seicheresse que le dépôt luy aura donné, mais que sa propre conformation luy aura acquise, laquelle pour parler net, fera son essence étant espalmé, l'espalme entrera aisément, s'insinuëra, & s'étendra par tout, & qu'elle s'y étendra par maniere d'abreuvement comme fait de l'huile en tombant sur du drap; je conclûrai de là que ce Vaisseau déja de soy d'une matiere seiche & par consequent plus échauffée, s'élevera davantage sur l'eau, par la raison de sa seicheresse & de sa chaleur, qu'il y surnagera davantage & qu'avec son espalme il glissera plus aisément & plus longuement. Qu'en pensez-vous ? faites-moy le plaisir de me le dire au premier jour : ce sont des conjectures que je prens, vous me direz si M. les aura prises de même.

LETTRE.

LE détail des tromperies enfle beaucoup mes Lettres, cependant il est difficile de les rendre plus courtes; il m'en reste à vous expliquer qui ne m'engageront pas à de si longues differtations, au moins si par hazard leur développement me jette dans la necessité de les approfondir, feray-je en sorte d'être laconique ; ce sont par celles des Serruriers par lesquelles il faut entrer icy en matiere. Je ne connois dans ces Ouvriers que deux voyes de tromper; l'une d'aler acheter des Quinquailliers de la Vallée de misere, ou de la ruë de la Ferronnerie, des Serrures qui ne sont point garnies, ou dont le garnitures, sont communes ; l'autre de donner du fer aigre ou moins pesant qu'ils ne le mettent dans leurs Memoires : Quant à la premiere, elle est maintenant si établie que pour dix Serruriers qui ne se fournissent pas chez ces Quinquailliers de Serrures, de Loquets, de Targettes, de Verroüils, de Pentures & du reste, deux cens autres s'y fournissent, & afin de n'être pas surpris par les Bourgeois, qui pourroient aller

chez les Quinquailliers les surprendre, ils en ont trouvé un qui leur a fait deux differentes entrées par deux differentes ruës, dont une est particuliere aux Serruriers.

Je joindray à celles des Serruriers, celles des Plombiers, lesquels ne trompent pas dans la livraison du plomb, mais à le fournir plus épois & plus large que l'on ne leur a dit, & à mettre des soûdures en plus grande quantité : Comme le plomb & la soûdure se vendent au cent, un Plombier charge sa matiere tout autant qu'il peut, & comme avec une livre de vieil étain, qui coute douze ou treize sols & trois livres de plomb qui coutent sept sols & demy, il fait quatre livres de soudure qu'il vend à raison de quatorze sols la livre ; il en met le plus qu'il peut. Je puis faire succeder à celles des Plombiers celles des Carreleurs, lesquels se réduisent à ne poser leur carreau que sur de la poussiere, au lieu de l'asseoir sur du plâtre pur, & à donner du carreau mal cuit ou d'une mauvaise terre : quand l'on se plaint que le carreau ne tiendra pas, ils disent qu'ils sont obligez de le poser ainsi, parce qu'à le poser sur du pur plâtre, le plâtre le pousseroit : c'est un artifice le plus faux & le plus

grossier ; car le plâtre pur, attache le carreau si serément, que jamais il ne se detache : c'est une tromperie si bien reconnuë pour tromperie, que jamais l'on ne souffre dans les Bâtimens du Roy mêler de la poussiere avec du plâtre, parce qu'en effet des carreaux mis avec du plâtre pur ne se détachent point, comme il arrive dans tout le carreau mêlé de poussiere, parce que la poussiere, qui en soy a un principe de corruption, ne se lie point & ne se corporifie point avec le carreau qui est une terre nette & seiche, laquelle a un besoin absolu d'une matiere simbolique. J'éfleurerai celles des Barboüilleurs, qui employent des huiles puantes & des Vernis corrompus & de la colle brûlée ou faite de mauvaises matieres. Il y a celles des Paveurs à vous éclaircir, leur explication vous instruira de la cause de l'accident qui arriva ces jours passez à Madame… elle pensa perir, & sans les avis d'un homme prudent qui se trouva sur le lieu où le malheur arriva, elle & Mesdames ses filles étoient perduës ; elles en furent quittes les unes pour des éraillûres, les autres pour des contusions, mais toutes eurent grande peur.

Cependant avant de vous raconter l'histoire de la chute de son Carosse, je vous

diray que pour les tromperies des Paveurs, pavant dans les Maisons, elles se renferment à n'y mettre que du pavé de trois pouces d'épois au lieu de cinq, à n'y mettre que du mauvais mortier & du mauvais ciment, & à faire à l'imitation des Paveurs des ruës, des joints d'une largeur horrible, pour se dispenser d'y mettre autant de pavé qu'il convient : Voilà tout ce que je sçay de ces sortes de tromperies. Je reviens à l'histoire de la chute du Carosse de Madame... dont vous m'avez prié de vous faire le recit ; ce recit servira à vous faire connoître tout ce que vous avez tant de fois desiré d'apprendre, à sçavoir, pourquoy en allant par les ruës de Paris, les Carosses tombent si souvent sur l'arc ? & en tombant, pourquoy ils exposent ceux qui sont dedans à se donner de la tête contre la glace ? d'où vient aussi que tous les jours vos Laquais sont obligez de débarrasser vôtre Carosse & de le tirer des ruisseaux ? d'où vient encore que vos Chevaux font tant de faux pas & bronchent si souvent, malgré leur fierté & leur vigueur ? d'où vient enfin que vous êtes sans cesse obligé de vous contretenir aux mains que l'on a imaginé dans les Carosses ? & pourquoy Tucidas & Menalque ont quitté leur équipage ? Je commence-

rai par la chute du Carosse de Madame ...
Voicy comme la chose arriva l'année dernière : L'on a relevé la ruë de ... c'est-à-dire que l'on a remanié le pavé, & que l'on l'a r'assis ; en le relevant, l'on a laissé l'ancienne forme ; (Cela par parentese est tres-severement deffendu par les Ordonnances du Roy,) mais une indulgence affectueuse pour les Paveurs, les a autorisé à ne rien executer des clauses de leurs baux, sinon celles de demander soigneusement de l'argent, & de le recevoir promptement. Ce nouveau sable que l'on a mis élevant beaucoup le pavé, a rendu les deux revers de la ruë horriblement hauts & roides, parce que les Paveurs ne s'avisant pas de relever aussi le ruisseau, ce Carosse trouvant le revers fort roide & le ruisseau fort bas, tomba tout à coup dans le ruisseau ; & comme les Dames n'avoient point fait attention à cette surprise, elles tomberent toutes du côté que le Carosse pencha ; ainsi luy ajoutant un nouveau poids il versa, les glaces furent toutes brisées, l'un des éclats égratigna Madame
Jugez par cet accident si quand les Damoiselles de bonne volonté & les Courtaux de Boutique, préferent les Fiacres où il n'y a que des panneaux de bois, aux Carosses de Remise où il y a des glaces,

l'on ne doit pas leur supposer autant de jugement que de prévoyance ; & quand un Gascon, qui est dans un Carosse à l'heure se trouvant accroché au milieu d'un ruisseau, envoye cent fois au diable, les Paveurs & ceux qui les laissent ainsi mal travailler, il n'est pas excusable & même s'il n'auroit pas un vray recours pour son retard contre les conducteurs du pavé. Je peux vous assurer cependant, car il faut toûjours parler vray : que si c'est un mal dans le public que d'y avoir un pavé si mal fait, ce mal cependant produit plusieurs biens ; vous allez dire que je plaisante, car au moins par la vertu de ce mauvais pavé, le Crocheteur chargé n'est plus en butte à la fougueuse impatience du Cocher d'un petit Maître, & le Capitaine logé en Auberge sçait par la vertu des Porteurs de Chaises prévenir souvent chez Fanchon son Colonel.

Voilà l'histoire de mon Hôtesse : passons maintenant aux secousses que vous sentez souvent dans les ruës de Paris, quand vôtre Carosse tombe sur les arcs, ce mouvement luy vient de tous les sillons que l'on fait présentement dans les ruës ; les Paveurs les ont inventez à deux fins ; l'une pour se soulager de l'enlevement des tetres qu'ils devroient toûjours ôter ; l'autre pour tirer des Bourgeois tantôt cho-

pine, tantôt pinte, dans la veuë de se soulager de l'enlevement des terres qu'ils devroient ôter ; ils encombrent & ils enterrent presentement toutes les maisons, ce qui fait qu'aujourd'huy, il n'y a plus personne qui puisse s'assurer du rez de chaussée de sa maison, & enterrant ainsi les maisons, ils tirent de ceux des Bourgeois qui veulent écouler par les ruës, leurs eauës domestiques plus ou moins, selon que le cas y échet, de maniere que suivant la petite gratification les ruisseaux sont plus ou moins creux: de là vous entendez qu'un Carosse qui a une suspension allongée par des soûpentes recevant en passant sur ces hauts & sur ces bas, ses impressions du roulage, qu'où le terrain est uni, ce Carosse va uniment, & qu'où il est inégal, il va inégalement; voilà pour ce mouvement cy ; voicy pour vos Chevaux, ce qui les fait broncher, c'est que maintenant, je dis maintenant, car il y a quelques années que l'on ne le souffroit pas, les pavez sont posez les uns à un pouce & demy, les autres à deux pouces de distance les uns des autres, malgré l'obligation de ne laisser entre eux que huit lignes d'intervalle en un sens ; si bien que leur éloignement laissant un grand vuide entr'eux, les rouës des Charettes

rettes ou des Caroſſes écornent leurs angles & leurs arrêtes, & elles les arrondiſſent ; ainſi le pavé étant arrondy il ne permet plus aux chevaux un appuy ferme, ny même aux hommes, au grand ſcandale des pauvres pietons ; c'eſt pourquoy vos chevaux bronchent & tombent, outre que d'ailleurs ils ont bien plus de peine à tirer, autre douloir pour eux, & occaſion de chagrin au Bourlier à l'année.

Aprés ces deux obſervations ne vous étonnez plus ſi d'une part vous vous arboutez dans vôtre Caroſſe, & ſi d'autre part toutes vos Dames crient ſans ceſſe de frayeur ? qui n'en auroit ? Quand à chaque pas un homme voit qu'il va tomber ſur une Charette chargée de moëlon & ſur l'eſſieu d'un Braſſeur de bierre ou d'un Roullier d'Orleans. Quelles glaces ſont alors en ſeureté ? & quelle legereté ne faut-il pas à Champagne & à la Forêt pour vous dégager ; c'ont été ces effrois continus qui ont porté Tucidas & Menalque à vendre leur Caroſſe ; pour moy qui vois tous les jours ces dangers, & qui peut-être auroit contre les Paveurs une action plus parée en dommages & interêts, pour le débris de mon Caroſſe, mais qui n'en aurois point pour me rendre la vie ſi une fois je l'avois per-

P

duë; j'ay pris le parti d'aller à pied le plus que je peux; par la vertu des semelles de Dalesmes, je sçay me garentir des pointes de ce pavé, qui à force d'avoir été tourné & retourné est devenu comme des cadrans solaires, tantôt un Sexagone, ou un Octogone, tantôt un Decagone, je pars un quart-d'heure plûtôt pour arriver un quart-d'heure plus tard; & enfin j'arrive, & j'arrive aussi à la fin de cette Lettre, où je vous assure que je suis, &c.

LETTRE.

J'En demeurai dans ma Lettre du.... mois dernier aux tromperies des Paveurs, je vous envoye dans cette Lettre un détail du reste de celles des Ouvriers qui les suivent dans l'ordre des Bâtimens, ce sont celles des Gadoüars. Je ne vous en parlerois pas si dans une instruction sur les tromperies des Ouvriers, il se pouvoit faire que l'on en pût dissimuler quelqu'une; mais comme rien ne doit être caché, je vous dirai que ces gens là font les leurs, & avec autant de seureté & de hardiesse que Colas, la Pierre, & la Ramée font les leurs dans les Maisons qu'ils bâtissent à Paris: comme un honnête homme fuit sa Maison

quand les Gadoüars y viennent, ils ne manquent gueres de se prévaloir de cette absence. Vous sçavez donc que les écurremens des fosses d'aisances se font en deux manieres, ou au tonneau, ou à la la toise; au tonneau, quand l'on convient de payer une certaine somme pour l'enlevement d'un tonneau de la drogue; à la toise, quand l'on convient de payer tant pour chaque toise cube: Pour tromper dans le marché fait au tonneau, ils mettent moitié d'eau, ou du foin, ou du fumier dans chaque tonneau afin de les emplir, & afin par là de multiplier la quantité des tonneaux; Pour tromper dans le marché à la toise ils prennent de la matiere & ils en frottent le long des murs de la fosse au dessus de l'endroit où la matiere alloit, afin que comme dans le toisé l'on se regle ordinairement sur ce qui paroît au murs, l'on le fasse sur le pied que la matiere paroît avoir été haute, ce qui ne peut être connu que par la marque qui en peut être autour des murs.

Il y a aussi celles des Ecureurs de Puits, lesquels quand ils ont fait un marché pour mettre de l'eau dans le Puits, font un trou dans le milieu du fonds, dont ils tirent du gravier & de l'eau bourbeuse, laissant aux côtez la bourbe pour fai-

re croire qu'il y a de l'eau autant qu'il en faut : ce sont ces tromperies qui ruinent; d'un côté la mauvaise matiere, d'autre côté les matieres inutiles & surabondantes que l'on fournit ; c'est de là qu'est venu le Proverbe qui dit, *qui bâtit ment* ; il faut toutefois convenir que souvent les Ouvriers se portent à ces tromperies, par la necessité que l'on leur impose. Un avare veut avoir pour rien les matereaux, le travail & la peine ; ceux-cy pressez de leur indigence & de la successive necessité de manger, à laquelle ils n'ont point d'autre ressource pour y pourvoir que leur travail, pratiquent ces tromperies ; ainsi la faim & la soif qui les tirannisent, comme l'avarice tirannise cet avare, sont souvent la cause de leur malice ; & c'est ce qui m'a souvent porté à ne les pas absolument condamner ; mais pour la seconde espece de tromperie de malice, qui est celle par laquelle ils engagent un homme à une plus forte dépence qu'il n'a envie d'en faire, elle est à mes yeux inexcusable ; quant a celles d'ignorance qui consistent à refaire ce que l'on a mal fait, à changer un dessein & à l'augmenter ; comme elles procedent ou de l'incapacité de l'Architecte ou du caprice du Bâtisseur, qui luy même y donne lieu, il est

difficile de vous les détailler, celles seules qui se font sans malice & sans ignorance ont plus besoin de l'être.

Ce sont celles qui procedent du choix des matieres, lesquelles lorsque l'on les a mis en œuvre paroissant bonnes, sont devenues mauvaises par la suite des temps, ou de ce que les ouvrages ont fait un effet auquel l'on ne s'attendoit point.

Ordinairement dans tous les Bâtimens ceux qui les resolvent, sont impatiens de les voir faits; la complaisance, l'adulation, & la flatterie, vertus communes & de pratique chez les Ouvriers, qui cherchent ou de la gloire ou de l'argent, les empressent à servir celuy qui les met en œuvre. Pour entrer dans son esprit, on prend tout ce qui s'offre, & ce qui peut promptement concourir à son desir, bon, mauvais, tout s'admet, l'inquietude de joüir, ferme les yeux du Bâtisseur; mais l'Ouvrier qui les a tres ouverts, sur l'indifference qu'il apperçoit dans le Bâtisseur, les sçait bien placer; de maniere que l'on est bien fin quand l'on les découvre; maîtres qu'ils sont du temps, parce qu'ils ne sont dissippez par aucun autre soin que celuy de venir à leurs fins, ils choisissent les momens commodes & favorables; & font enfin ce qu'ils ont

concerté ; de là, les moëlons & les pierres toutes vertes, toutes pleines de bouzin & de fils ; de là des magasins de plâtre de differens fours, que l'on n'employe qu'après un long séjour ; de là, une chaux éventée par son séjour & par son dépôt dans des lieux humides ; de là, du mortier fait de mauvais sable ; de là, des bois qui ont séjourné sur le lieu au milieu de la pluye & des marres d'eaues, ou employez tout fraîchement pêchez de la riviere ; de là, des ardoises écornées, des tuilles d'une mauvaise terre ; de là, une Menuiserie de méchant bois, mal assemblée, mal collée ; de là, en un mot, toutes sortes de mauvaise matiere ; de là, dans les Limosins qui mettent le moëlon en œuvre, un ardent desir d'avancer & de parer seulement l'ouvrage, dans le Tailleur de pierre, de ne la pas équarrir à l'équiere ; dans l'Appareilleur de la poser comme elle vient, & quelquefois en délit ; de la part les Maçons en plâtre, un bouzillage dans les corniches, dans les Plafonds & dans les enduits ; de là des sacs de plâtre qui ne contiennent que les trois quarts de la mesure qu'ils doivent être, de là les affaissemens des murs, les crevasses des Plafonds, les pourritures des bois, les craquetis des portes & des lam-

bris, les deſſellemens des carreaux, les trous ſur les tuiles ; l'Architecte avoit vû arriver le moëlon & la pierre, il avoit deſſein d'en rebuter une partie, mais il eſt preſſé, il employe tout : à la décharge des matereaux tout luy ſembloit bel & bon, le fil n'a paru que quand la pierre à été taillée, ne la point employer, ce ſeroit dommage, l'on en perdroit le prix que l'on en a payé & la façon ; l'on differeroit l'ouvrage ſi l'on en attendoit d'autres, l'on la met, & dans la ſuite il faudra l'ôter.

Le Charpentier ayant beſoin de longues poutres & de grandes ſolives n'en a point trouvé que d'un bois ſuſpect, il n'heſite point à les mettre en œuvre, il en prévoit les inconveniens, mais l'on veut le Bâtiment dans un temps prefix, aller chercher des bois, les prendre ſur le pied pour les coupper, il faudroit ſuſpendre l'ouvrage; il a ce bois là ſous la main, le plaiſir de la joüiſſance touche, il employe tout ce qu'il a, & dans la ſuite il faut l'ôter, eſt-ce ſa faute ?

Le Menuiſier doit rendre ſes Ouvrages dans un mois, il n'a que dix hommes & il luy en faudroit vingt ; des dix il n'y en a que deux de bons Ouvriers, tous les ouvrages ſont cepen-

dant du même profil, faire-de profondes mortoises, y proportionner ses tenons, bien ajuster ses assemblages, il faudroit au moins deux mois, que fait-il, l'on luy tient l'épée dans les reins, il fait ce qu'il peut & il fait mal, il faudra tout racommoder.

Cependant pour prévenir toutes ces tromperies il faudroit avant de resoudre son Bâtiment avoir ses bois & ses pierres, il faudroit faire tout autant de marchez qu'il y a d'ouvrages differens, il faudroit sur chaque ouvrage en singulier, préciser & la matiere & la maniere de la mettre en œuvre, c'est une instruction aussi necessaire que celle des tromperies ; car que vous importera de connoître par où vous êtes trompé si vous ne sçavez le remede pour vous en garentir ? Afin que rien ne manque à vôtre instruction, je vas vous donner une legere idée de chaque marché qu'il faudra faire avec chacun des Ouvriers, il auroit été à souhaitter que M. Bullet, qui a bien voulu donner au public une instruction sur ces divers traitez des ouvrages, y eût ajoûté un état de chaque nature de marché ; des nottes de sa façon auroient merveilleusement aidé. Commençons par les excavations des terres.

D'ARCHITECTURE.

Les foüilles de terre se font à la toise cube, comme le terrain n'est pas toûjours d'une même planure, c'est-à-dire d'un même niveau, il faudra engager le Terrassier de laisser des butes de terre, que l'on appelle témoins, de six pieds en six pieds de distance, afin de regler le toisé surement.

Pour les marchez de la Maçonnerie, ils sont plus longs, & leurs clauses sont differentes. Il faut premierement regler la carriere dont l'on prendra la matiere, comme aux environs de Paris, il y a differentes sortes de pierre, celle du Faux-bourg saint Jacques, saint Marcel & Bagneux, celle du Faux-bourg saint Michel derriere les Chartreux, Vaugirard, celle de Challiot, de Passy, de saint Cloud, de Charenton, saint Mandé, Maisons, & saint Maur au dessus de Paris, la carriere proche Meaux, & au dessous celle de saint Leu; il est besoin de designer celle de ces carrieres où l'on prendra vos pierres & vôtre moëlon, quelles elles seront dans leur grandeur dans leur époisseur, dans leur largeur; Comme l'usage des Maçons de Paris est de faire trois classes des matieres, dont les moëlons & les libages composent la premiere, & sur la regle de celle-cy, qu'ils employent indifferem-

ment des moëlons & des libages de toutes les carrieres des environs de Paris, par la raison que ces matieres se mettent ou dans des fondations ou dans des murs que l'on recrépit, & qu'étans recouvertes ils passent tels qu'ils sont; vous vous étudierez à leur en définir la quantité qu'ils employeront & leur échantillon, la pierre d'Arceüil fait la seconde, & sur la regle de celle-cy ils ne mettent de cette pierre que dans tous les bas jusques à neuf & dix pieds du rez de chaussée, parce que selon l'opinion commune elle ne gelle point, vous ordonnerez aussi la hauteur à laquelle ils monteront vôtre Bâtiment avec cette pierre. La pierre de la carriere de saint Leu compose la troisiéme classe, & sur la regle de celle-cy ils ne la mettent qu'audessus de dix pieds du rez de chaussée, parce qu'elle est legere.

Pour la pierre de Challiot, de Passy, de Maisons, de Charenton, de saint Maur, ils en usent peu : Mais à vôtre égard ne vous assujetissant pas à leur fausse regle, servez-vous indistinctement de toutes sortes de pierres, car pour faire de bons ouvrages & à meilleur marché que l'on ne les fait, vous n'avez en méprisant le ridicule entêtement des Maçons qu'à vous servir des matieres de toutes

sortes de carrieres, soit de celle de Challiot, de Passy, de Vaugirard, d'Issy, soit de celle de Charenton, de saint Maur, de Mouceaux, l'exemple des maisons qui sont bâties à Challiot de la pierre de Challiot, à Passy de la pierre de Passy, à Charenton, saint Maur & Mouceaux, des pierres de Charenton, saint Maur & Mouceaux, est un argument fort décisif pour les pierres des carrieres qui sont dans ces lieux là; si pour n'avoir pas été bâties de pierres d'Arceüil, elles ont subsisté depuis tres long-temps, & avant même que l'on songeât aux pierres d'Arceüil, il s'ensuit que tout ce que les Maçons de Paris, nous chantent de la pierre d'Arceüil, est plûtôt la suite du préjugé que l'effet de la droite raison.

En effet la bonté de la pierre ne dépend pas absolument du lieu où elle croît, mais de la nature de ses sels, & des terres dont elle est formée; si elle a des qualitez differentes, cette difference luy vient ou de l'abondance ou de la disette des sels qui sont dans les terres où elles s'engendrent; car c'est là où gît tout le secret de la nature; & c'est là le grand principe sur lequel roule toute la connoissance des êtres inanimez & vegetaux; ce sont les sels qui animent & qui soûtiennent

ces vegetaux, sans eux il n'y a point de vie ny de confiſtance dans les mineraux, mais ces ſels ont differentes qualitez ſelon la difference des terres où ils ſe produiſent, & ces terres ſont differentes ſelon la conſtitution originaire que Dieu y a établie; certains ſels font des pierres d'une certaine dureté & d'une certaine hauteur & largeur; la pierre d'Arceüil il eſt vray eſt très bonne, mais malgré ſa bonté elle eſt ſujette comme les autres aux inconveniens de la gelée; auſſi peut-on dire avec confiance que la pierre d'Arceüil toute bonne qu'elle eſt, n'eſt pas la ſeule de ſa qualité, & elle l'eſt ſi peu que maintenant l'on n'en prend preſque plus dans les carrieres d'où l'on la tiroit, celle que l'on amene à Paris ſous le nom de pierre d'Arceüil eſt priſe à Bagneux, ainſi le public qui paye cette pierre ſur l'hipoteſe qu'elle eſt d'Arceüil, & qu'elle coute plus cher, eſt duppé & par le prix & par la qualité de la matiere; l'abondance ou la diſette des ſels, fait (comme je l'ay dit) la bonté ou le vice de la pierre. Outre cette diſette de ſels qui fait l'un de ſes deffauts, elle en a encore un, c'eſt celuy de l'humidité; plus une carriere eſt ſujette aux eauës, plus la pierre qui y croît eſt ſujette à la gelée; lorſque la pier-

re que l'on tire s'est abreuvée de cette humidité (prenez ce mot il a son sens) c'est cette humidité qui rend la pierre plus ou moins gelisse, ainsi la scituation de la carriere n'en détermine pas absolument la bonté ; c'est pourquoy toute pierre, même celle d'Arceüil gèle quand l'hiver la surprend avec de l'humidité, aussi c'est une erreur que de donner dans le préjugé du mot de pierre d'Arceüil, dés que les maisons bâties dans le Royaume & dans les Villages de Challiot, de Passy, de Vaugirard, d'Issy sont bâties de pierres qui n'ont point gélé & qui durent autant que celles bâties de pierre d'Arceüil ; il y a donc de la vision de se figurer qu'hors la pierre d'Arceüil, les Bâtimens ne valent rien.

Je soûtiens donc que toutes pierres, malgré la fausse opinion des Maçons, sont excellentes ; il n'y a que le préliminaire de leur employ qui en assure la durée ; par ce mot de préliminaire, j'entens l'entretemps qu'elles ont été tirées jusqu'à celuy auquel elles sont employées ; car une pierre pleine d'humidité fût-elle plus dure que le marbre, employée en cet état au mois d'Octobre, perira à la gélée qui surviendra l'hyver suivant, par la raison que si l'eau qui est dans une pierre se trouve glacée, le froid qui se répand

dans toute la masse de la pierre amortit tous ses sels, & comme ce sont eux qui lient les parties de terre, lesquelles forment le corps de la pierre, étant donc morts, ces terres ne sont plus liées & n'ont plus de consistance ; ainsi elles périssent, parce que comme il est du propre du froid de resserrer, il arrive que l'humidité qui y étoit resserrée aussi par le froid laisse vuides les endroits de la pierre où elle étoit répanduë & donne des entrées au froid pour resserrer en même temps les petites parties de terre, qui forment le corps de la pierre, aprés quoy ces parties déja mortes par l'émoussement des sels qui les lioient, se convertissent en poussiere & tombent d'elles mêmes quand la chaleur survenant vient à fondre cette gelée. Il est de fait que la pierre dans sa conformation naturelle avoit ses parties étendues, que la froideur survenant a resserrée quand elles les rencontre pleine d'eau ; c'est pourquoy celles des pierres que l'on tire des carrieres abreuvées d'eau, ne doivent être employées qu'aprés tout le temps qui est necessaire pour leur desseichement, & ce temps est plus ou moins long, à proportion de l'abondance de l'humide qui se trouve dans la pierre ; mais l'on peut abreger ce temps en élevant des pierres

de dessus terre, & mettant sous elles dans les quatre coins, des cailloux, afin que le vent passant de toutes parts, il en évapore l'humide; car laisser sur terre une pierre (comme il est ordinaire de les y laisser) c'est un des plus grands obstacles à leur desseichement & à la celerité de leur desseichement : comment prétend-on que l'humidité s'exhale, quand elle est entretenuë d'une autre humidité, telle qu'est celle de la terre? & comment peut-on se figurer que ces deux humiditez qui se combattent par un mouvement qui y est naturel & inévitable ne dérangent & n'alterent pas les parties de la pierre sur lesquelles ce mouvement porte toute son impression & son effet? que l'on m'indique un Docteur d'Architecture qui ait entré dans ces discussions, & qui ait jusques icy songé à tous les abus que l'inattention ou l'ignorance fomentent; c'est cependant de là que dépend toute l'intelligence de la durée d'un édifice ; l'on s'apperçoit donc qu'une pierre n'a plus d'humide, quand en retournant le dessous, dessus, l'on voit en grattant ce côté-cy, par la poudre qui en sort, une seicheresse entiere; alors elle est bonne à employer; cela étant il n'y a point de pierre que l'on ne puisse employer dans les bas, dés

que son humidité originaire en est évaporée, parce que ses sels n'ayant plus d'humide qui les détruise, la corroborent, & ils prennent par leur seicheresse toute la fermeté que la nature a eu intention de conferer à la pierre.

La carriere étant choisie, il faut distinguer par articles separez toutes les differentes sortes d'ouvrages, mettre à part ceux de grosse Maçonnerie, comme sont les gros murs, les faces, les escalliers ; distinguer ceux de legere Maçonnerie, comme les latis, les corniches, les plafonds, les languettes, & manteaux de cheminées, les aires des planchers, les sellemens des lambourdes, des gonds, des solives, des marches ; regler le prix & la maniere de toiser chacun de ces ouvrages ; par exemple, mettre à vingt francs la toise quarrée de la grosse Maçonnerie, dix francs la toise quarrée de gros murs de telle époisseur, dix-huit livres la toise quarrée de marches de pierre, quatre livres la toise quarrée des latis ayant au moins un pouce d'épois de pur plâtre, cinquante sols la toise courante des corniches de quelque profil qu'elles soient, trente sols la toise quarrée des aires de planchers ; en un mot distinguer les prix selon chaque ouvrage

D'ARCHITECTURE. 185

en singulier, mais toûjours stipuler la toise quarrée du plein seulement, en sorte que les vuides n'y soient point compris; & à l'égard de la legere Maçonnerie, comme maintenant beaucoup de Maîtres Maçons la soûmarchandent à des Compagnons, qui ne s'étudient qu'à se tirer d'affaire, faire soy-même ses marchez avec ces Compagnons, afin de gagner ce profit, qui est à l'égard de ces Maçons-là un titre de faire tromper le Bâtisseur; ce qu'en passant je puis vous dire, c'est que sur la toise que payent les Maîtres Maçons aux Compagnons ils tirent plus de cinquante ou soixante sols de profit.

Aprés avoir divisé chaque article & fixé le prix & la maniere du toisé, il faut déterminer la matiere, & l'arrengement de la matiere; par exemple, si c'est un mur de refand, expliquer quels moëlons, leur grandeur, leur largeur, comment travaillez, comment posez, comment liaisonnez, ce qu'il entrera de chaux dans le sable, & où le sable se prendra; parce que tout sable n'est pas bon; quel temps ce sable seichera avant de l'employer. Si ce sont des faces, des jambages ou des piédroits de portes, quelle pierre l'on mettra, d'où l'on la fera arriver; quelle en sera la largeur, la profondeur & la

Q

hauteur ; si ce sont des fondations, comment assises ? comment maçonnées ? si ce sont des plafonds, des latis, quel plâtre y sera mis, quelle épaisseur de plâtre sera posée à l'endroit le plus concave ? si ce sont des cloisonnages, comment remplies, comment enduittes ? si ce sont des cheminées, quelle épaisseur auront les languettes, quelle longueur & profondeur, quels ornemens l'on y mettra ; car c'est dans les corniches & dans tous les petits avant-corps que grossit le toisé ; ainsi il faut tout regler & avec beaucoup de netteté, pour éviter de l'équivoque (car les Ouvriers les aiment ;) Si ce sont des aires de planchers, quelle en sera la construction, si elle sera toute de pur plâtre ou de plâtre mêlé, de gravois rebattus, c'est une tres-grande différence, car l'ouvrage fait de pur plâtre sans gravois rebattus differe bien dans les prix & dans la durée.

Ne jamais écouter les avis d'un Maçon, qui dans le cours des ouvrages les sçait prodiguer pour se tailler de la besogne ; il faut dés l'entrée luy imposer silence.

Stipuler que si le cas arrivoit que l'on changeât, il sera fait un état préalable, de ce qui devoit être fait suivant le marché.

pour le defalquer ; cela est principalement necessaire dans les blocs, dans lesquels les Maçons trompeurs (car je n'adresse tout cecy qu'à ces gens là,) n'obmettent ny ruse ny artifice pour donner atteinte à leurs marchez, afin d'en venir à l'estimation qui est le salut de tous les Ouvriers, & leur derniere ressource.

Regler (comme j'ay dit,) la maniere du toisé sur le pied de ne toiser, pour quoy que ce soit les vuides, non plus que les Avant-corps & les Architectures ; afin qu'à défaut de cette reserve, les Maçons plus appliquez à leur profit, qu'ils ne sont aux vôtres, soient sobres & retenus ; & que si vous voulez dans la suite quelques moulures vous les leur ordonniez separément, & en fassiez un état & un marché particulier, afin qu'en toisant les moulures l'on ne les toise que sur leur longueur seulement sans aucun égard à la difference de leurs membres.

Quant à la Charpente, il faut préciser aussi le toisé de bout-avant, qui sera fait seulement sur la longueur effective des bois, il faut prescrire la quantité des bois qui entreront dans les combles, dans les planchers & dans les cloisons ; la distance qu'il y aura entre eux, (car c'est une chose affreuse, combien les Charpen-

tiers mettent des bois quand il le fournissent au cent, & combien ils le menagent, quand ils en ont fait un bloc) il faut encore fixer les grosseurs differentes des bois selon les endroits où l'on doit les mettre, & pour quoy que ce soit, il ne faut point de toisé aux Us & Coûtumes, ny de confiance aux humbles propos que sçavent tenir tous les Ouvriers avant d'avoir le pied à l'étrié, je n'en ay point trouvé qui avant l'ouvrage commencé, n'ait été mon tres-humble & tres-obéïssant serviteur, mais qui aprés l'ouvrage fait, n'ait été un tres-haut & tres-insolent menasseur.

Quant à la Couverture, l'on ne sçauroit y apporter trop de précaution, & jamais il ne faut permettre à ces honnêtes personnes de Couvreurs, d'en user selon leur conscience ; je suis bien marry d'avoir contre eux un tel préjugé, mais en verité, ils le confirment bien par les plaintes generales ausquelles ils donnent lieu. Afin donc de n'être pas reduit comme le reste des Bourgeois à en faire, prenez soin de faire ce marché-cy, à sçavoir que vôtre couverture, si c'est en tuille, sera toute de tuille de Bourgogne, que tout l'ouvrage sera toisé quarrément de bout-avant & sans que les plâtres, les solins,

les ruillées, les égoûts, & le reste soient séparément toisez ; que pour obvier à toutes difficultez il sera mis une ficelle d'un égoût à l'autre en traversant tout le toits, laquelle ficelle sera reportée d'un bout du faîtage à l'autre-bout, pour sur cette ficelle être formé le toisé de long & de large ; avec ce Marché, je défie vôtre Couvreur de mal faire, ny de vous obliger à avoir des Experts, & je le défie de vous mettre du neuf où il y avoit auparavant du vieux ; la toise vous coûtera en apparence plus chere, mais tout compté, vous éviterez les frais de la mesure. J'ajoûteray qu'il faut bien marquer dans vôtre Marché l'espece de la latte qui sera employée & la distance dont l'on l'espacera l'une de l'autre ; si c'est une ardoise, faire de même vôtre marché à la toise de bout-avant.

Pour les Menuisiers, les Paveurs, les Serruriers, les Carleurs, un marché précis de chaque ouvrage & une désignation expresse de la maniere en laquelle chacun sera fait, vous garentira de tout ; des profils arrêtez en Menuiserie ; des rampes & des serrures, approuvez sur des modeles ou des desseins pour les Serruriers; un devis pour le Paveur, par lequel il s'oblige de mettre le grand pavé de sept

à huit pouces en tout sens, & le petit de quatre à cinq aussi en tout sens sur un mortier, qui ne pourra être employé qu'il n'ait été approuvé.

Pour les Carleurs, qu'ils s'obligeront de ne poser leurs carreaux que sur du pur plâtre, & que leur carreau sera de terre d'Arceüil & pour derniere clause (qui est la plus seure,) c'est que nul ouvrage ne se fasse sans y avoir vraiment l'œil; sans cela vos clauses & rien, c'est tout de même. Je crois qu'avec cecy vous serez content, ainsi je finis, & suis, &c.

LETTRE.

Vous voulez bien que j'aye l'honneur de vous dire, que je ne sçay point vous rien cacher: vous avez pû le juger par tout ce que je vous ay envoyé de remarques; Vous me dites que dans tout ce que je vous ay écrit vous n'y trouvez pas des avis précis pour vous, & que vous desirez que je les particularise, je le veux bien.

La premiere chose que j'ay à vous dire c'est de vous bien camper.

L'emplacement d'une maison étant incontestablement l'objet le plus important des meditations d'un Architecte, l'on ne

peut y trop rêver ; tout ce qu'il y a eu d'habiles Architectes se sont fait leur étude principale de donner aux édifices, les expositions les plus heureuses ; l'agrément que le rayon du Soleil levant communique à un Bâtiment, leur inspira, qu'il n'y avoit de regle plus sûre pour embelir un édifice que de le presenter au Levant & à un peu du Midy ; Vitruve en a fait le premier des principes de l'Architecture & ses veritables disciples, marchans sur sa même route, ne se sont apliquez dans les desseins qu'ils ont inventé qu'à mesurer leur pensées sur cette regle.

D'un côté le bon sens les déterminant à ce choix, d'autre côté le secret plaisir que l'on sent, quand le Soleil vient reveiller la nature, confirmerent le sage préjugé de ne bâtir que selon l'heureux cours de cet Astre, ils avoient appris dans la nature, (& dans cette delicieuse étude de ce qui y naît,) que le rayon du Soleil vivifie tous les êtres; & qu'à proportion qu'il est pur, les êtres qui en sont touchez en sont plus sains, plus beaux, & plus durables, & qu'au contraire ceux de ces êtres, que cet Astre ne regarde pas ou qui ne reçoivent que des rayons échappez ou reverberez, sont tous disgraciez, hâ-

ves & défigurez ; en sorte qu'il semble que pour marquer davantage la répugnance qu'a eu la nature à les produire, elle leur en imprime le caractere dans les difformitez avec lesquelles elle les fait naître.

De ces considerations ces Architectes avoient appris, que le Soleil étoit dans la nature, l'être conservateur que Dieu a établi pour soûtenir les êtres inanimez, & que sans luy aucun d'eux ne peut subsister; & comme ces hommes là joignoient à la connoissance de la bonne Architecture une profondeur de connoissance en Medecine, en Philosophie, en Astrologie & en Perspective ils s'étoient établi pour tout Systême de leur Architecture (quand ils faisoient des maisons) de les rendre saines, & par rapport à cet objet d'en écarter tous les vents nuisibles ; de les rendre commodes, & par rapport à cet objet d'y rassembler tout ce qui peut on convenir ou contribuer à la commodité : de les rendre agreables, & par rapport à cet objet d'y assortir les ornemens qui convenablement y peuvent être assortis : que pourrois-je aprés les leçons qu'ils en ont fait vous dire de plus? vôtre Architecte n'a qu'à se modeler sur eux ; heureux s'il a assez de vûe pour, à leur imitation, ne vous rien laisser en

à

à desirer, ou à changer, ou à reprendre.

Je le repete encore, heureux vôtre Architecte, s'il en sçait assez pour se conduire sur ces originaux ; car aprés ce que vous avez pû entendre de l'exposition que je vous ay fait de quelques maisons mal campées, vous avez un merveilleux interêt de ne point prendre un faux emplacement ; sans même s'en fier aux preceptes des Maîtres de l'Art, il n'y a qu'à consulter la raison : quelles instructions ne vous donnera t'elle pas ? le Levant répand une lumiere vive & pure, la nuit qui la précede ayant abaissé tous les atomes, que l'agitation des hommes ambulans, avoit le jour precedent élevé dans l'air, & qui en étoit broüillé, cette même nuit, ayant par sa fraîcheur dissipé les mauvaises odeurs, quoyque peu sensibles, que les atomes agitez pendant le jour auroient répandu dans l'air, laisse au rayon du Soleil Levant une certaine serenité qui fait que sa lumiere est plus nette, plus éclatante & consequemment plus benigne : de là procede ce plaisir secret, qui pour les gens qui pensent, est un plaisir sensible, que leurs yeux apperçoivent dans la promenade du matin ; de là cette gayeté qui s'offre à la vûë, & dont elle est

R

saisie, quand elle se jette sur des Bâtimens que le Soleil Levant caresse ; à se representer seulement ces sentimens agreables, quelle resolution doit-on ne pas prendre pour tourner toute sa maison à cet orizon ? où l'air étant tout pur, la respiration ne peut être que toute pure ; de sorte que du côté même de la raison, sans le concours de l'autorité des grands Architectes & des Medecins, il n'y a que cet emplacement que l'on puisse raisonnablement choisir.

Pour vous le persuader par des évidences, refléchissez sur ce que je vous ay dit des maisons des Quais des Morfondus & des Théatins, sur les pierres de la Gallerie du Louvre, du côté de l'eau, & sur les maisons du Quay des Orfévres. Jugez delà, ce qu'un beau jour & ce qu'une heureuse exposition donne d'agrément ; & à même temps ce qu'une malheureuse exposition cause de mal ; si elle cause ce triste effet sur des pierres quel ne sera-t'il pas sur la santé des hommes qui habitent ces maisons ?

Je voudrois bien que ces Architectes qui ne songent jamais ny au Soleil ny à son different cours, ny aux differens vents, & qui seulement renfermez à entasser pierres sur pierres, bâtissent à toutes expo-

sitions, sans choix, & sans discernement des lieux qu'ils y placent, & tous les partisans du Nord vinsent me dire pourquoy le Quay des Théatins (aussi vaste qu'il est) n'a point au mois de Juin à dix heures du matin, un jour & une clarté égale à celle que l'on apperçoit du côté de la Gallerie du Louvre. Je voudrois que les deux Architectes qui viennent de bâtir, les deux maisons au Pré aux Clercs, dont je vous ay aussi parlé, étans autant maîtres qu'ils étoient de leur terrain me justifiassent, pourquoy contre les preceptes de la raison, ils les ont assises aussi mal, si ces deux maisons eussent été mieux ordonnées, elles auroient pû avoir & plus de grace & plus de beauté, comme je l'ay dit.

En effet quand vous observerez ce que le bon Soleil fait de bien où il éclaire librement, vous entrerez dans ce sentiment; car combien l'ombre altere-t'elle de la pureté de l'air qu'elle contraste? cause & l'ombre d'un côté & d'autre côté la reverberation du Soleil; plaquons un homme dans une court, où l'ombre du Bâtiment jette de la noirceur, & où à même temps la reverberation du rayon du Soleil jette une lueur; presentons luy dans le point milieu de l'ombre & de la re-

R ij

verberation un tableau ; & demandons-luy de nous dire s'il en apperçoit tous les traits fans aucun nuage, il vous dira qu'il luy faut chercher le jour. Quoy donc, fi la repercuffion de la reverberation fur l'ombre, & la reflexion de l'ombre fur la reverberation font à un homme placé entre les deux, un embarras, quel ne fera point celuy qu'il aura dans des Chambres où ces deux effets de la lumiere agiront ? & fi le Nord fait fur les maifons ces défordres, que ne fera pas un vent enfourné par l'effort de la bife, dans un efcallier differemment ouvert, quel ravage n'y fera-t'il pas? & jufques où n'étendra-t'il pas ce ravage, dans les lieux où cet efcallier conduira?

Les bons Architectes attentifs à ces chofes & plus remplis du defir de bâtir une maifon faine & commode que de la charger, comme Renardil fait toutes les fiennes, de Confoles, de Mafques, de Guirlandes & de toutes ces gentilleffes de Sculpture (ouvrages qui ne deviennent fages & prudens, que quand ils font mis par une neceffité de convenance) étudioient d'abord tout l'air, non feulement celuy qui de foy influëroit fur la maifon, mais encore celuy que les maifons voifines y feroient neceffairement influer.

Aprés cela vous concevrez qu'hors le Levant & le Midy, il n'y a point de vray bien pour les maisons, & par là vous reglerez l'emplacement de la vôtre : voilà où tous mes conseils se reduiront. Je suis, &c.

LETTRE.

CE que je vous ay écrit sur le sombre qui paroît dans les maisons des Quais des Théatins & des Morfondus m'avoit paru assez intelligible ; cependant vous me marquez dans vôtre Lettre que je vous ferai plaisir d'étendre un peu davantage la dissertation sur cette matiere, parce que, me marquez-vous par vôtre Lettre, vous avez été touché de la reflexion que j'ay faite sur l'exposition des Quais des Théatins & des Morfondus, opposée à celle de la Gallerie du Louvre ; c'est vrayment comme vous le dites, un argument à bout-portant, car en effet cela parle mieux que tout ce que je dirois : la veüe des objets dévoilant leurs taches & découvrant leur beauté, c'est plûtôt fait d'écouter ses yeux, que d'entendre un grand verbiage ; neanmoins vous me dites que quoy qu'en effet il soit évident

que l'expofition de ces Quais paroiffe differente de l'autre, toutesfois on ne laiffe pas de s'y bien porter & d'y vivre longt-temps ; car ajoûtez-vous, il eft de fait que rien ne pourrit au Nord, d'où, concluez-vous, il eft probable que l'air en eft pur, & confequemment qu'il eft indifferent où l'on loge ; je ne combats point le goût de ceux qui s'accommodent du Nord, dés qu'il leur eft falutaire, c'eft fageffe en eux de s'y plaire, cela me perfuaderoit que mon opinion eft fauffe fi je réfonnois fur la fanté apparente de ceux qui habitent ce Quay ; mais comme je raifonne fur la nature & fur ce que la plufpart des gens qui occupent ces maifons ont des logemens du côté du Midy où ils demeurent l'hyver, & que d'ailleurs ils s'agitrent & fe remûent, cela me confirme toûjours dans mon préjugé ; car felon ce que je vois & dans ces perfonnes là & dans toute la nature, il me paroît que les hommes y font des êtres qui ne fubfiftent point par eux-mêmes, & qui pour fubfifter ont chacun befoin d'air, de chaleur & d'aliment ; quand donc je confidere la maniere par laquelle l'univerfalité des êtres fe foûtient, par laquelle elle fe renouvelle & fe produit, je trouve que veritablement aucun être, ne naît en

Hyver ny au Nord; ainsi je ne puis dire que l'exposition du Nord soit salutaire, car constamment, un arbuste ~~ pas exposé au seul Nord, mais seulement à l'ombre d'un grand arbre, ne vient qu'en rechignant ; la moindre fleur ne naît qu'à demy, faute de Soleil, une simple feüille se recoquille & se desseiche au premier coup du vent du Nord ; je vois mon Chat & mon Chien courir au Soleil dés qu'il éclaire ma chambre ; je vois d'ailleurs les fruits, les bleds, les fleurs s'épanoüir gayement, se grossir & s'enfler largement, quand le Soleil les baise ? à cette veuë je me dis à moy-même que son rayon est donc le seul moyen par lequel tout subsiste & tout naît ; sur ce préjugé je conclus que le Nord n'est donc bon que pour seicher les chemins, & fournir de la glace pour boire frais en été, & conserver mes futailles, & sur cela je nie que jamais il puisse être bon à quelque temperamment que ce soit, même à un Lapon, s'il n'est né au milieu du froid ; car à son égard la nature mesurant le temperamment au climat où elle l'a produit, luy donne des qualitez assorties à ce climat, & si l'on voit sur le Quay des Théatins que l'on y vit long-temps, je suis persuadé que l'on n'y vivroit pas long-temps,

R iiij

si l'on ne s'y agitoit tous les jours, & si en s'y agitant l'on ne changeoit pas d'air.

Je sçay que des Fromages ne pourissent pas au Nord, & qu'au contraire ils y seichent ; je sçay que des Pommes, des Etoffes, du Bois, des Pierres s'y conservent, mais ces denrées & nos Poumons n'ont pas des simpathies sur lesquelles ce qui sera bon pour elles le sera aussi pour nous ; je sçay qu'au Nord les ameublemens ne s'y gâtent point, mais cela doit être ainsi ; parce que ces matieres ne devant point comme nous recevoir journellement une reproduction, il n'importe pas qu'elles soient mises à cet air là, où jamais il ne se fait de reproduction, au contraire elles y sont mieux, mais à nôtre égard nous trouvans obligez à un perpetuel renouvellement par la déperdition continuëment successive de nos esprits & de nos forces, c'est une erreur des plus grossieres de penser que nous puissions nous procurer ce renouvellement dans la respiration d'un air qui n'agit qu'en privant.

Je n'appelle de ce que je dis, qu'aux pierres des maisons des Quais des Morfondus & des Théatins ; qu'elles parlent, elles diront que l'humidité, les pluyes & les broüillards ayant incrusté dans leur

pores les parties subtiles de la poussiere, qui sans cesse voltige sur ces Quais, ayant causé leur noirceur, que comme le Soleil n'a pas à son lever une vivacité de chaleur qui puisse desseicher cette humidité avant qu'elle soit coagulée pour la faire ensuite ou évaporer ou la faire tomber en écailles, la fraîcheur du Nord les y a conduite ; ces pierres me diront qu'à respirer continûment un pareil air, mes poumons se boucheront, que sa froideur resserrera ma respiration & qu'elle l'interrompra, qu'alors tous mes esprits attaquez & repoussez au dedans de mon corps par l'effet du froid, se réüniront dans mon cœur, & qu'en cet état toutes mes extrémitez n'étant plus animées, je me trouverai comme perclus, au lieu que si je respire un air chaud, mes esprits entretenus dans leurs mouvemens, mes poumons dans la liberté & dans l'aisance de leur respiration, je boiray, je mangeray & je seray toûjours gay. Je vis ces jours passez un échantillon de ce que je dis, j'étois chez Platilade (vous sçavez où est son Bureau,) comme je luy parlois, je le vis cinq ou six fois se mettre la main sur les reins; cette action qui me parut inquiete, me fit juger qu'il sentoit quelque chose; je le luy dis, il me ré-

pondit qu'en effet il avoit une douleur de reins qui le prenoit par secousse; je luy demanday s'il y avoit long-temps qu'il la sentoit ? il me dit que non, je demanday encore combien il y avoit de temps qu'il avoit mis son Bureau où il est ? il me repartit qu'il y avoit six mois : enfin je luy demanday si avant que son Bureau fût où il est, il sentoit cette douleur ? il me repliqua que non ; sur tout cela je luy dis : Ne voyez-vous pas, Monsieur, que la fenêtre proche de laquelle est vôtre Bureau, est toute tournée au Nord ; que le vent du Nord passant sur vos épaulles & sur vos reins a attaqué la partie de vôtre corps qu'il a trouvée la moins défenduë, que comme vous mettez sur vos épaulles un petit Manteau qui ne va qu'à vôtre ceinture, vos reins (en vous baissant pour écrire) sont presque à découvert ? le vent arrêtant les esprits, les a fixé là, en bouchant les pores de vôtre peau, ce qui fait que vous y sentez, luy dis-je, de petites pointes qui vous piquent, ce sont des serosirez que l'air froid a glacé là, lesquelles semblables à de l'eau glacée que l'on écraseroit, ont un million de petites pointes ; ôtez (luy ajoûtay-je) vôtre Bureau, bouchez entierement vôtre fenêtre, faite-en une ailleurs, chauffez

vous les reins & faites fondre ces fero-
fitez, vous ferez gueri, il l'a fait & il
m'a remercié.

Si beaucoup de ceux qui à Paris se di-
sent Architectes n'étoient pas originai-
rement des Margajats de l'espece de ces
hommes dont je vous ay parlé dans ma
premiere Lettre, qui n'ont jamais pensé
que le Soleil fût necessaire, l'on ne ver-
roit pas des maisons ny d'autres Bâtimens
aussi ridicules que l'on en voit; comme
ces drôles-cy ne sont chez eux que pour
y dormir, ils ne connoissent point le
Nord, c'est pourquoy pourveu qu'ils met-
tent des pierres les unes sur les autres, ils
s'applaudissent de leur œuvre & s'embar-
rassent peu, qu'un honnête homme de-
vienne paralitique ou podagre.

LETTRE.

Encore sur l'Emplacement.

CE sera vrayment un traité de l'air
que je vous feray, si je vous écris
ce que vous me demandez; cet Element
ne m'est pas bien connu, quoyque ses
effets me soient sensibles : Les Philoso-
phes ne me l'ont pas encore fait com-

prendre, ainsi excusez-moy si je ne vous contente pas sur le desir que vous avez d'en pénetrer la nature. Ce que j'en sçay, c'est que quand il est serain; je sens en moy une legereté, & quand il est trouble, je sens une pesanteur: dans les jours de sa sereniré, j'agis avec facilité, le travail m'est aisé, les pensées me viennent en affluence jusqu'à s'embarrasser; dans les jours de trouble, je ne puis agir; si j'agis c'est à regret, & avec repugnance, toute la nature est à mon égard dans l'assoupissement, les pensées sont tumultuaires, en un mot il m'en coûte des efforts pour faire la centiéme partie de ce que je fais facilement dans les beaux jours. Quelle raison, pour une telle difference? je n'en peux concevoir une autre, sinon que dans les jours de trouble, l'air étant mêlé & surchargé, il bouche les pores de mon corps par lesquels doivent necessairement s'évaporer les esprits inutils & étrangers à ma subsistance, & qu'alors ces esprits qui par leur nature doivent sortir, pour qu'il y ait en moy une heureuse harmonie, forcez d'y rester, attaquent & se mêlent avec les veritables esprits qui doivent uniquement me soûtenir, & par leur mélange, ils désordonnent toute l'œconomie où je devrois être; qu'ainsi mes veritables esprits s'en

trouvans accablez, ils n'ont plus leur action naturelle & conſequemment, ils n'animent plus toutes les facultez qui me font operer ; au lieu que dans les jours gais ces eſprits inutils ſortant de moy, comme ſortent d'un pot qui boüilles excremens de la matiere que l'on chauffe, ne troublent & n'embaraſſent point les autres dans leur mouvement. Voilà tout ce que ſur cela je ſçay.

Si les veritables eſprits doivent m'animer, lorſqu'ils agiſſent tous de concerts pour produire leur action uniforme, il eſt tres-ſeur que ceux qui ſont inutils & même ſuperflus à cette animation, n'ayant pas leur cours naturel ne produiſent neceſſairement en moy que du mal ; il eſt auſſi tres-ſeur que quand mes veritables eſprits ſelon le plus ou le moins d'air pur, qui les réveillant ſont animez, ils me raniment ; auſſi ay-je mille fois éprouvé, que les jours où le temps eſt ſombre & bas, je mangeois moins que les jours où le temps eſt clair ; de cette obſervation j'ay compris la raiſon qu'a eu Vitruve, de ſoûtenir qu'une maiſon placée au Levant étoit cent fois plus ſaine qu'une autre placée à tout autre orizon.

Parce qu'en effet à parcourir l'état où l'air eſt au lever du Soleil & l'état où il eſt

à son coucher, il n'est point d'homme intelligent & censé, bien & duëment constitué, c'est-à-dire qui ait de ces heureux temperamens, lequel puisse conserver toûjours une bonne santé, qui ne s'apperçoive de cette difference ; car que l'on observe l'état de l'air dans les vingt-quatre heures qui composent le jour (je prens un beau jour du mois de Janvier ou un beau jour de Juin) l'on découvrira cette difference ; ayez une chambre percée par quatre croisées ; bouchez bien dans la matinée les côtez du Midy, du Couchant & du Nord, mettez sur un chevalet qui tourne sur un pivot, un tableau au point milieu de cette chambre, considerez-le à huit heures du matin, puis fermez la fenêtre du côté du Levant, ouvrez celle du côté du Midy, tournez y vôtre tableau, regardez-le, faites de même à chaque orizon, vous vous appercevrez que le jour du Levant vous le rendra plus net que celuy du Midy ; tournez-vous du côté du Midy vous reconnoîtrez qu'à ce jour-là, il y aura une grande lueur sur vôtre tableau qui vous en découvrira les plus petits traits, & vous trouverez vôtre tableau plus clair, presentez-le au Couchant, en fermant toutes les autres fenêtres, il vous paroîtra broüillé & vous se-

rez obligé de le regarder de plus prés ; mettez-le au Nord en bouchant les autres fenêtres il vous y paroîtra un jour brun : changez d'experience, voyez ce tableau à huit heures du matin au Levant, ramenez-le dans l'instant tantôt du côté du Midy, puis du côté du Couchant, puis du Nord, aprés avoir fermé successivement chaque fenêtre par laquelle entre le jour, vous appercevrez des differences ou dans vôtre veuë, laquelle sera obligée ou de s'approcher ou de s'éloigner, ou dans le tableau lequel vous paroîtra different ; je ne dis pas pourtant que cela fera une difference assez grande ou dans le coloris ou dans la perspective pour que le tableau déchoye de sa beauté, je ne vous dis pas aussi que tous les hommes s'en appercevront, ces délicatesses ne sont connuës que des gens qui ont l'œil & l'entendement plus perçant que d'autres ; mais cela justifiera que dés qu'il y a dans le jour ces differences, il est important de s'assurer des heures de ce jour où l'on a le plaisir de le sentir plus beau, & d'y exposer ses appartemens ; Voilà tout ce que je pense sur l'air & sur l'exposition que je vous conseille de donner à vôtre maison. Aprés quoy je vous assure que je suis, &c.

DES FONDATIONS.

A Considerer ce que sont des Fondations, je ne suis pas de l'avis de vôtre Architecte, la profondeur dont il les propose, ne me paroît pas judicieuse. Les Maçons qui travaillent en bloc ne les feroient pas telles, il n'y a que ceux qui travaillent à la toise qui vous crient qu'elles ne sçauroient être trop profondes, cela fait le combat continuel qu'il faut avoir contre eux, bâtissez en bloc, le devis sera leger, bâtissez à la toise, le devis sera grossier & materiel ; à l'égard du premier l'on vous dira que l'ouvrage en sera plus égayé ; à l'égard du second, qu'il sera plus solide, mais à vôtre égard donnez seulement dans le vray. Faut-il des Fondations profondes, suffit-il qu'elles soient convenables ? c'est ce que je vas vous détailler.

Les Fondations sont les jambes d'un Bâtiment. Une table quarrée posée sur ses quatre pieds portera tout ce que l'on y mettra, pourveu que les quatre pieds soient à plomb & que la table soit de niveau ; un pont qui est un passage n'est pas ébranlé par l'agitation des Carosses,

ny

ny entraîné par les bateaux que l'on y attache, cependant quelles en sont ses Fondations & quelles sont celles de Nôtre-Dame de Paris? ce superbe édifice est bâti comme les ponts, sur des pilotis, les vents y soufflent depuis cinq cens ans, les eauës l'ont baigné, & toutefois rien ne l'a abattu; concluez de là quelle profondeur il faut à vos Fondations dés que des ouvrages de cette grandeur n'en ont point, car ce n'est pas en avoir que d'en avoir de cette espece, puisque des Fondations sur des plates formes ne sont point profondes. Bien des gens s'imaginent qu'un ouvrage fait de pilotis est l'ouvrage le plus solide du monde; l'on est dans de grandes erreurs à cet égard, car les pilotis ne sont mis que pour assurer le terrain: dés donc que l'on trouve en bâtissant un édifice un terrain assuré, les grandes Fondations y deviennent inutiles.

En verité, il y a beaucoup de préjugé dans les opinions. Un Maçon qui en servant de Manœuvre fait des tranchées dans les terres, croit que le Bâtiment tombera, s'il n'est bien avant dans terre: sur ce premier travail qu'il a fait, fondant tout le jugement qu'il porte, il dit à un Bourgeois ignorant, que si les Fondations ne sont creuses, adieu tout l'édifice; &

S

le Bourgeois qui suppose dans le Maçon un discernement entier & parfait, l'en croit à son mot; je ris de ces inepties, quand je regarde que toute la racine d'un Orme de deux cens ans, entre à peine de quatre pieds dans terre, & je dis quelle ignorance de ne pas concevoir, que ce n'est pas par le grand approfondissement des murs que le Bâtiment perit, mais par leur seule mal façon.

En effet à argumenter des Fondations des ponts, en ont-elles que l'on puisse ainsi appeller? Les premieres assises que l'on met sur les plates formes tiennent-elles à leurs plates formes? & sont-elles beaucoup au dessous du lit de la riviere? dés-là donc qu'un tel ouvrage qui n'emprunte sa durée, ou que de son propre poids, ou que parce qu'il est contretenu & arbouté par ses deux culées, dare des mille ans; quoy, une maison qui a ses quatre faces & qui n'est point ébranlée, & parce que son propre poids la défend & qui a son cube, peut-elle tomber? quelle extravagance!

Non, vôtre Architecte en cecy ne raisonne point; s'il avoit des regles aussi seures, & un jugement aussi solide que M. Bullet il vous parleroit autrement; faites faire vos quatre gros murs & tous les murs de refand d'une bonne matiere; fai-

tes qu'en aucun il n'y ait point de vuide ; faites que vos pierres & vos moëlons soient assis comme des dez ou de la brique ; qu'ils ne soient pas mal façonnez, comme font tous les Limosins ; mettez les premieres assises de vos quatre murs & de ceux de refand sur un même niveau ; mettez sous elles des plattes formes de trois pouces d'époisseur, ramenez vos quatre murs à fruit égal en dedans, ne donnez si vous voulez que deux pieds de Fondation au dessous du rez de chaussée de vos caves, & ne craignez rien ; vôtre maison ne branlera jamais.

Voulez-vous sçavoir ce qui les fait baisser ou crouler, c'est que l'on ne bâtit les murs que piece à piece, avec des moëlons qui n'en font point l'époisseur ; l'on ne fait point toutes les tranchées à la fois, ny tous les murs en même temps ; il arrive donc qu'un mur icy a moins de profondeur, & là, qu'il en a plus ; que celuy-cy est affermy, parce qu'il a été fait le premier & celuy-là ne l'est pas, parce qu'il est fait le dernier ; quand donc l'on a chargé ensemble tous ces murs, le fardeau étant inégalement suporté, parce que les murs n'ont pas un soûtien uniforme, oblige la partie la plus foible à se courber ou à se baisser ; & il arrive

encore que le travail & la matiere de l'un, valant souvent mieux que le travail & la matiere de l'autre, la plus mauvaise matiere se détruit; ainsi ce que l'on impute au défaut des Fondations, procede du vice de l'ouvrage: en l'un & l'autre cas, c'est une ignorance dans l'Architecte de ne pas s'assurer de son terrain, & de n'en pas consolider la nature. J'ay veu dans differentes Eglises des colonnes de quinze pouces de diametre qui depuis mille ans portent des Arcades de cinq toises de large & de six toises de haut, sous lesquelles il n'y avoit qu'un pied & demy de Fondation; quand j'ay dans ma memoire raporté le diametre de ces colonnes avec les pilliers de saint Eustache: Oh! bon Dieu, ay-je dit, quelle espece d'Architecte que le bâtisseur de cette Eglise? quoy tant d'hommes qui sont à Paris, ont-ils pû ne pas s'élever contre une telle grossiereté; fiez-vous-en à moy la raison vous persuadera que le corps d'un Bâtiment bien ouvragé n'agit jamais perpendiculairement, que quand toutes ses parties sont à plomb & qu'elles sont toutes d'une juste solidité, & qu'elles se contretiennent des quatre côtez, il n'est jamais possible ny qu'il baisse par le défaut de sa profondeur, ny qu'il creve par l'ef-

fet de son poids, il n'y a que le vuide, ou sa propre construction, ou des pluyes qui puissent l'endommager ; ou de l'eau qui venant noyer les fondemens, pourroit y nuire ; mais ce sera un vice du hazard, que l'on reparera dés l'instant ; dites donc à vôtre Architecte d'étudier la science du cube, du niveau, & de l'aplomb, & quand il s'y sera rendu habile, il ne vous proposera plus d'enfoncer vos fondemens plus bas que de deux pieds au dessous du niveau de vos caves, pourveu que le terrain y soit stable & solide, & s'il ne l'est pas, mettez-y des plates forment, le mur sera sûr.

Vous en devinez la raison, c'est que tous vos murs portant sur ces plates formes, il faudroit qu'ils enfonçassent la masse de la terre pour baisser ; ce qui ne se peut, quand bien même le terrain seroit mouvant. Ce qui engage les Maçons à repeter sans cesse ces mauvais avis, c'est qu'étant garans de leurs ouvrages, & n'étans pas tous aussi fidels qu'ils devroient l'être, ils prévoyent que leur ouvrage aura peine à atteindre le terme de leur garantie : s'ils bâtissoient bien ils ne craindroient ny tassement ny baissement, ils veulent toûjours que l'on impute leurs tromperies à la qualité du terrain ; ou bien

pour avoir un prétexte de faire beaucoup d'ouvrages, ils demandent de grandes Fondations, afin de gagner autant dans l'enlevement des terres que dans les ouvrages qu'ils ont envie de faire, sur tout dans ces Fondations où l'on met ce que l'on veut de mauvais, persuadez qu'ils font que l'on n'ira pas reconnoître leurs tromperies, quand une fois ils auront reporté des terres tout autour de cette sorte d'ouvrage.

DES CHEMINE'ES.

JE voudrois bien que celuy qui condamne les Cheminées nouvelles que j'ay imaginé voulût me dire les défauts qu'il y a veu ; & qu'en même temps il m'en accusât les inconveniens ; car de dire qu'elles ne peuvent jamais réüssir, un tel discours est trop vague pour être raisonnable. En fait d'ouvrages il n'est pas permis d'y supposer des vices, il faut les verifier ; si cet homme n'est pas plus habile, ma nouvelle invention craindra peu sa censure ; quoy que le plaisir des grandes glaces ait maintenant fait un nouveau goût pour les cheminées, je ne le regarde pas comme un tyran qui gêne la raison ;

D'ARCHITECTURE. 215
& qui se l'asservisse ? fera-t'on ceder tout le plaisir de se chauffer commodement & sans fumée, au plaisir de se mirer : je doute que quand je vous auray rendu compte de mes nouvelles Cheminées, & des raisons que j'ay éu de les inventer, vous suiviez la mode, & que vous fassiez mettre les vôtres selon l'usage ordinaire dans les Chambres où vous coucherez l'hyver dans les enfilades des portes ; mes Cheminées sont placées à côté & derriere les portes par lesquelles l'on entre d'abord dans les appartemens, elles ne sont plus en vûë des portes, c'est-à-dire qu'en entrant, l'on ne les voit point devant soy : le foyer est à l'ordinaire ; il y a des chambranles & des tablettes ; le manteau va en diminuant en maniere de pyramide jusqu'à sept pieds & demy de haut, aprés quoy le tuyau n'a plus qu'un pied d'ouverture reduit à huit pouces sous le larmier ; il y a une poulie au haut du tuyau, où pend une chaîne de fer, à laquelle est attaché un crochet, qui par le moyen d'un petit contre-poids, décend en bas ; à ce crochet l'on accroche une grosse boulle à joüer aux quilles où l'on a fiché de longs poils de Sanglier, cela va comme un sceau que l'on monte & que l'on décend dans un puits ; l'on

mene cette boulle dans le tuyau, & par les poils qu'elle a, elle nettoye la petite suye; comme tous les jours l'on monte une fois cette boulle, le tuyau est toûjours net, parce que la fumée ne faisant la suye que par son grand amas, dés que chaque jour l'on passe cette boulle, il n'y reste jamais de suye, ainsi la fumée y coule sans arrêt, & elle n'y forme point de corps.

Ce diametre est ainsi reglé, parce qu'à mesure que la fumée s'éloigne du bois, perdant de son époisseur, elle se rarefie; en cet état devenuë plus legere, elle est poussée plus aisément par le feu, si bien que n'ayant besoin que d'un canal par lequel elle s'échappe, il est certain qu'elle y coule plus librement qu'elle n'y couleroit s'il y avoit un autre air qui la pressât.

Je les ay ainsi placé à côté des portes d'entrée pour n'y pas sentir un froid qui survient toûjours à ceux qui se chauffent aux cheminées placées à l'enfilade des portes, mon ouvrage m'a réüssi; il n'est question que de vous convaincre de son utilité. Il y a long temps que j'entens presque tous les honnêtes gens se plaindre de souffrir & un froid mortel sur le dos & les reins quand ils se chauffent, & une

incommodité

incommodité d'une fumée qui les defole, je me suis trouvé dans le même cas; comme en demeurant dans des maisons à loüage, je ne songeois pas à abatre les Cheminées, je vivois comme les autres avec cette double incommodité, mais ayant enfin une maison où je suis le maître, je me suis mis en tête, l'hiver dernier de n'y être plus incommodé; je rêvay que les Cheminées étant imaginées pour se chauffer, il y avoit du ridicule d'y souffrir du froid par les épaules en se rotissant le nez, & qu'aprés avoir pendant le jour allumé un grand feu pour échauffer ma Chambre, je sentisse la nuit un grand froid, de l'air qui rentroit dans ma Chambre par la Cheminée; je consideray que les Cheminées n'étant donc faites que pour s'y chauffer, & leur tuyau n'étant fait que pour évaporer la fumée qui sort du bois, il étoit encore ridicule de faire des tuyaux, qui par leur largeur bien loin de concourir à l'évasion de cette fumée, concouroient à la faire entrer dans les Chambres, soit lors que le Soleil y étendoit l'air qui y étoit, soit lorsque les pluyes ou les temps bas chargeant la masse de l'air de leur humidité, remplissoient le volume de l'air répandu dans les tuyaux, d'une humidité à travers la-

T

quelle la fumée n'avoit plus d'issuë. Sur ces deux reflexions je resolus de me garentir de l'un & de me sauver de l'autre; pour y parvenir, je dis: Les Cheminées sont faites pour se chauffer? c'en est la fin, les tuyaux sont faits pour faire évader la fumée? c'en est l'objet: Pour se chauffer il ne faut rien mettre qui empêche l'action du feu & qui inquiette celuy qui se chauffe, parce que ce n'est pas se chauffer que d'avoir toûjours un froid mortel sur les épaules, aux reins, & aux jambes, & aux talons, car l'utilité que l'on reçoit du feu se trouvant détruite par l'incommodité du vent; & malgré les portieres & les paravents cette incommodité regnant toûjours, il ne convient point à un honnête homme de ne point remedier à ce mal; je songeay que les Cheminées qui sont en entrant dans les Chambres à côté des portes d'entrée ne causoient point autant de froid, je m'en étois plusieurs fois apperçeu, mais pour m'en convaincre, je fis une experience. J'ay dans ma maison des Chambres où les Cheminées sont differemment placées, les unes sont dans les enfilades des portes, les autres à côté des portes, je mis à celles opposées aux portes de petites bougies en ligne droite depuis la porte

jusqu'à la Cheminée, j'allumay du feu avec du bois tres sec; je me plaçay dans mon fauteüil, tantôt au milieu, tantôt à un côté, tantôt à l'autre côté de ma Cheminée, j'allumay mes petites bougies, je sentis differens vents sur les épaules & sur les flancs, & je vis la flâme de toutes mes bougies s'agiter tres fort; je retournay aux autres Cheminées placées derriere mes portes, je mis égale portion de bois, & pour l'avoir égale j'avois fait pezer & couper le même bois; j'avois même mesuré l'étenduë de mes Chambres, afin de sçavoir le volume differend de l'air qui les remplit, & de proportionner selon cette difference de volume, la quantité juste du bois; je mis mes bougies en ligne circulaire depuis la porte jusqu'au point milieu de la Cheminée, je les allumay aussi bien que mon feu & je me plaçay dans mon fauteüil, comme à l'autre Cheminée, changeant tantôt de place pour observer les differens effets du vent; j'observay que mes bougies ne vacilloient point, & je ne sentis pas de vent sur mes épaules; sur cette experience je conclus que l'opposition des Cheminées aux portes forçoit l'air à y entrer plus directement, & qu'en entrant dans les Chambres où elles sont placées derriere

les portes, ce même vent n'y entrant que circulairement, il se répandoit dans toute la Chambre, & par là qu'il n'agissoit pas directement sur les gens qui se chauffent, qu'ainsi pour la commodité & pour la santé, cet emplacement étoit préférable à l'autre.

Depuis que je les ay ainsi placées je n'ay point encore senti de froid pendant la nuit, parce que dans les côtez du manteau, j'y ay mis deux petites trappes de tôle qui se ferment toutes les nuits.

Voila l'effet de cet emplacement; voicy celuy de mes petits tuyaux: comme la fumée qui sort du bois se rarefie à mesure qu'elle s'éloigne du bois, j'ay crû qu'il n'étoit pas besoin d'un grand tuyau pour la faire passer ; j'ay fait attention sur les tuyaux des fours des Potiers de terre, par lesquels il passe & plus de fumée, & une plus épaisse fumée, & que plus elle y étoit serrée, moins elle revenoit dans les lieux où sont les fours ; raisonnant donc & sur la petitesse de son volume, quand elle s'évapore, & sur le pressement de l'air & sur la dilatation de ce même air, quand le Soleil entre dans les Cheminées, je conçus qu'un médiocre conduit suffiroit pour tous les feux que je pourrois faire, que d'un côté j'y

ferois plus facilement filer la fumée, & que d'autre côté ces tuyaux occuperoient moins de place dans mes Chambres ; je les ay donc fait faire de cette façon, j'ay réüssi ; quelque feu que je fasse dans quelque temps que je le fasse, ces Cheminées ne fument point, ainsi malgré le doute & l'incredulité de l'homme qui vous a parlé, j'ay eu le plaisir du succez : il dépendra de vous de suivre mon exemple, & de vous mocquer d'un usage dont un homme raisonnable ne doit être idolâtre qu'autant que la raison & l'utilité le rendent immuable. Je suis, &c.

LETTRE.

VOus me marquez dans la réponse que vous avez faite à ma Lettre sur l'emplacement des Cheminées dans les Chambres d'hyver, que vous voudriez bien sçavoir par des raisons palpables, pourquoy des Cheminées placées à l'opposite des portes, sont plus exposées au froid exterieur que celles qui sont à côté de ces portes ; & pourquoy contre l'experience de tous les temps, de petits tuyaux valent mieux que des larges. Vous me dites que les Cheminées faisant main-

tenant une des parties la plus parante, je ne perſuaderay à perſonne la neceſſité de les placer derriere les portes, & encore moins de petits tuyaux qui ne permettront plus de grandes glaces; je répondray d'abord à vôtre objection, & je vous diray que je n'ay point imaginé mes Cheminées pour ſervir de loy aux autres Cheminées; je les ay inventé pour moy, ainſi je n'ay point d'inquietude que le public s'y conforme; quant à la raiſon de leur utilité, je veux bien vous la démontrer.

Vous ſçavez que le feu que l'on ſe propoſe de faire pour ſe chauffer tend uniquement à conſerver à l'homme un fond de chaleur, ſans lequel l'on tombe dans l'inaction & dans beaucoup de maladies; ainſi par le moyen du feu nous cherchons à nous garentir des engourdiſſemens que le froid cauſe; nous cherchons à entretenir dans tout nôtre corps, le cours & le mouvement des eſprits, lequel ſeul fait l'harmonie du corps humain & qui luy conſerve ſa ſanté; par rapport à cette fin, l'on met des paravents & des portes, l'on bouche les ouvertures des portes & des fenêtres par leſquelles le vent ou l'air exterieur des Chambres pourroit venir inquieter l'échauffement que

l'on cherche à se procurer ; l'objet que l'on a donc, quand on veut se chauffer, c'est de prévenir ou de se rétablir contre des attaques que le froid a causé, c'est-à-dire de se redonner une aisance & une liberté d'agir que le froid avoit fixé & qu'il avoit interdit.

Il est constant que cette fin n'est point remplie, quand en se presentant devant le feu, l'on se rotit le nez, & que l'on se morfond les épaulles, & bien loin de se procurer un bien, l'on se procure un tres grand mal par l'effet des serositez qui étant aux épaules & aux reins se trouvent glacées & figées par le froid & le vent, lequel arrête le cours & le mouvement des esprits ; il est encore constant que si dans le moment que l'on sent en soy & ce chaud par le devant & ce froid par le derriere, l'on ne s'agite pour faire circuler sur le derriere du corps la chaleur que l'on a pris au devant du corps, l'on en est sans doute incommodé ; il est encore certain que ce n'est pas se chauffer que de se sentir empoisonné par une fumée qui vient ou par bouffée quand il s'éleve de grands vents, ou par le poids de l'air exterieur du tuyau qui se rabat dans les Chambres, & que pour s'en debarasser, l'on est forcé d'ouvrir portes & fe-

nêtres. Puis donc que toute la fin de se chauffer, consiste à se chauffer, j'ay jugé que rien n'étoit plus aisé que de se chauffer vrayement & effectivement, & que ce seroit se chauffer effectivement, quand l'on n'auroit jamais de froid sur les reins ny sur les épaules, ny de fumée : Pour trouver ce secret, j'ay examiné quel est le feu qui chauffe dans les Cheminées, quelle est la flâme qui sort de ce feu, quelle en est la fumée ; & pourquoy, quand on fait grand feu, l'air exterieur des chambres y entre plus violemment par les portes & par les fenêtres ; quelle action ce feu fait, sur cet air exterieur, pour le susciter, & ce que cet air contribuë au feu ? Pourquoy cet air en venant rapidement se ruer sur ce feu, fait sur les personnes qui s'y chauffent, les effets qu'il y fait, j'ay examiné quelle est la flâme, quelle peut être sa matiere ; d'où luy vient l'agitation qu'elle a toûjours ; ce qu'elle devient quand elle a perdu sa qualité de flâme, pourquoy à mesure qu'elle s'éloigne du bois, d'où elle sort, elle perd partie de son activité ? Pourquoy à une certaine distance de ce bois, elle n'a point aucune activité, & pourquoy en perdant entierement toute son activité, elle devient ce que l'on appelle fumée, c'est-à-

dire ce corps d'air épois qui s'évanoüit? Pourquoy cette fumée qui en commençant d'être fumée, conservoit encore un reste de chaleur humide n'est plus chaude à cette distance? Quelle peut être le corps de cette fumée, son étenduë & sa force? D'où vient qu'elle se rabat dans les chambres? Qu'est-ce qui la peut rabattre?

Pour faire cet examen avec methode, je me suis fait à mon égard des principes, mais je ne les propose pas pour infaillibles, parce que ce n'est pas à moy à m'ériger en chef de parti, il faut ou autant d'habilité que Cornilon, ou autant d'effronterie que Tiralus; d'ailleurs je ne m'avise de faire des principes que pour moy seul, pourvû que j'en tire de bonnes consequences, je ne m'embarasse pas si aux yeux des autres, ces principes seront ce qu'ils sont aux miens.

Je me suis figuré que ce que communément l'on appelle feu, n'étoit qu'une chaleur que le Soleil avoit déposé dans le bois, laquelle s'exhalle dés que l'on luy donne le moyen de s'exhaller; je me suis aussi figuré que ce qu'à l'égard du feu l'on appelle air, n'étoit qu'une humidité répanduë dans la masse du vray air, laquelle étant excitée par l'humidité enflâmée dans le bois, venoit necessaire-

ment se joindre à elle, & que c'étoit ce qui formoit ce vent qui entre dans les chambres. J'ay donc compris qu'à bien considerer ce qui se passe quand l'on se chauffe, il étoit évident que ce n'étoit que le besoin qu'a la flâme de se nourrir d'une autre humidité, lequel formoit ce principe, qui tantôt force la fumée à s'évaporer & tantôt à rentrer dans les chambres, qu'en un mot, tout le secret consistoit à faire un feu, ou qui n'eût pas besoin d'aucune humidité étrangere pour se nourrir, ou qui se nourrissant de cette humidité se l'attirât à luy, sans forcer l'air superieur au tuyau de rentrer dans la chambre.

Pour juger si je pensois juste, je me suis mis en tête de décendre dans le travail que la nature fait dans la production des êtres combustibles : car quand l'on veut connoître à fond les choses, il ne faut pas épargner sa peine ; aller en étourdy, avancer une opinion pour ne la pouvoir soûtenir que par impudence ou sur des Sophismes, à la maniere de certains Philosophes, cela n'est pas de mon goût ; je veux que la verité soit verité, sans prétendre la rendre verité par un fatras de raisonnemens souvent plus captieux que solides. Tel étant mon esprit, j'ay donc regardé comment naissent les êtres

combuſtibles, comment en naiſſant ils ſe forment, comment étans formez, ils ſubſiſtent, comment en ſubſiſtant, ils croiſſent, comment étans creus ils periſſent, & enfin aprés avoir parcouru ces divers états de chaque être, j'ay enfin trouvé que ce que je penſe du feu, eſt aſſez vray ſemblable ; car voyez comment j'ay conſideré les choſes, je vas vous les repreſenter de même que je me les ſuis montré, & la maniere en laquelle je me les ſuis montré, eſt celle par laquelle ils ſe montrent eux-mêmes à tous les hommes qui ſe donnent le loiſir de les contempler.

J'ay regardé un Chêne, & j'ay dit ; Ce Chêne ſi grand ſi fort & ſi ſolide a commencé par un gland ; ce gland étoit le fruit d'un autre Chêne, animé des mêmes eſprits & des mêmes ſels, ce gland a été mis en terre, il étoit couvert d'une peau ou d'une écorce, il étoit en dedans une matiere ſeiche, amere, dure, fort compacte & fort ſerrée ; étant en terre, cette écorce s'eſt attendrie par l'humidité de la terre, laquelle jointe à la chaleur intrinſeque qui eſt toûjours en terre, s'eſt conglutinée à ce gland & a ouvert ſes pores ; aprés quoy les petits ſels qui ſont en terre deſtinez par la Providence, pour la cooperation à la géneration de tout

les vegetaux, se sont joints à ceux qui sont dans la farine enfermée dans l'écorce, & s'y sont mêlez comme du sucre que l'on jette dans de l'eau se mêle dans toutes ses parties: ainsi mêlez ils forment entr'eux un petit point, pareil à la racine d'un corps des pieds qui devient enfin tout l'ame de l'arbre: de ce petit point, il s'est formé de petits filets imperceptibles, lesquels d'une part sont comme de petites pompes aspirantes lesquelles aspirent de la terre les sucs & les sels dont l'arbre a besoin pour sa croissance, & d'autre part sont comme de petits canaux pour conduire par ce petit point l'aliment qui sert à former l'arbre. Dans ce premier travail de la nature il m'a paru premierement qu'il y a une ordination necessaire & infaillible dans le gland à devenir un arbre, mais que cette ordination, toute infaillible qu'elle soit dépend cependant de beaucoup d'autres êtres qui doivent concourir à la rendre efficace ; secondement que ces mêmes êtres n'agissent, comme je viens de dire, qu'autant qu'ils sont aidez d'autres êtres, & que ceux-cy qui doivent encore prêter à ceux-là leurs secours, ne les leur peuvent prêter, si d'autres êtres ne les leur fournissent : ainsi dans cette progression d'operations, il y a une

succession d'êtres qui agissent subsidiairement pour produire un autre être; je vois donc que pour produire un Chêne, le gland ne doit point recevoir d'alteration dans sa substance, que la terre où il est semé doit être bien preparée, que toute terre n'est pas disposée à luy donner sa perfection; que dans celle qui lui est propre, il a besoin de plusieurs petits agens simboliques; que ces petits agens sont des sels pour l'animer & pour réveiller ce qui en luy est la matiere laquelle par la constitution du Createur doit devenir arbre; qu'outre ces petits sels, il doit y avoir un feu qui soutenant toûjours son principe seminal, le dispose à changer de figure & à se transmuer dans une autre substance, ce qui ne se passe point, s'il n'y a une chaleur interne, laquelle donne le mouvement & l'animation à tous ces petits agens; je regarde que si dans les lieux où l'on a mis des glands, il y a un ombre, laquelle empêche absolument la chaleur de parvenir & d'entrer dans la terre & d'y animer ces sels & ce suc, le gland ne produit rien, au contraire il meurt; je conclus donc aprés avoir vû tout ce procedé que le Soleil qui évidemment & sans contredit est le seul être dans la nature qui donne de la chaleur,

est le premier agent qui inspire & qui distribuë à tous les autres agens, la vertu d'agir, parce que j'ay vû que ç'a été sa chaleur, qui ayant mis en mouvement les premiers sels de la terre, les a animez à assaillir & à piquer l'écorce du gland pour s'introduire & se joindre avec ceux qui étoient dans la farine du gland : que ç'a été cette chaleur laquelle a réüni ces differens sels pour les confondre & les mêler, & dans leur mélange en former un corps disposé à devenir un autre Chêne ; ainsi je conçois que le Soleil ayant donné lieu au Chêne qui a produit ce gland, de le produire, & à ce gland qui est le fruit de ce Chêne de produire un autre Chêne, il faut convenir que cette perpetuité & cette succession de production, ne se maintenant que par l'animation que le Soleil donne, le Soleil est donc vrayment l'agent producteur & conservateur. Pour m'assurer sur la verité de ma consequence, j'ay suivi la production du Chêne du moment qu'il a été semé, jusqu'au moment qu'il est devenu Chêne ; dés que ce gland a poussé une petite tige, qui est le premier pas qu'il fait pour devenir arbre, il est de fait qu'à bien considerer cette tige, elle n'est ny solide ny ferme ; au moment qu'elle sort

du gland, c'est une eau congelée, qui n'a ny corps ny continuité ; à la toucher avec les doigts l'on la reduit en eau, elle s'écrase & elle se rompt facilement ; a-t-elle été exposée à un bon Soleil, elle se condense, & elle se durcit, & perdant sa couleur verdâtre & sa fragilité, elle devient un corps qui a des fils & des parties de continuité ; & ensuite à mesure qu'elle augmente & qu'elle croît, le Soleil l'affermit ; de sorte que cette progression ne s'interrompant pas d'un seul moment, depuis que la tige a acquis sa corporification, jusques au moment que l'on coupe l'arbre, & pendant toute la vie de l'arbre, le Soleil agissant toûjours sur luy, pour le maintenir & l'augmenter, j'ay conceu que tout cet arbre, n'étant par l'assemblage des êtres qui concourent à le produire qu'un composé d'eau & de chaleur, la flâme qui en sort est la chaleur dont il étoit plein, laquelle luy donnoit toute sa corporification ; que la fumée qui en sort est un reste de l'eau & de la seve de laquelle il se nourrissoit ; que la cendre qui reste quand il est brûlé est toute la partie de terre que les pluyes s'étoient associées pour donner à l'arbre son soûtien ; & sur cette opinion, je conjecture que la cause de la fumée dans les

chambres ne procede comme j'ay commencé de le dire, que quand cette chaleur est arrêtée par une humidité superieure, qui alors la repercutant par son poids l'a forcé de se rabattre dans les chambres; dés que par la production & l'accroissement de l'arbre, il est évident qu'il a toûjours en soy un dépôt de chaleur, puisqu'il ne subsiste que par elle, & tout autant de temps qu'elle demeure répanduë dans toute sa capacité, dés qu'il a aussi un dépôt d'eau ou de séve, puisque c'est avec elle qu'il s'entretient & qu'il vit ; il s'ensuit évidemment que cet arbre étant mis dans la Cheminée pour être embrasé ne rend en flâme que ce qu'il avoit de cette chaleur, & en fumée que ce qu'il avoit de cette séve ; de maniere que le feu n'est donc que l'action de l'évasion de cette chaleur, & la fumée que l'évasion de cette séve, il sensuit encore que cette chaleur s'évadant du bois en provoquant l'évasion de la séve, fait dans les humiditez qui occupent l'endroit où l'on embrase le bois, l'effet que je vous ay dit, à sçavoir, ou de ramener la fumée, ou de la faire glisser, c'est la matiere de la premiere Lettre que je vous destine; elle est de nature à meriter de la bien expliquer afin de me sauver les éclaircissemens que vous me demanderez

demanderez immanquablement, si je vous parlois en langage obscur.

LETTRE.

L'Explication que je vous ay promis de la fumée, dépend de celle de l'air; comme je vous ay dit que les humiditez répanduës dans l'air, à l'endroit où l'on embrase le bois, étoient l'une des causes de la fumée dans les chambres, c'est un préalable pour la Dissertation que je me propose, de vous donner une idée précise de l'air; la flâme qui sort du bois est, comme je vous l'ay déja dit, cette portion de chaleur que le Soleil avoit déposé dans le bois; ce n'est point un corps qui ait de soy sa singularité; ce qui dans la nature y constituë un genre; à moins qu'à la considerer comme détachée du Soleil, quand elle est dans le bois, l'on ne voulût en former un genre; cette chaleur déposée dans le bois & qui s'y est corporifiée, soit par le long séjour qu'elle y a eu, soit par la fermentation qu'elle s'y est donnée, est cette flâme, laquelle est mêlée de l'humide qui aussi étoit répandu dans le bois, & laquelle du premier jour qu'il a commencé de devenir bois,

V.

jusqu'au moment qu'il doit être consommé, a toûjours séjourné dans le bois, ou pour le conserver ou pour l'alimenter. Dans la formation des bois, je confonds icy toutes leurs differentes especes ; je vous ay fait entendre que d'abord l'humidité de la terre qui luy est entretenuë par les pluyes, commençoit la formation de l'arbre, que les séves en étoient le lait dont ils se nourrissoient, que des terres subtiles se mêlant, ces pluyes formoient cette séve, qu'à tous les momens de la vie de l'arbre, la nature luy fournissoit cette séve, sans quoy il perissoit ; que le Soleil animant cette séve par sa chaleur, insluoit sa chaleur dans tout l'arbre, soit pour prêter son secours à cette séve, afin qu'en la digerant, & qu'en la cuisant, elle nourrît veritablement l'arbre, soit pour fortifier cét arbre & luy donner sa dureté & sa consistance ; que la nature ayant donc ainsi travaillé, il ne falloit point recourir à des hypotheses, ny à des fictions, pour connoître ce que la flâme & la fumée, qui sortent du bois, peuvent être ; que puisque dans sa formation l'arbre n'étoit qu'un ramas de chaud & d'humide, ce chaud & cet humide, devoient dans la consomption du bois, les

deux corps qui se resolvoient, & qui reprenoient par l'ordre & par l'arrangement de la nature, ou même par la destination de la Providence, les mêmes routes pour retourner à leur centre, qu'elles avoient prises pour se réünir dans ce bois; que cela doit être d'autant plus intelligible, que nous n'avions rien dans la nature de plus sensiblement concourant à la production de tous les vegetaux que les pluyes & la chaleur du Soleil; que de petits sels dans la terre & qu'un certain nitre dans l'air qui est le principe même de ces sels qui sont dans la terre, si bien qu'à argumenter simplement de l'évidence de ces êtres capitaux & primordiaux, il falloit convenir que cette chaleur déposée dans le bois, & qui en est comme l'ame, devant s'exhaller, s'exhalle dans la flâme, & que cette humide devant aussi s'évaporer, s'évapore par la fumée, dés-là j'ay crû que je pouvois avec confiance avancer que la chaleur que l'on sent qui sort de la flâme, prouve démonstrativement que c'est en effet une chaleur; que l'humide qui dans la resolution & dans la consomption du bois sort du bois, prouve aussi manifestement que c'est cette séve qui étoit déposée dans l'arbre.

Que ces deux veritez ainsi démonstrées,

V ij

il étoit aisé de concevoir pourquoy il fume dans les chambres, si l'on se representoit que l'humide qui sort du bois, quand il brûle ayant une union avec celle qui est dans l'air, y produisoit deux operations, lesquelles engageoient l'humide de l'air des chambres à s'agiter selon que celle du bois prenoit son mouvement : pour concevoir encore cecy, il faut faire un episode, & parler un peu de l'air, dans le sein duquel se passe toute la scene. Tout le monde sçait que l'air occupe tout les espaces qui sont dans l'étenduë des deux globes, & que ce grand corps est leger, penetrable & immobile ; qu'il est toûjours mêlé & rempli d'humiditez qui y sont plus ou moins époisses selon le plus ou le moins de serenité qu'il y a dans l'air, & selon les differentes scituations des lieux où l'on habite ; les humiditez étant répanduës dans l'air en reglent ou la salubrité ou en alterent la pureté ; mais l'union qu'elles ont avec toutes les humiditez distribuées dans tous les êtres, mettant entre elles une indivisibilité d'action, c'est-à-dire ne leur permettant point de se diviser, elles agissent reciproquement pour se réünir, lorsque l'on essaye de leur interposer quelque corps, & elles s'entresuivent ; de sorte que se-

lon qu'elles sont dirigées & conduites, elles entraînent avec elles dans le cours qu'elles prennent, celles qui ont une disposition plus prochaine à les suivre.

Je m'explique. L'humidité qui se trouve dans le bois & l'humidité qu'il y a toûjours dans l'air, ont l'une & l'autre une union entre elles qui fait que quand par la voye de la chaleur qui sort du bois, l'on s'imagine la diviser de celle qui est répanduë dans la chambre pour la faire évader par le tuyau de la cheminée, si celle qui est répanduë dans la chambre se sent divisée, alors elle reforce l'humidité du bois à la rejoindre, & cela fait la fumée : si au contraire l'humidité superieure au tuyau de la cheminée se trouve divisée de celle de la flâme, alors elle va se rejoindre à celle qui sort du bois, & la force de venir à elle, cela empêche la fumée ; voilà tout le secret & le mistere, c'est l'humidité interieure des chambres qui y ramene la fumée, quand la flâme travaillant à pousser l'humidité qui est dans le bois, veut diviser l'humidité interieure du tuyau de la cheminée dans l'humidité répanduë dans les chambres : il y a dans ces corps differens un enchaînement si serré qu'il est peu possible de développer le secret de l'une sans

à même temps démêler & éclaircir le mistere de l'autre.

Je viens de vous dire que l'air est un corps, qu'il est leger, penetrable & immobile ; j'ay ajoûté qu'il est toûjours rempli d'humiditez, & que ce sont elles qui influent le bon ou le mauvais que l'on respire ; que ces humiditez sont plus ou moins officieuses selon la qualité des lieux où sont les Vegetaux, & pour trancher le mot, selon les lieux où nous vivons. Voicy des propositions lesquelles n'ont pas toutes prises des Lettres de créance pour être admises à l'audience de tous les Philosophes, mais je ne les détache que chez ceux qui sont maîtres & qui élevez dans des pratiques de docilité, n'ont de passion que pour la verité, sans se prévenir ny contre ceux qui l'exposent, ny contre ceux qui la soûtiennent : comme chacun dans le monde a un droit naturel de penser, je m'imagine par ce titre que je puis aussi bien que Sostrate, Sintare, & Polion enfanter des opinions, sans crainte qu'elles avortent, dés que moins opiniâtre qu'eux, & moins effronté, je les nourriray de raisons aussi palpables que legitimes.

L'air est un corps, c'est ma premiere proposition.

La seconde, qu'il occupe tous les es-

paces des deux Globes.

La troisiéme, il ne se meut jamais.

La quatriéme, il est leger & penetrable.

La cinquiéme, il est toûjours remply d'humiditez.

La sixiéme, cette humidité fait dans l'air les pesanteurs que l'on impute à l'air, elle y cause ou la salubrité, que l'on luy suppose, ou la malignité que l'on luy attribuë, selon que ces humiditez partent des terrains au dessus desquels elles sont élevées.

Je croi que ma premiere proposition ne vous heurtera pas, & que vous me la passerez comme une proposition certaine; mais quant à la nature ou à la figure de ce corps, je vous confesseray sincerement que je n'en ay point encore pû appercevoir la couleur, quelque bonne lunette que j'aye prise & de quelque bon microscope, que je me sois servy. (Je croi cependant l'avoir bien regardé;) je n'ay pû reconnoître quelle étoit la matiere dont l'air est formé non plus que cette matiere subtile, qui dans le nouveau batême qu'ont receu les qualitez occultes est aussi imperceptible, je ne dis pas à mes yeux, mais à mon imagination que le bon sens est invisible à beaucoup de ceux qui

s'en font honneur ; aparemment que ceux qui se mêlent de le définir ont trouvé le secret de faire comme ceux qui embarquez dans une histoire y supposent ingenieusement des traits pour l'embellir, ils ont estimé que passant dans le monde pour habiles il falloit en parler d'estoc & de taille ; quoy qu'il en soit à mon égard malgré tous mes efforts, il m'a été impossible à penetrer. Je ne pense pas que la seconde soit sujette à contredit ; car Thevenot, Laboulaye, le Gout & Tavernier, Piettro d'ella Vallé, m'ont dit dans les Relations de leurs Voyages qu'aux Indes, comme dans la Laponie, il y avoit de l'air & qu'à l'Amerique, comme dans l'Irlande l'on le respiroit de même qu'à Paris ; aprés des autoritez de ce poids-là, quand d'ailleurs, à moins que de vouloir passer pour aveugle, l'on ne le se persuaderoit pas, il est certain qu'il faut comme ces Voyageurs convenir que l'air est par tout. La troisiéme, est celle qui peut-être vous repugnera ; mais aussi peut-être cessera-t'elle de vous repugner, quand je vous auray déchargé mon cœur sur cette immobilité prétenduë. Voicy une hardie declaration de guerre, à tout la gent mobiliaire de l'air.

Si vous n'avez la bonté de venir à mon secours

secours ma place pourra bien être insultée ; mais allons n'importe, il faut une fois en sa vie imiter Rodrigue, il est d'heureuses temeritez & quand l'on défend les interests des belles, l'on est toûjours justifié de sa hardiesse. Je dis donc que l'air est immobile, c'est-à-dire que son volume general ne se meut point, mais seulement il s'élargit sans se diviser, il s'interrompt sans se partager : prenez bien ma pensée, car à la prendre dans le sens que je l'expose peut-être ne sera-t'elle pas si affreuse que les Cytoyens de la Region contredisante la regarderont de prime aspect. Ce qui me prouve l'immobilité de l'air, c'est qu'il occupe tous les espaces enfermez dans les deux Globes, & qu'il est un corps continu & indivisible. Je raisonne donc ainsi ; l'air étant un corps & un corps homogene, qui n'a aucune partie distincte d'une autre, étant un corps pur, il n'a assûrement aucune partie qui puisse agir sur l'autre, & chacune de ces parties, s'il peut être conceu comme un corps divisible en parties, ne peut jamais presser sa voisine, parce que pour la presser il faudroit premierement que celle qui presseroit, eût une superiorité d'action, & que celle qui seroit pressée trouvât un lieu où elle se retirât : Or dés qu'il y a

X

identité de matiere, & dés que toute la matiere de l'air occupe toute l'étenduë des deux Globes, dés qu'il n'y a pas conséquemment entre elle, aucune superiorité, soit à raison de la matiere, soit à raison de la configuration ; dés qu'il n'y a nul reduit, ny nul canton où aucun reside avec empire, que les logemens sont égaux, il n'est jamais possible qu'il y ait aucune de ses parties qui change sa place ny qui la cede à une autre, que la partie du milieu & du centre puisse pousser la partie voisine, parce qu'au moment qu'elle voudroit la pousser, la partie de l'air qui est contiguë à la circonference, s'opposeroit, & tenant son espace elle contiendroit celle qui seroit pressée pour reduire la partie pressante à demeurer en repos : cela s'entendra mieux par une comparaison. Prenez une boëte, remplissez-là de farine bien fine, pressez cette farine en sorte que chacune de ces parties n'occupe que la place qui luy convient, il est sensible que cette boëte étant mise sur une table, ou étant suspenduë, le grain de farine qui sera dans le milieu ou celuy qui sera dans le pourtour ne mouvera point le grain qui luy sera contigu & voisin, parce que le pressement mutuel & circulaire qui est entre tous ces

grains, ôtant à chacun d'eux le pouvoir de se remuer, & chacun d'eux n'ayant même en soy aucun principe actionnel, c'est-à-dire une faculté d'agir laquelle n'est donnée qu'aux corps animez, tous les grains demeureront comme ils sont.

Si cette démonstration ne vous suffit pas, voicy un raisonnement qui pourra vous contenter ; il est constant que pour que l'air se mût, il faudroit qu'il eût au dessus de soy quelque corps superieur qui le fît mouvoir, & que ce corps superieur luy déterminât un mouvement qui fût ordonné à quelque fin ; il faudroit encore que dans l'ordination de cette fin le mouvement fût toûjours le même, dés que l'air paroît un corps déterminé à la conservation de l'Univers & à son maintien, son mouvement ne peut-être indifferent, & il doit servir à quelque chose : Or quelle seroit l'utilité d'un tel mouvement à l'égard de tous les êtres, quel ravage ne feroit-il pas dans la nature ? ce Bourgeois qui le soir se promet d'aller le lendemain respirer un air qu'il a accoûtumé de prendre à sa maison de Campagne, & qui le ranime & qui le ragaillardit, seroit bien pris pour duppe, & les Medecins qui réduits à ne sçavoir par où guerir un malade le renvoyent à son air na-

tal, vivroient dans une grande ignorance s'ils ordonnoient à ce malade de se mettre en Littiere & d'entreprendre un voyage sur la présupposition d'une guerison assurée, dés la simple respiration d'un air, qui en effet guerit souvent : car de bonne foy quel pourroit-être le mouvement de cet air, seroit-il reglé ou dereglé, c'est-à-dire auroit-il un temps toûjours égal pour l'accomplir, & partiroit-il toûjours du même point? en ce cas la portion de cet air qui seroit dans le point central de son volume, & celle qui la suivroit immediatement n'auroit point de mouvement, parce que s'il y avoit un mouvement de chaque portion de l'air, il faudroit supposer comme des Danseurs de cordes, un baladinage continu, cela seroit bouffon, ainsi les êtres qui se trouveroient ballottez par ces tournoyemens pourroient en perdre la tremontane & cesser d'être ; & puis ce mouvement general de l'air seroit-il en long, en large, en travers, orizontal ou concentrique, en verité plus l'on avance dans les reflexions sur tout ce qui s'offre d'absurditez à le supposer fluide & mobile, plus on trouve de raisons qui démontrent qu'en effet, ce sont des absurditez ; c'est pourquoy estimant qu'elles vous paroissent

telles, aussi bien qu'à moy, je passeray à l'examen de ma quatriéme proposition.

La legereté & la pénetrabilité de l'air sont deux qualitez qui luy sont aussi essentielles que comprehensibles, le terme de qualité dont je me sers, est celuy avec lequel je conçois, le corps de l'air : tout anathematizé qu'il soit chez les Docteurs de la matiere subtile, laquelle est un terme aussi obscur & aussi dur à mon intelligence que le terme de qualité est proscriptible dans le conseil de ces Docteurs, je m'en serviray cependant pour croire comme je fais que l'air est absolument leger, & à même temps pénetrable, sans que sa pénetrabilité le rende divisible & separable. Je le conçois un corps leger, & malgré les experiences que l'on prétend avoir faites de sa pesanteur, il me paroît le plus leger & le plus subtile de tous les corps ; en effet, quand je le considere dégagé des vapeurs & des exhalaisons qui le troublent ou qui le broüillent, rien n'est plus pur, car si je monte au sommet des plus hautes montagnes, dans un temps où le Ciel serrain n'a nuls nuages, quelle respiration vive, quelle legereté dans cette respiration ne sent-on point, que j'aille dans ces endroits du monde où la Providence en reglant la nature des

terrains n'a point fait de fondrieres où les eauës ramaſſées ſe corrompent & infectent l'air par la malignité des vapeurs que le Soleil en éleve, & où jamais il n'y a d'exhalaiſons ſulphureuſes ou époiſſes, quelle benignité ne goûte-t'on pas : une fraîcheur dilatante qui ouvre les poumons & les rafraîchit, m'en découvre la legereté : que je me promene dans des Campagnes, qui traverſent des rivieres dont la pente eſt vive ou dont le fond eſt graveleux, quelle douceur dans cet air, quelle gayeté, tout le corps n'y trouve-t'il pas par la reſpiration que l'on y prend, & dés là, quelle idée ne pas prendre de ſa legereté, & quel préjugé à même temps ne ſe pas faire de ſa penetrabilité par les interſections que chaque corps y fait en allant & en venant, mais penetrabilité qui cependant ne le diviſe point, puiſque comme au milieu de l'eau une pierre jettée ne la coupe point & que toûjours continuë par un cercle qui entretient ſans ceſſe ſon volume, elle reſte toûjours la même ; de même le corps de l'air au travers duquel l'on va, l'on vient, que l'on pénetre conſequemment, demeure toûjours le même par le cercle qui entoure chaque corps qui ſe meut dans l'étenduë de ſa maſſe. Repreſentez-vous ce qui ſe paſſe

lorsque vous jettez une épingle au milieu d'une cuve pleine de vin ou d'eau, vous n'y appercevrez pas de mouvement dans la masse generale de la liqueur, l'introduction de l'épingle n'en émeut point tout le volume ; ainsi comment s'aller figurer que l'air puisse se mouvoir, parce qu'un corps qui quitte une place pour en reprendre une autre, n'occupe toûjours dans l'air qu'une même circonscription, laquelle comparée à l'étenduë du corps de l'air y est encore plus petite que n'est l'étenduë de l'épingle que l'on jetteroit dans une cuve pleine d'eau. Voila quant à la pénétrabilité de l'air, tout cela m'a fait juger que l'air étant leger il ne peut jamais être pesant ; & en effet comment entendroit-on le mot de pesanteur ? car pour qu'une chose pese, il faut qu'elle soit un corps particulier qui en surcharge un autre ; Or dés que l'air occupe également tous les espaces qu'il y a dans tout le monde, dés qu'il n'a point de parties singulieres qui puissent être détachées de sa masse entiere ; dés que toutes ses parties, si nous en pouvons jamais supposer quelques-unes, sont toutes soûtenuës les unes par les autres, de bonne foy d'où en viendroit le poids, & comment se feroit-il ? quand une chose

pese sur une autre, elle y pese parce que ces deux choses sont des êtres limitez & circonscrits, mais les parties de l'air n'étant point singulierement circonscrites quelle seroit la partie qui peseroit, dés qu'aucune n'est détachée de l'autre & n'a point consequemment de circonscription particuliere ; car pour être circonscrite, il faut une espace entre la chose qui peut être environnée & celle qui doit l'environner, dés donc qu'entre les parties de l'air il ne peut jamais se trouver de place vuide & distincte, qui puisse environner les parties qui peseroient ; encore une fois comment des gens de bon esprit se sont-ils avisez sur la foi d'une experience mal entenduë, de nous venir dire que l'air est pesant.

Si ces Messieurs eussent fait attention sur les veritables causes de leur experience, qu'au moment qu'ils les ont fait, ils eussent consideré la qualité du temps, ils auroient changé de sistême, & attribuant à la serenité ou au trouble qui se trouve dans l'air, la cause des élevations ou des abaissemens des liqueurs, ils auroient entretenu entre les disciples d'Aristote une paix que cette fatale opinion du poids de l'air a totalement chassée, pour y susciter une guerre d'autant plus impossible à

éteindre, que la zizanie qui la soûtient est impossible à attiedir ; ainsi plus politiques ou plus charitables, plus dociles ou plus officieux, ils nous eussent laissé dans l'innocence de nos premieres opinions, & moins jaloux d'une vaine gloire, que fait naître, & que fomente un orgüeilleux sentiment de soy-même, ils se fussent contentez de suivre les traces des premiers Philosophes, qui par le travail qu'ils avoient fait, à défricher ce champ vaste de la nature, & des élemens, l'avoient mieux connu qu'eux ; enfin ils se seroient abstenus de nous dire que l'air est pesant, qu'il presse & qu'il fait rage, quand plûtôt bon homme & tranquille, il laisse faire le diable à des exhalaisons époisses & à des nuées trop chargées. Un peu plus de reflexion sur la nature des terrains, où ils placent leur Barometre & leur Termometre, sur le contour des vents qui circulent au milieu des montagnes qui environnent un pays, ou sur l'échappée libre de ces vents qui courent à droit & à gauche, en long & en large, leur eût fait sentir que l'air n'a part dans la nature qu'à l'égayer & à faire haleter nos poumons, qu'à soûtenir la chaleur du Soleil, pour en suspendre & en temperer l'ardeur, qu'à former un soûtien au vol des Oiseaux ; qu'à servir de cornuë

pour filtrer les influences les Astres & les vivifier, ou de crible & d'arrozoir pour dispenser ces influences dans tous les êtres sublunaires qui s'en nourrissent & s'en soûtiennent ; qu'invisible quant à sa couleur, impalpable, quant à sa matiere, incomprehensible quant à sa nature, l'on doit respectueusement bien penser de luy, & ne luy rien supposer, de peur de le défigurer, parce qu'au milieu de l'impuissance où l'on est de la décrire, l'on ne peut se le representer qu'en esprit, & avoüer, qu'après un examen serieux & medité sur ses effets, & sur son usage, personne ne s'est encore apperçû, se soit-il mis au haut des Tours de Nôtre-Dame, que l'air luy pesât sur les épaules, & que comme un poids de deux cens livres il en ait été accablé. Si quelque poumoniques d'une pulmonie trop ardente & trop dessicative, s'y est senti la respiration reserrée, Ah ! que fidele aux lumieres du bon sens, il n'aille pas deshonorer cet air, qui loin de l'attaquer par sa pureté ne fait que le rafraîchir par sa legereté ; qu'il impute au contraire ce coup subit qu'il sent dans ses poumons reserrez à cette legereté, laquelle dilatant l'humide qui est dans ses poumons, au moyen de quoy il se croit opprimé, luy fait croire que c'est le corps de l'air qui luy tombe sur tout

le corps; ce prétendu preſſement de l'air qu'il regarde comme un poids, ne l'eſt point, c'eſt au contraire le trop de legereté qu'il y a dans l'air, laquelle étend trop les poumons, faute de trouver à cette diſtance de la terre, une humidité aſſez abondante pour les rafraîchir & pour les humecter.

Ceux des Sçavans, qui dans la recherche de la nature ont porté plus loin leur veuë, pour y découvrir la cauſe de nos maladies, & trouver des remedes uniformes qui les gueriſſent toutes, au milieu même des differences que l'on leur ſuppoſe, ne penſoient pas ſi inconſiderement que d'autres Sçavans ſe le ſont imaginé. Inſtruits que dans la generation de l'homme le corps de la femme qui le produit eſt un; que malgré toutes les differences des parties dont ce corps ſe trouve compoſé dans la generation, n'y ayant jamais & qu'un même aliment qui les entretient, & une même ame qui les anime, il doit être tres vray-ſemblable que toutes les maladies internes, que la reſpiration de l'air, a pû cauſer & qui ne procedent point d'aucun corps étranger, lequel aura agi uniquement ſur une des parties, ſont tres-gueriſſables par un ſeul & même remede, quand indépendemment des opinions de charlatans ou de ces hommes à ſecret on

entrera dans l'examen des actions de l'air sur le corps de l'homme, ou plûtôt des impressions que les vapeurs ou les humiditez répanduës dans l'air font sur nos corps, l'on se rendra volontiers à l'avis le plus sage, & celuy de croire l'air absolument pur étant le bon avis, l'on se déprendra de la fausse maniere de parler, & de dire que l'air est pesant & qu'il nous tuë.

Passons maintenant à la demonstration de ma cinquiéme proposition. Oüy l'air est toûjours remply d'humiditez & ce sont elles qui proprement font le bien & le mal dans la nature; ce sont-elles qui contiennent ces cavitez où se forment les sons & les échos; ce sont-elles qui causent cette pesanteur ou cette legereté que souvent les gens de reflexion sentent vivement, & qu'ils apperçoivent; ce sont-elles enfin qui causent en partie la fumée dans les chambres, & elles qui font les maladies des hommes.

Il n'est point d'homme raisonnant; je ne dis pas raisonnable, mais raisonnant, qui considerant le cours de la nature n'y reconnoisse que les seules humiditez y font tout le bien ou tout le mal; j'entens par le mot d'humiditez, toutes les vapeurs que la terre pousse, & les exhalaisons que le Soleil attire ou de la Mer, ou des Rivieres, ou des Fontaines; les va-

peurs sont des especes de fumées que la terre rejette, les exhalaisons sont des especes de fumées que le Soleil éleve, elle ont leur difference dans leur propre principe ; les vapeurs sont des effets d'une terre laquelle pleine de souffre, & de sels qui s'échauffent s'en décharge, comme l'écume d'un pot qui boût est l'effet des impuretez & des humiditez que le feu détache de la viande. Les exhalaisons sont des humiditez que le Soleil attire, c'est le mélange de tous les deux, qui fait les desordres dans l'Univers. Si je ne craignois pas de m'engager dans une Lettre trop longue, je vous développerois cette succession d'œuvres dans le Soleil, qui donne, qui retire, qui porte, qui ramene, qui étend, qui resserre, qui ranime, qui prive, qui échauffant, tantôt brûle, tantôt rafraîchit; & je vous ferois voir qu'à le suivre dans le cours d'une seule année, & à observer ce qu'il fait dans toût le monde, l'on découvre de terribles erreurs dans des opinions que l'on s'est fait, & des merveilleuses convictions, en faveur des veritables opinions; mais un tel éclaircissement m'écarteroit de mes cheminées, où ce discours aboutit uniquement, ainsi ne vous parlant de l'air que pour en reve-

venir à mes petits tuyaux, trouvez bon que je me renferme dans mon petit diſtrict, & que loin de traiter en détail de tous les maux que je vois, ſoit dans l'homme ſoit dans les animaux, ſoit dans les vegetaux, les mineraux ſur leſquels par les longues meditations que j'y fais depuis trente cinq à quarante ans, je vous dirois des choſes qui aſſurément vous déſileroient les yeux, mais il faut ſe réduire & ne ſe pas écarter de ſon objet ; ainſi je dis donc que les ſeules humiditez font le poids des choſes que l'on expoſe à l'air, & qu'elles ſont ſouvent la cauſe de la fumée dans les chambres ; mais comme il y a long-temps que j'écris, agréez que je remette à demain à vôus inſtruire ſur cette matiere. Je ſuis, &c.

LETTRE.

Hier je vous promis qu'aujourd'huy je vous prouverois qu'il y a dans l'air toûjours des humiditez leſquelles ſont la cauſe de la fumée, & qui dans l'air y ſont auſſi le bien & le mal que l'on reſpire : je commenceray par l'éclairciſſement de cette ſeconde partie, & je vous diray qu'au

moins jusqu'à un certain degré de hauteur depuis la surface de la terre, ces humiditez qui sont ou des vapeurs ou des exhalaisons que le Soleil attire, sont pleines de cavitez, où se font les sons & les échos, & qu'elles causent le bien & le mal dans l'Univers ; voilà quatre nouvelles propositions, qui si elles eussent été ajoûtées dans ma Lettre d'hier, vous auroient époumoné : à l'égard de la premiere, vous pourez indépendemment de tous mes raisonnemens vous la persuader vous même, vous n'avez qu'à refléchir sur ce que tous les jours vous voyez ; tous les jours vous voyez que les Rivieres baissent & qu'elles enflent ; qu'à peine sont-elles enflées qu'elles rebaissent, qu'à peine sont-elles rebaissées, qu'elle grossissent ; vous voyez tous les jours des nuées, vous les voyez tantôt se dissoudre en pluye, tantôt suspenduës dans l'air, s'agitter sans se dissoudre & recevoir selon le cours du Soleil des clarifications & des obscurcissemens qui vous font douter de la resolution qu'elles doivent recevoir, vous sentez si vous allez dans des lieux enfoncez une suffocation à vôtre respiration ; si vous allez au haut des montagnes vous appercevez de la legereté ; vous n'y êtes ny appesanty, ny abbatu, ainsi que vous

êtes à leur pied, tout tranfpire en vous, jufques à defirer ardemment de manger; au lieu qu'à leur pied tout en vous eft obftrué jufques à vous inquietter de la maniere de vous debaraffer ; vous vous appercevez fans doute de ces differens fentimens, fi plus homme que beaucoup d'hommes, vous réveillez vôtre raifon ; fi vous la confultez ; car enfin comment fe pourroit-t'il faire que cela fût autrement? que deviendroient ces eaues dans la nature, fi tantôt elles n'étoient dans cette Riviere pour en augmenter le volume & le faire fervir au tranfport des chofes qui doivent être tranfportées ; aprés quoy de cet ufage devant paffer à un autre, elles n'étoient exhaltées partie pour humecter les êtres qui ont befoin d'elles pour fe rafraîchir & s'en nourrir, tantôt pour produire les pluyes & les répandre dans la maffe de la terre, pour en entretenir la fecondité, la renouveller & la maintenir ; qu'eft-ce qui feroit que mon éguierre étant pleine d'eau le matin, le foir il s'en manque deux doigts qu'elle ne foit pleine ; quelle diminution ne voyons nous pas dans la hauteur de l'eau dont nous l'avions remply? de ces examens, allons dans diverfes maifons fcituées dans des lieux inégaux & expofez à un orizon different

ferent, que n'y obferverons-nous pas & du côté de la falubrité par l'état où nous en verrons les meubles, & du côté de l'air par l'état, où nous verrons les animaux qui y naiffent: attribuërons nous ces effets fi contraires à l'air ? quoy lors qu'au milieu des montagnes, des eauës ramaffées dans un fond limoneux rapportent à vingt pieds de haut des broüillards, ne croiray-je pas qu'en effet il s'éleve fans ceffe de terre des vapeurs & des exhalaifons, & que cette élevation ne fe faifant que par une attraction qui a la force de les tirer, ne fuppoferay-je pas que le Soleil par fa chaleur deffeichant les terres d'où ces vapeurs fortent, les en détache, les fpiritualife & que peu à peu les étendant, & les dilatant, il les remene dans un endroit où les réüniffant il les difpofe à devenir tantôt des pluyes, à l'égard des parties d'entre ces vapeurs qui par leur nature font eauës, & tantôt des fouffres, à l'égard des parties qui par leur nature en font plus empreintes par la nature des fels de la terre dont elles font forties, & qu'il eft le vray Chimifte qui arrange les matieres, qui les affemble pour les travailler & les divifer felon les ufages aufquels la Providence luy a ordonné de les diverfifier? qu'il eft le Fourneau

Y

general, l'Alambic universel où chaque être se dépure pour prendre l'empreinte que la Providence luy a destiné? Je vous avoüe que charmé de la beauté de ce travail, je suis surpris que nous ne le contemplions point dans son progrez, & que méprisant de le connoître tel qu'il est, nous nous embarassions l'esprit de suppositions (qui toutes fautives, parce qu'elle sont l'effet de nôtre seule imagination) nous empêchent de suivre la nature, de l'observer, & de la croire; à mon égard dégagé de tout préjugé, tout neuf à chaque chose que je vois, je pense quelle, elle peut-être, je la dépoüille, je la reprens dans son principe, je la parcoure dans sa formation; je la discute dans ses operations, je la fonde dans sa décheance, je l'anatomise dans sa resolution, je la cherche aprés, même aprés sa resolution pour la trouver ce qu'elle est, de sorte que démêlant dans la corruption ce qui y est la voye à une autre generation, je ne vas pas en mal-avisé dire que c'est cette corruption qui est le principe de la generation, mais je dis qu'elle en est la voye & le moyen dont la nature se sert pour retourner sous un habit different, le principe de l'être détruit. Par cette methode je voi que Dieu a créé cinq êtres ca-

pitaux, comme les cinq corps dont il a voulu que tous les autres fuſſent formez ; que tous diſtincts qu'ils ſont, ils euſſent cependant une dépendance ſi intime que l'un ne ſubſiſtât jamais ſans l'autre & que leurs operations ſe conciliaſſent de maniere qu'elles fuſſent toûjours ordonnées à leur propre conſervation, à la production & au maintien de tous les autres êtres, qui en ſont des écoulemens ou des émanations ; ſi bien que tout attentif à cet ordre que Dieu a établi pour la ſubſiſtance de l'Univers, je trouve dans le concours de ces cinq êtres primordiaux & à même temps dans les effets ſinguliers de chacun d'eux, que ſans ſe faire des fictions, l'un établit l'operation de l'autre, & tous cinq établiſſent que ce que je vous dis touchant l'humidité toûjours répanduë dans l'air eſt vray, & à même temps elles établiſſent encore, que ſelon leur differente époiſſeur elles ont plus ou moins de retentiſſement, parce que leur rarefaction ou leur condenſation laiſſant plus ou moins d'eſpace & de vuide fourniſſent à la voix qui ſort de la poitrine, des vuides où elle ſe reconcentre & y font ce que l'on appelle des échos, qui ſont autre choſe que le contre-coup de l'humidité, laquelle pouſſée par le vent

qui sort de la poitrine, quand on parle, se trouve comprimé jusques à l'endroit où la colonne d'air se termine, ou la retournant sur elle comme une balle que l'on pousse contre un mur, feroit en circulant ce bruit que l'on appelle écho ; comme vous pouvez le concevoir si vous voulez vous souvenir de ce qui se passe dans differens lieux où il y a des échos, dans lesquels le rapport de voix est plus ou moins net, & articulé suivant qu'il est plus ou moins repeté selon la nature de l'humidité qui y séjourne : & pour vous parler plus intelligiblement que selon la nature du terrain qui y est, aux lieux où sont les échos, les accens & les sons de la voix y ont leur differens bruits, de sorte que si le terrain est sec ou graveleux il ne se fera pas des rapports de voix tels qu'il s'en fera, s'il est limoneux, ou rarement il s'y en produit ; cela soit dit en passant.

Retournons à ma sixiéme proposition, à sçavoir que c'est à cette humidité que tous les vegetaux & les mineraux doivent leur vie & leur durée ; cette pensée m'étant un jour venuë dans l'esprit je m'imaginay differentes choses sur les étoilles les voyant briller, sans que leur brillant fasse de la chaleur, je me mis en tête ; *Primo*,

D'ARCHITECTURE. 261

de chercher pourquoy ne paroiſſant pas dans le jour & ayant dans la nuit cette clarté qu'elles ont, elles ne produiſoient point de chaleur; je compris qu'elles n'étoient pas placées où elles ſont placées ſans ſervir à quelque uſage; je propoſay ma conjecture à un de mes amis, lequel ſur cela me dit qu'un jour embaraſſé comme moy de la clarté des étoilles, & de ce qu'un ſoir une de ces fuſées qui s'échappent des étoilles étant tombée ſur une couche de Champignons, il y avoit le lendemain ſenti un ſouffre aſſez vif : que ce ſouffre l'avoit engagé de réflechir ſur ce qui l'avoit mis là. Que pour le connoître, il avoit imaginé de prendre une bille de ſouffre & la diviſer en deux parties égalles; qu'il avoit enveloppé dans beaucoup de papier l'une de ſes moitiez, & l'avoit ſerré dans ſon Bureau; qu'il avoit expoſé l'autre à l'air pendant la nuit au mois de Juin dans le milieu de la Lune. Que le lendemain il les avoit embraſé toutes deux, & qu'il avoit trouvé que celle qu'il avoit expoſé à l'air peſoit davantage que l'autre & brûloit plus vivement & plus clairement; que de là il avoit conjecturé ſauf la vérification, que les étoilles étoient proprement les magaſins de tous ces ſouffres qui ſont répan-

dus dans l'air, & qui de l'air se répandent dans tous les êtres. Sur ce que me dit mon ami, je rêvay à la cause de la reproduction journaliere des odeurs dans les fleurs, & comment malgré la déperdition momentanée de leurs odeurs, elles subsistoient si long temps : je me mis en tête que la production annuelle des feuilles & des fleurs, des girofflées jaunes qui viennent dans le joint de deux pierres, ne se pouvant faire sans un renouvellement annuel des sels qui servoient à chaque Printemps à la generation de ces girofflées, & qui servoient aussi à les entretenir pendant quelques semaines, il étoit d'une absoluë necessité que tous les ans le mortier, de soy arride, qui étoit dans les joints de ces pierres, fût renouvellé par ces sels aëriens lesquels formoient tous les jours son aliment : rêvant d'où il pouvoit le tirer, ayant audessus & au dessous de soy deux pierres, & derriere soy une maçonnerie qui bouchoit encore une des voyes par lesquelles il pouvoit reprendre l'aliment & une substance nouvelle, il falloit qu'il le reçût par la jonction de ce sel de l'air, lequel s'attachant au dehors portoit son effet dans ce mortier, qui le communiquoit à la plante & que c'étoit peut-être la pureté, qu'il y a dans ce sel,

laquelle donnoit la force à l'odeur, & la durée à la fleur.

Que cela marquoit, que sans que nous nous apperçeussions de la manœuvre de ces sels, ils faisoient sans cesse ces effets heureux à ceux des êtres qu'ils devoient substancier. Je rêvai encore comment il se pouvoit faire que toutes les nuits les fleurs se refermant & le jour reportant leur odeur dans l'air, elles se soûtenoient un si long-temps dans leur force; & aprés avoir un peu medité, je compris que sans doute ces merveilles & ces prodiges, quoy que journaliers & visibles, ne pouvoient qu'être des effets de ces étoilles. Je conclus de là, comme je l'avois conjecturé, que ces étoilles n'étans que des magasins de tous les souffres qui servent & qui de viennent dans la nature, les principes ou seminaux de mille êtres qui naissent, ou les alimens de mille autres qui s'y conservent; mais je m'apperçois que mon imagination me conduit dans des pays où les humiditez n'ont pas un gîte bien établi: Revenons à elles & disons, qu'elles font en effet le bien & le mal des lieux où elles sont, selon qu'elles sont plus ou moins pures; je ne feray pas sur cecy une grande Dissertation: vous sçavez que les melons que l'on séme proche les

Invalides, ont plus de seicheresse, & par conséquent plus de suc que ceux des Porcherons ; cette difference fera toute ma preuve sur la nature des humiditez qui se trouvent dans l'air ; il est constant que les melons qui viennent proche les Invalides, n'ont leur seicheresse qu'à raison de celle qui se trouvant dans le terrain devient la cause de cette seicheresse, il est évident que ne l'ayant que parce qu'il ne s'en exhalle point autant d'humiditez qu'il s'en exhalle aux Porcherons, où le terrain est limoneux ; les humiditez sont dans la production des vegetaux & dans le soûtien des autres êtres, la source du bien ou du mal qui leur arrive ; en effet à considerer le terrain de la plaine de Grenelle, qui est de soy graveleux & jamais limoneux, quelque pluye qu'il y fasse, & quelque séjour que ces pluyes y puissent faire, l'air n'y est jamais mauvais, parce que l'aridité du terrain desseiche les humiditez qui s'y élevent, elle les dissipe & les volatilise, au lieu qu'aux Porcherons, le terrain visqueux & gras n'humant point d'abord la pluye, les melons & les autres plantes s'en abreuvent tout ; c'est ce qui fait qu'en bon jardinage, Vertumne & Pomone avoient coûtume de mettre leur potager dans des terrains secs & graveleux:

leux : comme Vertumne étoit un petit Dieu, qui avoit ses liaisons avec des Dieux ses superieurs, il avoit sçû d'eux, & sur tout de Jupiter, qui aimoit les morceaux frians & qui ne mangeoit jamais que les fruits les plus beaux, que pour faire de bon potage il faloit se planter dans des fonds savoureux & secs, & éviter les vilains fonds où il y a toûjours de la boüe, ou du limon, parce que les sels & les sucs de ces fonds là, sont toûjours plus agreables & plus anodins que ceux de ces fonds cy qui sont plus piquants & moins delicieux, & qui ont & moins de simpathie avec nos corps, & moins de salubrité en eux-mêmes : aussi quand Bachus obtint du Roy son pere l'investiture de son apanage, ne s'avisa-t'il point de s'établir en Brie, où les pluyes ne coulent qu'à coups de soc ; ce Prince doüé du meilleur sens du monde, ayant conferé avec Apollon son frere consanguin, sur le lieu de sa residence ordinaire, & sur les endroits les meilleurs pour ses maisons de plaisance, prit la Bourgogne & la Champagne, sur l'avis judicieux d'Apollon, qui comme son aîné en sçavoit plus que luy, aprés les differens voyages qu'il avoit fait dans ces Provinces ; c'est pourquoy, quand j'ay cherché la raison de ce

Z

choix, j'ay d'abord compris que les terrains n'étoient bons & sains, qu'où il n'y avoit jamais de vapeurs malignes & de grossieres exhalaisons ; & que malgré la favorable prétention qu'avoit le fameux Tudicus, d'enterrer ses maisons entre cinq & six montagnes pour n'être pas, disoit-il, tourbillonné comme une giroüette par les grands vents, étoit une opinion qui du côté du vent avoit sa raison, mais qui n'en avoit point du côté de la salubrité de l'air, parce que où le fonds de terre est de nature à r'envoyer des vapeurs & d'exhalaisons, comme il est, où il y a des marais & des cauës croupies, d'où s'échapent des vapeurs grossieres, que l'humide & le limon produisent dans cesse, là l'air y étant toûjours épois, il est par consequent moins sain : que quelques effets utils qu'en sentent les asthmatiques, dont en fait de jugement sur la qualité de l'air il ne faut point prendre le suffrage, le jugement que je porte de l'air est vrai, à sçavoir, que c'est proprement la nature des terrains qui communiquent à l'air les differentes qualitez que nous luy supposons, & non pas l'air qui les donnent aux terrains ; c'est de là que dans l'état de la pureté de l'air, ceux des êtres qui y naissent ont des prééminences sur les êtres

qui font formez dans l'état de son trouble : c'est dans ce même état de pureté que la nature se repare & qu'elle rentre dans sa premiere tranquillité ; c'est dans la bonne nature du terrain que les vegetaux y puisent des excellences de bonté qu'ils n'ont point en naissant dans des terrains gâtez. Il n'y a qu'à ouvrir les yeux pour être persuadé comme je le suis.

Car si l'on considere qu'hier l'air étoit pur & qu'aujourd'huy il ne l'est pas, que lors qu'il pleut, il est pesant & sombre, que lors qu'il ne pleut point, & que le Soleil, sans aucun nuage répand generalement son rayon, il est clair ; que quand nous sommes élevez au dessus de la terre, dans une certaine distance, nous nous sentons ou du besoin de manger, ou de la legereté ; que quand nous sommes placez contre terre, nous nous sentons ou suffoquez ou embarassez : que dans ce climat là, il y a toûjours de la temperature, & de l'égalité : que dans ce climat-cy il y a toûjours de l'agitation & de l'époisseur ; si l'on fait attention sur la cause qui produit là des hommes d'un certain temperament, d'un certain coloris & d'un certain genie, icy d'autres hommes d'un tout autre temperament, d'un tout autre coloris & d'un tout autre genie ;

pourquoy ceux-là font induſtrieux, vifs, ſpirituels; pourquoy ceux-cy ſont inſipides, indifferens, languiſſans & groſſiers; pourquoy dans des païs arroſez d'eau, il s'y éleve des vapeurs, leſquelles ou époiſſiſſent & infectent l'air; pourquoy dans les païs où les eauës coulent librement ſur des terrains graveleux, les vapeurs qui s'y élevent ne le gâtent point; l'on pourra ſe défaire de beaucoup de doutes, qui, quand ils auront été bien diſcutez, non pas ſur des regles de préjugez, feront avoüer que l'air eſt neceſſairement un corps pur, qui n'a d'alteration qu'autant que les corps étrangers luy en ſuſcitent; en effet, il eſt ſçu de tout le monde, qu'en quelque endroit de la terre que l'on voyage, l'on y trouve toûjours le même air qui y étoit il y a mille ans; les hommes y naiſſent, ont les mêmes inclinations, les métaux s'y produiſent avec les mêmes qualitez; les mineraux s'y forment de la même façon; les vegetaux y croiſſent ſur les mêmes regles. Or ſi l'air fluoit, ſi les humiditez n'y étoient pas les ſeuls agens, qui donnent à tous les êtres qui s'y regenerent, les mêmes qualitez qu'ils ont toûjours eu, il y auroit immanquablement du changement dans ces êtres; ne voit-t'on pas qu'aux

lieux où le Soleil est vif, l'air y est échauffé, qu'aux endroits où il frappe sur des fonds limoneux, dans lesquels les eauës pluvialles ne coulent point faute de pente, & ne s'imbibent point dans les terres, à cause de la glaise qui les arrête, l'air y est toûjours infecté, par les exhalaisons que le limon reporte dans l'air ? qu'où au contraire le Soleil éclaire sur des terrains secs, la chaleur alors ne trouvant rien dans ce terrain qu'elle puisse élever, l'air n'en recevra rien que de chaud & de la touffeur ? Personne n'ignore qu'au sommet des montagnes l'air paroît plus leger, plus subtil, & qu'aux pieds de ces mêmes montagnes il y est plus grossier ; l'on sçait encore que si le même pied des montagnes a une difference de terrain, qu'icy le fond soit graveleux, parce qu'il sera un peu élevé, que là il sera argilleux, parce qu'il sera plus renfoncé, il y aura necessairement une difference dans l'air qui environnera ces deux terrains : difference que l'on remarquera & dans les plantes que l'on y mettra, & dans les animaux qui y vivront ; il est enfin connu à tout le monde, qu'où il s'exhalle des mauvaises odeurs, ou par le dépôt de matieres qui les produisent, ou par la survenance d'un temps fâcheux qui les engendre, ou par l'ouverture d'un

terrain qui les enfermoit, l'air s'en empreint, qu'il s'en charge, & qu'à mesure que l'on s'approche de ce dépôt, l'on sent les odeurs plus fortement, & qu'à mesure que l'on s'en éloigne, l'on les sent moins; de sorte qu'à faire attention sur ces choses, qui ne croira que l'air ne reçoit ces alterations que par le moyen des corps étrangers? ne diray-je pas sur ces principes d'évidence, que si je respire dans ma maison sans y rien sentir qui m'y incommode tant que je n'en fais pas ouvrir les terres qui en forment le rez de chaussée, je n'y sentiray rien, mais que si aprés les avoir fait ouvrir, je cesse d'y respirer commodement, & qu'au contraire j'y suis assassiné par des sels corrosifs qui sortent de cette terre ouverte, que cette alteration de l'air n'est pas l'effet d'aucune corruption qui vienne de luy-même, ne concluray-je pas qu'elle ne luy est survenuë que par l'émission de sels que le remuëment des terres a élevé? ne jugeray-je pas en voyant au haut des montagnes un air vif, que là les vapeurs & les exhalaisons n'atteignant pas, elles ne le corrompent point; & de là, n'auray-je pas raison de croire que de soy l'air est vrayement pur; mais à même temps que je penseray ainsi de sa pureté, le voyant

susceptible de toutes les impressions des vapeurs & des odeurs & des sons, ne conviendray-je pas que pour les recevoir & que pour s'en charger, il faut que les seules vapeurs ou les seules exhalaisons le troublent & le remplissent; ainsi sur de telles évidences, puis-je après l'avoir reconnu absolument pur ne pas penser, qu'ayant toûjours dans soy & dans la partie qui est plus proche de terre, ou dans celles où les terres sont plus basses, plus enfoncées, plus environnées de montagnes, plus d'humiditez que ces vapeurs & ces exhalaisons qui se trouvent tout au tour des tuyaux de cheminées, ou qui sont distribuées dans les maisons, font sans doute un effet sur la fumée qui sort du bois; dans ce doute n'ay-je pas raison d'essayer d'éclaircir mon doute.

Pour l'éclaircir, j'ay refléchi sur l'état different du temps, quand il est bien net, & quand il est broüillé. J'ay observé les temps où il fumoit dans toutes les maisons ou que j'ay habité depuis trente-cinq ans, ou dans lesquelles j'ay été ; j'ay vû que dans les unes il fumoit quand l'air étoit serain, que dans d'autres il ne fumoit point ; j'ay vû que celles où il fumoit pendant la serenité de l'air, il n'y fumoit pas pendant qu'il étoit chargé ; j'ay vû

le contraire dans les autres : j'en ay vû d'autres où il fumoit en tout temps, d'autres où il ne fumoit presque point. Dans cette varieté, j'ay examiné la scituation des lieux & l'exposition, la maniere des emplacemens des cheminées, de leurs tuyaux, leur distance du rez de chauffée, l'emplacement des escalliers, des portes & des fenêtres, les lieux circonvoisins, leur élevation ou leur abaissement ; aprés cet examen, j'ay trouvé que ce mal procedoit tantôt d'un certain contours de vents des maisons voisines, lesquels toûjours circulans sur les tuyaux des cheminées, reprimoient & rabaissoient la fumée dans les tuyaux, tantôt que les humiditez qui regnoient sans cesse dans des lieux bas, faisoient le même effet, que la largeur des tuyaux de cheminées donnant une entrée à ces vents & à ces humiditez les y étendoit, & qu'étant étenduës dans ces tuyaux, la fumée ne pouvant les diviser ny les percer pour se faire un passage, à moins que du dedans des chambres ou des salles où l'on fait le feu, il n'entrât un vent assez fort qui poussât cette fumée, cette fumée s'épanchoit dans les chambres ; que des murs des maisons voisines exposées au Nord ou au Midy, rabattant les vents sur les cheminées, rabattoient la fumée qui

D'ARCHITECTURE. 273

devoit en sortir ; que d'autres vents qui entroient par les fenêtres se trouvans conbattus par des vents qui entrent par les portes, l'un & l'autre cherchant à se chasser ramenoient la fumée en dedans la chambre pour s'en aider mutuellement ; mais que souvent les humiditez qu'il y a dans le bois que l'on brûle se joignans à celles dont les chambres étoient remplies, si celles-cy étoient épaisses, elles faisoient un seul corps avec la fumée & l'attiroient dans les chambres.

Sur ces observations aprés maintes & maintes réflexions, j'ay enfin compris que pour prévenir les variations des vents & leurs tournoyemens importuns, il falloit poser au haut de mes tuyaux une maniere de ruche ambulatoire, qui prêtât son flanc à tous les vents, dans laquelle en ouvrant un petit trou pour échapper la fumée, le surplus couvrît totalement l'embouchure de mon tuyau : que pour suspendre l'effet de l'épaisseur des humiditez & la compression qu'elles donnent ordinairement à la fumée qui cherche à s'échapper, la figure de la ruche étoit la figure la plus efficace ; que pour prévenir la jonction de l'humidité interieure des chambres avec la fumée, l'étroicissement que je donnois à mes tuyaux arre-

teroit cette jonction, parce que le tuyau n'ayant plus qu'un passage tres petit, la flâme du bois venant à s'échapper, feroit une petite colonne de seicheresse dans le tuyau, laquelle ensuite feroit filer la fumée ; j'ay fait faire mes petits tuyaux, je m'en trouve bien, mes raisonnemens ont été confirmez par mon experience, & mon experience a confirmé mon raisonnement. Vous pouvez le faire, vous en jugerez ; Je suis, &c.

LETTRE.

JE ne sçay point m'expliquer autrement que j'ay fait dans ma derniere Lettre sur la nature de la fumée. M. voudroit dites-vous, que je m'étendisse & que je parlasse d'un façon plus populaire & que je luy disse, si c'est la flâme du feu qui fait la fumée ou s'il sort du bois quelque matiere qui ne soit pas flâme & qui provoque la fumée; sa curiosité me meneroit au delà des bornes que je me suis prescrites ; il peut se satisfaire dans les sçavans Traitez, qu'ont fait sur cecy Messieurs **** si pour s'épargner la dépence de ces traitez & la peine de les lire, il veut quelque chose de moy, j'ajoûte-

ray volontiers une petite Lettre à celle que je vous ay envoyée au dernier jour.

Pour le satisfaire, il faut vous dire que dans la formation du bois il y a toûjours de l'humidité, que la seicheresse exterieure que le bois semble recevoir n'ôte jamais totalement, parce que l'humidité du bois, est un aliment qui luy est si necessaire, que tout coupé qu'il devienne, il ne laisse pas que de s'en servir jusques à ce qu'il se pourisse ou que l'on le brûle; Cette humidité grande ou petite restant toûjours dans le bois, ne sort point du bois par la voye de l'embrasement du bois, sans se lier à celle qui environne le feu; Vous comprenez qu'avant d'allumer du feu, l'endroit où l'on l'allume est couvert d'air & consequemment d'humiditez, si bien que le bois que l'on allume venant à pousser l'humidité qu'il avoit, cette humidité se joint dans l'instant à celle qui est dans l'air. Or si celle qui est dans l'air se trouve assez époisse, & d'un volume assez étendu pour pouvoir comprimer l'humidité qui sort du bois, cette humidité-cy rencontrant cette sorte de couvercle, s'étend, au lieu de filer & elle se rabat dans les chambres, si d'ailleurs il n'y a pas dans la chambre des ouvertures assez spacieuses

pour que les humiditez exterieures aux chambres où l'on allume le feu puissent entrer aisément, il arrive que la flâme qui sort du bois, desseichant brusquement les humiditez qui l'environnent, celles-cy ayant leur continuité avec celles qui avant l'échauffement du bois étoient répanduës dans le tuyau, les forcent de se réünir, & de se rassembler pour se défendre contre la flâme qui les attaque, & alors par leur réünion elles forment une espece de boëte qui empêche la fumée de s'exhaller, c'est pour cela que naturellement l'on ouvre les fenêtres ou les portes pour renouveller les humiditez des chambres par de nouvelles humiditez ; aussi selon ma maniere de penser, ce n'est pas l'air qui aide à l'infumation dans les chambres & dans les cheminées ; vous en penserez à vôtre égard comme il vous plaira, comme je ne fais pas un traité de Physique, aussi étendu qu'il faudroit le faire pour conduire cette Dissertation aussi loin qu'il seroit necessaire de la porter, pour donner une demonstration palpable de ma pensée, vous trouverez bon que je m'en tienne à cecy. Je vous diray seulement une experience que j'ay faite pour me confirmer dans l'opinion que j'ay que ce sont les seules humiditez de

l'air lesquelles y font la pesanteur que l'on impute à l'air. J'ay mis trois Barometres sur un même niveau dans ma maison, l'un à la fenêtre du côté de la ruë, le second à vingt toises de distance, dans ma court, le troisiéme à autres vingt toises ; le terrain où le premier étoit placé, est plus bas que celuy où le second Barometre étoit mis, & le terrain de celuy-cy est plus bas que celuy où le troisiéme Barometre étoit mis ; à même moment, il y eut trois inégalitez dans la liqueur de ces trois Barometres, celuy placé dans le terrain plus élevé avoit sa liqueur plus basse de neuf degrez que celuy placé dans l'endroit le plus bas, & celuy de ces Barometres qui étoit placé entre les deux, étoit plus bas de trois degrez & demy plus que le Barometre placé dans l'endroit le plus bas ; je jugeay donc que l'air étant en cet endroit plus élevé, les humiditez étoient moins époisses à l'endroit où ce Barometre étoit placé ; & que de là, rafraîchissant moins le canal de verre du Barometre la liqueur y étoit plus étenduë, si c'eût été l'air qui eût pesé, il est sûr que mon Barometre placé sur un même niveau, l'air superieur y étant égal dans la suspension, il auroit dû rendre les liqueurs uniformes, mes Barometres

étant égaux dans leurs tuyaux. Aprés cela que l'on contredife ce que je dis, je ne changeray pas de fentiment, les difcours des autres ne me perfuaderont pas, car quels qu'ils puiffent être, ils feront les mêmes que ceux qui font dans beaucoup de livres, & ceux-cy ne m'ont point perfuadé. Pour vous, vous en ferez l'ufage qu'il vous plaira, mais celuy que je vous prie d'en faire, c'eft de vous perfuader que j'ay effayé de vous montrer que je fuis vrayment, &c.

LETTRE.

Vous direz tout ce qu'il vous plaira, mais il eft pourtant vray que la fumée n'eft autre chofe qu'un refte de la féve qui étoit dans le bois quand l'on l'a coupé, dés-là s'il y en a beaucoup il eft fûr qu'il y aura beaucoup de fumée, s'il y en a peu, il y aura peu de fumée, je ne fçay pas s'il faut fur cecy de grands difcours, car il me paroît qu'il eft fort aifé de comprendre que fi le bois que l'on brûle, lors de fa coupe avoit encore de la féve & qu'il s'en nouriffoit, que cette féve eft une partie de la pluye qui eft tombée fur terre, laquelle eft devenuë

l'aliment de l'arbre ; il est aussi aisé de comprendre que l'humidité qui est dans l'air, est une matiere qui y est répanduë par l'attraction que le Soleil en a fait des Rivieres, des Etangs & des Mers. Dieu ayant partagé la nature en quatre êtres principaux, la Mer, la Terre, l'Air & le Soleil, & sa Providence ayant divisé, comme parle l'Ecriture, les Eaux d'avec les Eaux, la Mer d'avec les Rivieres, la Riviere d'avec les Etangs, il a étably que le Soleil attirant sans cesse partie des eauës en les volatilisant, la masse de l'air s'en charge; qu'entrant avec luy dans la conservation de tous les autres êtres, ces eauës volatilisées s'y confondent & s'y mêlent ; de sorte que devenant une portion necessaire de leur subsistance, il est manifeste que cette humidité qui est dans l'air a une analogie parfaite avec l'humidité qui est dans le bois étant en mouvement, elle en porte l'effet sur l'humidité qui l'avoisine, & celle-cy étant mûë selon la force ou la foiblesse de la colonne de la flâme, elle fait mouvoir celle-là, & celle-là, ainsi étant mise en mouvement comme elle est indivisible de celle qui aussi luy est proche, elle étend l'action de son mouvement sur toute l'étenduë de la chambre ; c'est pourquoy quand le

mouvement de la flâme est vif au moyen de la seicheresse du bois ou de la multiplicité de ses sels, l'action de la fumée qui est grandement agitée se répand sur toute l'humidité de la chambre ; en sorte que si l'on n'ouvre pas les portes ou les fenêtres pour la renouveller par un autre, toute la chaleur se rabatra dans la chambre, parce que l'humidité qui étoit dans la chambre avant que l'on allumât le feu se trouvant dilatée & deseichée, & n'étant pas renouvellée par une autre qui luy doit venir par les portes, force celle qui est au dessus de la cheminée à rentrer dans les chambres; c'est ce qui fait ces bruits aigus que l'on entend à travers les fentes des portes qui ferment serément. Voilà tout ce que je sçay, à cet égard; pour ce qui est des cavitez dont j'ay dit un mot, lesquelles étoient le réduit des sons, comme c'est une matiere étrangere à mes cheminées, je ne vous en entretiendray point, pardonnez-moy les redites dont je me suis servi, quand l'on n'a pas autant de fecondité d'esprit qu'il faut pour écrire de longues Lettres, l'on est obligé à la repetition ; vous sçavez ma portée, c'est pourquoy vous m'excuserez. Au reste, voilà tout ce que je puis vous dire sur ce sujet,

jet, & ç'en est même trop par rapport à mes petites cheminées. Je suis, &c.

LETTRE.

IL ne falloit pas montrer mes dernieres Lettres à Messieurs...... Ne sçavez-vous pas que depuis long-temps ils sont des partisans declarez des opinions de... que sur les vigoureux préjugez qu'ils ont pris, il n'y a dispute qu'ils n'entreprennent, & de condamnation qu'ils ne lancent contre autant de gens qu'il s'en déclare contre le sentiment de leur Auteur.

Il faut donc, s'il vous plaît, que vous rabatiez les coups, & que vous les priez de ne point se dechaîner contre ce que je vous ay écrit; outre ce que leur profonde érudition & leur éloquence leur fourniroit de raisons, ils en pourroient trouver dans d'apparentes contradictions qu'ils supposeroient : dans la difference des jours où je vous ay écrit mes dernieres Lettres, comme l'on n'a pas toûjours devant soy les broüillons de ce que l'on écrit, il n'est pas extraordinaire que l'on se contrarie quelquefois, en apparence: Je dis, en apparence, pour mar-

quer que les significations sont souvent les mêmes, quoy que les phrases semblent opposées; obligez-moy de leur representer qu'il est libre à tout le monde en matiere de Physique, de prendre l'opinion qui se naturalise le mieux avec le temperament. Si c'étoit une raison de se mettre de mauvaise humeur, que de voir des gens qui tiennent un sentiment contraire, il n'y auroit pas de moment, où sur le Pont neuf il n'arrivât des combats, parce qu'il plaît à Pierre d'aller au même lieu d'où Jacques revient : faites leur entendre que ne leur ressemblant point par le visage, ils sont trop équitables pour exiger que je leur ressemble par l'esprit. Dieu nous a fait comme il luy a plû ; si malgré vos bons offices & vos raisons ils veulent s'ériger en critiques, je prendray le public pour juge, & aprés avoir été appointé à écrire & produire, ou je me laisseray juger par forclusion, ou je feray des écritures sur lesquelles eux & moy n'auront jamais une décision precise ; s'ils sont bien sages ils épargneront les frais, de l'ancre & du papier, s'ils veulent plaider, à la bonne heure, le public rira de leur folie & de la mienne, s'il m'en prend une de leur répondre.

DES PONTS.

Quelle que puisse être vôtre dépence en ne faisant qu'une Arche pour passer de vôtre maison à vôtre parterre, je suis d'avis que vous la fassiez ; vous avez, dites-vous, des grais à demy taillez ; vous pouvez les employer ; ceux qui vous conseillent de preferer la pierre de taille, n'y entendent rien ; il est vray qu'ordinairement toute sorte de mortier ne mord point dans le grais, mais ce ne doit pas être une raison de l'interdire des ouvrages ; l'on vient de bâtir en grais deux Arches au Pont de Pont sur Yonne, lesquelles doivent dissiper vos scrupules ; chacune a environ douze toises d'ouverture ; les grais y ont plus de quatre pieds de long ; ainsi leur poids & leur nature, si cette matiere étoit proscrite, auroient dû faire de mauvais effets, mais bien loin d'en faire aucun, tout le corps de l'ouvrage est d'une beauté & d'une solidité charmante.

Sur l'exemple de ce Pont, vous pouvez construire le vôtre ; mais il faut en attacher les grais avec du ciment, parce qu'il est un adjonctif plus incisif ; il faut

que vôtre ciment soit fait d'un tuillot merveilleux; ne vous servez point du ciment que l'on vous porteroit de Paris, c'est une combinaison de carreau d'astres tout brûlez, avec de la tuille du Fauxbourg S. Antoine toute feuilletée, & de la brique, où il y a moitié de terre. L'étude que je me suis faite de beaucoup d'êtres que je vois dans la nature, m'ayant appris ce qu'est la glaise, & ce qu'est le grais, je n'ay point eu peine de décider que pour lier deux grais ensemble il n'y avoit que le seul ciment avec la chaux; en effet mon épreuve a été confirmée dans l'ouvrage de ce Pont; sans vous en dire d'avantage, prenez-le pour le modele de coluy que vous voulez bâtir. Je suis.

LETTRE.

COmme vous ne m'aviez proposé que vôtre Pont, je ne vous ay aussi répondu que sur vôtre Pont; vous demandez les raisons Physiques de l'effet du ciment sur le grais : pour vous les dire, il faut premierement que vous sçachiez ce qu'est le grais, car je vous ay déja parlé du ciment. Le grais est un assemblage de petits grains de sable fort fins; il pe-

fait pas comme les pierres; il vient seulement en blocs; il s'en trouve en toute sorte d'endroits, mais communément dans les lieux sablonneux; comme il n'est qu'un assemblage de ces grains de sable qui sont entassez les uns sur les autres & beaucoup pressez, ils ont consequemment peu de pores, c'est ce qui les rend impenetrables au gravier, dont le mortier est fait, c'est aussi ce qui rend le grais plus pesant que la pierre; d'ailleurs ces grains de sable étans tres arides de leur nature, ont consequemment en euxmêmes plus de feu & de chaleur, c'est pourquoy jamais le mortier ne les lie bien, parce qu'ils exhallent d'abord toute l'humidité qui y est, & le sable dont le mortier a été fait n'ayant plus de tenacité, parce que de soy, il n'en a qu'autant que la chaux luy en prête, les grais ne s'y attachent pas; il est à presumer que quelques-unes de ces masses monstrueuses pour leur grandeur ont été placées où elles sont dés la Creation du Monde, mais il est aussi à présumer que journellement il s'en forme, & que cela se fait par degré & par la succession des temps; il faut ainsi le croire, dés qu'il est constant que souvent l'on trouve au milieu d'un bloc, des crapaux, des cailloux, du sable extre-

mement fin, de l'eauë & des écailles de poisson; d'ailleurs les lieux où ils s'engendrent me le manifestent; je crois que d'abord une goutte de pluye ayant uny quelques-uns de ces grains, une autre goutte y en ajoint d'autres, & que peu à peu elle forme enfin ces blocs que nous voyons: je fonde mon opinion sur ce que, premierement je voy ces crapaux dedans les blocs; secondement sur la difference de leurs couleurs & des rayes ou des filamens qui se voyent dans un même grain.

Pour sçavoir comment ces grains s'unissent ensemble, & comment ensuite ils se conglutinent si pénétrativement, il faut avoir recours à une idée sur la pluye, & à une autre idée sur le vent; il faut supposer des pluyes differentes, les unes seiches, les autres onctueuses, ou du moins il faut supposer que dans les diverses influences des pluyes, il s'y produit des sels qui ont quelque onctuosité, lesquels par l'effet de cette onctuosité assemblent plusieurs grains de sable & les conglutinent; il faut supposer que les tourbillons des vents élevant une poussiere tres fine & tres legere, ces poussieres retombent où elles peuvent, & qu'en tombant, trouvant des grains de sable, déja détrempez par les pluyes, elles s'y attachent; à moins

de faire ces suppositions, qui sont ce semble assez vray-semblables, il ne seroit pas possible de penser autrement.

Cela supposé, ces sables ainsi assemblez, s'attachent peu à peu & successivement les uns aux autres, & ensuite ils acquierent par la voye de la chaleur, & par leur principe productif leur periode & leur perfection: ce que je vous dis, est-il vray, vous en allez mieux juger; vous sçavez que c'est ordinairement par la resolution des êtres que l'on découvre leur nature; or prenez un grais, cassez-le, l'ayant cassé vous le trouverez rempli de raies de differentes figures, les unes seront rondes, les autres ondoyées, les autres triangulaires, enfin vous les verrez differentes, cela vous marque les temps differents de leur formation, & cela vous justifie la maniere en laquelle les vents ont rassemblé les parties dont le bloc a été formé, & le chemin que la nature s'est fait pour les former; secondement l'ayant cassé il s'écrasera, & il se mettra en un million de grains de sable, cela vous justifiera, que ce ne sont que des grains assemblez; ou bien mettez ce grais sur un feu & aprés cela frappez-le à peu prés dans le point central, il tombera tout d'un coup en poudre, cela vous marquera qu'il n'a été fait

que de petites parties qui n'ont d'autre union entr'elles qu'un sel subtil & presque volatil que la chaleur, en le dilatant, fait évaporer.

Je connoissois si bien cette conformation du grais que dans l'employ que j'en ay fait faire au Pont de Pont sur Yonne, je n'ay pas estimé devoir souffrir que l'on en assemblât les quartiers avec du mortier. Je sçavois que ces grains de sables étant de leur nature arides, & par consequent brûlans, ils auroient desseiché tout d'un coup toute l'humidité qui seroit dans le mortier, avant même que le mortier eût eu le temps de s'accrocher; qu'ainsi ayant bû toute l'eau, avec laquelle il auroit été détrempé, il ne resteroit plus qu'un simple sable réduit en poudre; je sçavois que les grains du grais étant plûtôt ronds que pointus, & d'eux-mêmes fort serrez les uns contre les autres, ne laissoient point de pores & de trous assez ouverts & assez grands pour y admettre les grains du sable, avec lequel l'on fait le mortier, que dés là que la chaleur de la chaux, qui darde & pousse les grains du gravier dans les trous qui sont ordinairement aux pierres, ne pourroit pas agrandir les pores du grais pour y introduire le sable, il falloit chercher un autre être,

qui

qui plus vif, plus perçant, plus aigu s'y agripât, & sçachant que rien n'a plus de pointes que le ciment, que d'ailleurs, étant tout environné & entouré de la chaux, ses sels sont plus vifs & plus mordicans, & que par là il ne souffre point par l'aridité du grais aucune diminution dans l'humidité de la chaux, laquelle alors devient necessaire pour l'alliage de deux quartiers de grais, il s'y accrocheroit plus promptement, je jugeay qu'il falloit uniquement s'en servir ; mais comme quelque incisif qu'il puisse être, il étoit expedient d'en étendre l'action & de la rendre indestructible, j'ordonnay à l'ouvrier de faire des rayes en maniere de zigzagues & des trous dans les lits & dans les joins des blocs, afin qu'y ayant mis non-seulement du ciment fin, mais aussi de gros grains de ciment, & même des éclats de tuillot, tout cela se corporifiât ensemble, & par leur assemblage conservant une plus grande quantité d'humidité, le grais ne pût pas la desseicher.

J'ay eu le plaisir de voir qu'en ôtant les ceintres de bois de dessous les ceintres de grais, rien n'a baissé contre l'usage ordinaire des Ponts, qui baissent quand on en ôte les ceintres de bois ; c'est encore un éclaircissement que je crois de-

Bb

voir vous donner en passant, afin que vous vous sentiez affermy sur le conseil que je vous donne pour vôtre Pont.

Quand l'on fait un Pont de pierre, l'on pose ordinairement les assises de pierres, où les ceintres prennent leur naissance, sur des couchis de bois, que l'on appelle aussi des ceintres, l'on met des assises les unes sur les autres ; l'on appelle assise chaque rangée de pierre ; l'on fiche avec du mortier les entre-deux des assises ; ce qui est de fait, c'est que ces assises portent plus de la moitié de leur poids sur ces couchis de bois, ou du moins si elles n'y portent pas, elles en sont fort soulagées ; le mortier, comme je l'ay écrit dans mes precedentes Lettres, est fait de sable & de chaux : le sable est la partie la plus dure de ce composé, cependant au milieu de sa dureté, il est assez tendre pour s'écraser, quand un fardeau superieur l'opprime, il n'y a personne qui ne conçoive que si je mets un lit de mortier d'un pouce d'époisseur, & que dans l'instant je mette sur ce mortier une pierre, elle pressera ce mortier ; mais si je mets cette pierre de maniere qu'en la posant, je l'appuye de façon qu'elle ne porte pas tout-à-fait sur ce mortier, & qu'il soit libre, il est évident que dans la suite ce mortier se seichera, qu'en se sei-

chant il se resserrera en luy-même, & qu'il sera trés-peu lié avec la pierre, & si dans le temps qu'il s'est seiché, & qu'il s'est resserré en luy-même, je viens luy ôter l'appuy qui soûtenoit la pierre, cette pierre venant presser ce mortier, l'écrasera par la superiorité de son poids.

D'ailleurs ce sable renflé & par la chaux, dont l'on l'a mêlé, & par l'eauë dont l'on l'a délayé, ne fait pas entre les joints un corps de la même solidité que font les pierres au milieu desquelles il est répandu, quand donc l'on vient à ôter les couchis de bois, chaque assise de pierre, n'en étant plus soulagée, elles se repressent l'une l'autre, & en se repressant elles écrasent le sable, lequel consequemment n'ayant plus sa premiere époisseur, donne lieu au Pont de baisser à proportion que les lits des pierres sont pesans, & que le sable est tendre ; voilà d'où vient qu'instruit comme j'étois que ce tassement seroit inévitable, si j'admettois du mortier, je n'y ay fait mettre que du ciment, parce qu'il ne souffre point d'écrasement.

Le ciment qui est une espece de poudre grossiere que l'on fait avec du millot, lequel de soy a une dureté, sinon superieure tout au moins égale à celle du marbre, pour moy je la crois superieure, ne sa

peut écraser sous le fardeau, quand la tuille, dont il a été fait a été bien cuitte; cela fait que remplissant les joints & les lits des grais avec le ciment, l'assise du dessus ne sçauroit s'abaiser parce qu'elle est soûtenuë & contre-bandée par de petits morceaux de tuillot, qui font partie du ciment, lesquels ayant une configuration toute angulaire & extremement ferme s'herissent contre la pierre; d'ailleurs comme ils renferment tous les premiers sels que la glaise, d'où ils proviennent renfermeroit, ils s'introduisent par la tenuité de leurs pointes dans les petits pores du grais ausquels ils s'accrochent, & ils font leur accrochement avec d'autant plus de serration que les sels subtils qui sont dans le grais, rencontrant des sels pareils & simboliques dans ceux de la chaux & du ciment s'y unissent avec plus de force par un effet de leur simpathie.

Je ne sçay si je me flatte, mais je m'imagine parler vray; quoy qu'il en soit, il est constant que sur l'évidence de ces reflexions, j'ay verifié que le grais employé avec du ciment étoit la construction la plus durable; j'ay été heureux de trouver dans ceux de mes superieurs à qui le Roy a confié le soin general des Ponts & Chaussées, ce fonds de raison & de

jugement qu'ils ont, & outre cela une confiance dans ce que j'ay eu l'honneur de leur dire.

Il falloit cette confiance pour se mocquer des préjugez qu'ont les Maçons contre le grais, en effet quand j'ay proposé à des Maçons de Paris de faire ces arches avec cette matiere, ils m'ont tous dit franchement que cela ne vaudroit rien: quand je les ay pressé de m'en dire une raison, parce que je suis homme à qui il en faut, & qui ne s'accommode point d'une négative toute seiche, ny de tous ces discours vagues & indéterminez de beaucoup d'Auteurs, lesquels croyent avoir tranché toute difficulté, & fort éclairci une matiere, quand, par exemple, ils ont dit que la chaux se fait avec du marbre, ces bonnes gens m'ont répondu, premierement, que selon le sentiment de Savot le grais est deffendu en maçonnerie; secondement, que selon Daviler c'est une matiere qui glisse, qui ne fait pas bonne liaison, & qui outre ces deux deffauts est trop pesante; troisiémement, que dans une largeur de douze toises, comme ont ces arches, il étoit sûr que les pierres tiendroient d'autant moins que les arches n'étoient point un plein ceintre.

Sur ces deux autoritez, appuyez de l'u-

sage, ce seroit, m'ont-ils ajoûté, une remerité d'entreprendre un Pont de cette étenduë, avec une matiere si ingrate, mais comme malgré les égards que l'on peut avoir pour Savot & Daviler, à qui le public est obligé de ce qu'ils ont écrit, la connoissance de la bonté du grais a prévalu dans mon esprit sur le préjugé de ces deux Auteurs; j'ay crû devoir montrer au public qu'il y a bien des choses de l'usage desquelles il est privé, faute dans ceux qui en rendroient l'usage certain, d'imaginer des moyens propres à l'établir, & d'étudier un peu plus à fonds la nature de chaque chose pour la connoître & la faire connoître aux autres; j'ay cherché des ouvriers moins frappez contre le grais que les Maçons de Paris, lesquels sur les instructions, que je leur ay donné, concevans la bonté de la matiere, ont entrepris l'ouvrage, & l'ont bien fait : mes reflexions sur la nature du grais ont été si avant, que pour peu que j'eusse voulu, j'aurois rendu aisé ce travail penible & dangereux, qu'il faut faire pour équarrir le grais, j'en ay dit le moyen à l'Entrepreneur de ce Pont, & à des gens accoûtumez à travailler aux grais : quand j'iray vous voir, je vous le déclareray, il est tres simple & tres facile; en un mo-

ment aprés qu'un bloc est fendu, l'on en équarrit les quartiers, il ne faut que de l'eauë, du charbon de terre & une barre de fer de trois doigts de large emmanchée dans un bâton ; au lieu de petits trous que l'on fait au grais avec la pointe du poinçon, l'on l'adoucit & l'on le lisse, comme du bois bien raboté ; le grais même est plus beau & plus luisant, l'on épargne la dépence de le faire piquer. Je suis, &c.

LETTRE.

IL en est du rapport que l'on nous a fait comme de ceux que bien des gens s'empressent de faire, il y a toûjours de l'outré, & l'on vous a commenté ; en l'année mille six cens quatre-vingt-huit, étant à Roüen j'allay au Port ; La veuë d'un commencement de Pont me fit penser que l'on l'avoit tenté ; qu'alors peut-être la Mer ne portoit pas son reflux jusques-là ; je regarday les pilles, & je rêvay sur l'abandon où l'on les avoit laissé ; je crûs que peut-être dans le temps qu'on les avoit bâties, la Riviere étoit plus traitable qu'elle n'est à present ; je montay dans un petit bateau, & je me fis

promener entre les piles ; je fonday fa profondeur, cette fonde m'infpira l'envie de connoître toute la hauteur de l'eau, & pour cela de la tâter en differens endroits. Mon operation vûë de beaucoup de gens, les inquietta : en defcendant du bateau, ils me vinrent regarder au nez, ils me fuivirent dans mon Auberge, ils s'enquirent qui j'étois ; inftruits de mon nom & de ma condition, il en vint quelques-uns me demander, fi je venois pour faire bâtir un Pont, je leur répondis que non, mais que j'avois voulu voir fi l'on en pouvoit bâtir un ; que par la fonde de l'eau je pouvois les affurer que fa conftruction étoit fort aifée & fans entrer dans une plus grande difcuffion, j'en demeuray-là : depuis cette année je n'y ay pas penfé, mais je peux vous certifier que fi l'envie prenoit d'en bâtir un, fa conftruction ne feroit pas difficile, ny la dépence exceffive ; ma machine à élever le mouton, contribueroit beaucoup à foulager la dépence, & à accelerer l'ouvrage, je le ferois bâtir ou en pierre ou en bois ; la battace de bois, de la maniere que je le ferois, feroit & bonne & durable, celle de pierre feroit plus noble, mais fa dépence feroit plus forte ; en le faifant de bois, je n'y met-

trois que sept Arches ; en le batissant de pierre, j'y en mettrois seulement trois ; je ferois les piles de ce... de bois de quatre toises d'époisseur, dans la fondation revenant à seize pieds hors l'eau ; je battrois six rangées de gros pieux que je liernerois dans le bas, & mortoiserois au dessus des eaües avec des chapeaux & des plates formes ; j'emplirois les entre-deux des pieux avec de la maçonnerie ; en le faisant de pierre, je ferois cette maçonnerie en cette sorte : Je jetterois dans le pourtour, & dans ce que je destinerois pour une creiche, beaucoup de toutes sortes de pierres & menus cailloux, & pêle-mêle des mannequins d'ozier, dont les trous seroient larges, lesquels seroient remplis de chaux des plus vives & du ciment gros ; je lancerois de la glaise calcinée pour en faire un massif, j'assemblerois de longues clayes dont les montans auroient un bois large qui seroit pressé l'un proche l'autre au bout desquelles je mettrois de gros cailloux pour les faire glisser le long des premiers pieux ; dans le fonds de l'eau je mettrois des coulices aux pieux, afin d'entretenir entr'elles tous les matereaux que je jetterois, quand j'aurois remply ce pourtour ; il est sûr que le milieu n'au-

roit plus de cours d'eaue, que l'eau y resteroit morte, qu'elle n'auroit plus d'agitation, & que le reflux de la Mer ne luy en produiroit aucun. Comme j'éleverois le niveau de l'emplissage de la creiche jusqu'à un pied plus haut que le plus grand reflux, par là je contiendrois l'eau du milieu de la pile dans un état absolument mort, je ferois cecy afin d'être maître de cette eauë, parce qu'étant maître de cette eaüe, laquelle selon mes principes ne s'enfleroit point, ny ne se renouvelleroit point, comme il arrive aux endroits où l'on fait des épuisemens, j'en disposerois avec liberté, & pour m'en joüer, je l'emplirois totalement de chaux, non pour me servir de cette chaux à mon assemblage, mais pour l'obliger de se répandre aux endroits de la creiche où il en manqueroit ; en second lieu, pour aider à celle que j'y mettrois, à devenir lors des seconds ouvrages que j'y ferois, un moyen prêt à détremper les cailloux, les pierres & les matereaux ; aprés avoir donc blanchy & teint cette eaüe, j'y jetterois entre les autres piles de pieux, du moëlon, du ciment, de la glaise calcinée, du mache-fer bien sec & de la chaux vive, toute nouvelle ; ainsi je rempli-

rois tumultuairement tous ces pieux à quatre ou cinq pieds prés au deſſous du niveau de l'eauë, je me rendrois le maître de cette profondeur, au moyen de la plus hauteur que j'aurois donnée à la creiche, & au moyen de ce que l'ayant toute remplie de maçonnerie dans laquelle il n'y pût entrer de l'eauë, elle me laiſſeroit conſequemment la liberté de diſpoſer de ce milieu, dans lequel j'épuiſerois l'eauë dormante qui y ſeroit reſtée, & qui neceſſairement ſurnageroit ſur la maçonnerie ; mes eauës ainſi épuiſées ſans crainte qu'il en ſurvînt de nouvelles, j'attacherois de bons racinaux ſur leſquels je poſerois des plates formes, pour y poſer aprés toute ma maçonnerie à l'ordinaire ; je poſerois ma fondation ſur ces racinaux, & afin que tout en aſſurât la durée, je remplirois encore juſqu'en haut tout l'intervale des pieux avec la maçonnerie, cela produiroit deux effets, l'un ce maſſif contiendroit tous les pieux, l'autre ce ſeroit une pile que les eauës n'ébranleroient pas:cette fabrique ſeroit prompte, parce que j'éviterois les bâtardeaux & les épuiſemens, ce qui coûte & du temps & de l'argent;car ce ſont toûjours les épuiſemens des eauës qui forment la grande dépence : j'oſe vous

dire que par cette voye, je ferois tout ce que l'on fait par la voye des bâtardeaux. Voilà ce qui se passa à Roüen, & ce que je pense sur le Pont que l'on y pouroit faire. Je suis, &c.

LETTRE.

J'Ay du monde une trop longue pratique pour être surpris des contradictions ; le défaut de comprehension dans bien des gens est une grande barriere contre la verité ; & l'amour propre, dont les ignorans sont plus gonflez que les bons sçavans, donne une terrible escarre aux évidences : ceux qui n'ont jamais veu qu'une même chose, & qui sont assez vains & assez obstinez pour se persuader qu'il n'y a rien à voir, hors ce qu'ils ont vû, ne croiront pas qu'en effet l'on puisse sans bâtardeaux bâtir des Ponts où il y a beaucoup d'eaüe.

Ce préjugé se détruit avec peine, quand ceux qui en sont remplis, superieurs aux autres hommes, ou par la noblesse de leur sang ou par leur condition, s'imaginent que la dignité de leur rang les autorise à dire tout ce qu'il leur plaît ; une secrette confiance qu'ils ont que des

inferieurs seront toûjours retenus à leur égard, les enhardit, & ils hazardent volontiers des imprudences, sûrs que l'on ne les relevera pas ; j'en apperçûs l'effet, quand j'imaginay mes differentes Machines, bien des gens me disoient, que puisque les Hollandois ne les avoient point trouvé, qu'elles n'étoient pas possibles, comme s'il n'étoit plus possible qu'il naquît des hommes capables de penser & d'inventer, & que parce que les Hollandois n'auront pas inventé, tous les autres Peuples seront déchûs de la faculté imaginante ; ainsi je ne m'étonne point que ceux à qui vous avez parlé, soûtiennent que je ne réüssirois pas. Par bonheur pour leur preoccupation je n'en suis pas réduit à justifier par effet, si j'executois ce que j'ay avancé dans la Lettre sur le Pont de Roüen, si j'étois réduit à tenir parole, sans passer pour présomptueux, assurément je n'y manquerois pas ; heureusement je n'ay encore rien imaginé dont je ne sois venu à bout, la méthode que je suis dans les choses, m'assure ordinairement de leur réüssite ; d'abord je pense, ensuite je réflechis sur ce que je pense, puis j'examine si mes reflexions ont une justesse à ma pensée ; aprés cela je repasse mes reflexions & je

les discutte, je les oppose, je regarde ce que la nature des choses peut permettre, ce que pour seconder ses intentions, il est faisable; les voyes, les mesures, les inconveniens, les précautions qu'il faut tenir, s'il y a des inconveniens & des difficultez, par où elles sont surmontables, puis j'imagine les moyens qui peuvent concourrir aux succez que je cherche, quand sur tout cela j'ay bien rêvé, j'agis & je réüssis; c'est sur la pratique de cette methode que je vous ay écrit que je ferois assurément un Pont à Roüen, & que je laisserois un vuide au milieu de ma pile dans lequel je travaillerois à sec sans crainte, des rénars & de nouvelle eau; quand je parle ce langage, c'est que je sçay ce que cause l'épuisement de l'eau, & qu'au moment qu'il ôte l'eauë, il devient la cause d'une eauë nouvelle. Ne sera-ce point encore icy un nouveau sujet de contradiction? dire que l'épuisement d'une eauë devient la cause d'une eauë nouvelle? à ce paradoxe que ne diront pas ces Messieurs qui sont si ingenieux en contredits? oüy sans doute, l'epuisement d'une eauë par la voye des Machines augmente l'eauë, loin de la tarir absolument, & je vas vous le prouver; l'épuisement des

eaües que l'on fait avec des machines, soit des moulins, soit des chapelets, soit des pompes rend l'ouvrage d'un Pont & plus lent, & plus incommode, & plus onereux; il est dans les machines un mouvement qui, s'il est lent, ne produit point un grand fruit, & s'il est prompt il en produit un qui retarde la construction; vous l'allez voir. Il est certain que la promptitude dans le mouvement de la machine dilate l'air, que l'air dilaté, dilate l'eaüe, & qu'en la dilatant elle luy donne une ligne de continuité avec toutes les eaües qui luy sont contiguës, c'est pourquoy toutes les eaües qui peuvent avoir quelque continuité avec celle que l'on veut épuiser, ne font plus qu'un même corps d'eaüe, soit celle de refoulement, soit celle d'aspiration, parce que l'air qui se trouve renfermé dans l'eaüe s'étendant par la violence de l'action qui se fait en mouvant la machine, attire aussi tout l'air qui luy est contigu, & par là il fait une maniere de ligne d'air laquelle ne cesse point tant que la machine est dans le mouvement, & qu'il se peut trouver de l'eaüe; comme l'air est répandu dans tout le volume de l'eaüe il la force de le suivre, ainsi tant que la machine agit, l'eaüe & l'air viennent ensemble; sans aller chercher bien

loin, cela se voit tous les jours chez les Cabaretiers qui avec leur pompe transvasent le vin d'un tonneau dans un autre, dés qu'ils ont aspiré l'air : sur ce principe dés qu'une fois une pompe tire l'eau, elle la met en mouvement, & tant que la pompe va, elle force l'eauë, desorte que non seulement elle ôte l'eauë du lieu d'où l'on cherche à l'ôter, mais elle attire toutes les eauës éloignées & étrangeres dont elle ne fait plus qu'un volume & qu'une masse; nous avons vû cela en bâtissant le Pont Royal, l'on desseicha tous les puits à une tres-grande distance du lieu où le pont est bâti. Ainsi ce que l'on fait pour se mettre en état de desseicher un fond, ne sert en un sens qu'à le remplir, & plus il y a de force mouvante, c'est-à-dire, de machines qui précipitent le cours & le mouvement de l'eauë, plus il y a dans l'eauë d'attraction pour s'unir à toutes les eauës éloignées, & les attirer à elle.

Pour me confirmer dans ce préjugé, je fis l'Automne dernier bâtir une arche de vingt-quatre pieds d'ouverture proche Vaux-le-Vicomte, dans un endroit où il y a beaucoup de sources, l'on n'en pouvoit pas choisir d'autres, ainsi la necessité me contraignant à le placer où il est, n'ayant que

D'Architecture.

que vingt-sept jours de beau temps pour le faire je donnai à l'Entrepreneur l'invention de le bâtir selon mes conjectures, pour cela je fis faire un trou de trois pieds de profondeur & de diametre, où j'observay ce que en un quart d'heure il entreroit d'eauë, ma remarque faite, ayant vû le cours d'eauë, je compris qu'avec des sceaux, je desseicherois en moindre temps toute l'eauë, je le fis faire devant moy, ayant fait faire les foüilles de terre pour les culées, j'y fis battre aisément les pieux, ayant toûjours le terrain sec, parce que je ne faisois point violence à l'eauë, ainsi sans embarras l'on posa les plates-formes & l'on fit les culées, j'avois bien compris comme tout cet endroit est plein de sources, que si l'on se servoit de chapelets ou d'autres machines, l'on rassembleroit toutes les eauës de la Province, & que jamais le Pont ne seroit fait, c'est pourquoy pour vaincre le travail & la saison, je fis user de cette main-d'œuvre, & le Pont se fit.

Connoissant donc, comme je fais, l'effet de ces mouvemens dans les choses que l'on agite, & dont l'on violente le cours ordinaire, je me garderois bien de faire des bâtardeaux, & de pomper ou tirer de l'eauë avec des machines, si j'avois de grands Ponts à faire bâtir, car au lieu de

tarir ce fonds, je suis sûr que j'y ferois remonter toute la riviere, bien loin d'en ôter l'eauë qui seroit restée, c'est en vûë de cela que je vous ay dit que je ficherois tous mes pieux, afin que dans leur fiche, le terrain restant autant consolidé que je pourois le laisser, l'on ne fit point ces sortes d'ouvertures que l'on y fait toûjours à force d'ébranler le terrain au moyen du battage des pieux, parce que ces ouvertures faisant comme des petites crevasses donnent toûjours lieu à l'eauë d'y sourciller, parce qu'il est de l'effet d'un pieu que l'on enfonce, de contraindre la terre ou le sable, dont il va occuper la place, à rentrer dans le terrain contigu; vous entendez que le terrain naturel souffrant par ce serrement agit selon la nature du terrain où il doit rentrer, qu'où il se trouve des cailloux, il s'y fait des interfections qui divisant les deux terrains, forment donc ces crevasses, à travers lesquelles les eauës sourcillent : car l'eauë se fait promptement un chemin dés qu'elle a du jour, c'est ce que l'on appelle des Renars.

De sorte que pour ne point m'exposer à l'embarras, & à la peine d'un étanchement qui consomme du temps & du travail, sans cependant contribuer beaucoup à l'acceleration & à la solidité de l'ouvrage,

je ferois ma fondation suivant mes regles de convenance; car en examinant tout ce qui doit se faire pour bâtir un Pont, l'on trouve aisément les moyens de le bâtir & bien & promptement, quand l'on se represente que la construction d'un Pont ayant deux objets, l'un de faire un passage, l'autre en le faisant, de ne point incommoder la navigation, il n'y a autre chose à songer qu'à diriger ses operations à ces deux pointes, & se souvenir que la veuë du passage obligeant à differentes mains-d'œuvres, & le soin de la navigation exigeant à de grandes précautions, il faut sur ces mains-d'œuvres examiner celles qui se font les premieres, & les suivre toutes par ordre, & se representer par rapport à la navigation, tout ce en quoy elle peut être interessée, se faire sur cela une regle pour la construction du Pont, par exemple:

Les mains-d'œuvres d'un Pont sont tous les differens travaux que l'on fait, à sçavoir la préparation & l'employ des matieres, & tout ce qui concourre à cette préparation & à cet employ, sçavoir l'arrivage de toutes ces differentes matieres, le lieu commode de les déposer pour l'usage auquel elles sont destinées; la main-d'œuvre que l'on tient pour les placer

chacune selon leur nature & selon leur place, c'est ce que j'appelle les mains-d'œuvres du Pont.

Les précautions que la construction du Pont oblige d'avoir, sont les considerations sur le lieu de son emplacement, sur les issuës qu'il doit avoir, sur la maniere de sa construction, selon l'état de la Riviere sur laquelle l'on veut le faire, sur la possibilité de sa construction; quand l'on s'est representé ces choses il est aisé de s'arranger : & par l'examen de ces considerations l'on peut prendre son party; & à l'égard du Pont de Roüen il est encore aisé malgré l'état de la Riviere & la variation continuelle de son volume, de se fixer une maniere sûre de le bâtir. C'est ce qu'au premier ordinaire je vous diray. Je suis, &c,

LETTRE.

LA regle la plus vraye, quoy que simple, de faire sagement un ouvrage, consiste uniquement dans les meditations sur la fin que doit avoir l'ouvrage.

Les moyens de le faire se presentent facilement quand l'on considere nûment tout ce qui dépend de sa fabrique, &

pour ce qui y a son rapport, ce sont ces considerations qui conduisent droit au but : Voicy celles que je me suis prescrites quand j'ay songé au Pont de Roüen. J'ay dit, la Riviere de Seine est à Roüen tres-large, elle a deux sortes de mouvemens, l'un impulsif, l'autre repulsif ; l'impulsif est celuy par lequel elle va son cours; le repulsif est celuy que le reflux luy cause, ces deux mouvemens qui se contre-choquent, produisent cet effet, qui est que jamais le volume de la Riviere n'est fixé ; ce défaut de fixation opere, que l'on ne peut établir des Machines inébranlables avec lesquelles il soit possible de battre des pieux ; d'ailleurs ces deux differens mouvemens, qui se contre-choquent produisent maintenant un effet, & quand le Pont sera bâti, ils en produiront un second ; l'effet qu'ils produisent maintenant & qu'ils continuëront aussi de produire, c'est que le volume de l'eaüe sera toûjours incertain & toûjours inégal, l'effet qu'ils produiront quand le Pont sera bâti, c'est que le mouvement impulsif, c'est-à-dire, le poids de l'eau selon son cours naturel, attaquera & tombera tout sur les avants-becs, & le mouvement repulsif, c'est-à-dire, le poids de l'eaüe qui refluë & qui regonfle tombe-

ra tout sur les arriere-becs, ainsi le Pont sera attaqué par tous les côtez, par rapport au premier effet, l'inégalité & l'incertitude du volume de l'eau, empêchera que l'on puisse enfoncer les pieux; ouvrage cependant indispensable quel que soit la nature de la construction, soit en bois, soit en pierre, non seulement pour asseoir les fondations, mais encore pour préparer à faire ces fondations, parce que l'on ne peut pas fixer avec stabilité des échaffaux pour poser les sonnettes dont il faut necessairement se servir pour battre des pieux ; d'ailleurs par la contrarieté de ces deux mouvemens, il est d'une necessité absoluë de bâtir des piles d'une force & d'une solidité merveilleuse, & pour y parvenir, de faire consequemment des fondations & tres larges & tres longues, Eh ! comment, me suis-je encore dit à moy-même, faire des fondations où je ne puis mettre en seureté des échaffaux pour y établir des sonnettes, & où par consequent je ne puis battre des pieux ; quand il se pourroit faire que je mettrois des échaffaux, l'inégalité du volume de l'eauë n'y met elle pas un empêchement insurmontable ? car pour battre des pieux , il faut une mesure de corde pour lever mes sonnet-

res, & une même mesure de distance entre la sonnette & le pieu, & comment garder ces deux mesures dans un endroit, où l'eau est tantôt tres haute, tantôt moins haute, tantôt tres basse ; & puis supposons, ay-je continué de me dire, que je puis battre des pieux, fera-t'on differentes Arches ? si l'on le fait l'on reserre le volume de l'eaue ; en le reserrant l'on rend le battage des pieux plus difficile, parce qu'en retreiffiffant le canal où l'eaue passe pour l'emplacement des piles, l'on augmente encore la hauteur de l'eaue dont l'on reserre la largeur, & l'on augmente la dépence à des sommes que l'on ne consentira jamais de fournir : l'on agréra d'autant moins de fournir cet argent, que l'on dira unanimement que l'on s'est bien passé du Pont de Batteaux, & qu'ainsi il n'y a qu'à continuer de s'en servir ; si pour une moins grande dépense, l'on ne veut faire que cinq arches, qu'elle n'en sera pas la largeur, comment assurer des couchis de bois pour porter les pierres qui formeront des arcades de cette largeur, où trouver des bois assez longs pour soûtenir les ceintres, & même où passer ces bois pour servir d'une maniere de fondement, dés que l'eaüe n'a jamais une hauteur égale, & surquoy appuyer ces bois-cy,

qui sont necessaires pour arrêter les ceintres & les contrebandes ? combien de difficultez ! enfin je me suis encore dit : mais quand bien même tout seroit disposé à gouter l'entreprise d'un nouveau Pont, par où surmonter une autre difficulté qui se presente dans la fiche des pieux ? comment les mettre en état d'entrer dans le fonds de l'eauë pour recevoir ensuite les coups de la sonnette ? car la force de l'eauë, & ce mouvement toûjours contraire qu'elle reçoit par le flux & le reflux feront nager les pieux, & ils les agiteront de maniere que jamais l'on ne pourra les ficher à plomb, avec ces reflexions qui sont necessaires, lors que l'on imagine des ouvrages, & qu'il faut entrevoir pour s'en faciliter l'entreprise, j'ay à même temps imaginé les moyens de me débarrasser de toutes.

J'ay imaginé ma machine à battre des pieux laquelle a toûjours une égale mesure de poids malgré le haussement ou le baissement de l'eauë; je n'ay point besoin pour elle d'échaffaut, en voicy l'invention. Ce sont deux grands bâteaux que j'attache l'un à l'autre avec des poutres de sept ou huit toises de long, espacées de deux pieds l'une de l'autre & croisées le long des bateaux par deux autres poutres

tres distantes aussi l'une de l'autre d'un pied & demy ; comme ces poutres sont toûjours élevées de huit pieds plus haut que la surface de la riviere, je mets justement à six pouces prés de la même surface, un autre assemblage de pareille figure, que je fais tenir contre mes bateaux, & dans ces doubles chassis, c'est ainsi que je les appelle, je laisse tomber mes pieux : comme ils sont enfermez dans les trous par lesquels je les ay fait passer, l'eauë ne sçauroit les faire vaciller, parce qu'ils sont contretenus en deux endroits, & afin de les entretenir dans leur à plomb, je mets devant chacun d'eux une coulisse de longueur de dix à douze pieds à travers laquelle je passe un gros boulon percé des deux côtez par des trous ausquels j'attache des poids de quatre à cinq cens livres pesant chacun, de maniere que d'un côté mon pieu entretenu par mes doubles chassis, & d'autre côté emporté dans l'eauë par la pesanteur des deux poids, s'élance à plomb dans le fond de l'eauë & y entre profondement, aprés quoy & dans le moment, je fais avec une mailloche levée par quatre hommes, fraper sur la tête du pieu pour aider à l'enfoncer un peu, & puis je fais agir ma machine, laquelle par le moyen d'un contrepoids qu'un seul hom-

me fait mouvoir, enfonce vigoureusement le pieu, & alors je retire mes poids en les ramenant par la coulisse avec un verrain; mes pieux étant mis, mon remplissage est aisé, car quand une fois j'ay fait battre tous les pieux, & que dans le milieu des deux premiers rangs j'ay tumultuairement fait un massif qui devient pour moy une espece de batardeau; maître que je suis, de mon milieu je m'en jouë, les pieux que j'y mets & que j'y forme, soutenu par le massif dont je les remplis, ne peuvent jamais branler, & en prenant dés leur arrasement la naissance de mes arches; je mets ces pieux & le massif hors d'état d'aucun ébranlement, parce que chaque arc bandant dans la partie de sa naissance, l'un contre l'autre, il est contre toute évidence que rien puisse le faire mouvoir. Par là j'évite les épuisemens, lesquels en ces endroits deviendroient insurmontables, ce que tiens fort inutile, & pour poser mes couchis de bois pour soûtenir mes arcades, je bats des pieux de distance en distance, car il est sûr qu'ayant des poutres de cinq toises, des couchis de bois peuvent aisément être posez; quand je sonday la riviere proche l'Isle il n'y avoit que trois toises de profondeur.

Au reste pour la construction j'avois

encore imaginé un moyen qui pouvoit œconomiser la dépence, j'avois pensé que l'on pourroit obliger les Villages voisins de donner de mois en mois des hommes, des charettes & des chevaux en payant, s'entend : mais sur un pied raisonnable & moderé, en cela par la reigle que qui a le profit doit avoir part à la peine, je ne faisois point d'injustice : avec ce secours l'on ameneroit promptement & à prix raisonnable les matereaux.

Pour les matereaux tous me feroient bons, pierre, grais, cailloux, tuillots, & s'il y a sur les lieux ou dans des endroits voisins des grais tendres, je m'en servirois en les faisant équarrir au feu, au lieu de les faire piquer, j'épargnerois & beaucoup de temps & beaucoup d'argent.

Sur cecy vos contradicteurs n'ont qu'à faire leur critique, ils auront beau jeu, puisque comme l'on ne fera pas ce Pont, ce leur sera un bon prétexte de soûtenir leur opinion. Je suis, &c.

LETTRE.

JE conviens que quand une fois l'on a trouvé un moyen de surmonter des difficultez, l'on se flatte d'en trouver un second pour en vaincre d'autres; mais je peux vous assurer que je n'ay point cette vanité; j'ay à la verité imaginé en ma vie assez d'expediens, mais je ne présume pas assez pour dire que tout autant qu'il s'offrira de difficultez, je les dissiperay. J'ay dans les Bâtimens une experience qui m'enhardit à des choses sur lesquelles je serois fort reservé en d'autres occasions; je regarde avec respect les Fortifications & les Ports de Mer, ce genre d'ouvrage qui a ses singularitez, ne se conduit pas par les mêmes regles, par lesquelles l'on conduit une construction de maison, il y a bien de la difference & dans la nature de l'ouvrage qu'il échet de faire, & dans la direction de l'ouvrage; un Architecte souvent habile dans la distribution d'un Palais sera tres-neuf, dans le trait & l'emplacement d'un ouvrage à Corne. Je vous avoüe donc que n'ayant jamais vû d'autre Port de Mer, que celuy du Havre & d'autres Fortifica-

tions que celles qui y sont, je ne puis m'expliquer sur cette sorte d'Architecture aussi bien que vous le souhaitez, si à veuë de pays & par un raisonnement naturel, il m'étoit permis de risquer à cet égard mes conjectures, je vous dirois qu'à considerer la fin de ces deux sortes d'ouvrages l'on peut juger quels ils peuvent être.

Je conçois que les Ports de Mer sont des endroits ou que la nature ou l'art a arrangé pour y mettre des Vaisseaux en seureté; je comprens qu'ils n'y peuvent être en seureté qu'autant que le fonds est bon de soy, & qu'autant que l'eau y est salubre; je m'imagine qu'ils ne peuvent être sûrs qu'autant que les vents n'y agiteront point les Vaisseaux; voilà l'idée que je me fais d'un Port, mais cette idée n'a son rapport qu'à la seule conservation des Vaisseaux; dans ces deux objets, il faut un moüillage & un abry toûjours sûr, il faut des espaces aisées pour contenir les Vaisseaux, en sorte que dans les vents ils ne se choquent point, selon le premier objet, & qu'il y ait des eauës qui conservent les bois des Vaisseaux quand ils y sont à sec, c'est la nature qui fait tout cela ; selon le second objet c'est l'art qui en procure l'utilité; sur ce

Dd iij

principe vous jugez que je ne puis rien vous dire de précis, car il faudroit voir le terrain, la scituation des Côtes & des Falaises, les effets des differens vents, le flot de la Mer, afin de mesurer sur ces observations la qualité des ouvrages que l'on pourroit faire ; voir si lors du flot, il y vient du sable & en quelle quantité ; observer la nature de ce sable ou du galet, voir s'il encombre le Port, s'il est aisé de le remener à la Mer par quelque machine telle que celle que j'ay dit au sieur Petit qui avoit commencé quelques ouvrages proche saint Malo, ainsi vous me permettrez de ne me pas expliquer à cet égard. Je suis, &c.

LETTRE.

QUoy, vous relevez tout ce que je dis ? en verité je trembleray à l'avenir quand je vous écriray. Il m'est échappé de vous dire que j'avois parlé au sieur Petit, d'une Machine pour écarter les sables que la Riviere ameine, & dés l'instant vous me pressez de vous dire quelle elle est. Cette Machine, est une simple idée qui m'est venuë sur le recit qu'il me fit de la maniere en laquelle les sa-

bles combloient le Port où il travailloit; je ne sçay pas si dans la recitation elle seroit ce que je l'ay pensé. Ce sont differentes planches que je pose en maniere d'auvent en façon d'amphiteatre ; comme je conçois que les sables que la Mer amene, ne viennent avec elle que par l'effet qu'elle fait, en roulant sur son lit, dont elle fait rouler les parties les plus legeres ; je conçois qu'en les amenant l'on peut l'obliger à les ramener par un effet tout contraire, que pour cela, la Mer ayant dans son cours un grand poids & un grand volume, luy opposant ces planches elle passera dessus, & retombant par cascade, son eauë refoulera ce sable, si bien qu'en multipliant sa chutte elle rebroüillera & delayera ces sables qu'elle ramenera en se retirant ; cecy est un peu abstrait, il n'y a que la démonstration qui peut vous faire juger de la réüssite de la Machine. Si vous la voulez bien comprendre je vous l'expliqueray à la premiere visite que vous me ferez. Je suis, &c.

Plâtre qui bouffe.

POuvois-je mieux faire en vous expliquant mes conjectures sur les effets du Plâtre, que de vous dire en un mot que ses effets principaux dépendoient & de sa cuisson & de sa preparation ; cependant il semble que vous trouviez qu'il y a encore quelque chose à ajoûter. Ce que vous avez veu dans les crevasses des plafonds de l'Hôtel de * * * * * * que le sçavant M. le Brun a peint, vous fait dites-vous craindre, un sort égal pour ceux que vous avez dessein de faire peindre, & sur cela vous me demandez si je ne sçay point un remede contre cet inconvenient : tout le remede que je sçay c'est de choisir vôtre plâtre & de le bien préparer ; & pour vous mettre en état de le faire préparer de maniere qu'il ne vous fasse pas de chagrin, lorsque vous y aurez fait peindre, il faut que vous en preniez qui soit tout du milieu du four, & dont le moëlon dont il a été fait, soit d'un lit approuvé : pour cela il est bon que vous sçachiez que dans l'employ du plâtre il arrive souvent & presque toûjours qu'il bouffe, qu'il gerse &

qu'il fend quand il n'a pas le degré qui luy est necessaire pour le rendre bon. L'on appelle bouffer, un plâtre qui s'éleve de dessus l'ouvrage où il est appliqué, & qui y fait une convexité ; l'on appelle gerser, un plâtre qui se ride, & en se ridant qui se repenetre pour ainsi dire, laissant une rudesse dont l'on s'apperçoit quand l'on passe la main par dessus ; l'on appelle fendre, un plâtre qui se seichant se resserre & forme une fente, ces trois accidens luy sont ou naturels ou étrangers, les premiers procedent de la matiere même, & les autres de la maniere dont l'on employe le plâtre ; les premieres viennent ou du défaut de sa cuisson ou de son mélange avec des matieres heterogenes, ou de la qualité de la terre, au milieu de laquelle il a été formé.

Les seconds viennent ou de ce que l'on le gâche mal, ou de ce qu'étant gâché l'on l'applique mal, ou de ce qu'en l'appliquant mal, l'on le pose mal, ou de ce que le posant mal, l'on le met sur des corps qui ont une opposition à le recevoir.

Le défaut de cuisson du plâtre est la premiere cause ou de ce qu'il bouffe, ou de ce qu'il gerse, ou de ce qu'il fend,

je vous l'ay expliqué dans le détail des tromperies des Ouvriers, mais je vous ajoûteray icy quelques remarques que j'y ay obmis, sçavoir que l'on connoît le défaut de cuisson dans le plâtre par la couleur même qu'il reçoit ; l'on connoît aussi dans le maniment du plâtre s'il est bien ou mal cuit, soit par sa douceur, soit par sa rudesse : quand il est doux en le maniant, comme seroit de la farine, c'est une marque qu'il n'a plus de verdeur ; quand il est rude & âpre, c'est une marque qu'il a bien encore de la verdeur, l'on le connoît aussi en le mettant en œuvre ; celuy qui est gras & onctueux, par sa qualité onctueuse est le plus sûr ; le plâtre qui n'est pas cuit se declare luy même par sa couleur mêlée de petites parties grisâtres & terreuses ; celuy qui est trop cuit par un fond de blancheur entiere ; quand l'on doute si le plâtre est bien cuit il n'y a qu'à le mêler avec un peu d'eau l'on sentira dans celuy qui sera brûlé une seicheresse, dans celuy qui ne le sera pas, une rudesse & une âpreté, & dans celuy qui le sera bien une douceur comme de la farine. Pour faire ces remarques il faut prendre du plâtre des trois endroits du four, c'est-à-dire du foyer, du milieu & de l'extre-

mité du foyer, parce que s'il est confondu, comme les Plâtriers le confondent, dés que la fournée est chauffée, il ne sera plus possible de les distinguer.

Sur ces notions l'on peut juger que du plâtre qui de soy doit lier & faire un corps stable & indivisible, ne peut plus être ce corps indivisible dés qu'en luy-même il est mêlé de matiere indigeste, laquelle ayant ses sels differens de ceux qui sont renfermez dans le bon plâtre, cause par ce mélange des fentes & des crevasses; quand on gâche mal le plâtre, ou qu'étant gâché mal il est aussi employé mal, les fentes deviennent inévitables, parce qu'un plâtre ou gâché trop dur, ou gâché trop clair ne se lie jamais également, celuy qui est gâché trop dur ayant déja commencé de se reduire en un corps n'a plus cette onctuosité qui luy est necessaire, tant pour s'aggraffer dans les pores des mineraux, que pour les envelopper & les contenir; celuy qui est gâché trop clair ayant receu par l'abondance de l'eauë que l'on luy a jetté, une grande diminution dans ses esprits, se retire en soy-même quand il s'est bien seiché, & par consequent il fait une fente; les crevasses arrivent encore par la nature & la scituation des lieux où on

employe le plâtre ; quand l'on le met sur des vieux murs pleins de salpêtre ou dans des endroits humides, comme la fluidité du plâtre & sa seicheresse, sont deux obstacles à la bonté de son usage, le premier luy ôte toute sa substance par le trop d'eauë, laquelle éteint en partie toute sa chaleur, & émousse en partie ses sels, & l'autre le rend impropre à s'introduire dans les pores des autres matieres sur lesquelles l'on l'applique, aussi le salpêtre & l'humidité des moëlons & des pierres empêchent son union, parce que cette humidité qui se conserve dans les moëlons par le moyen de l'eau, se confondant avec l'eau dont le plâtre a été gâché, éteint & amortit aussi tous ses sels & ses feux ; la nature de la pierre de taille & celle des moëlons étant tres differente de la pierre à plâtre, il est certain qu'à y appliquer du plâtre, il ne manquera pas de bouffer, & s'il y a dans ces moëlons de l'humidité, l'experience journaliere justifie que tout ce que l'on y applique, tombera par placards. Outre ces vices qui occasionnent ces désordres dans l'employ du plâtre, les vieux murs où il y a du salpêtre sont encore un obstacle à cette même tenacité, parce que le salpêtre étant tout plein de sels corro-

fifs brûlans, il desseiche tout d'un coup le nouveau plâtre.

Pour remedier à ce désordre il faudroit 1°. que l'on obligeât les Carriers à tirer leur pierre à plâtre au mois de Mars, & les laisser seicher jusqu'à la saint Jean, afin que pendant cet intervale l'air en tirât la grosse humidité. 2°. Que dans les bans des pierres à plâtre qui sont dans les Carrieres l'on trayât les bons & que l'on ne mêlât pas les mauvais avec eux, comme font les Plâtriers pour ne rien perdre de leur matiere. 3°. Que les Chaux-fourniers fissent des feux de reverbere, afin de cuire également les moëlons à plâtre ; il faudroit que jamais l'on ne souffrît employer des gravois rebatus, car ces gravois étant des pierres qui ne sont pas cuites, elles alterent & par l'humidité qui leur reste, & par la terre dont elles sont toutes pleines, toute la masse du plâtre.

Aprés cette instruction ce sera bien vôtre faute si vos plafonds crevent & se fendent ; ne prenez que du plâtre du milieu du four, ou si à la maniere des Anciens, qui dans le genre des Bâtimens les faisoient bons en tout, vous voulez que vos enduits tiennent toûjours, faites cuire vôtre plâtre dans vôtre attelier

& faites-y faire un four où le bois distribué par lits, calcine également vôtre moëlon à plâtre. Je suis, &c.

LETTRE.

CE fut à l'occasion d'une garniture de Porcelaine de Saint Cloud, que je dis, que ceux qui la faisoient y gagneroient davantage, si ceux qui gouvernent leur feu le dirigeoient plus uniformement.

Je dis sur cela ce que je pensois sur les manieres du feu qu'ils font. Il m'arrive quelquefois d'hasarder mes sentimens, je crois qu'en effet ces gens-là réüssiroient en tout, s'ils entretenoient un degré égal de chaleur, parce que c'est à mon sens de cette égalité que dépend tout le travail; je vous en ay touché quelque chose dans l'endroit où je vous ay parlé des cheminées, je veux bien vous communiquer une partie de nôtre conversation ; je dis donc que le feu, je me serviray cette fois de ce terme, étant ordinairement composé de differentes especes de bois, & brûlant toûjours nonobstant les differences des saisons & des temps, il n'est pas incomprehensible qu'au milieu

même de son volume, il n'ait differentes activitez qui quoy qu'invisibles & insensibles aux yeux de ceux qui le gouvernent, ne laissent pas de produire leur differentes impressions sur les matieres que l'on y chauffe.

Un homme attentif à faire ces remarques les trouvera effectives ; dés la premiere fois qu'il regardera un grand feu, il y verra de differentes couleurs dans la flâme, lesquelles montent par rayons : ce même homme attentif à ces remarques trouvera que dans les temps differents, les temps de chauffer la matiere sont plus ou moins longs, quoy que l'on croye que le feu soit égal ; ce sont des remarques que j'ay fait quand je vois du feu & elles sont si sûres, qu'il n'y a personne qui ne les puisse appercevoir, dés que l'on voudra reflechir.

Il y a de la raison que cela soit ainsi; dés qu'il y a dans le bois un principe ordonné à produire ces effets, & dés aussi que du côté de l'air il y a une impression sur le bois qui s'y détermine, c'est ce qui fait que la cuisson des matieres est inégale : vous l'allez connoître.

Les bois que l'on met dans les fournaisses sont de differentes especes, cela est vray, les uns ont été coupez dans cer-

tains temps, les autres dans d'autres ; car l'on ne regarde pas de si prés, quand l'on coupe des bois pour brûler : vous devinez dés-là que la séve qu'ils avoient, si l'on les a coupez à la fin de leur séve, comme en Septembre & Octobre où le degré de seicheresse, que la chaleur du Soleil leur avoit donné pendant l'Eté qui a precedé leur couppe, subsiste encore, doit en brûlant produire necessairement differens degrez de chaud : vous devinez encore que dans les temps, la correspondance indivisible, qu'il y a entre l'air & tous les êtres, les bois se sentent ou de la seicheresse & de la benignité de l'air ou de son humidité & de sa pesanteur, & que de même des Porcelaines qui sont exposées à ces differens feux & à ces differentes influences de l'air souffrent de leur vicissitude.

Je ne vous diray point les raisons que je dis dans nôtre conversation, pour prouver cette difference dans les bois & dans l'air, & même dans le feu, je parlois à deux Physiciens qui sçavoient de reste que le mélange d'une grande quantité de bois ne confond point absolument la chaleur, que le volume de l'air tout rarefié qu'il soit par la force de la chaleur, réünit d'autant moins à un seul corps de feu

feu, toute cette chaleur, que plus il est rarefié plus les differens bois poussent aisément leur rayon, & qu'il faut necessairement que les vases exposez à celuy de ces rayons, où les bois sont plus secs & plus pleins de sels, souffrent une plus vive impression de chaleur, que ceux qui ne sont exposez qu'à un rayon d'un bois plus temperé.

Je ne vous diray pas non plus les raisons qui persuadent qu'en effet les bois sont de differentes especes & qu'il y a de differentes qualitez dans ceux même d'une même espece cela est trop vulgaire à un homme d'aussi bon esprit que vous, ce seroit une injure que de les luy rapporter: l'âge different des bois, les temps differens de leur couppe, les terrains differens où l'on les serre, quand ils sont couppez, la difference même de la partie d'un arbre qui est proche de sa racine & de celle qui en est éloignée, tout cela est trop palpable: ainsi je ne vous en parle plus.

Je ne vous diray pas encore la raison que je leur dis, sur l'impression que les differens temps influënt sur le feu, & sur les vases que l'on y chauffe, vous les entrevoyez: ce que je vous diray, c'est que constamment le gouvernement du feu est

E e

la clef de tout ce travail, & il ne faut pas s'étonner des risques & des hazards qui y surviennent ; un Palot croit faire des merveilles de jetter du bois de temps en temps sans garder de mesure dans le temps même, c'est-à-dire sans observer ses intervalles ; de jetter tantôt un gros bâton, tantôt un moindre, tantôt du chêne, tantôt du hêtre, & luy qui n'est payé que pour jetter du bois, tout ce qui vient sous sa main est égal, mais au feu qui en reçoit son aliment, cela ne l'est pas ; quiconque philosophe foncierement & scrutativement sur cette matiere, ne trouvera pas que je philosophe en Metaphysicien, & qu'il y ait dans mes observations des delicatesses qui vont jusques à l'abstraction: non, non, je philosophe vray, & je veux vous le persuader comme s'en persuaderent mes deux Physiciens.

Sans recourir à la subtilité des raisonnemens à considerer simplement qu'en effet tous les vases exposez à un même feu, ne reçoivent pas un feu égal, il faut conclure que cette inégalité ne peut jamais être supposée leur venir d'aucune difference qu'il y ait dans leur matiere ny dans leur forme ; or dés qu'il est ordinaire que les uns sont vrayment chauf-

fez, les autres le font trop, & les autres pas aſſez, il y a donc dans le feu une action qui produit ces differens effets ; & il eſt donc vray que le feu ou par le bois qui le fait feu, ou par l'air y qui influë, produit cet effet.

Pour me convaincre auſſi moy-même de cette verité, je fis une experience ; je pris une tres-large plaque de fer, de celles qui ſervent de contrecœur aux cheminées ; je la fis mettre ſur un petit four à chaux, & y ayant fait jetter du bois, je mis ſur cette table de la pâte bien étenduë d'une même époiſſeur que j'avois exprés dreſſée avec un roulleau de buys, comme en ont les Patiſſiers, pour dreſſer leur pâte ; je remarquay les endroits où les differens bois de differente eſpece étoient rangez ; je trouvay que l'endroit où le bois avoit été plus ſec, ma pâte s'étoit un peu plus élevée en maniere de petites boſſes, & qu'à l'endroit où le bois étoit moins ſec, la pâte étoit démeurée ſur ſa place.

Pendant que je faiſois cette experience, laquelle me conſomma tres-peu de temps, je m'occupay à conſiderer la flâme de tout le four ; je la voyois icy ſombre, là claire, mais tout allant ſon chemin ; méditant ſur la raiſon pour laquelle malgré la reverberation, elle ne

devenoit pas un même corps de flâme, je jugeay qu'il y avoit une impossibilité, parce que chacune de ces differentes flâmes occupant sa portion d'air, il n'y avoit pas de raison qui fît que l'une penetrât celle-cy plûtôt que celle-cy penetrât l'autre ; de là je conclus que si souvent l'on ne réüssit pas à ces Porcelaines, non plus qu'aux grandes Glaces qui sont boüillonnées & d'inégale planure, le gouvernement du feu en étoit toute la cause.

Ce fut là toute nôtre conversation, à la fin de laquelle je dis qu'il faudroit faire des fours differens, ou bien faire cuire les matieres à un feu de reverbere, qui seroit toûjours égal. De la maniere que je le proposay à mes deux Physiciens, ils conçeurent comme moy que je parlois vray.

Vous voilà instruit sur tout ce que vous m'avez demandé ; mandez-moy quand vous pourrez revenir, afin que j'aye le plaisir d'aller vous dire que je ne cesse point d'être, &c.

LETTRE.

VOus feignez de ne pas entendre, il y a un peu de malice ; il me semble pourtant, que ce que je vous ay écrit sur les differens feux que la difference du bois produisoit necessairement est assez intelligible ; vous voulez qu'il m'en coûte une dissertation plus allongée; je vous ay dit que les bois couppez en séve faisoient un corps de feu, different de celuy des bois couppez hors leur séve ; je vous ay encore dit que l'humidité ou la serenité dans l'air formoit aussi un corps de feu different ; j'appelle un corps de feu cette masse de flâme qui est allumée dans une Fournaise, il est certain que du bois qui a toute sa séve pousse une flâme plus époisse que le bois qui n'a plus de séve, la raison en est sensible ; la séve étant une liqueur, il est évident qu'elle a un fond d'humidité, lequel charge & broüille l'air, qui sert de canal au passage du feu ; je vous ay dit aussi que cette même séve ôte au corps du feu une partie de son activité, cela est assez manifeste ; vous concevez que cette liqueur en s'évaporant du corps du bois où elle

est répanduë, doit affoiblir le corps du feu où elle passe, si cela ne paroît pas bien sensible à la veuë, cela cependant ne laisse pas que d'être, & en cet état on doit comprendre qu'un corps de feu agissant sur les matieres, contre lesquelles il darde sa flâme, reduit par un mélange subit d'un bois humide, une impression qui altere & qui inquiette l'activité qu'il avoit, & il reporte l'effet de cette impression sur les matieres sur lesquelles il agit. Il est encore certain que quand l'air est bas tous les pores du bois comme de nos corps sont bouchez, les humiditez qui sont dans l'air, environnant les bois & nos corps mêmes, y forment comme un couvercle qui comprime tous les esprits : nous nous en appercevons tous dans ces temps-là, & nous sentons une pesanteur & une espece d'engourdissement; vous qui pensez ou qui reflechissez, vous sentez cela, & tous les jours vous vous appercevez que vous avez plus ou moins de legereté selon la qualité de l'air du jour ; cet effet de l'air sur nous est le même sur tous les êtres ; quand donc l'air est bas, le bois brûle bien moins, l'on l'experimente quand l'on se chauffe, les bonnes gens qui ne se connoissent point à cela prennent ordinairement leur souf-

let pour faire brûler leur bois, les habiles gens fendent alors leur buches & les mettent en éclats, car le bois ne brûle qu'à proportion qu'il est disposé à la combustion & il n'y est disposé, que quand toute l'humidité en est ôtée ; si donc l'air est bas, la simpathie qui est entre l'humidité qui regne dans l'air & celle qui sans être veuë est cependant restée enfermée dans le bois, le rend plus difficile à brûler, ainsi la flâme qui en sort a ses differences, & ses differences font la difference dans le corps du feu.

Le même air qui cause ces effets dans le feu, en cause aussi dans la matiere que l'on y fait chauffer ; comme dans tous les corps les plus compactes, il y a toûjours & de l'air & de l'eau, parce que tous les êtres n'empruntent partie de leur existance que de ces Elemens, il est certain qu'une matiere exposée à l'air pour ensuite être cuite, reçoit une impression ou de seicheresse, si l'air est sec, ou l'humidité si l'air est humide ; si sans faire attention sur ces effets, l'on prend moitié de la Porcelaine pour la cuire, aprés avoir été exposée à un air sec, & que deux jours aprés l'on prenne l'autre moitié ; laquelle depuis la cuisson de la première moitié aura receu un air humide, il est

indubitable que de ces deux fournées il y en aura une differente de l'autre.

Si j'avois veu ce travail je pourrois en parler d'une autre façon, je ne résonnay avec mes Physiciens que sur le recit que l'on nous avoit fait sur l'inégalité des cuissons, ainsi si je ne suis pas bien au fait, je pourray le rectifier, quand j'auray été à saint Cloud, où je me propose d'aller deux ou trois jours pour avoir le plaisir de voir cet établissement, qui préjugé à part pour les Chinois est assurement un bel établissement, tout homme qui ne se conduira pas sur les préventions & qui estimera ce qui est beau indépendamment du lieu d'où il est venu, fera toûjours cas des ouvrages de son pays, sinon par préférence à ceux des étrangers au moins par concurrence, quand ils auront une égalité de beauté & de bonté ; l'amour de la patrie doit attacher à tout ce qui y vient & le rendre precieux : quand je vois cette predilection pour les marchandises de la Chine, je suis surpris que l'on puisse dans la fureur de cet entestement, manger du Bled & des Perdrix de France, boire du vin de Champagne & de Bourgogne, & comment nos Dames Françoises ne font pas venir des Chinois, aussi bien que des étoffes ; n'avoüerez-vous

vous pas qu'il y a bien de la fantaisie dans les actions des hommes, peut-être la raison enfin primera-t'elle, & alors la Porcelaine de saint Cloud égalant par les soins de ceux qui la font, celle de l'Orient aura-t'elle son prix, j'entens quand elle l'égalera.

Maison ruë de Grenelle.

LA Maison qui va aux Invalides, que par une sotte décision, les Maçons ont appellée l'Hôtel des plâtras, est une épreuve des édifices que l'on peut faire de pur plâtre ; le ridicule à part, il n'y a qu'à la considerer & à l'examiner dans toutes ses parties, l'on n'y verra rien de deffectueux ny de vicieux ; tout y est bon, il n'y a nulle fracture, nulle lezarde, nul affaissement, comme il s'en fait dans les ouvrages à mortier; les planchers y sont de même niveau que celuy qui luy fut reglé, lors de sa construction ; celuy qui resolut cette maniere de bâtir étoit sans doute un homme tres Physicien, qui par l'employ du plâtre & de sa consistance, jugea qu'étant le principe unitif de l'assemblage des pierres, il renfermoit consequemment en soy un principe

de solidité, à la veuë duquel il étoit manifeste que l'on en pouvoit faire de bons ouvrages : en effet, que n'a-t'il pas fait avec ce pur plâtre ? des murs qui ne sont qu'un même corps, des murs où il n'y a point de vuide ; des murs qu'il n'est pas possible de démolir, & qui par la compaction qui leur est donnée ont acquis en vieillissant, une solidité que le temps à venir affermira de plus en plus ; cette épreuve m'a fait rêver à la bonté du plâtre ; j'ay songé que de l'aveu des Maçons, les plâtras des cheminées & les panneaux des cloisons font de tres bons ouvrages, quand ils sont employez en haut dans les murs ; j'ay donc raisonné sur cela, & j'ay dit, les plâtras ne sont que des assemblages de petits plâtrats, ou de plâtre, ou de pierre qui sont tous joints par du plâtre neuf, avec lequel l'on les a assemblée. Cela étant il n'y a qu'à assembler ces petits plâtras dans une caisse & les bien remplir de bon plâtre, ils seront & mieux assemblez, & plus uniformement assemblez, & plus pleinement assemblez, ainsi ils auront un corps assuré ; sur cette idée, j'ay fait faire des caisses que j'ay emply de toutes sortes de petits plâtras sur lesquels j'ay fait jetter de tres bon plâtre, que j'ay fait délayer

un peu clair dans de grandes auges faites exprés, afin de les répandre toutes à la fois, & de ne point laisser durcir l'un sans l'autre, comme il arriveroit si l'on ne mettoit le plâtre que successivement; cela a fait des quarreaux qui sont devenus en tres peu de jours d'une dureté surprenante, j'en ay érigé des murs exposez au Nord, & de refand ausquels il n'est plus possible de rien sceller, qu'avec une peine indicible, chaque quarreau revient à six sols, il a vingt-deux pouces de long sur quatorze de large & douze de haut, cette sorte de pierre accelere un bâtiment & sauve la dépence, & il est sûr que tout le mur qui est fait de ces quarreaux est plein & consequemment qu'il est stable; l'on pose ces quarreaux de rang en rang, l'on les coule & l'on y répand du tuillot concassé, rien ensuite n'est plus indivisible.

Je prévois que les Maçons décriront autant qu'ils pourront cette maniere de bâtir des murs, & qu'accoûtumez à décider sans reflexion sur bien des choses qui ne sont pas de leur portée, ils condamneront cette fabrique, mais les gens sensez loin de la condamner la trouveront tres utile; ceux d'entr'eux qui sont de bonne foy & qui prevenus de la

verité l'avouënt quand elle leur paroît, sont convenus que cette sorte de construction étoit admirable & tres utile, & parce qu'elle épargne l'enlevement des gravois, & parce qu'elle avance beaucoup un Bâtiment, sans d'ailleurs la solidité dont elle est. Il est vray qu'ils sont convenus qu'il étoit de leur interêt de ne la pas mettre en usage, parce qu'ils n'auroient plus moyen de gagner.

Un Bourgeois qui sçauroit que de toutes les démolitions de sa maison il en peut faire une neuve avec des caisses, se passeroit d'un Maître Maçon ; ainsi m'ont-ils dit, il faudra se déchaîner toûjours contre cette maniere de construction & la traiter de ridicule, de mauvaise, & de détestable, que la confiance qu'auront en eux les Bourgeois ignorans ou craintifs, accreditera le décri qu'ils feront. Cependant à travers la conjuration que feront les Maçons contre cette sorte de matiere, l'on m'aura cette obligation d'avoir inspiré cette œconomie, & d'en faire sentir le double avantage : ceux qui ne se conduisent pas comme des bêtes, ny sur les préjugez de la coûtume & de l'usage, mais qui reflechissent sur toutes les raisons que l'on leur presente, pour rendre sensible & palpable des veritez

ou inconnuës ou nouvelles, entreront dans mes raisonnemens, & ils me remercîront de leur avoir appris ce qu'est le plâtre, sa bonté & son veritable usage; quiconque agit sur des principes d'évidence & de raison & qui n'estimant que ce qui est bon, separement du temps, du lieu & des personnes, trouvera que cela est bon, & il l'est en effet, il doit donc être estimable; je ne voudrois pas faire les faces des Bâtimens du côté du Midy avec cette matiere, non que je doute que l'ouvrage n'en fût tres bon & meilleur même que celuy que l'on fait en moëlon à plâtre, à cause des pluyes qui pourroient défigurer les enduits, mais je ferois fort bien celles du côté du Levant & du Nord à prendre depuis huit ou neuf pieds du rez de chaussée: & pour les murs de refand, je n'heziterois point de les faire tout en tiers de cette sorte de matiere.

Pour persuader sa solidité, je vas en faire les voutes d'une petite maison que je vas faire bâtir à la place des combles de charpente; afin de voir quel des deux est le meilleur & à plus bas prix, ou un comble de charpente & de tuille, ou un ceintre de maçonnerie pavé de ciment, ce sera un modele pour d'autres maisons;

les gens de bon esprit y verront que ceux qui pensent en Bâtiment percent plus loin que les Maçons ordinaires. Je suis, &c.

LETTRE.

Vous m'excitez à communiquer au public l'invention de mes Machines, cette communication je vous l'avouë seroit digne d'un cœur aussi désinteressé que je l'ay, mais vous voulez bien que je vous dise que je suis bien serviteur du public, & que je voudrois le servir, si de sa part je le trouvois aussi officieux que vous souhaitez que je luy sois ; depuis que je vis, il y a par malheur trop long-temps, je ne me suis pas apperceu que le public fût un corps fort reconnoissant, chaque individu qui le compose s'y cherche soy-même, & s'embarasse peu des individus ses compatriotes ; j'ay trop essayé de son attachement singulier & de son détachement universel pour luy abandonner des secrets dont dans le moment de leur découverte, il me tiendroit tres peu de compte ; permettez-moy donc de les reserver pour mes amis, la communication que je leur en feray m'obtiendra

d'eux un vray sentiment de gratitude, & celuy que je ferois au public ne m'en obtiendroit que de l'indifférence, pourveu que cela n'allât pas jusqu'à dire que je n'ay rien dit que d'autres ne sçeussent : car c'est là la monnoye que ce genereux public a de coûtume de payer les découvertes que l'on donne ; c'est ainsi qu'il s'acquitte des confidences que l'on luy fait ; ne croyez pas pourtant que je veuille vendre le secret de mes Machines, j'ay toute ma vie trop méprisé la fortune pour amasser de l'argent. Contant d'une portion des biens que mon dixiéme ayeul possedoit, & que mon pere m'a transmis, je me soucie peu de les accroître, ainsi quand vous aurez besoin de mes Machines, je vous en sacrifieray l'usage avec joye ; c'est tout ce que vous pouvez raisonnablement desirer ; du reste pouvez-vous penser que des Machines telles que celles-là, fussent regardées du public comme un avantage pour luy ? Combien parmy luy, se trouve-t'il d'hommes qui les contrediroient par ignorance, ou qui les critiqueroient par envie ? n'en ay-je pas senty l'effet dans la Chaise roulante nouvelle que j'ay éprouvée avec un heureux succez ? Quelle sottise ne me dit pas sur elle, M...... Cette Chaise

que vous n'avez pas encore veuë est la plus commode invention qu'il y ait pour les Voyageurs & pour les Officiers d'Armée ; elle contient un lit où l'on peut dormir en marchant, elle ne heurte jamais contre les brancarts, l'on y est dans un perpetuel équilibre, les vents n'y entrent point, quand l'on veut, elle ne pese point sur le Cheval; elle est moins ouvragée que les autres, & par consequent moins chere, l'on passe avec elle dans toutes sortes de chemins, parce que les deux rouës ne sont distantes l'une de l'autre que de treize pouces de dehors en dehors, si bien que l'on va toûjours dans le sentier du cheval de Charette, & jamais dans les ornieres ; cependant avec tous ces avantages, M... me dit : Oh ! Monsieur, cela est bon, mais il faudroit qu'elle allât sans chevaux, trouvez-nous cela, & puis je diray, m'ajoûta-t'il, que c'est la plus belle invention qu'il y ait ; jugez sur cet échantillon ce que je dois faire & ce que je puis attendre du public, dés qu'un homme qui paroît raisonnable me tient de tels propos ; c'est ce qui m'a dégouté de rendre rien public de ce que j'ay inventé : vous serez sans doute de mon avis, & puisque l'on a regardé avec indifference le beau se-

cret que j'ay de teindre le corps du marbre & celuy de rendre limable le fer fondu, ma foy je seray rres indifferent à rien communiquer. Je suis, &c.

SAINT SULPICE.

PAr où, je vous prie, avez vous entrevû que j'ay pris à dégoût la construction de saint Sulpice ? Quoy, parce que dans deux Lettres, je vous ay marqué que l'étoffe n'y a pas été épargnée; l'observation que je vous en ay fait par maniere d'exemple sur la fausse Architecture, n'a rien à mon sens, par où l'on puisse me supposer quelque rancune sur cet Edifice ; je voudrois à la verité que le dessein en eût été mieux pensé, je souhaiterois même pour la reputation de l'Architecte, que plus œconome sur la dépence il eût diminué l'époisseur des gros murs qui separent les Chapelles, & qu'il eût suprimé les grands Voussoirs qu'il a fait mettre, les Plattes-bandes & les Sculptures des Corniches, il auroit œconomisé les deniers publics, & le public luy en eût sçû bon gré ; je ne sçay pas son nom, mais je vois par son dessein qu'il s'est trop défié de la justesse de ses

idées, par le soin qu'il a pris de faire les monstrueux pilliers qu'il a fait pour soûtenir une voute, que l'on auroit à l'imitation des Anciens, soûtenuë avec autant de seureté par des pilliers plus petits ; ils sont tels que sans desappuyer la voute, on y auroit pû faire des appartemens entiers pour les Bedeaux ; défaites-vous donc, s'il vous plaît, du préjugé que vous avez pris ; si jamais vôtre pieté vous porte à faire bâtir une Paroisse, souvenez-vous de trois choses ; la premiere, de ménager sur la matiere ; la seconde, sur la qualité de la matiere, & la troisiéme, sur les façons de la matiere ; ces trois soins soulagent beaucoup une bourse & avancent bien un Bâtiment ; ménager sur la matiere, c'est de la prendre dans des temps où les Attelliers ne sont pas tous ouverts, & en faire arriver de tous les endroits où elle est bonne, & ne pas faire comme à saint Sulpice, puisque saint Sulpice y a, où les pierres des faces sont blanchies, & celles des côtez coquilleuses & grises, ce qui fait un vilain effet ; menager sur la qualité ; c'est de n'en point mettre de grandes où les petites suffisent ; ne pas mettre des quartiers où des libages sont d'un bon service, & ne pas faire des claveaux avec de grosses

pierres, au contraire mettre sur le modele des Anciens de petits Voussoirs, afin d'obvier d'un côté à la dépense immense où cette sorte de travail jette, & d'autre côté aux gros corps de Maçonnerie qu'il faut faire pour contretenir la poussée : Dans les Eglises des siecles passez, l'on ne bâtissoit pas toûjours les voutes avec de grosses pierres, l'on connoissoit les suites de cette sorte de construction ; l'on sçavoit qu'il y a cinq dépenses inévitables & onereuses à faire pour cela ; la premiere, qu'elle engage à faire des ceintres de Charpenterie, d'une grosseur énorme pour soûtenir ces Voussoirs & les entretenir sur leur pourtour ; la seconde, qu'elle oblige à avoir des gruës & des échaffaux pour les mettre ; la troisiéme, qu'elle reduit à la necessité d'avoir des Ouvriers de journée pour mener au chariot les grands Voussoirs, & les monter à la gruë ; la quatriéme, qu'elle contraint à avoir des Appareilleurs pour les tracer, des Tailleurs de pierres pour les layer, des Poseurs habiles pour les poser ; la cinquiéme, qu'elle exige un grand remplissage, cinq dépences qu'ils évitoient en mettant de legers Voussoirs, sans la sixiéme, de laquelle ils se sauvoient en ne faisant que des pilliers legers & ronds

afin que la veuë passât en plus d'endroits ; en n'y mettant que de legers Voussoirs, ils ne mettoient que des ceintres mediocres, ils épargnoient le payement des allées & venuës inutiles d'un Appareilleur, les vetillardises d'un Poseur qui ne fait que chicanner avec son cizeau pour traverser promptement sa journée, ils se soulageoient du coût des meneurs de chariots qui sçavent se mettre dix, ou de deux un est superflu ; ils s'épargnoient la dépence des monteurs de gruës, de ces sortes de paresseux qui sont toûjours las, avant qu'ils ayent travaillé : avec une douzaine de petits margajats, portant chacun dans des hottes des Voussoirs, ils avançoient en un jour, plus leurs voutes que l'on ne fait ces voutes-cy en un mois; c'étoit le troisiéme ménage qu'ils sçavoient faire ; réünissez ces œconomies, remarquez-y la sagesse & la prévoyance & même beaucoup de charité, car ils en avoient ces Architectes là, aussi étoit-ce des hommes d'une hyerachie superieure à celle des Maçons, ce n'étoit pas la mode en ces temps-là qu'un Limosin devenu Maître Maçon se titrât du nom d'Architecte, & qu'il se présentât dans le public, comme un homme d'importance;

& encore moins la mode qu'il faufilât avec les honnêtes gens, & que par des dehors d'équipage il suprimât aux yeux du peuple le souvenir de sa premiere condition. Ces Maçons restoient Maçons, & de la profession maçonnante l'on alloit peu à la profession architecturante sans des épreuves autorisées & confirmées ; il falloit un applaudissement general de tous les habiles & leur attache ; un Plaquechaux qui ne sçait ny lire ny écrire ; Un Vendeur d'Eau-de-vie à petite mesure, un Laquais d'un Architecte, qui n'a eu d'autre élement de l'Art que celuy de suivre le cheval de son Maître, ou de rouller des desseins, n'auroient pas osé ny se qualifier Architecte, ny travailler sous ce nom, & encore moins arborer sur un Carosse des Armoiries, des Couronnes & des Suppôts ; en un mot on étoit circonspect, parce qu'alors on ne souffroit pas que l'ignorance du dessinateur fût payée par le bâtisseur, & quand les fautes se faisoient, l'Architecte les rétablissoit à ses dépens ; quand vous aurez bien pensé à l'utilité & à la raison de ces œconomies, vous tâtrez vôtre pieté & vôtre bourse ; si alors la premiere est assez échauffée, peut-être la seconde ne la calentira-t'elle pas.

Voilà ma justification bien nette, vous voyez que je n'ay donc point de levain contre l'Architecte de saint Sulpice en particulier : à la verité quand je vois des conduites pareilles dans les Bâtimens, des imperities aussi hardiment hazardées que celles de faire des soupiraux au lieu de fenêtres, pour former une corniche, laquelle ôte toute la place d'une croisée, ou qui la reduit à n'être plus qu'un croisillon, comme à saint Sulpice, & au Temple de la Pieté ; quand je vois qu'un Architecte assuré qu'en quelque incongruité qu'il tombe il n'en coûtera qu'au bâtisseur, mon cœur pâtit & de compassion pour ceux de la bourse de qui l'on a tiré la dépence, & d'indignation contre celuy qui outre cette dépense. Ce sont des mouvemens de ma charité & de ma justice, lesquels doivent de plus en plus me confirmer vôtre amitié. Je suis, &c.

Si la Lune mange les pierres.

VOtre Lettre m'a fait rire ; je crois que vous l'avez écrite dans ce dessein, car vous avez trop bon esprit pour penser que la Lune mange les pierres ;

j'irois voir ce repas de la Lune, si je sçavois où elle le fait, & je voudrois bien avoir quelqu'unes de ses dents, car je ne doute pas qu'à force de manger des pierres, elle ne s'en soit cassé depuis le temps qu'elle mange des Bâtimens. En verité il y a bien de l'idiotrie dans les Maçons qui debitent ces sottises.

Ce que vous voyez dans les pierres, qui en est pour ainsi dire écorché, est un bouzin, qui, lorsque la pierre a été mise en œuvre, n'en a pas été abattu, la pluye, les humiditez & les broüillards s'étant attachez à ce bouzin, en ont dissous petit à petit les sels, qui l'avoient en quelque façon assimilé au corps de la pierre, & ces sels étant dissous, la partie de la terre à laquelle ils étoient inherens n'ayant plus de soutien, est tombée peu à peu, & à mesure que ces sels se sont dissous; c'est pourquoy vous ne voyez pas perir tout à coup une pierre, sondez cette pierre jusques à son vif, c'est-à-dire jusques où la chaleur du Soleil a formé un corps stable, dur & inalterable à la pluye, vous ne pourrez plus en tirer cette espece de terre que vous tirez de cette partie que la Lune mange.

Si les Tailleurs de pierre de concert avec les Entrepreneurs ne laissoient point

de ce bouzin & s'ils abattoient de la pierre tout ce qui n'en est point digeré, la Lune par respect pour eux ne mangeroit pas leur ouvrage ; mais ces Messieurs qui s'embarassent peu de la durée des maisons, & qui bien loin de s'en embarrasser disent nettement que leurs enfans n'auroient rien à faire, si les ouvrages étoient éternels, ayant besoin de pierre d'un certain appareil, laissent le bouzin pour supléer à la hauteur dont ils ont besoin, & c'est là ce qui tombe ; mais afin que la Lune ne les mange point, ou qu'elles mêmes pour avoir été tirées dans une carriere d'un ban qui n'a pas encore acquis sa formation parfaite, ne s'en aillent pas par feüillets, engagez par vôtre marché, vôtre Entrepreneur à n'employer que de la pierre dure, de laquelle tout le bouzin quel qu'il soit sera ôté, à l'effet de quoy avant de poser aucune pierre, elle sera sondée, tant sur les arêtes que sur les faces, pour, au cas que l'on trouve quelque face d'un grain different de celuy du corps de la pierre, être cassée sans pouvoir être remployée ailleurs ; avec cette clause vôtre Entrepreneur sera assez habile homme pour vous dire que la Lune ne tâtera de vôtre Bâtiment que d'une dent ; soyez inflexible sur l'execution

tion des clauses de vôtre marché, car si une fois vous vous relâchez, comme disent les bonnes gens, l'on vous en moulera bien d'autres. Je suis, &c.

DU LEVIE'.

LE rapport que l'on vous a fait est vray ; oüy, je dis nettement à feu M............ que sa Machine à monter des Bâteaux n'auroit jamais tout le succés qu'il disoit, mes principes ne sont pas des hypoteses que je me forge pour tirer de ridicules conséquences, je les tire de l'évidence ; je tiens qu'en fait de Machines, il n'y a qu'un principe, qui est tres naturel pour en tirer tout l'effet que l'on y cherche, à sçavoir de faire operer par la voye de l'Art, ce qui s'opere par la voye de la nature ; sur ce principe je prouvay à M............ que tous les Crics de la Machine de M............ & tous les Cabestans de M. de S........... étoient des chimeres ; quand j'imaginay les Machines à faire dans un temps mediocre sans cizeau ny maillet toutes sortes de profils sur le marbre, & pour le scier aisément, je n'étudiay autre chose sinon que l'action que le bras du Scieur fait

en conduisant sa scie, & que l'action que la main du Marbrier fait en levant avec son cizeau & son maillet les éclats de marbre; quand j'imaginay la Machine pour faire lever par un seul homme un mouton de deux, trois ou quatre milliers pesant pour enfoncer des pieux, je ne pensay à autre chose qu'à l'action que faisoient les seize hommes par qui l'on fait ordinairement lever les moutons de huit à neuf cens livres de poids; sur ces actions je conçûs aisément un moyen de faire par la voye de l'art ce que ces hommes faisoient par la voye de la nature; ainsi assuré de la verité de mes inventions par les effets que j'en avois tiré, je soûtins que les Machines à tirer des Bâteaux n'égaleroient point l'attraction que l'on en fait faire par des chevaux; c'est sur ce principe que l'on dit communement que les bonnes Machines sont simples; en effet Monsieur le Maître qui est aussi excellent dans les Machines que dans l'Architecture, n'a pas mêlé sa bonne Machine à élever des pierres d'un grand nombre de ressorts; en fait de Machine pour tirer ou pour élever des fardeaux & les mouvoir, l'Art y a plus de part que la multitude des mouvemens, s'il s'agit de monter un Bateau, une Machi-

D'Architecture.

ne quelle qu'elle soit ne peut pas produire le même effet, que feront des chevaux ou des hommes qui tirent quand le montage s'en fait sur des Rivieres, parce que la chose tirée ayant son poids égal tant que l'on la tire, il faut que la force tirante soit toûjours superieure, & dés que cette force peut perdre quelque chose de soy, la chose tirée ne peut plus être tirée ; ou du moins si elle l'est, ce n'est pas de la même façon ny avec la même aisance : or dans des Rivieres, le poids de la chose tirée quoy que dans la charge d'aucun nouveau poids, augmente souvent ; Par exemple quand il se fait des averses d'eauë, le volume de la Riviere enflant, fait un nouveau poids qui tombant sur le Bateau le repousse ; car vous sçavez qu'à mesure que l'eauë est grosse le tirage en est plus penible, quand la chose tirée arrive dans les contours d'eauë, quand elle passe sous des Ponts, en l'un ou l'autre cas, la Riviere plus serrée, tombe sur le Bateau plus pesamment & réduit la chose tirante à doubler de force, de sorte que si la force tirante ne se multiplie aux occasions où la chose tirée reçoit ou un nouveau poids ou un nouvel empêchement, il est sûr que la chose tirée entraînera la chose tirante, &

moins que par quelque action nouvelle, la chose tirant ne se renforce.

Par exemple un Bateau est tiré par huit chevaux, l'on luy a donné ce nombre de chevaux pour le monter & ce nombre est proportionné à son poids & à sa charge, il survient un flux d'eauë imprévû, alors il est constant que les chevaux redoubleront de force pour tirer ; or si le Bateau étoit tiré par des Machines, il arriveroit qu'en cet état leur mouvement étant le même sans addition de force nouvelle, le Bateau ne monteroit pas.

Par cette raison qui est sensible, je prétens que toutes les Machines à tirer des Bateaux sur des eauës changeantes & inégales dans leur volume & dans leur cours seront toûjours d'un inutile usage, & que la veritable Machine est celle de bons chevaux à qui dans les arrêts l'on fait redoubler de force ; par les efforts où l'on les excite.

Je croi que vous conviendrez que je ne parle point en visionnaire, quand je dis à M. de...... ce que je luy dis, mes Sistêmes, comme vous voyez, sont assez fondez en raison ; aussi n'ay-je jamais manqué dans aucune des Machines que j'ay inventé. Quand M. de............ eut trouvé son marbre à Saint Ange, je fis la Machine

à scie & aux profils, dont le Roy m'a fait la grace de m'accorder un Privilege; je ne songeay, comme je viens de vous le dire, qu'aux deux actions, & que le Scieur fait pour scier, & que le Marbrier fait pour tailler ; je regarday dans le Scieur l'appui de la main, le mouvement de la scie & l'impression que ce mouvement fait sur le marbre, je regarday comment le marbre se coupe, ce que le sable contribuë dans cette action, & par une reflexion que je fis dans le moment, j'imaginay cette Machine qui est & plus efficace, & plus vraye, & plus grande qu'aucune qui jamais ait été inventée dans ce genre là ; car je peux monter vingt & trente scies à la fois, qui par le moyen d'un chassis où est attaché une solive en maniere de balancier avec une manivelle, la fait mouvoir d'une vîtesse si prompte qu'un bloc peut être coupé en peu de temps; à l'égard de la Machine aux profils, je regarday quel étoit l'effet que le cizeau faisoit, quel appui le maillet imprimoit sur le cizeau, & ayant veu qu'il n'y avoit que de la dexterité & mediocrement de force, je compris bien-tôt le moyen de faire ce travail, sans aucun cizeau, & dans l'instant j'inventay une Machine simple, comme je les veux toutes, laquelle j'ay é-

prouvé sur une table de trois pieds de large & de quatre de long, dans laquelle j'imprimay differents profils d'une justesse & d'une proportion admirable, ainsi autorisé sur la sensibilité de mes épreuves, & mes épreuves autorisées sur la justesse de la reflexion, je suis sans opiniâtreté ferme sur mes experiences & sur elles dans ce que je dis à Monsieur......
Je suis, &c.

LETTRE.

IL y a maintenant deux modes dans les Bâtimens desquelles les nouveaux truves sont des singes fidels, sçavoir les grands Escalliers & les riches Corniches autour des Plafonds. Pour s'accommoder à la premiere & la suivre dans son étenduë, ils sacrifient la partie principale du terrain ; pour s'ajuster à la seconde, ils perdent la partie principale des chambres: entêtez jusques à l'extravagance de faire un grand degré, ils oublient que d'une part, les degrez n'étant qu'une partie de l'Edifice laquelle doit y avoir sa proportion, il y a de l'imprudence de le faire plus grand que la qualité de l'Edifice le permet, & que d'autre part, ne devenant

D'Architecture.

nécessaire que pour atteindre à des lieux élevez, il ne doit pas les rendre ou inutiles ou gênez. Occupez jusques à la bizarrerie de Corniches & de Frises qu'ils allongent & étendent pour y mettre des Sculptures, ils ne voyent pas que ces Corniches & ces Frises regnantes au dessus des croisées, elles forment un abajour au haut de ces croisées, par l'interposition duquel le Soleil qui s'étendroit dans le plus profond des chambres, est réduit à n'éclairer que le bas des croisées ; ce qui fait que son rayon frappant à plomb sur le plancher ne purifie point la partie de l'air, laquelle est dans l'enfoncement des chambres, & qu'au lieu d'étendre sa lumiere il la reporte dans les chambres par voye de reverberation ; ces deux modes m'ont paru mal inventées.

Je conçois qu'un Escallier étant une des parties de l'Edifice il y doit être approprié, de façon qu'il n'ait que sa juste mesure; Je conçois que des fenêtres étant établies pour servir au passage de la lumiere, il est contre le bon sens que l'on la rabatte au lieu de l'étendre : en examinant la raison de ces deux modes, j'ay trouvé que le dérangement où l'on est sur les veritables regles de l'Architecture, & le préjugé que l'on s'est fait d'orner

les maisons, étoient le principe de ce mauvais goût. A vôtre égard ne donnez pas je vous prie dans cet écart ; faites attention que la lumiere qui rejallit de bas en haut a un mouvement revulsif, qui suffoque & qui comprime la respiration, c'est une attention digne d'un homme qui plus jaloux de la durée de sa santé, que de la vaine idée d'une Corniche ou dorée ou sculptée, ne songe qu'à joüir de la vie ; si les Vitruves de nouvelle édition étoient & Medecins & Philosophes, ils seroient plus reguliers dans leurs operations, & ils ne nous feroient pas des modes de cette stature ; vous en conviendrez sans doute, & vous me sçaurez gré de vous en avertir. Je suis, &c.

LETTRE.

Est-ce que vous n'avez pas compris que le rayon du Soleil qui se rabat tout au pied de l'appui d'une croisée est bien autre que celuy qui s'étend en longueur dans le plus profond des chambres ; & de là n'avez-vous pas compris que ces deux differens rayons ont dans l'air qu'ils éclairent, differentes actions,
lesquelles

lesquelles à l'égard de la respiration de ceux qui occupent ces lieux là, font des effets differens ; vous me dites que j'ay une physique si abstraite que je n'auray point assurément de Sectateurs ; que toutes ces reflexions sont peu sensibles, & que l'on voit des gens vivre cent ans, qui n'ont jamais logé dans des endroits, même éclairez du Soleil ; comme je n'ay point connu ces Vieillards là, trouvez bon que je ne croye pas ce que vous me dites ; je connois trop la vertu du Soleil & le besoin qu'en ont tous les hommes, pour croire que sans luy, l'on puisse vivre ; dés donc qu'il est le meilleur pere nouricier que je sçache, je tâche à le succer le plus que je puis, & n'ayant rien de plus precieux que ma santé, j'étudie tout ce qui peut l'entretenir & la conserver ; c'est par rapport à ce soin que je rêve sur tout ce qui se passe dans la nature ; je me soucie peu des histoires dont bien des gens sont idolâtres & dont la lecture enfle leur vanité, mais je me soucie de sçavoir, si quand je passe le matin au bas des ruës de la Harpe & de saint André, la puanteur qui me saisi, est l'effet des vapeurs que la terre y repousse, ou un ramas des égoûts des maisons, afin de me sauver de ces deux dif-

ferents effets, par deux voyes qui ayent leur analogie à l'effet singulier de ces deux differentes puanteurs : c'est pour cela que je ne cherche point de Sectateurs; pourveu que ma physique soit vraye à mon égard je suis content, il dépendra de vous de preferer la nouvelle mode, à mes observations : vous êtes le maître & moy aussi de finir ma Lettre, & de vous dire que je suis, &c.

LETTRE.

JE serois tres-fâché que M.......... eût pris pour luy ce que j'ay dit de la fausse Architecture. Je luy donneray s'il veut mon certificat, par lequel j'attesteray au public qu'il fait de son mieux pour bâtir d'une belle apparence, & qu'à cet effet il a rendu toutes ses maisons des âtelliers pour les Apprentifs Sculpteurs ; je ne luy ay point adressé mes nottes sur les colifichets, & sur le ridicule d'une guirlande ou mal placée, ou mal ordonnée, ou mal travaillée ; je ne conçois donc pas d'où vient sa plainte, car par là il marque qu'apparemment c'est de luy dont j'ay voulu parler, quand j'ay appelé faux Architecte celuy qui fait tout contre la con-

venance. Dites-luy, je vous prie, de ne plus se recrier ; un grand bruit qui d'abord est méprisé par le mépris que l'on a de celuy qui le fait, devient à la fin importun, & la bile venant à s'échauffer, on fort de sa moderation pour contenir l'insensé.

Au fonds, peut-on s'imaginer que l'on soit Architecte, parce que l'on connoît les noms des outils de maçonnerie ? croit-on que la science de l'Architecture consiste seulement à sçavoir ce qu'est un Fronton ? à discourir methodiquement de la hauteur du Fût d'une Colonne ? à démontrer la juste mesure d'un Cavet & d'un Tore ? j'aurois beau sçavoir tout Euclide par cœur, me presenter au public, aussi bon Geometre que Maynier, proposer comme Freart, les differentes idées de Vignolle & de Scamozzy. De quel usage me seroient ces connoissances, si comme l'Esperide pour mettre des Arcades en nombre pair dans la face de mes Bâtimens, j'allois placer un trumeau à l'opposite des Portes cocheres, & par une telle imperitie, j'allois me crever les yeux, si comme Belistre aprés avoir enrichi les Plafonds des Escalliers, & les avoir fait d'une grandeur outrée, j'allois ficher mes Antichambres dans un coin, d'où en maniere de

H h ij

tranchées & de zigzague, il faut cara-colier pour trouver les Appartemens.

Quand l'on se rappelle ce que sont les principes de l'Architecture & les fondemens sur lesquels ils ont été établis, il n'est pas possible de n'être pas indigné des Bâtimens déreglez que l'on fait aujourd'huy. M. Symnetrus s'est figuré qu'il en étoit en Bâtiment comme des chansons à boire, & qu'au milieu de la fureur de bâtir il se pouvoit autant licentier que dans ses plaisirs & sa bonne chere.

Si l'objet unique de l'Architecture n'est autre que de nous parer des injures de l'air par les Bâtimens, & de nous donner dans ces Bâtimens tout ce qu'il nous faut, pour que d'abord nous y trouvions nos aises, aprés quoy nous chercherons le contentement de nos yeux, je ne crois pas m'être échappé de me récrier contre les entêtemens qu'ont les Architectes, de ne songer qu'à la parure, au lieu de songer à la commodité & à l'aisance; car que j'aye un Sallon en lanterne, que mes Appartemens soient peints & sculptez de la main des meilleurs Maîtres, qu'ils soient enrichis de Masques, de Satyres, de têtes de Belliers & de grainguenodes de mouton, & qu'ils manquent dans l'ordonnance

& dans la distribution, dans les assortimens & dans les dégagemens, je ne la regarderay que comme une belle maison, mais non pas comme une maison aisée & commode.

En effet, n'est-il pas absurde & contre le bon sens que l'on ait fait dans nos jours dégenerer l'Architecture, jusques au point de ne plus s'étudier à donner tout à la commodité, au lieu de le donner simplement à une fausse grace, laquelle sans mettre un vray agrément à l'Edifice, le rend impertinent par l'imprudence avec laquelle l'on l'a mise.

C'est la veuë de ces incongruitez dans l'Architecture laquelle m'a irrité ; Eh ! qui ne s'irriteroit pas quand on entend M.................. & un millier de pareils Architectriots, ne vous dire autre chose en expliquant dans les Devis qu'ils font, qu'il sera fait en ces endroits des Architectures, pour dire qu'il y sera fait un Larmier, qui est un ouvrage d'un Plaque-chaux, & par là qui veulent vous faire croire que trois ou quatre filets font toute la science de l'Architecture ? qui pourroit alors s'arrêter sur des expressions aussi peu convenables ? En effet, quelle extravagance de ne parler pour passer pour Architecte, que de Diptere &

de Periſtile; Madame la Marquiſe de....
avoit bien raiſon de dire à ſon préten-
du Architecte, puiſque maintenant juſ-
ques à Colin & à Pierrot tout eſt Ar-
chitecte; Eh! mon amy, laiſſe là tes
Aſtragales & tes Talons renverſez & tous
tes Calibres, & fais en ſorte que l'odeur
des privez n'entre point dans mes Appar-
temens: que diable, diſoit auſſi Saint-
Victor, à ſon Architecte, je me ſoucie
bien de ta cimetrie, avec laquelle tu
compaſſe le quarré de mon Eſcallier,
que ne ſuprimois-tu ce repos, qui a
donné à mes marches ſix grands pouces
de haut; que ne le retranchois tu ce re-
pos, pour y mettre trois marches tour-
nantes qui auroient réduit les vingt au-
tres à cinq pouces de haut? Ignorant,
luy ajoûta-t'il, j'avois bien affaire que pour
me faire cet Eſcallier de figure cylindri-
que tu m'otâſſe une garderobbe, laquelle
auroit fait toute l'aiſance de mon Ap-
partement, mon Valet de Chambre cou-
chera-t'il ſur mon Eſcallier? Madame la
Marquiſe de.............. & Mon-
ſieur................. avoient tous
deux raiſon. Que Monſieur tel ne re-
muë point le bourbier; il eſt bien heu-
reux que je ne le nomme pas publique-
ment, qu'il ſe corrige, & qu'à l'avenir

il s'applique aprés s'être tant écarté du bon sens à s'en rapprocher ; c'est le meilleur party qu'il puisse prendre, adieu. Je suis, &c.

F I N.

ERRATA.

PAge 2. à la *ligne* 16. aprés maintenant il faut mettre que. p. 4. l. 19. au dessus, il faut *lire* au dessous. p. 10. l. 3. que tres, *lisez* que de tres p. 12. l. 6. il faut oter ajoutez de. p. 13. derniere l. rejugez l. prejugez. p. 19. l. 8. dessiné l. dessiner. p. 23. l. 15 affidé l. affilié. p. 30. l. 4. le vûë l. la vûë. p. 35 derniere l. épaçant l. épaçer. p. 37. l. 28. sont l. font. p 38. l. 14. naturele l. naturelle. p. 40. la Lettre qui est, est transposée, elle doit être dans un lieu plus reculé. p. 52. 1. l. le l. leur. 2. l. à ôtez à. p. 63. 6. l. d'enbas l. qu'un jour causant avec feu. p. 67. l. 11. une chambranfle l. un. l. 12. aplaudit l. s'applaudit. p. 69. 4. l. d'enbas, ôtez est. p. 70. 4. l. d'enbas, dirigez l. redigez. p. 71. l. 4. paroissent, l. paroissant. p. 10 l. 2. avidité, l. acidité. p. 101. l. 7. aussi, l. ainsi. p. 127. l. 4. avoit l. ait. p. 137. à la pentultiéme l. ingenieur l. ingenieux. p. 155. à la derniere l. qui l. que. p. 159. à l'endroit où il est écrit, je vous avois promis, &c. C'est une nouvelle Lettre que l'on a obmis de marquer. p. 158. à la 3. l. d'enbas, qu'il est, l. quel il est. p. 191. l. 23. proportoin, l. proportion. p. 205. l. 6 bouilles, l. bout les. p. 206. l. 10. que l. qu'à p. 205. l. 2. ses, l. les. p. l. 212. 4. d'enbas qu'elle se, l. & quand elles se. p. 223. l. 15. & qui dans, ôtez dans. p. 233. l. 11. se mérant ces pluyes, l. se mérant à ces pluyes. p. 236. l. 3. l'humide, l. l'humidité. l. 6. l'humide l. l'humidité. p. 237 à la l. d'enbas, dans, l. d'axes. p. 242. l. 7. aucun, l. aucune. p. 253 à la 2. l. d'enbas retourner, l. recouvrer. p. 263 l. 16. n'étans, l. n'étoient. p. 266. l. 13. d'exhalaisons, l. des exhalaisons. l. 14. il est, l. il s'est 6. l. d'enbas, communiqué, l. communiquer. 4. l. d'enbas donner, l. donne. p. 169. l. 19. soit, l. sera. p. 279. 5. l. d'enbas, ainsi l. aussi. p. 295. 1. l. de la Lettre, nous l. vous. p. 296. 5. l. d'enbas, barrace, l. batice. p. 300. 7. l. de la Lettre, une terrible escarre, l. un terrible écart. p 306. poires, l. poires. l. 14. ex'geant à de ôtez à. p. 309. 1. l. pour l. tout. p. 312. à la 2. l. contrebandes, *lisez* contrebander. la 13. ferons, l. fera. la 14. agiteront, *lisez* agitera. p. 337. l. 8. decision l. derision 338. l. 15. un haut. l. au haut. 341. l. 21. tout entiers, sous. 355. l. 13. dans l. sans.

www.ingramcontent.com/pod-product-compliance
Lightning Source LLC
Chambersburg PA
CBHW070954240526
45469CB00016B/311